中国书协学术系列展

且饮墨渖一升

吴昌硕
的篆刻
与
当代印人
的创作

中国文艺评论家协会
中国书法家协会
国家图书馆（国家典籍博物馆） 编
中国文联文艺评论中心

上海书画出版社

植根传统 · 鼓励创新
艺文兼备 · 多样包容

不知何者为正变，自我作古空群雄。

——吴昌硕《刻印》

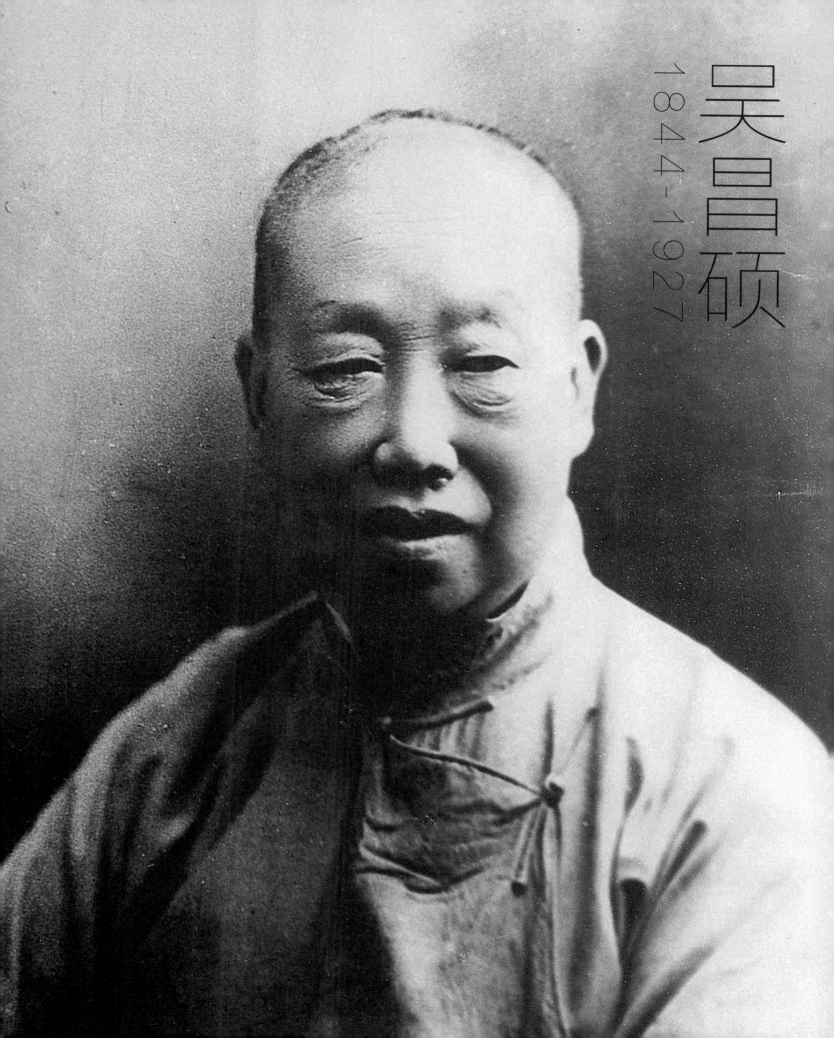

吴昌硕

1844-1927

且饮墨渖一升
——吴昌硕的篆刻与当代印人的创作

主办单位： 中国文艺评论家协会
中国书法家协会
国家图书馆（国家典籍博物馆）
中国文联文艺评论中心
承办单位： 国家图书馆展览部
中国书法家协会展览部
协办单位：《中国文艺评论》《中国书法》
《书法研究》《书法》
支持单位： 吴昌硕纪念馆
上海吴昌硕纪念馆

特别鸣谢日本著名书法家高木圣雨先生为本
次活动给予的大力支持

艺术顾问： 韩天衡　王　镛　石　开　刘　恒
学术主持： 李刚田　邹　涛
参展作者： 韩天衡　余　正　林　健　熊伯齐　李刚田
黄　惇　王　镛　陈国斌　赵　熊　石　开
孙慰祖　崔志强　徐正濂　刘　恒　燕守谷
刘彦湖　邹　涛　陈大中　朱培尔　王　丹
许雄志　徐庆华　张炜羽　戴　文　范正红
高庆春　徐　海　莫　武　尹海龙　沈乐平

間學宙翁

且饮墨渖一升

——吴昌硕的篆刻与当代印人的创作

编委会

主　　编：庞井君　陈洪武　李洪霖

副 主 编：潘文海　周由强

执行主编：林世田　程阳阳　邹　涛

责任编辑：朱艳萍　杨少锋

特约编务：李仕宁　龙丹彤　耿伟华　郭　琳
　　　　　田熹晶　黄胤祺　范国新　岳小艺
　　　　　刘官涛　杜雅婷

特约编辑：范国新　郭　琳　刘官涛

特约审校：张振华

学术案语

文人篆刻艺术自元明而清，漫漫走过数百年。缶翁出，篆刻艺术为之一变。

缶翁吴昌硕（1844-1927），近代杰出之诗书画印全能艺术家。于书法，以石鼓文化出己意，并以石鼓文笔法作行草，圆浑如古铁，郁勃似盘蠖，为篆书、行书开出新境，再与篆刻融汇，相辅相成，互为刀笔，气韵兼备；于绘画，以石鼓文篆法为干，草法为枝，一任书写，配以厚重色彩，随境题跋，点线面完美配置，将写意绘画提升到前无古人之高度，开海派绘画之新篇；于诗文，一如其书画篆刻，真气弥漫，抒摅胸臆；其篆刻，成就尤巨。他将邓石如"书从印入，印从书出"之篆刻理念融于石鼓文书法之中，以刀代笔，更集浙皖诸派之长，别增后期制作，荡涤纤曼，浑朴厚重，寓巧于拙，追求"道在瓦甓"，别出面目，以"吴派"印风影响海内外。

去吴昌硕之逝复九十年矣！篆刻至今日，缶翁依旧是吾辈仰视之高峰。其当年之创新，已然成为不朽之经典。而缶翁之经典，于吾辈有何启示？

其《刻印》一诗云：

"天下几人学秦汉，但索形似成疲癃。"

今习篆刻，师法秦汉，吾等是否只求其形而失其神？

"今人但侈摹古昔，古昔以上谁所宗？"

我们是否为古所囿，而忘却创新？史上所有之经典，于其时代皆为"创新"。没有创新，便失去其生命力。缶翁在继承中不断创新之精神，应是我们今天篆刻艺术之灵魂。"不知何者为正变，自我作古空群雄。"岳翁警句，振聋发聩。

篆刻这一古老而崭新之艺术，充满活力，三十位当代篆刻艺术家面对缶翁《且饮墨渖一升》经典之作，同时且独自诠释，可谓艺术之"百花齐放，百家争鸣"。此"同中见异""师古出新"之创作，合奏出时代新声。

此展踪前贤风采与扬时代精神并重，集学术思考与艺术创作为一体，合文人雅集之传统与当代展览之形式成一堂，别开生面。

"问学缶翁"艺术之路上，我们在不断前行。

"且饮墨渖一升"！

目录

展览篇

当代印人的创作

（参展作者按年龄排序）

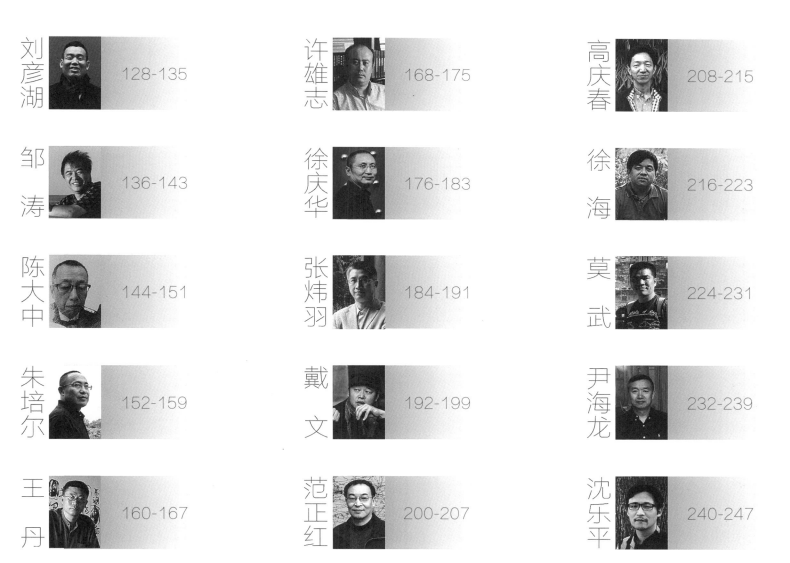

韩天衡

韩天衡，1940年生于上海，祖籍江苏苏州。号豆庐、近墨者、味闲，别署百乐斋、味闲草堂、三百芙蓉斋。擅书法、国画、篆刻、美术理论及书画印鉴赏。

作品曾获上海文学艺术奖　上海文艺家荣誉奖等。2010年被专业媒体评为「2009年度中国书法十大人物」并由《书谱》社三十五周年海内外五百七十一家专业机构署名问卷公布为「最受尊敬的篆刻家」及「三十五年来最杰出的篆刻家」（书法家为启功先生）。2012年首届《书法》杂志论坛被评选为当代三十家优秀范本书法家之一。2014年荣获中国书法最高奖「兰亭奖·艺术奖」榜首。曾获日本国文部大臣奖。2016年被命名为上海市非物质文化遗产项目「海上书法」代表性传承人。曾先后在中国香港、台湾、澳门等地区及日本、新加坡、马来西亚、德国等国家多次举办个人书画印系列展览。作品被大英博物馆等国内外博物馆、艺术馆收藏。

出版有《中国篆刻大辞典》（主编）、《韩天衡画集》《韩天衡书画印选》《韩天衡篆刻精选》《天衡印话》《天衡艺谭》等专著逾百种。其中《中国印学年表》获首届中国辞书评比三等奖、《篆刻三百品》获中宣部兰亭奖等，《中国篆刻艺术》出版有日文本。2001年受命为出席上海APEC会议的二十个国家和地区元首篆刻姓名印章，由时任国家主席江泽民作为国礼赠送各位领导人。2013年10月，收藏有他个人捐赠国家的1136件艺术珍品、占地23亩的韩天衡美术馆在上海嘉定正式开馆。

现任上海韩天衡文化艺术基金会理事长、中国艺术研究院中国篆刻艺术院名誉院长、韩天衡艺术教育基地校长、上海中国画院顾问（原副院长）、国家一级美术师、享受国务院特殊津贴专家、上海市书法家协会首席顾问、西泠印社副社长、上海吴昌硕艺术研究会会长、吴昌硕纪念馆馆长、中国石雕博物馆馆长、中国社会科学院研究生院教授、上海交通大学教授、华东政法大学教授、温州大学教授、华东师范大学艺术研究所特聘教授、复旦大学哲学学院特聘教授。

且饮墨渖一升

勿酒自醉。参古匋文为之，意在恣肆、
放肆之间。丙申大暑，暑酷至甚，作
以消暑，天衡并记。

5.0cm×4.1cm

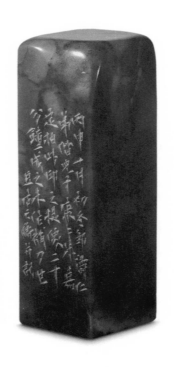

鹤寿

丙申十月初冬，邹涛仁弟偕儿子康康
来嘉定拍此印之摄像，二十分钟成之，
未作补刀也。豆庐天衡并记。

3.0cm×3.2cm

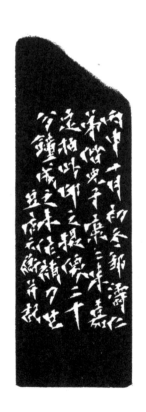

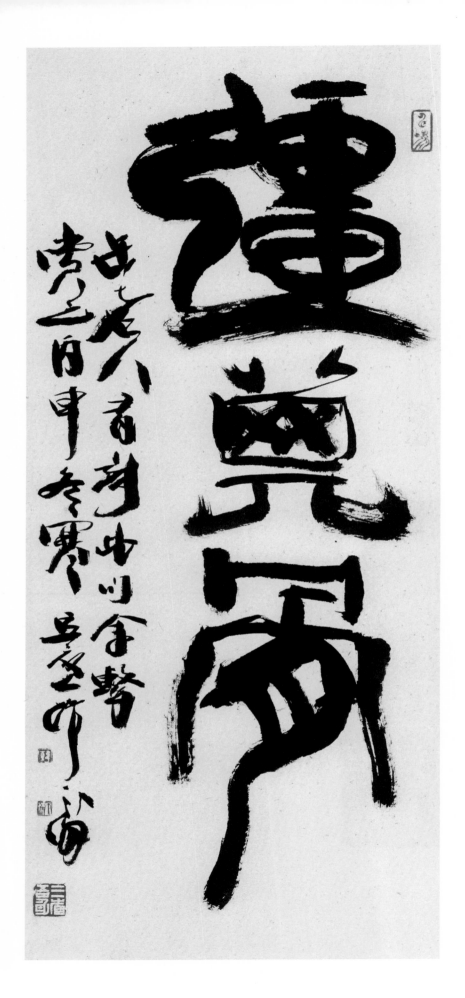

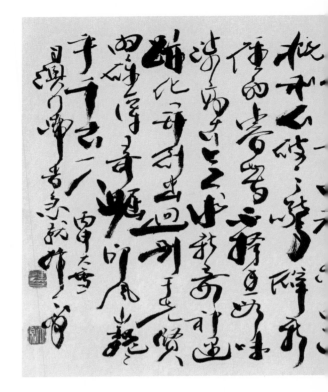

道在瓦甓

缶庐之篆刻，一言以蔽之，即道在瓦甓。在砖泥类古已有之而士人不屑的沃土里，寻觅到心物之间最佳契合点，以其"自我作古空群雄"的气概和"石破天惊僻（辟）新径"的睿智，不择手段，味涉高古，意求新奇，神遇迹化，开创出迥别于先贤的雄浑奇崛印风，巍巍乎千古一人。

丙申大雪，自澳门归时急就。韩天衡。

书法作品

强其骨

缶老人有刻此句，余击（激）赏之。丙申冬寒，豆庐韩天衡。

余 正

余正，1942 年生，祖籍浙江鄞县，世居杭州，别署今日轩，师承韩登安。浙江省社科联、浙派篆刻艺术研究院院长，西泠印社篆刻创作研究室主任，中国篆刻艺术院研究员，浙江省文史研究馆馆员。著编《中国印学年鉴一九八七——九二卷》《浙派印风》《赵叔孺、王福庵印风》《浙派篆刻赏析》《西泠印社志稿 注释本》《西泠百年印举》《禅海珍言刻石》《马一浮书法集》《青灯籀古集》《浙江文史印林》等。

且饮墨渖一升

且饮墨渖一升，昌硕先生传世名作也，
丙申十月应命翻刻博哂，丙申十月，
后学余正并记于西泠。

3.2cm×4.0cm

苍趣

仓硕先生曾有苍趣古玺白文印之作。
丙申秋，后学余正翻刻细朱文并记之。

3.6cm×3.6cm

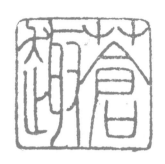

印篆三十二印编成匾限
量手工精搨刊布行世以
表我辈後人崇敬记念
之情
原文余撰於一九九〇年九月
丙申初冬余正芳记

浙人不学赵撝叔，偏师独出殊英雄。
文何陋习一荡涤，不似之似传让翁。
我思投笔一麈战，笳鼓不竞还藏锋。
吴昌硕题沙孟海印集。丙申吉月，后
学余正敬录。

书法作品

浙人不学赵撝叔，偏师独出殊英雄。
文何陋习一荡涤，不似之似传让翁。
我思投笔一麈战，笳鼓不竞还藏锋。
吴昌硕题沙孟海印集。丙申吉月，后
学余正敬录。

西泠印社藏吳昌碩印
章集搨前言節錄
吳昌碩先生篆刻初學
浙派繼法吳鄧融會浙
皖二家首以石鼓文字入
印厚樸放曠雄渾蒼勁
更築基不拘成規貴在
變通之創作意願身體
力行蔚成一派得以巨匠
宗師之譽卓立於中國
近代印壇 先生藝文修
養眾望所歸一九一三年
被公推為西泠印社首
任社長業績彰顯今值
先生誕辰一百五十週年

创作札记

西泠印社藏吴昌硕印章。集搨前言节录。吴昌硕先生篆刻初学
浙派，继法吴邓，融会浙皖二家。首以石鼓文字入印，厚朴放旷，
雄浑苍劲。更筑基不拘成规，贵在变通之创作，意愿身体力行，
蔚成一派，得以巨匠宗师之誉，卓立于中国近代印坛。先生艺
文修养众望所归，1913年被公推为西泠印社首任社长，业绩
彰显。今值先生诞辰一百五十周年，特自印社藏精选文房用印
等三十二印编成一函，限量手工精拓刊布行世，以表我辈后人
崇敬纪念之情。
撰于1994年9月，丙申初冬，余正并记。

林健

林健，1942 年生于福建福州。字力帆。师从沈觐寿、陈子奋先生。致力研究秦汉篆隶，融于书法篆刻之中。出版有《篆刻字汇》《补砚斋书法篆刻》《补砚斋集临篆刻文字类编》等。

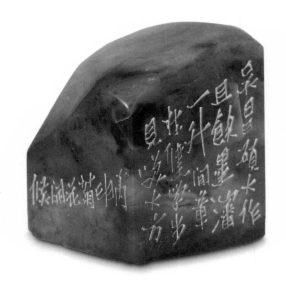

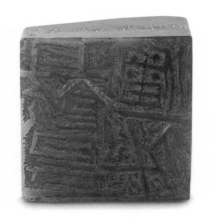

且饮墨渖一升

吴昌硕大作，且饮墨渖一升闲章，
林健学步，见笑大方。丙申菊花开候。

4.6cm×4.6cm

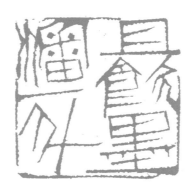

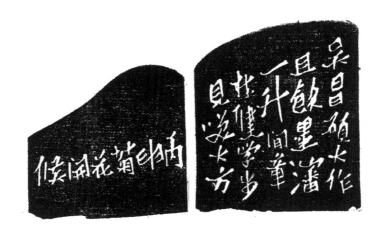

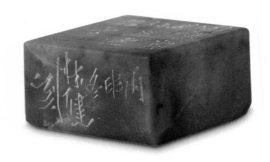

美意延年

厚德载福，美意延年。
丙申冬，林健刻。

4.5cm×4.5cm

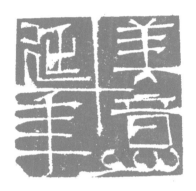

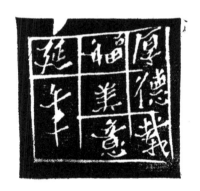

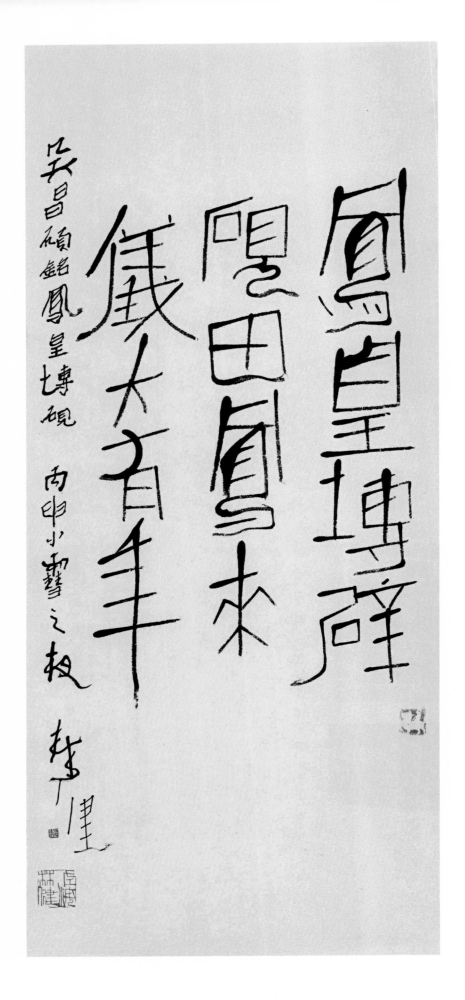

书法作品

凤凰砖，辟砚田。
凤来仪，大有年。
吴昌硕铭凤凰砖砚。丙申小
雪之夜，林健。

我學印以印従篆出篆従印入為旨印與篆二者求之一體刻印則以檢篆為第一事然後分朱布白文與白文

创作札记

我学印以"印从篆出，篆从印入"为旨，印与篆二者求之一体，刻印则以检篆为第一事，然后分朱布白，朱文与白文二者亦求一体。林健。

熊伯齐

熊伯齐，又名光汉，号容生、锦里生、天府民、斋名三砚室，别署玉垒轩、聆鹃庐、杏风楼。1944 年生于成都，1955 年 7 月定居北京。国家一级美术师、中国书法家协会第二、三、四、五届理事。现任中国书协篆刻专业委员会副主任、中国书协书法培训中心教授、中国文联牡丹书画艺术委员会副会长、中国艺术研究院中国篆刻艺术院研究员、西泠印社理事、西泠印社篆刻创作研究室主任、北京印社副社长。擅篆刻、书法、写意花卉及诗词。作品入展全国历届书法篆刻展及其他重大国内国际展，并多次任评委。在国内外多次举办个人展览，有数种出版物及数篇论文发表，作品为国内外多家机构收藏。2014 年 12 月获第五届中国书法兰亭奖艺术奖。

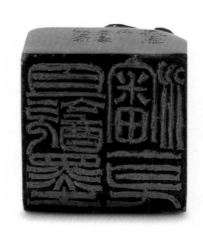

且饮墨渖一升

且饮墨渖一升。丙申孟冬，熊伯齐刻。

4.4cm×4.4cm

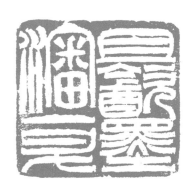

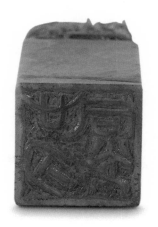

心月同光

吴缶翁刻有心月同光一印，今以其文
橅先秦。丙申阳月，熊伯齐刻记。

4.4cm × 4.4cm

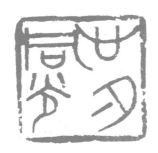

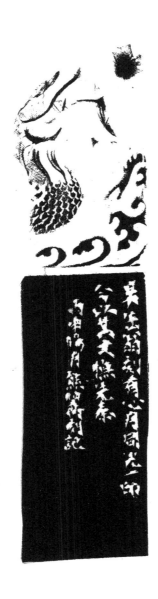

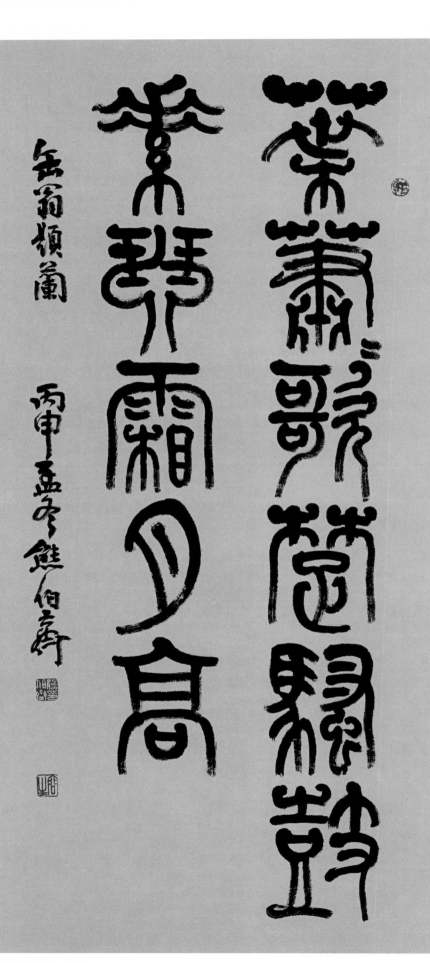

书法作品

叶萧萧，歌楚骚。
鼓素琴，霜月高。

缶翁题兰，丙申孟冬熊伯齐。

文字篆法遒麗圓活，用刀勁健多姿。「須」乃胡須之鬚，本字。必須之須，篆作頾，學者應注意。「無」字左右兩部份均作擺動狀以增其動態。須字左三筆作隨風飄舞狀。「老」字上部亦弧形上翹，末筆更向右踢出。「人」字取縮勢，而左右撐開。每字均動態十足，且四面均衡，出印界。因文字呈向四角擴散狀。此印無論篆法布局均非缶翁常格。當是其晚析狀。

创作札记

文字篆法遒丽圆活，用刀劲健多姿，〝须〞乃胡须之鬚，本字。必须之须，篆作頾，学者应注意。〝无〞字左右两部分均作摆动状以增其动态。须字左三笔作随风飘舞状。〝老〞字上部亦弧形上翘，末笔更向右踢出。〝人〞字取缩势，而左右撑开。每字均动态十足，且四面均冲出印界，因文字呈向四角扩散状，此印无论篆法布局均非缶翁常格，当是其晚年蓄意打破常规求变者。析吴缶翁〝无须老人〞印，丙申小阳春，熊伯齐于聆鹃庐。

李刚田

李刚田，1946年生。西泠印社副社长。中国国家画院院委、研究员。中国艺术研究院书法院研究员、篆刻院研究员。中国人民大学艺术学院特聘教授。郑州大学书法学院教授、博士生导师。河南省书法家协会名誉主席。出版著作30余种。获第五届书法兰亭奖艺术奖。曾任《中国书法》杂志主编。曾连续30年当选中国书法家协会理事。

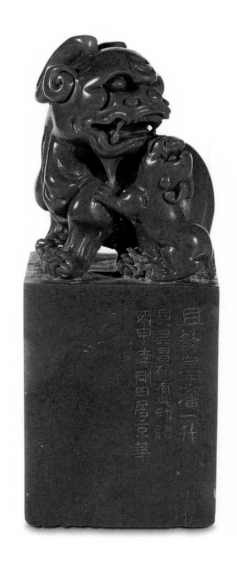

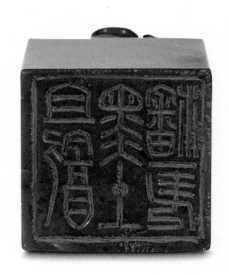

且饮墨渖一升

且饮墨渖一升，见吴昌硕有此印语。
丙申，李刚田居京华。

4.9cm×4.9cm

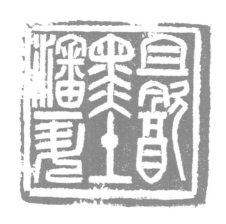

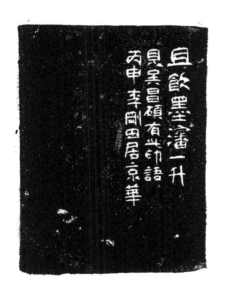

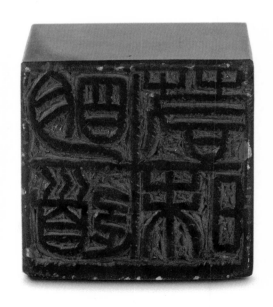

明道若昧

以自家刀意临吴昌硕明道若昧
印。凡临印，篆法、章法（日）
易得，而刀法难求。篆刻用刀
如千人千面，各不相同，刀下
习惯及心中意趣各异，故不可
强求。丙申立冬，李刚田记。

6.1cm×6.1cm

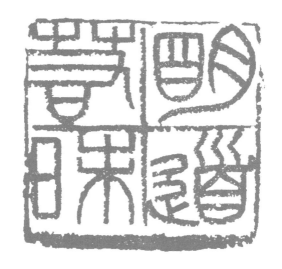

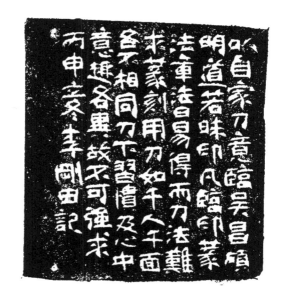

我性疏阔类野鹤，谁得鄙薄嗤雕虫。集吴昌硕刻印

诗中句为联虽平仄未尽合然无碍缶翁诗境

我性疏阔类野鹤

丙申立冬时节 李刚田篆

谁得鄙薄嗤雕虫

丙申主冬时节 李刚田篆

积留而不可自拔

丙申十月玉局精舍

李刚田漫笔

李

书法作品

我性疏阔类野鹤，
谁得鄙薄嗤雕虫。

集吴昌硕刻印诗中句为联，虽平仄未
尽合，然无碍缶翁诗境。丙申立冬时节，
李刚田篆。

046

缶翁写石鼓而不
似石鼓，假石鼓文
结构用邓顽伯篆
法体势融入行
书鼓侧姿态运金
文凝重之笔而成
自家面貌可谓借
尸还魂之法
后之师缶翁书篆
者多囿其形貌而

创作札记

缶翁写石鼓而不似石鼓，假石鼓文结构，用邓顽伯篆法体势，融入行书鼓侧姿态，运金文凝重之笔而成自家面貌，可谓借尸还魂之法。
后之师缶翁书篆者，多囿其形貌而不深研其法，徒成积习而不可自拔。奈何！丙申十月玉泉精舍，李刚田漫笔。

黄惇

黄惇，号风斋。1947 年生于江苏太仓，祖籍扬州。南京艺术学院教授、博士生导师。南京艺术学院艺术学研究所所长、西泠印社理事、中国美术家协会会员、中国艺术研究院中国书法院及中国篆刻艺术研究院研究员、中国书法家协会原理事、中国书协学术委员会副主任。1983 年获『全国篆刻征稿评比』一等奖。1993 年获『第五届全国书法篆刻展』全国奖。1999 年获韩国『99`世界书艺全北双年展』大奖。2012 年获第四届中国书法兰亭奖·艺术奖。著有《中国古代印论史》《中国书法史·元明卷》《从杭州到大都——赵孟頫书法评传》《书法篆刻》《秦汉魏晋南北朝书法史》《中国印论类编》《风来堂集——黄惇书学文选》等。

且饮墨渖一升

缶老印语，予翻为朱文，以青花押
笔意刻之。丙申冬，黄惇。

3.5cm×4.0cm

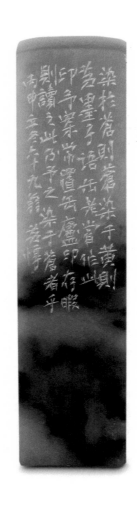

染於蒼則蒼染於黃則黃則
若墨子語先生嘗作此業
印令余常置先廬印存眼
則讀之此乃予之染於蒼者平
丙申立冬六十九翁苦鐵

染于苍

染于苍则苍，染于黄则黄，墨子语，
缶老尝作此印。予案常置缶庐印存，
暇则读之，此乃予之染于苍者乎。
丙申立冬，六十九翁黄惇。

3.5cm×4.0cm

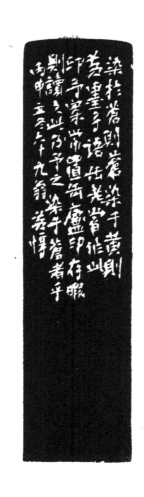

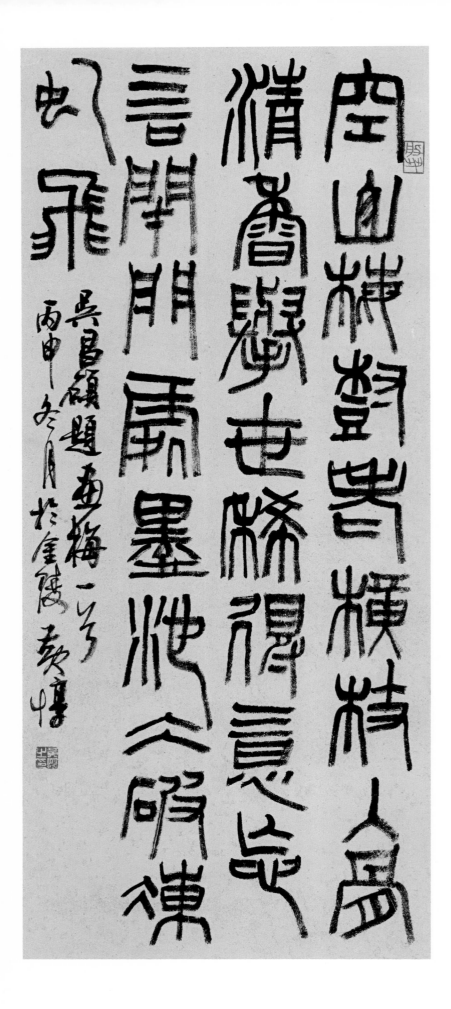

缶庐老治印，印从书出者得之石鼓，印外求印者得之金石砖瓦，然其基则筑于汉印，故其印味隽永也。予以青花押入印，既为印外亦为印内，盖于外借青花押之笔意，布白边栏以宏印趣；于内亦筑基秦汉印，以固其本。字法则多取秦汉金文，所谓印内为体，印外为用是也。予三十年涉此道，虽所得甚少，然别开一路，或可免效颦之诮云耳。丙申冬月于金陵椒园雨窗，风斋黄惇。

书法作品

空山梅树老横枝，
入骨清香举世稀。
得意忘言闭门处，
墨池冰破冻虬飞。

吴昌硕题画梅一首。丙申冬月
于金陵，黄惇。

缶廬老人治印 印漢書生
共內之石鼓印外味印其
得之金石博瓦然其基以
集於漢印故其印味集
永也

予以青花押印既為印
外之為印內盖於外借
青花押之筆意布曰
邊欄以宏印趣於內上
繼基秦漢印以圓其束
字法則多取秦漢金文所
謂印內為體印外為用
是也 卅三十年涉

老缶遠所導甚以

055

王镛

王镛，别署凸斋、鼎楼主人等。1948年生于北京，山西太原人。一九七九年考取中央美术学院中国画系李可染、梁树年教授研究生，攻山水画和书法篆刻专业，得到叶浅予、梁树年等先生的指导，一九八一年在研究生毕业展中获叶浅予奖金一等奖并留校执教。先后任中央美术学院学术委员会顾问、教授、博士生导师，书法研究室主任，中国艺术研究院中国书法院院长、研究生院博士生导师，文化部优秀专家，文化部全国美术高级职称评审委员，李可染画院副院长，中国人民对外友好协会艺术院名誉院长。

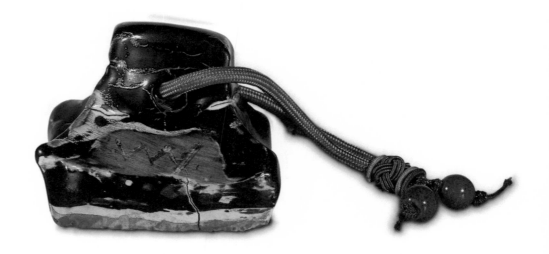

且饮墨渖一升

且饮墨渖一升。

6.0cm×6.0cm

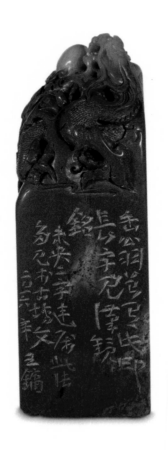

长生未央

缶翁曾有此印，长字见汉镜铭。未央二
字连属，此法多见于古砖文。二〇一六
年，王镛。

3.6cm × 3.6cm

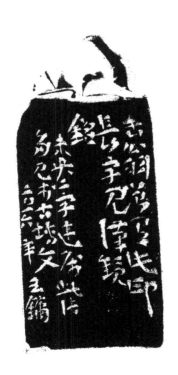

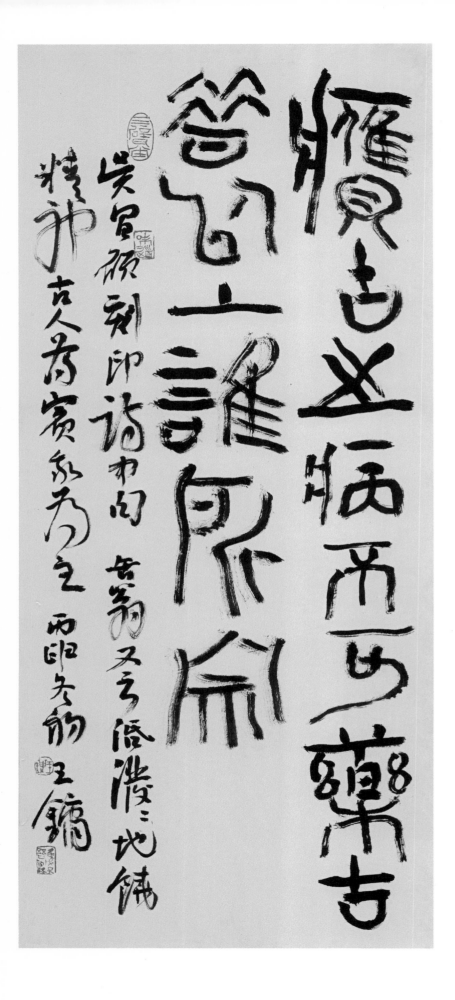

创作札记

世人多以为缶翁治印之篆法，源于石鼓，实则上自钟鼎泉镜，下至瓦甓碑额，唯取其所宜者，一概化而用之。如缶翁所云，"活水源头寻得到，派分浙皖又何为"。雄浑朴茂，苍劲自然，食古而化，独闢一天。此缶翁示后学者之正途耶。丙申冬，王镛。

书法作品

赝古之病不可药，
古昔以上谁所宗。

吴昌硕刻印诗中句。缶翁又云，活泼泼地饶精神，古人为宾我为主。丙申冬初，王镛。

062

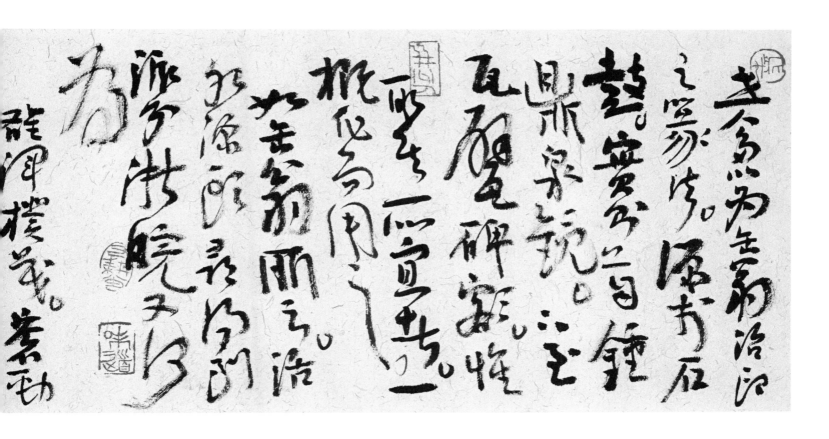

创作过程稿

陈国斌

陈国斌，1948 年生于广西南宁，别号一庐，广东新会人，北京印社副社长。

且饮墨渖一升

缶翁《且饮墨渖一升》印古穆沉雄，
扛鼎佳范。丙申十月，一庐向大师致敬。

6.7cm × 7.7cm

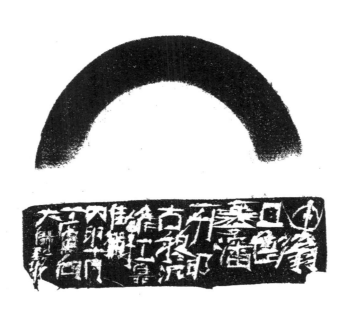

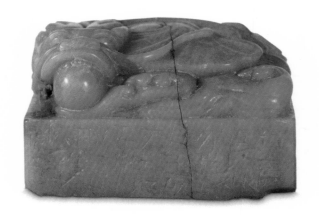

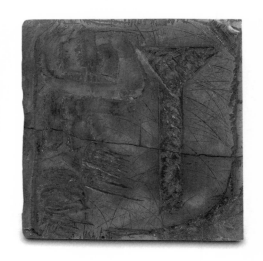

老复丁

石上拟古，不知所措，工具生硬，夹
断印章，悲喜相生，天作之合。
一庐记。

5.3cm×6.0cm

书法作品

海天空阔处，容我一张琴。

缶庐有此诗句，丙申十月，一庐。

创作札记

向吴昌硕大师致敬。

一庐顿首。

赵熊

赵熊，字大愚，别署面墙斋主、风过耳堂主人、老墙等。

1949年生于西安。陕西书学院专业书法篆刻家、一级美术师。

中国书法家协会书法培训中心教授、中国艺术研究院中国篆刻艺术院研究员、原中国书法家协会篆刻委员会委员、陕西省书法家协会名誉主席、西安市文史研究馆馆员、终南印社名誉社长、西泠印社理事。论文入选全国第三、第四、第六届书学研讨会、全国第二届书法教育理论研讨会、中国书法艺术节·天津论坛（获优秀奖）等，并发表于《中国书法》《书法导报》《中国书画》（文摘版）《篆刻》《陕西日报》《西安晚报》等。散文发表于《美文》《延河》《书法报》《西安晚报》《三秦都市报》《华商报》等。出版有《赵熊篆刻集》《中国篆刻百家·赵熊卷》《米苕蜀素帖技法赏析》《怎样学隶书》《篆刻十讲》《风过耳堂秦印辑录》《明道若昧·赵熊选刻道德经》《赵熊书楹联百副》《境由心造——赵熊诗文书法作品集》《风过耳堂吟稿》等二十余种书籍。

作品自1969年参加陕西省展览以来，陆续入展全国第一、二、三届书法篆刻展，全国第二、第三届中青年书法篆刻家作品展，全国第二、第五届篆刻艺术展，首届全国优秀会员作品展，全国首届大字书法展，中国美术馆当代篆刻艺术大展，当代篆刻艺术大展等，并出任西泠印社第五届、第七届篆刻评展评委、当代篆刻艺术大展、全国第九届、第十一届书法篆刻展评评委、全国第六届篆刻艺术展评委、第五届兰亭奖评委等。

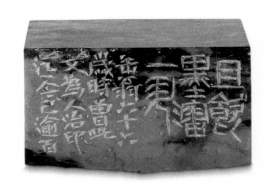

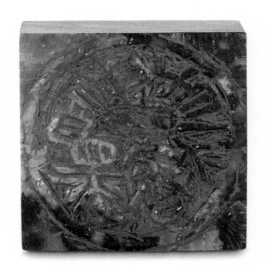

且饮墨渖一升

且饮墨渖一升

缶翁六十六岁时，曾（以）此文为人治印，迄今已逾百年矣。人事代谢，沧海桑田，而缶翁光辉未减者。今试以六国古玺之意刊之，此亦前贤所未涉之境，唯以己乐而乐之，则得失留待后人月旦矣。渖字古文所无，杜撰而已。丙申立冬后三日，六十八岁老墙并识于长安。

6.0cm×6.0cm

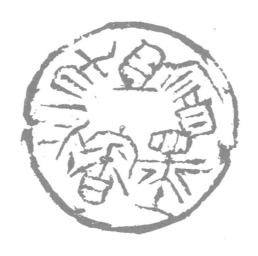

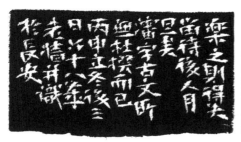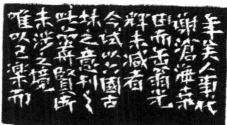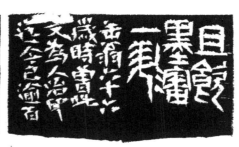

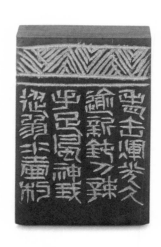

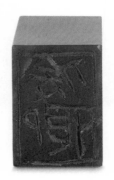

俊卿

老缶辉光久逾新，钝刀辣手足风神。
我从弱水壶杓饮，金石长祈一寸真。
丙申孟冬之初，参秦半通印（刻）缶
庐尊讳于风过耳堂。老墙并识之。

2.5cm×3.5cm

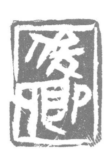

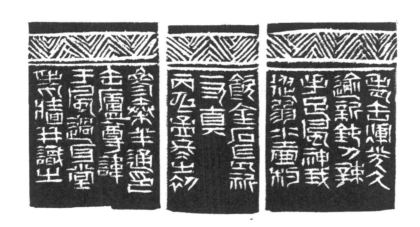

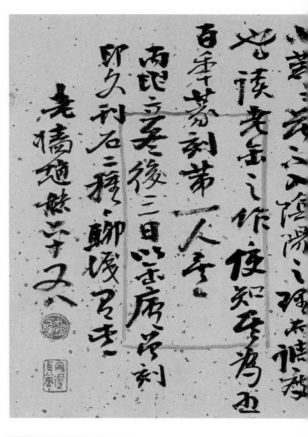

老墙说印·缶翁

"缶庐气厚韵苍茫，方寸深藏翰墨香。粗服犹窥精妙在，恣情写意世无双。"此旧题赞语，为咏印百绝之一。曩年，余编写《篆刻十讲》，尝遴选五百年来印人所作用以解析章法秘要。诸家之作虽各持其长，然唯缶翁一人能兼具诸种要则，随印生法，信手拈来，直抵刘勰《文心雕龙》中所云"通变无方"之妙境。人言篆刻之道"方寸之间，气象万千"，其所据者，天地阴阳之理也。凡疏密、朱白、方圆、长短、大小等等，莫不入阴阳之理而调度也。读老缶之作，便知其为五百年篆刻第一人矣。丙申立冬后三日，以缶庐曾刻印文刊石二种，聊识有此。老墙赵熊六十又八。

狎鸥梦断尘飞海，
相马才空路隔云。

吴老缶《畲沈醉愚》诗云：长城五字漫书群，旗鼓攻之张一军。鱼直本来狂卓卓，柴愚敢及圣云云。狎鸥梦断尘飞海，相马才空路隔云。我法不须人共语，举杯凉月白纷纷。丙申十月望夕前，老墙赵熊习篆于风过耳堂。

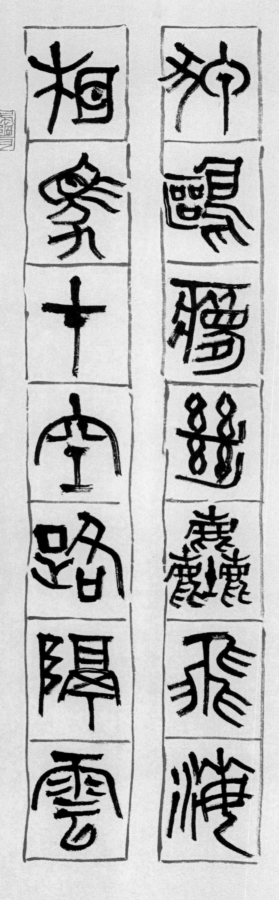

缶廬之氣厚韻蒼莽，

方寸漢官補墨氣，

粗眼獨觀精妙在，

恣情寫意世人雙。

此橋吧贊譽，內原印百絕之一。

呈纍年，余編寫篆刻十講二章，

蓬選五百年來印人所作用心，

解析考信秘要，諸家之法雖多，

持左右，赴佳。

缶翁一人領童具諸猿曳列随

印生涯，信手拈來，直抵劉燕，

文志藏龍才所云通變無方、

妙境。

今言篆刻，方寸之間，陰陽之極，

弟子辛亥齋攜者天地妙陰陽之極

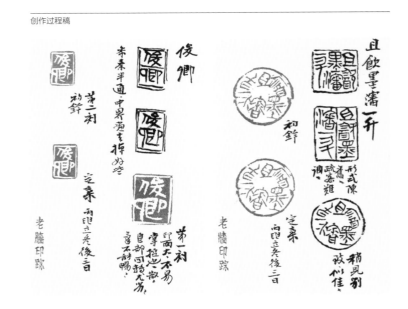

創作過程稿

且飲墨瀋一升

俊卿　初鋒

未來半通·中界兩直揮好篆

第二鋒　定桑

老牆印踪

老牆印踪

石开

石开，1951 年生于福建省福州市，原姓刘，别名吉舟，职业书画艺术家。出版有"2017 年荣宝斋出版社《石开书画印》、2016 年荣宝斋出版社《石开品读白石印草》、2015 年 大象出版社《石开题古》、2011 年荣宝斋出版社《当代中国艺术家年度创作档案篆刻卷 石开》、2009 年人民出版社《中国美术60 年》、2009 年北京师范大学出版社《当代书法八人集》等。个人展名"2014 年『石开书法展 又到真实处』、2014 年『到真实处 石开书法新作展』、2014 年『石开书法作品展 世外陶园』。

且饮墨渖一升

缶翁曾刻此六字，友人属拟其意。
丙申七月，石开。

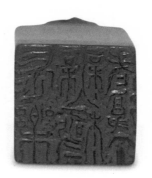

长乐无极老复丁

《急就篇》语，长乐无极老复丁。
丙子，石开。

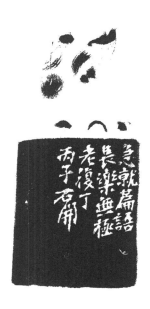

战文谁敢鏖，人世重孤标。
松柏一以古，岁寒同寂寥。
愁将书下酒，高想树悬瓢。
独我吴门客，年年吹铁箫。

此缶翁诗题孤松独柏图，应友人。
石开。

孙慰祖

孙慰祖，别署可斋，1953 年生。现为上海博物馆研究员、西泠印社副秘书长、中国艺术研究院、中国篆刻艺术院研究员、上海市书法家协会副主席、上海市书法研究中心研究员、海上兰亭书法院副院长。

书法篆刻作品曾入选全国一、二、三届篆刻艺术展及第六届特邀作品展，全国四、五届书法篆刻展及九届特邀作品展，中国美术馆当代篆刻艺术邀请展，当代著名篆刻家作品邀请展等。出版专著、编著及作品集有《孙慰祖印稿》《印中岁月——可斋忆事印记》《两汉官印汇考》《古封泥集成》《上海博物馆藏品研究大系——中国古代封泥》《唐宋元私印押记集存》《可斋论印三集》《邓石如篆刻》《中国印章——历史与艺术》《历代玺印断代标准品图鉴》《隋唐官印研究》（合作）等三十八部。

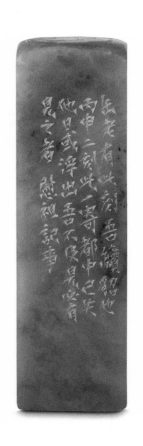

且饮墨渖一升

缶老有此刻，吾续貂也。丙申二刻此，
一寄都中，已失。他日或浮出，吾不
及见，必有见之者。慰祖记事。

3.0cm×3.0cm

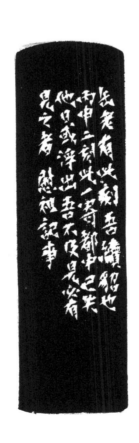

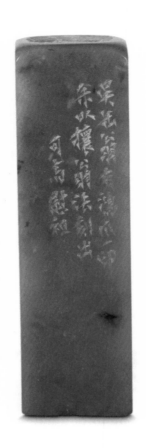

鸿爪

吴缶翁有鸿爪一印，余以攘翁法刻出，
可斋慰祖。

3.0cm×3.0cm

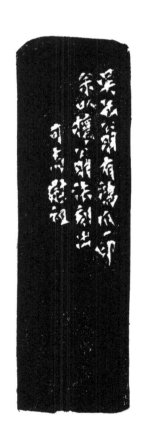

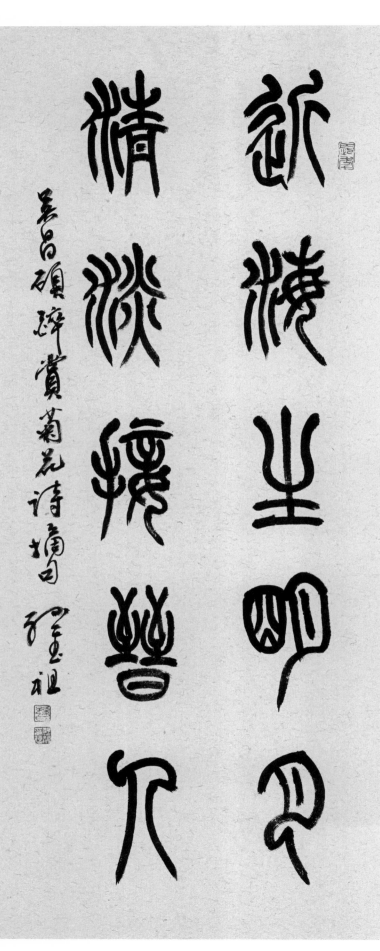

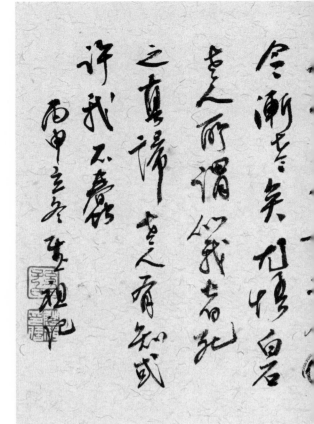

创作札记

可斋独语

予少年时，见白石老人篆刻，心窃乐之。以其独造一格，雄健超迈，为前所未之有也。尝悉意摹拟若干。后渐长，始知习印须先讨源于星宿海，方可徐图别觅门径，乃弃所摹。今渐老矣，尤悟白石老人所谓"似我者死"之真谛，老人有知，或许我不蠢。丙申立冬，慰祖记。

书法作品

近海生明月，清淡接晋人。

吴昌硕醉赏菊花诗摘句。孙慰祖。

而為獨造

予予年時見白石翁

一蒔刻 心籟樂之

以貫獨造一般雄健

超逸 為奇而未

之者也 書樂意董筆

擬若 及漸長

始紫習即須先

討源於星宿海

方可探圖別

覽

创作过程稿

崔志强

崔志强，字苍岩，号水墨樵夫。1963 年生于北京。祖籍山西寿阳。现为中华文化与交流促进会理事，中国书法家协会篆刻艺术专业委员会副主任，西泠印社理事，中国艺术研究院中国篆刻艺术院研究员。

且饮墨渖一升

"且饮墨渖一升"乃缶翁之经典作品，
余曾几度揍（奏）刀，以缶翁章法刊此
印，均感失去自我。今兴之所至，以
己之法再刻是文，得非一样之效果。
丙申冬，崔志强刻。

5.0cm×5.0cm

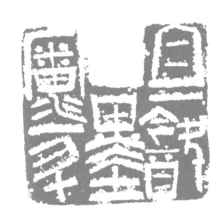

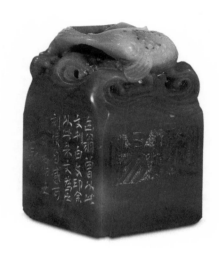

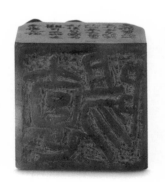

抱阳

缶翁曾以此文刊白文印，余以此朱文
为之，刻后自感可观耳。丙申之冬，
崔志强。

5.0cm×5.0cm

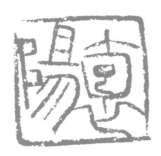

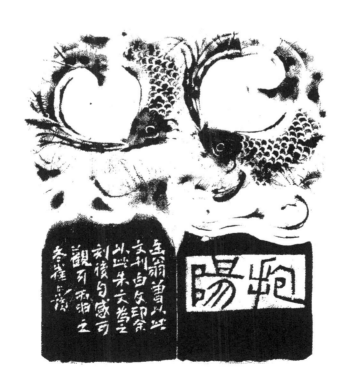

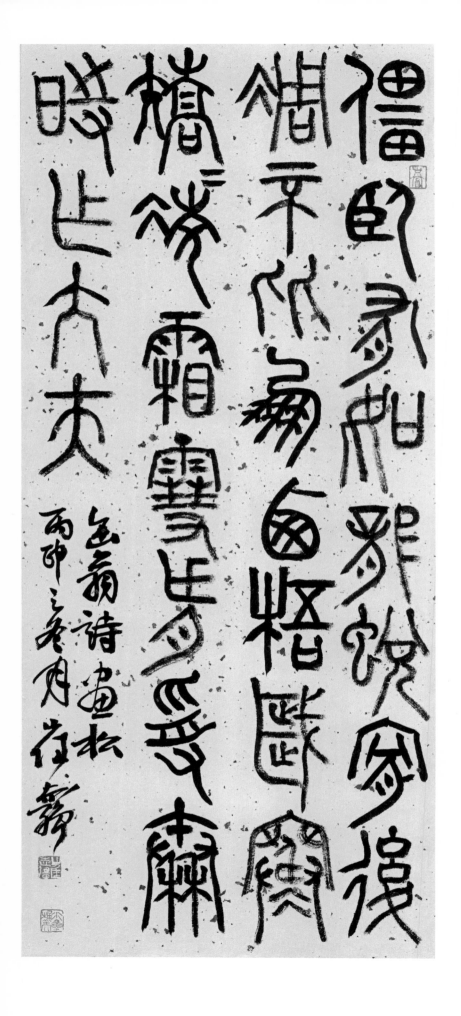

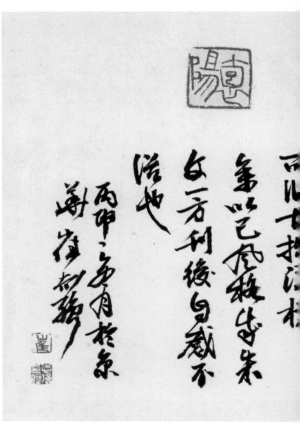

创作札记

且饮墨渖一升

缶翁此印乃其精典之作，雍荣华贵，浑厚自然，真乃巨匠风范。余曾以此六字，平均分配空间，多次揍（奏）刀，成朱白各一。刻成细观颇显板滞，经几番推敲设计印稿，终以楚文金文参己意，重刊得白文印一方，尚为可观。

抱阳

此印系缶翁以秦印风格、石鼓文字形而作，古拙浑朴。余以己风格成朱文一方，刊后自感不俗也。丙申之冬月于京华，崔志强。

书法作品

僵卧有如龙蜕骨，
后凋不比凤栖梧。
岁寒矫矫凌霜雪，
肯受秦时（封）作大夫。

缶翁诗《画松》，丙申之冬月，崔志强。

且饮墨渖一升

余为此印乃其难甚
兴之以抑稚篆之弊
贵深厚以救其真历
巨年可范
篇首以此六字牵悟
今配其宜角次换刀
笔步必为一刻香狗
观颇颡极满缰笺
番推敲设计印稿
殊以悠久笔文参已
言重刊得目文印一
方亩为可观

抱阳

生印东岳翁以秦

豫阳
腼腼意意阳阳阳

存齋印稿

铩铯铒滷霓考平平

存齋印稿

徐正濂

徐正濂，一名徐正廉，别署楚三，1953 年生于上海，现为中国书法家协会理事、中国书法家协会篆刻委员会副主任、中国书法院研究员和中国篆刻艺术院研究员、西泠印社社员、上海市文学艺术界联合会委员、上海市书法家协会副主席等。出版有《当代中青年篆刻家精选——徐正濂卷》《徐正濂作品集》《徐正濂篆刻》《西泠印社中人——徐正濂卷》《徐正濂篆书篆刻》《诗屑和印屑》（文集）《徐正濂篆刻评改选例》《徐正濂篆书楹联选》《徐正濂篆书选》等著作。

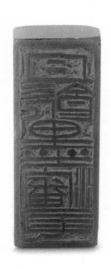

且饮墨渖一升

且饮墨渖一升，缶翁有此句也。正濂
之刻愧对前贤矣。丙申秋。

5.6cm×2.1cm

半仓

缶翁有此二字，其未知半仓乃股民之
高境界也，戏以陶文刻之。濂记。

2.8cm×2.9cm

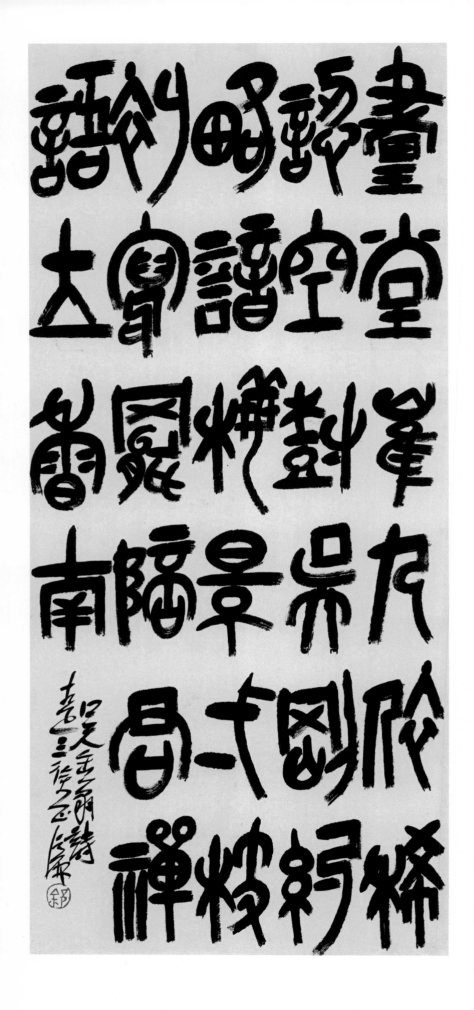

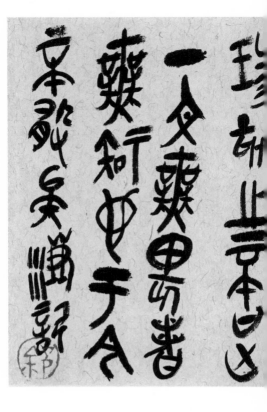

缶翁篆刻，高古雄浑，余谓雄浑或稍易，高古实大难，非对三代文字深有研究者不能得此气象也。犹记四十年前妄撰吴昌硕篆刻之不足一文，无畏者无知也，于今不敢矣。濂记。

书法作品

画堂崔九依稀认，
空树吴刚约略谙。
梅影一枝初写罢，
陪君禅语立香南。

吴缶翁诗，楚三徐正濂。

110

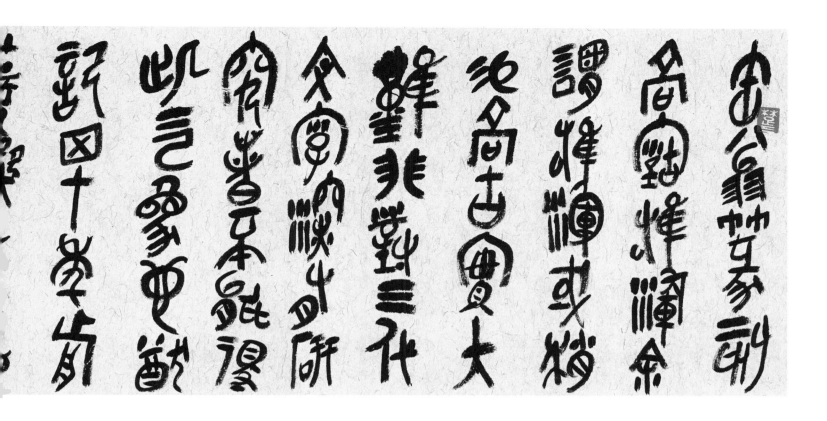

创作过程稿

刘恒

刘恒，字树恒，1959年生于北京，1982年7月毕业于北京大学历史系。先后供职于首都博物馆、《中国书法》杂志社，现任中国文联书法艺术中心主任。为中国书法家协会理事、中国书法家协会学术委员会副主任，《中国书法》杂志特约编审、西泠印社社员、沧浪书社社员。书法篆刻作品曾获全国第二届中青年书法篆刻优秀作品奖、全国篆刻评比优秀作品奖，著作《中国书法史·清代卷》获第六届「中国图书奖」。作品先后参加第二、三、七、八、九、十届全国书法篆刻展览、第一、三届全国篆刻艺术展、中国二十世纪书法大展、中国美术馆首届当代名家书法提名展、中国美术馆篆刻艺术邀请展等重大展览。担任第十届全国书法篆刻展、第三至八届全国中青展、第一、二、三届全国青年书法篆刻展、第一、三、四、五届全国楹联书法展、第三至九届全国书学讨论会、中国书法「兰亭奖」理论奖等重大展览活动评审委员。出版著作有《中国书法史·清代卷》（江苏教育出版社）、《历代尺牍书法》（知识出版社）、《中国书法全集·张瑞图卷》、《中国书法全集·倪元璐卷》（荣宝斋出版社）、《篆刻创作大典》（新时代出版社）、《中国美术馆当代名家系列作品集·书法卷·刘恒》（河北教育出版社）、《刘恒书法作品集》（荣宝斋出版社）等，并有论文多篇发表于专业报刊。

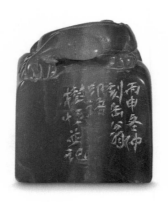

且饮墨渖一升

丙申冬仲刻缶翁印语。树恒并记。

3.5cm × 3.5cm

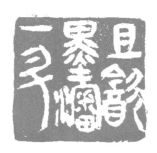

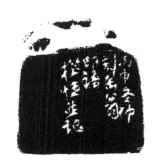

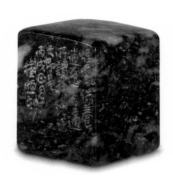

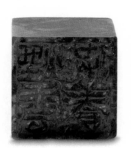

烟云供养

烟云供养，逍遥自适，所谓神仙得之即是。丙戌正月，树恒刻。

2.8cm×2.8cm

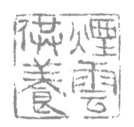

岐陽鼓破琅琊裂
治石多能識字難
瓦甓幸饒秦漢意
乾坤道在一盤桓

岐陽鼓破琅琊裂治石多能識字難瓦甓幸饒秦漢意乾坤道在一盤桓饒秦漢意乾坤道在一盤桓缶廬詩劉恒壬書

具飲墨渖一升自文印
後撥蕉作煙雲供
养来文印付
尚學去窩展覽
劉恒並記

书法作品

岐阳鼓破琅琊裂，
治石多能识字难。
瓦甓幸饶秦汉意，
乾坤道在一盘桓。

缶庐诗，刘恒书。

创作札记

近世印风有二途，其一以历代玺印、封泥、砖瓦、陶文为宗，专求金石古厚之趣；其二则引篆书笔意入印，运刀如挥毫，遂成流转飞动之貌。吴缶翁白文印根基于汉铜印，字势方整，点画雄浑，最得金石之妙。余刻则参以秦简字形，欲求自然错落中见书写之笔意。缶翁朱文印以自家篆书面目与封泥熔铸一体，奇崛纵肆，于斑驳中别具苍茫古意。余试仿之，未知能得其仿佛否。丙申仲冬，应邀刻"且饮墨渖一升"白文印，复检旧作"烟云供养"朱文印，付《问学缶翁展览》，刘恒并记。

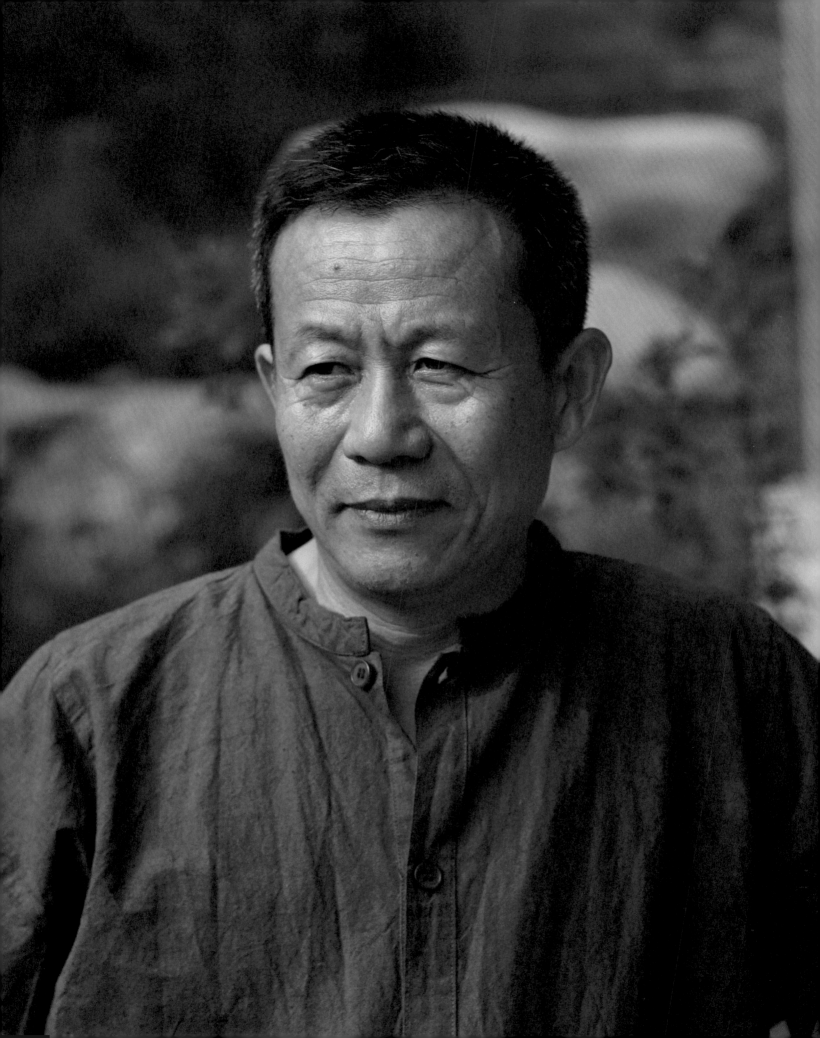

燕守谷

燕守谷、号大明湖客、清溪散人。1959 年生，临沂平邑人。1993 年毕业于中央美术学院王镛工作室。现为当代书法研究院执行院长、东山书院院长、西泠印社社员、山东艺术学院客座教授、硕士研究生导师。2005 年供职于中国书法院。2006 年移居济南。2011 年于蒙山重建东山书院。2012 年为所藏古代玺印于济南建半山印馆。

且饮墨渖一升

缶翁曾作此印。丙申秋初雨后风凉，
守谷。

2.9cm×2.9cm

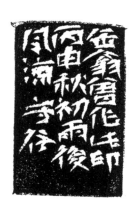

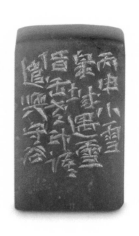

明月前身

丙申小雪，泉城遇雪，借缶老印语遣兴，
守谷。

3.0cm × 3.0cm

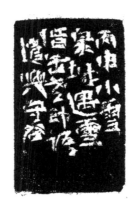

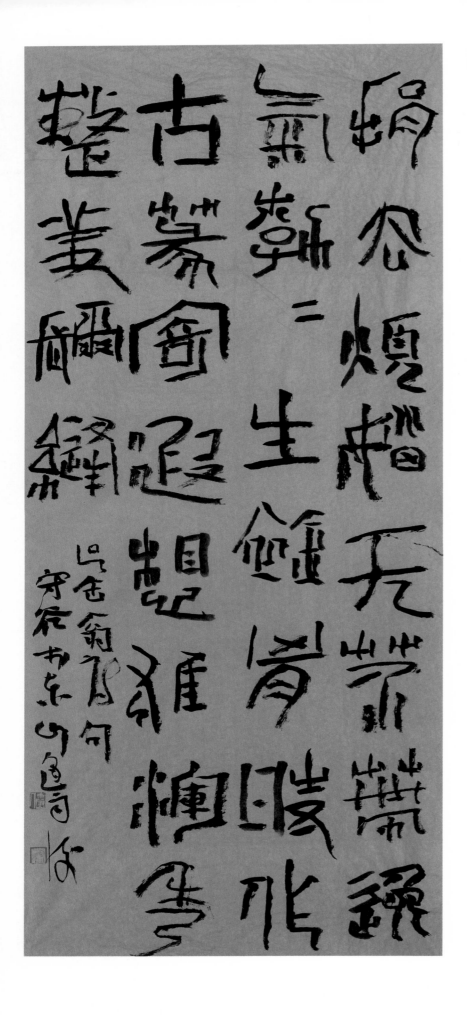

书法作品

捐去烦恼无芥蒂，逸气勃勃生襟胸。
时作古篆寄遐想，雄浑秀整羞弥缝。
吴缶翁诗句。守谷于东山遇雨后。

126

创作札记

世人评吴昌硕篆刻苍古奇肆，雄浑古朴。在我看来，缶老篆刻却有一种斑驳的残缺之美。它似乎包括不完美的、不圆满的、不恒久，但却暗含着朴素、寂静、谦逊、自然，如同佛教中的智慧一样。从而印文线条的张力，像是白线条的内在渗透出来，让人只可意会，不可言传，所谓真气弥满，充满了神秘的氛围，拥有一种不可思议的力量。我性疏阔类野鹤，逸气勃勃生襟胸。诵其诗而感知缶老襟怀，人生境况充满困苦，失意、落魄，郁闷、孤独，而精神丰饶。以此种人生态度抒发思古之情，排遣胸中积闷，一经人生体验，才艺结合和灵性感悟，即生发为杰出之作，岂能不真气弥满。时岁丙申小雪，遇雪后于大明湖上之起云楼。守谷。

创作过程稿

刘彦湖

刘彦湖，安徽庐主人，1960 年生，祖籍吉林盘石。中央美术学院中国画学院教授，自 2003 年以来先后举办「文字江山」「春游」「望岳」「日照高山」「印证」「璇玑」「三生万物」等个展及「世纪之门」「再叙兰亭」「中国式书写等重要群展」，有多部个人作品集行世。

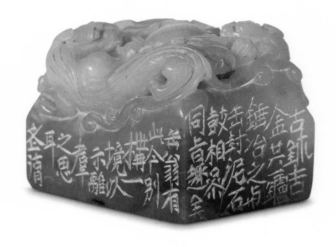

且饮墨渖一升

古玺吉金共一炉锤冶之，与缶封泥石
鼓相参，同旨趣矣。缶翁有此，今别
构一境，以示离群之思耳。老湖。

4.7cm×6.3cm

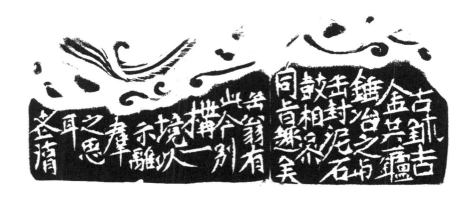

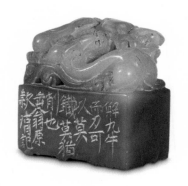

莫铁

解九牛，而刀可以莫铁。莫犹削也。
缶翁原款，湖记。

2.7cm × 4.7cm

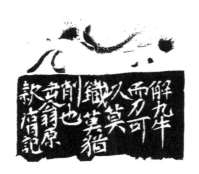

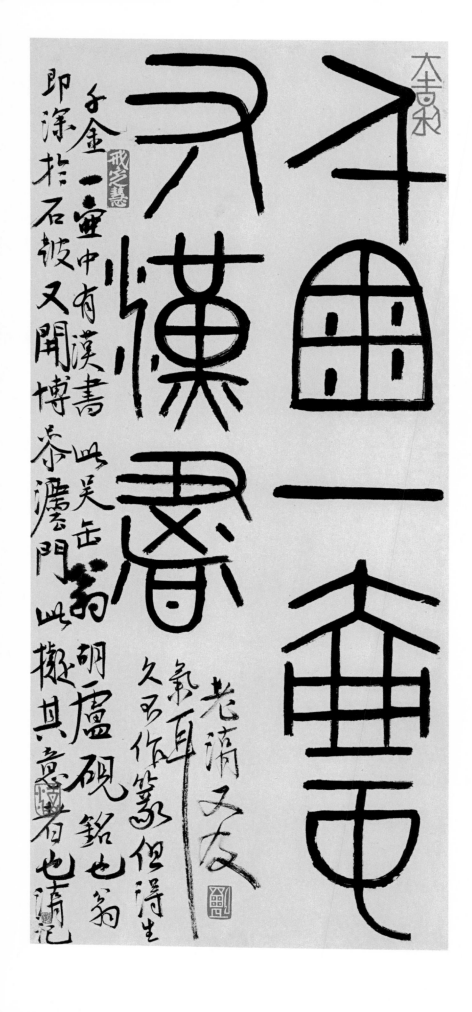

千金一壺中有漢書

此對勤觀見氣硯馳書入墨搦笔墨入金石寫意篆刻一逢玉缶翁載凡加笑余習篆習印之初印服膺缶翁於余篆三十餘載愛篆之心甲岸齒俱增奈何性鈍才拙不能努力爾彫缶一惡深乎惧昆耳丙申冬雪之交彦清記

千金一壺中有漢書千金一壺中有漢書即深於石坡又開博參濃門此吳缶翁此擬其意者也清記胡廬硯銘也翁氣百久且作篆但得生老潓又及

书法作品

千金一壶中有汉书

此吴缶翁胡庐砚铭也。翁即深于石鼓，又开博参法门，此拟其意者也。湖记。

久不作篆，但得生气耳。老湖又及。

134

创作札记

流派篆刻自元季发轫，历晚明有清，名家辈出，高手林立，及至安吉吴缶翁，可谓登峰造极矣。缶翁之篆，根源石鼓，倾其一生心力切磋琢磨，渐老渐熟，臻于化境，不惟自具面目而已，直欲坼父还母，重塑金身，别创一体矣。故其所作石鼓乎，缶翁乎，了不可辨。石鼓之精魄，几为所夺，后世作者无处措手，徒增望洋之叹。

石鼓者先秦巨迹，篆书之祖，缶翁制印，根砥于斯。以石鼓统秦汉金石，旁参乎瓦甓陶泉，从上化下，靡不浑化无迹，浑沦一片。其取径之高，入古之深，前无作手，此其篆法不可及者在此。至于其刀法，钝刀直入，大刀深刻，于浑雄中藏觚棱，其章法极重取势，若者屈伸展促，若者粘边并线，皆有主张，极具分寸，妥帖排纂使静观有比对，动观见气魄，融书入画，摄笔墨入金石，写意篆刻一途，至缶翁蔑以加矣。余习篆习印之初，即服膺缶翁，于今垂垂三十余载，爱敬之心，与年齿俱增，奈何性钝才拙，不能仿佛万一，是深可愧畏耳。丙申冬雪之交，彦湖记。

创作过程稿

邹涛

1962 年生于宁夏，浙江衢州人，现居名古屋。中国艺术研究院中国篆刻艺术院研究员，《中国书法》杂志编委。1990 年获第三届全国中青年书法家篆刻家作品展优秀作品奖、1991 年第二届西泠印社全国篆刻作品评展优秀奖等。著有《赵之谦年谱》《中国书法全集·赵之谦》卷、《篆刻津梁》《书斋雅物——笔墨纸砚》《雅室清赏——文房杂项》等。主编《吴昌硕全集》等。1997 年后在中国美术馆举办《邹涛艺术展》等中外美术馆个展十余次。

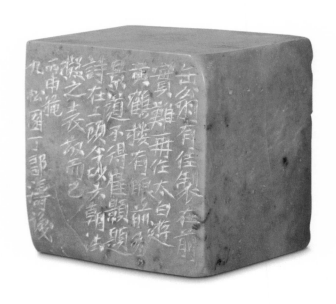

且饮墨渖一升

缶翁有佳制在前，实难再作。太白游黄鹤楼，有"眼前有景道不得，崔颢题诗在上头"，今以六朝法拟之，表敬而已。丙申秋，九松园丁邹涛识。

6.0cm×6.0cm

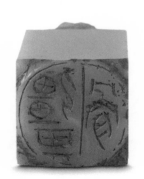

强其骨

强其骨，语出老子。缶翁以汉印法制有
一印，今拟秦印略参缶翁法成此。丙申
冬自安吉游归，九松园丁邹涛于名城。
立孟宗亲所赠佳石，又识。

3.0cm×3.0cm

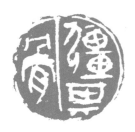

赝古之病不可药，纷纷陈邓追遗踪。
摩挲朝夕若有得，陈邓外古仍无功。
天下几人学秦汉，但索形似成疲癃。
我性疏阔类野鹤，不受束缚彫镌中。
少时学剑未尝试，辄假寸铁驱蛟龙。
不知何者为正变，自我作古空群雄。
若者切玉若者铜，任尔异说谈齐东。
兴来湖海不可遏，冥搜万象游洪濛。
信刀所至意无必，恢恢游刃殊从容。
三更风雨镫焰碧，墙阴蔓草啼鬼工。
捐除喜怒去芥蒂，逸气勃勃生襟胸。
时作古篆寄遐想，雄浑秀整羞弥缝。
山骨凿开浑沌窍，有如雷斧挥丰隆。
我闻成周用玺节，门官符契原文公。
今人但侈摹古昔，古昔以上谁所宗。
诗文书画有真意，贵能深造求其通。
刻画金石岂小道，谁得鄙薄嗤彫虫。
嗟予学术百无就，古人时效他山攻。
蚍蜉岂敢撼大树，要知道艺无终穷。
刻成袖手窗纸白，皎皎明月生寒空。

吴昌硕诗《刻印》。丙申冬，九松园丁邹涛于名。

右兩種皆見於
缶翁印譜而以且飲
墨瀋一升為著名乃
缶翁名作今擬六朝
官印式成之又倣秦
圓式製彊其骨參以
缶翁殘破之法而成似
有可觀處
　余刻印以合於古別
於今為則寬可走

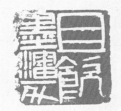

创作札记

右两种皆见于《缶庐印谱》，而以"且饮墨瀋一升"为著名，乃缶翁名作。今拟六朝官印式成之，又仿秦圆式制"彊其骨"，参以缶翁残破之法而成，似有可观处。余刻印以合于古别于今为则，宽可走马，密不容针，印林无等等咒也。追而难得，方寸世界求善亦不易也。丙申冬，九松园丁邹涛时客名古屋。

创作过程稿

邹涛印稿　且饮墨瀋一升

邹涛印稿　彊其骨

陈大中

陈大中（本名陈建中），1962 年出生，无锡人。1985 年考入浙江美术学院（今中国美术学院）国画系书法专业本科。1989 年考入浙江美术学院书法专业研究生。2000 年考入中国美术学院书法系博士研究生。2005 年获博士学位。1992 年留校任教。1995 年讲师。2000 年副教授。2004 年硕士研究生导师。2005 年教授。2010 年博士研究生导师。中国书法家协会篆书委员会委员。西泠印社理事。多次参加全国书法篆刻展。1989 年全国第四届书法篆刻展览获奖。2015 年全国第十一届书法篆刻展览评委。出版多种书法篆刻作品集与论文集。

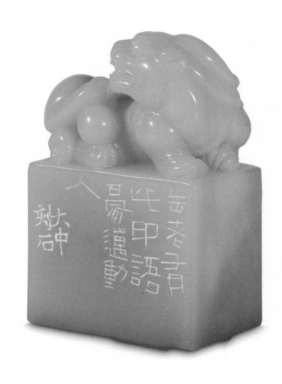

且饮墨渖一升

缶老有此印语，豪迈动人。大中刻石。

5.4cm×3.5cm

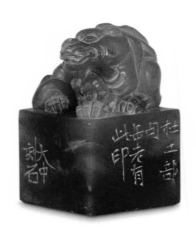

能事不受相促迫

杜工部句，缶老有此印。大中刻石。

3.1cm×3.1cm

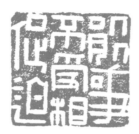

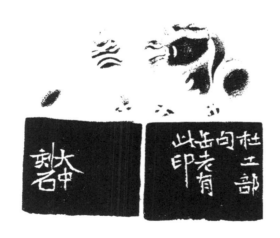

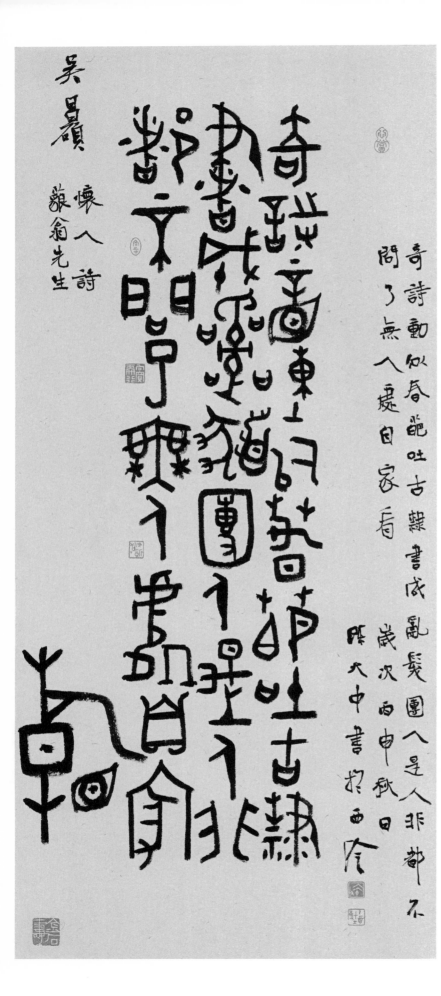

创作札记

且饮墨渖一升。北齐朝廷曾经下令，凡考试时"成绩滥劣者"，要罚饮墨水，而罚饮多少，则按滥劣程度而定。梁武帝时规定，士人应试时，凡"书迹滥劣者"，则罚饮墨水一升，甚至秀才孝廉会试时，若"文理孟浪、书写滥劣"时，亦要罚饮墨水一升。此规虽不行于后世，然罚饮之风尚见于民间。缶老"且饮"一印乃诙谐自谦之语也。陈大中读印记。

书法作品

怀人诗·藐翁先生

奇诗动似春葩吐，古隶书成乱发团。
人是人非都不问，了无人处自家看。
岁次丙申秋日，陈大中书于西泠。

150

且飲墨瀋一升

北齊朝廷曾降下令。凡考試時「成績濫劣者」。要罰飲墨水。而罰飲多少則根據濫劣程度而定。

梁武帝時規定。士人應試時。凡「書迹濫劣」者」則罰飲墨水一升。甚已秀才考廉會試時。若文理孟浪書寫濫劣時，上要罰飲墨□一升。

创作过程稿

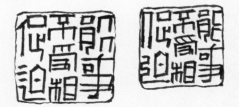

151

朱培尔

朱培尔，1962 年生于江苏无锡。现任《中国书法》杂志主编、中国书法家协会理事，篆刻艺术委员会秘书长，西泠印社理事，中国文艺评论家协会理事，国家一级美术师、编审。多次担任全国中青年书法篆刻家作品展、全国篆刻艺术展等展览评委。著有《朱培尔作品集》（山水、书法、篆刻、文集四卷）《当代青年·篆刻家精选集——朱培尔》《中国青年书法家十家精品集·朱培尔》《中国青年书法家·朱培尔》《亚洲当代书法思潮——中日韩书法及其主义》《林泉高致——朱培尔山水画集》《中国当代书画名家·朱培尔专辑》《培尔小品》等。

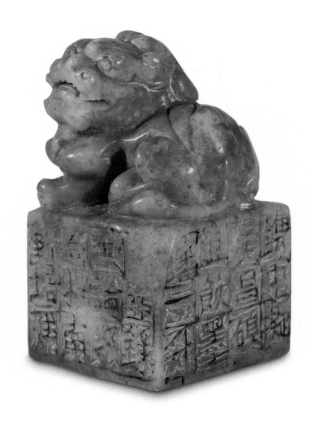

且饮墨渖一升

我性疏阔类野鹤，不受拘束雕镌中。
拟吴昌硕且饮墨渖一升，并录其论印
句于南轩，培尔。

5.5cm×5.5cm

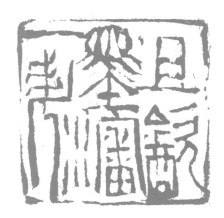

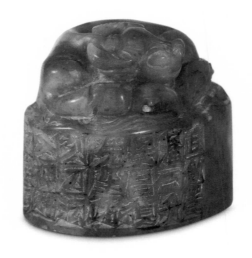

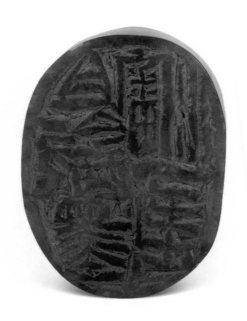

且饮墨渖一升

且饮墨渖一升。吴昌硕此刻刀法入神游之境耳。培尔记。

5.1cm×7.0cm

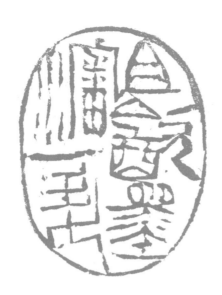

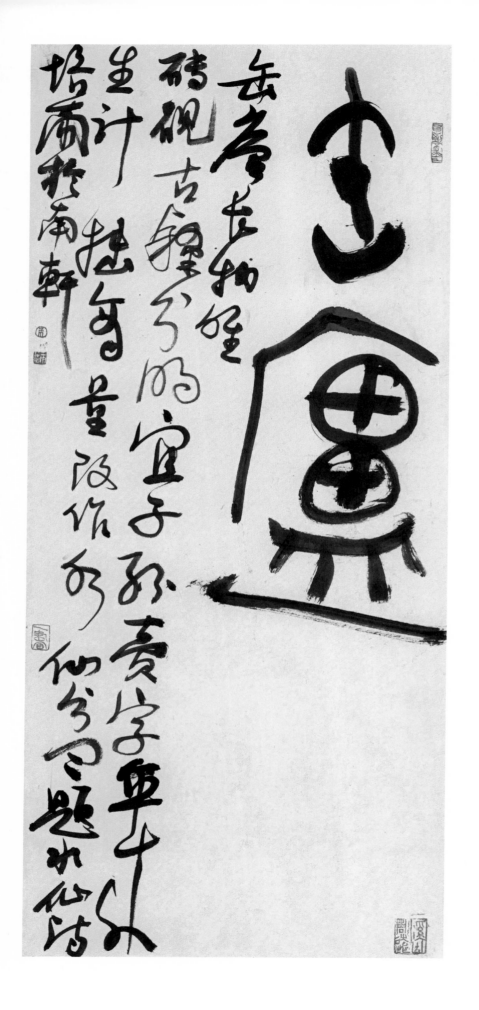

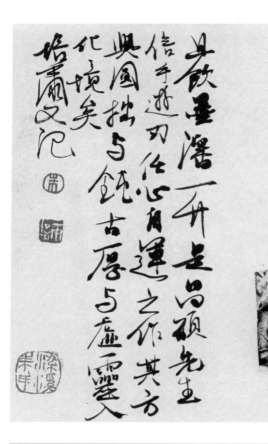

昌硕先生有诗云"兴来湖海不可遏，冥收万象游洪蒙。信手所至意无心，恢恢游刃殊从容"。其印也，既醉心于苍浑古茂于方寸间，体现万取一收之表达，更向往道家之俯拾即是、着手成春、无为而不为之境界。培尔于南轩。

"且饮墨渖一升"是昌硕先生信手游刃，任心自运之作。其方与圆，拙与钝，古厚与虚灵，入化境矣。培尔又记。

书法作品

缶庐

缶庐长物唯砖砚，古隶分明宜子孙。
卖字年来生计拙，商量改作水仙盆。
题水仙诗，培尔于南轩。

158

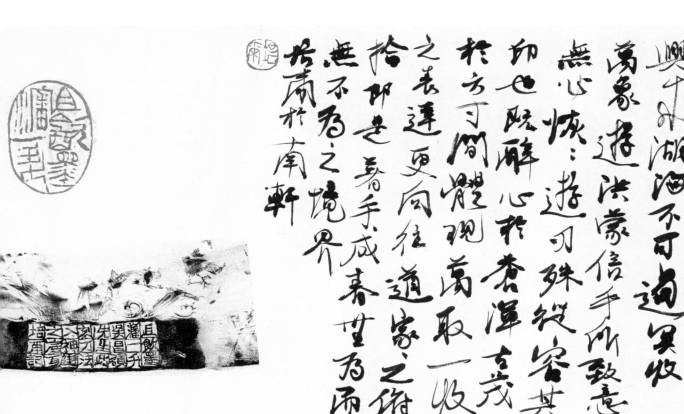

昌碩先生有冷云
興乎外湖海不可遏云收
萬象遊洪濛信手所致意
燕心恢恢遊刃殊從容其
邛也既醉心於杳渾吉茂
於方寸間體現萬取一收
之表達更向往道家之術
拾即是春手成春坐為而
無不為之境界
於甯於南軒

创作过程稿

王丹

王丹，字复秋，号易斋，1963 年生于锦州。国家一级美术师，数十次参加国家级展览，1990 年开始专攻陶瓷印研究和创作，现为中国书法家协会副主席、篆刻艺术委员会主任、培训中心教授，中国文联委员，辽宁省文联副主席，辽宁省书法家协会名誉主席，西泠印社理事，中国艺术研究院中国书法院、中国篆刻院研究员，辽宁省政协常委，锦州市文联副主席，碣石印社社长。先后受业于李世伟、沈延毅、杨仁恺、大康、聂成文、韩天衡诸先生。1985 年进修于浙江美院，并入室陆俨少先生学画。曾留学日本。25 岁在中国美术馆举办「王丹金石书画展」，同年获第二届全国神龙大赛「全能金奖」，在第五届全国书展中获「全国奖」。

受业内关注与赞誉，《临张玄墓志》《篆刻创作》（DVD 光盘）、《王丹·中国印·陶瓷印·书画集》及十余部著作分别由日本、新加坡、荣宝斋、西泠印社等出版发行，其作品被中国美术馆、国家博物馆等部门收藏，中央电视台《走遍中国》栏目为王丹拍摄专题节目《印之初》，被评为「2010 年中国书法十大年度人物」，独辟蹊径，于山林中自建「虎溪窑」，捏泥问火，乐此不疲，颇2015 年荣获第四届全国中青年德艺双馨文艺工作者称号。

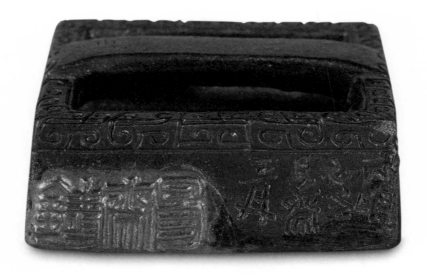

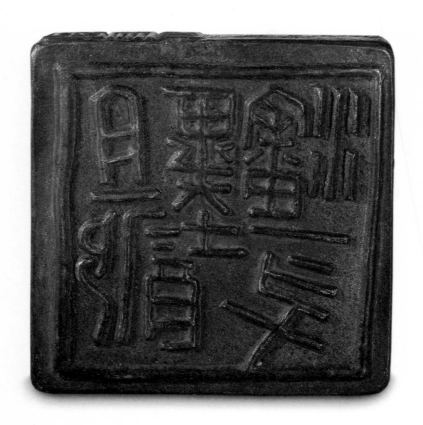

且饮墨渖一升

且饮墨渖一升。古人封泥，后世多未解
真相，至晚近有实物出土，世人渐知
其意，如印印泥之语，亦求质感。是
印以古法范铸成之，寻印泥锥沙之趣。
丙申初冬，易斋王丹。
易斋铸。

9.8cm×9.8cm

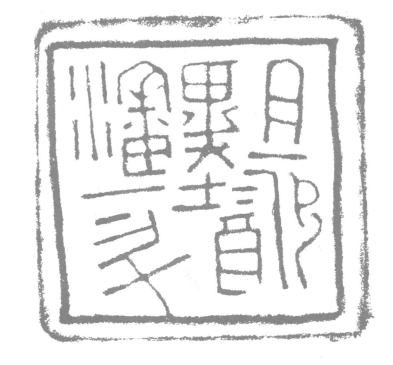

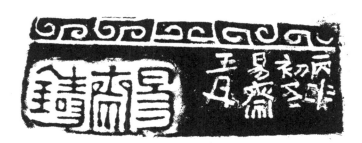

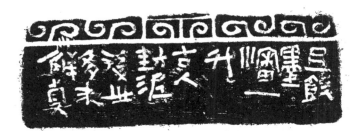

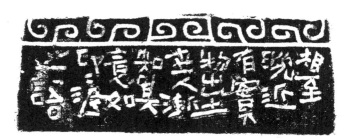

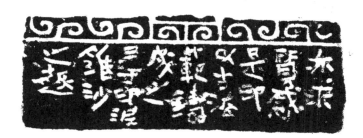

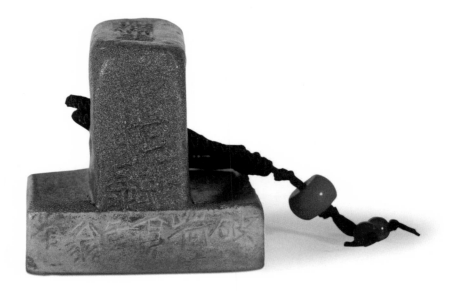

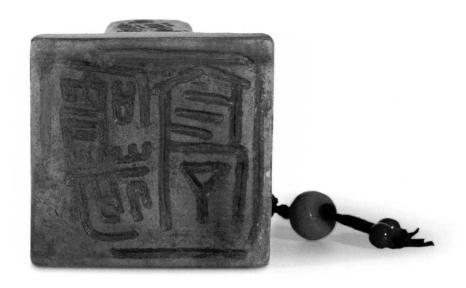

破荷亭

破荷亭，缶翁有此印，余以拨陶法为之。
易斋王丹。

6.5cm×6.5cm

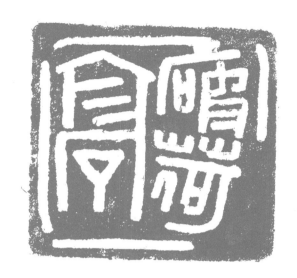

创作札记

且饮墨渖一升，陶范铸铁印拓记。拟缶翁因其句意，故形隐然似砚池，且造为印范，可取阳文成铁铸之，亦梦想秦汉之作法也。

史载古印有铸凿，而其法未详。吾知铸之拨蜡法古亦有之。故今以蜡模一试，且铸为升斗之形，以与缶翁即语相合云尔。丙申冬日，易斋王丹。

书法作品

写郑文公碑狂能饮墨足矣，抱米元章石煮不成饭奈何。

季驯书法凝重中出变化，奚止熟外熟境界。昔人云"且饮墨渖一升"，足以当之。残碑断碣，视同性命。又得一峰，有海岳题字，值饥寒交迫时。尝叹煮石无术，是可愤也，又号愤石生。制联持赠，即蕲教正。丙申冬意临缶翁，易斋王丹。

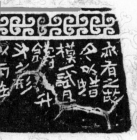

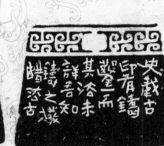

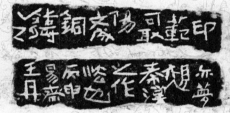
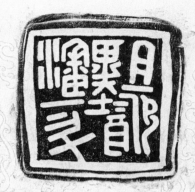

且飲墨瀋一升陶範鑄鍥印拓

167

创作过程稿

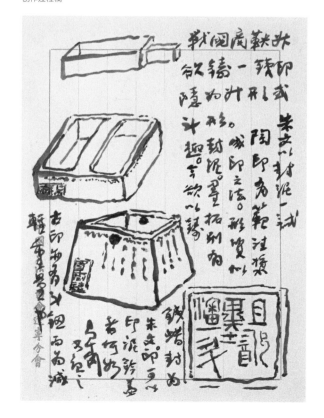

许雄志

许雄志，1963年生于郑州。祖籍江苏海门。先后问业于徐学萍、李刚田、韩天衡、马士达、黄惇诸先生。现为中国书协篆书专业委员会副主任、中国书协理事、西泠印社理事、河南省书协副主席、篆刻专业委员会主任。作品获奖：全国第五届书法展「全国奖」，全国第三届正书展「全国奖」，全国首届青年书法展「全国奖」，全国第五届楹联书法展「二等奖」，学术专著《秦代印风》获首届兰亭奖「提名奖」。作品出版：《许雄志书法作品集》《当代著名青年书法十家·许雄志卷》《当代著名青年篆刻家精选集·许雄志卷》。学术著作·大型印学丛书《秦代印风》主编，《秦印文字汇编》主编，《秦印创作技法解析》主编，《清明书画选集》执行主编，《古风与经典》古今书画作品选集执行主编，《鉴印山房藏古玺印精华》主编，《鉴印山房藏古封泥菁华》主编，荣获第二届「兰亭七子」称号，获《书法报》青年实力书家30人提名，获《中国书法》中青年实力书家60人提名。

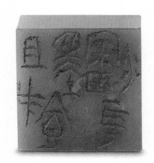

且饮墨渖一升

缶翁有此佳制也。丙申之夏，少孺效
颦并记于鉴印山房。

3.3cm×3.3cm

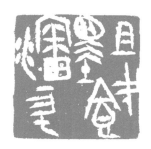

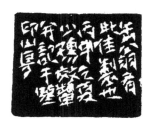

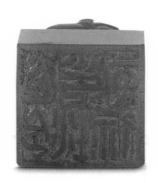

西泠印社中人

丙申十月下浣，鉴印山房少孺治。

3.5cm×3.5cm

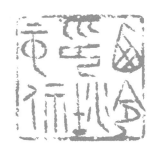

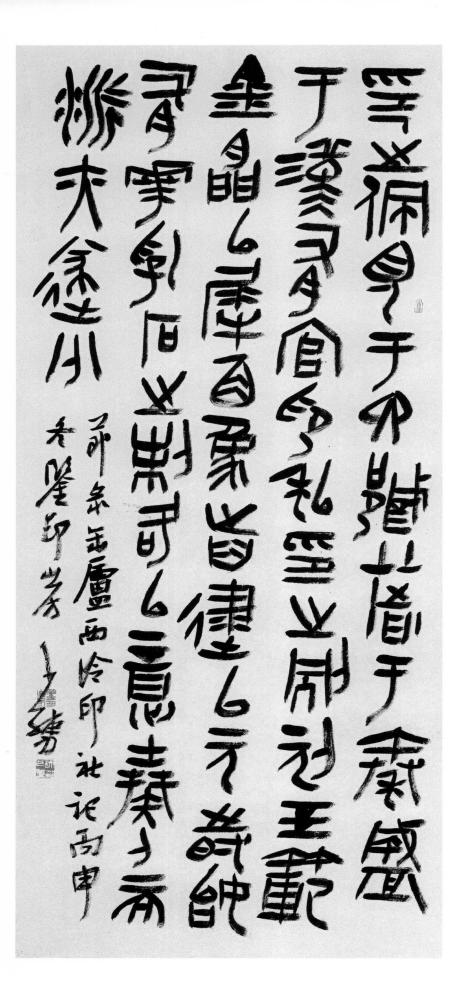

创作札记

鉴印山房治印

余治印以篆法为上，刀法次之，章法再次之。所谓篆刻之称，实乃以刀于石面之上镌刻篆字耳。篆法佳而不见刀者，鲜见具神采者，刀意佳而篆法不佳者多失之于粗俗也。章法佳妙者，可见治印者之机心，而平直安详者亦可得其自然耳。丙申小雪时节于鉴印山房，少孺。

书法作品

印之佩，见于六国，著于秦，盛于汉。有官印、私印之别，刊玉范金，间以犀角、象齿。逮以元时，始有花乳石之制，各以意奏刀，而派亦遂分。

节录缶庐《西泠印社记》。丙申冬，鉴印山房，少孺。

174

余治印以篆法为
上刀法次之
章法再次之
凡调章刻之稿
宽大以刀拓石面之上
既刻其之
篆法佳而刀
者鲜不多而篆法
刀

创作过程稿

徐庆华

师从韩天衡及浙江美院诸师。中国美术学院书法学博士，导师王冬龄教授。现为上海交通大学媒体与设计学院副教授、硕导。中国美术学院现代书法研究中心研究员、中国艺术研究院篆刻院研究员，东南大学中国书法研究院研究员，上海中国书法研究中心研究员，上海市书法家协会副主席，上海开明画院副院长，上海香梅画院副院长兼秘书长，中国书法家协会会员，西泠印社社员。2002 年获中国文联「德艺双馨」艺术家称号。

著有《当代篆刻家精品集·徐庆华卷（上、下册）》《徐庆华作品精选》《徐庆华书画篆刻精选》《易话人生》《美术欣赏》《十二生肖印选》《将军印精萃》《园朱文印精萃》《新概念书法字帖 20 种》《高等院校艺术设计系列教材》（合著）《名家临名帖—篆书卷、草书卷》等十余种。

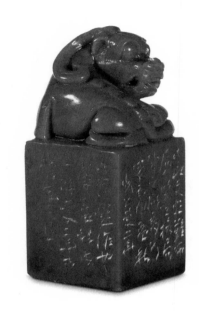

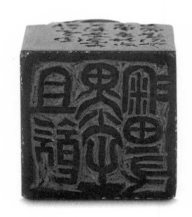

且饮墨渖一升

此印文颇难布局，今以二一二
格局成之，似有可（观）处。
丙申孟秋，海上庆华。

4.1cm×4.1cm

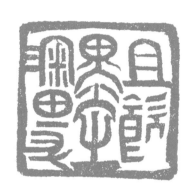

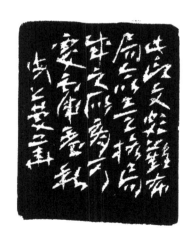

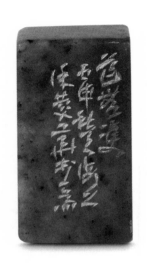

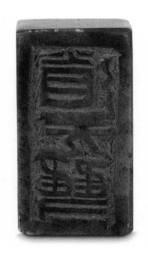

道无双

道无双。丙申秋天，海上徐庆
华于一斋。

3.0cm×5.6cm

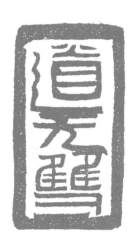

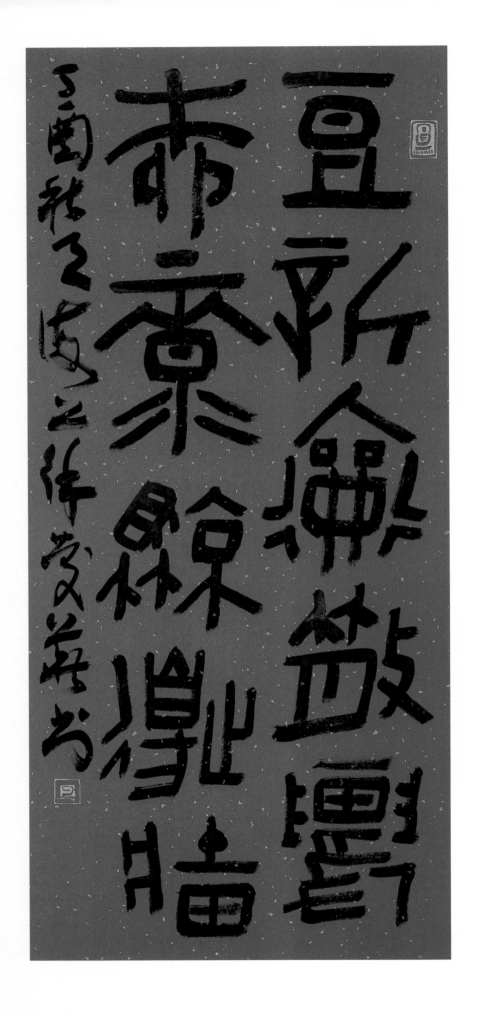

书法作品

豆新襄散农，柳绿惊
边墙。

丁酉秋月，海上徐庆华书。

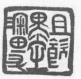
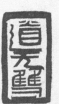

创作札记

邹涛兄策划《吴昌硕的篆刻与当代印人学术展》，命刻缶翁之"且饮墨渖一升"。今设计数稿成此格局，似有可观也。"道无双"语出《韩非子》，缶翁曾刻此三字，精妙之极，今抚之，易方为长，并参以牧甫印法，未知识者以为如何。丙申孟冬，海上徐庆华。

创作过程稿

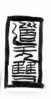

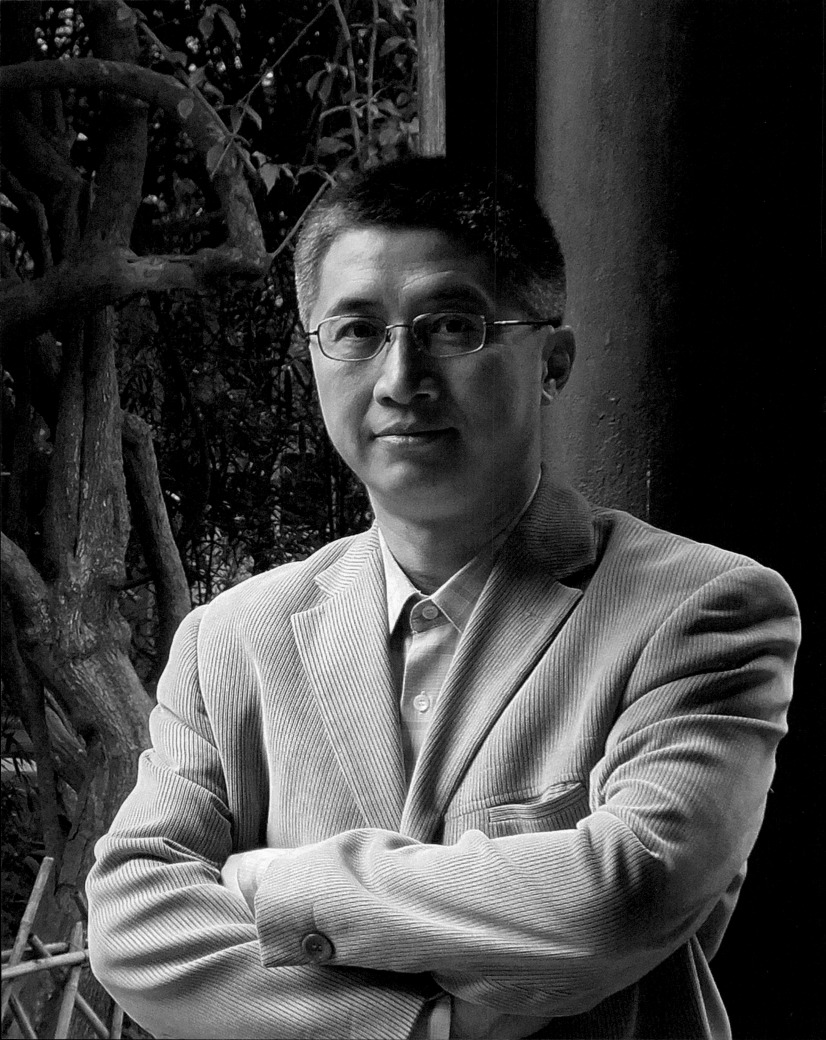

张炜羽

张炜羽，号鸿一，别署二十八贤斋、郢庐。1964年生，上海市人。现为中国艺术研究院中国篆刻艺术院研究员、西泠印社社员、中国书法家协会会员、上海市书法家协会理事、上海韩天衡美术馆副馆长暨首席典藏研究员、上海东元金石书画院院秘书长、上海浦东篆刻创作研究会副会长、海上印社社员、海上小刀会成员。出版有《禅语物咏名句印痕》《当代篆刻九家·张炜羽》，合著有《篆刻三百品》《中国篆刻流派创新史》《印坛点将录》等，主编《海上印坛百年·近现代海上篆刻名家印选》《海上篆刻家代表系列作品集·方介堪卷》等。

且饮墨渖一升

金风玉露一相逢，便胜却人间无数。
丙申乞巧之夜，人静几明，兴酣纵刀，
畅快如意。鸿一张炜羽。

4.0cm×3.0cm

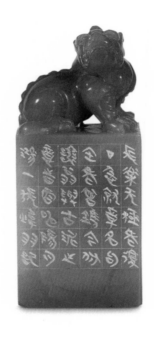

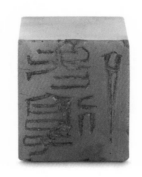

老复丁

长乐无极老复丁，《急就章》名句，
缶老曾镌，今仿让翁与古泥之意。时
丙申阳月，鸿一张炜羽记。

3.1cm×3.5cm

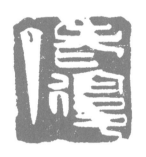

创作札记

余爱缶老之梅花，更爱其铁笔。豆庐夫子谓：缶老道在瓦甓，基本透露其篆刻艺术全部追求与理想。杨见山题其印谱曰：昌硕之印直追秦汉印玺间，独树一帜矣。二零一六冬，鸿一书。

书法作品

吴缶翁答龙丁

龙丁印学追先秦，天与十二字瓦颐其神。龙丁嗜古多家珍，鼎以父丁为识宜子孙。蕲更醒商周尊，仿佛达受剔灯传宗门。手磨赤乌之残砖，身是义熙之遗民。学古有获心且醉，何必一饮一石师伯伦。封泥、匋器、龟板奇字镇肺腑，物非我有口纵不说心云云。泰山、琅琊梦里供�]踏，更虑岩壑深邃束手红崖扪。龙丁龙丁莫羡强有力者收藏富，束置高阁若获石田难为耘。几时约尔涉沧海、登昆仑，倘遇愚公假其手，会稽窆石移入瓮庐侪烟云。砺汝昆吾刀，凿彼古云根，天子永宁，商略重刊石鼓文。丙申阳月，炜羽。

190

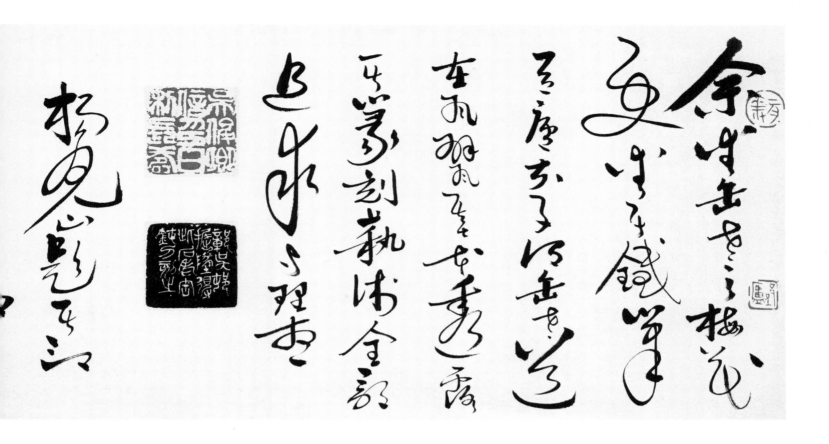

创作过程稿

張煒羽印痕　　　　　　張煒羽印痕

老复丁修改稿　　　　且饮墨瀋一升修改稿

①　　　　　　　　　①

②　　　　　　　　　②

③　　　　　　　　　③

戴文

戴文，1964年生，重庆人。中国书法家协会篆书委员会秘书长。西泠印社社员。中国艺术研究院中国篆刻研究院研究员。重庆市书法家协会篆书委员会主任。曾任『全国第二届篆书展』『全国第十一届书法篆刻作品展』『第八届中国书坛新人新作展』『全国第四届青年书法篆刻作品展』评委。出版有《当代中青年书法家精品集·戴文》《当代篆刻九家·戴文卷》《中国书坛名家手卷系列丛书·戴文卷》《印坛点将·戴文卷》等。篆刻作品多件被中国美术馆、中国艺术研究院、中国艺术研究院收藏。

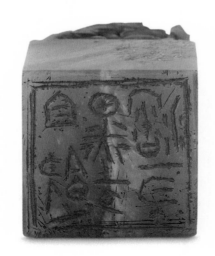

且饮墨渖一升

且饮墨渖一升，昌硕翁刻有白文（印），乃（缶）翁晚年力作，因行结字，有行无列，舒畅流动，可谓"信刀所至意无必，恢恢游刃殊从容"。今参古玺为之，意追刀拙锋锐，貌古神虚。丙申霜序于恭州北，岘居戴文识。

4.4cm×4.5cm

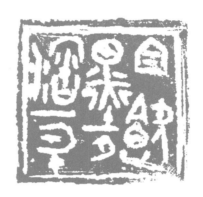

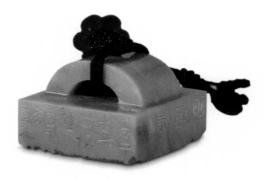

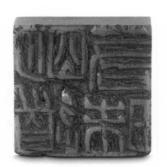

明道若昧

语出老子《道德经》。丙申冬，戴文。

3.7cm×3.7cm

花闲袖手咏新诗，其尔孤高不入时。明月清风尘外侣，冰心铁骨岁寒姿。丙申初冬岘居戴文

创作札记

且饮墨渖一升。昌硕翁刻有白文印，乃翁晚年精品力作。因行结字，有行无列，舒畅流动，可谓"信刀所至意无必，恢恢游刃殊从容"。今参古玺为之，意追刀拙锋锐，貌古神虚。丙申初冬，岘居戴文识。

书法作品

花闲袖手咏新诗，
其尔孤高不入时。
明月清风尘外侣，
冰心铁骨岁寒姿。

吴昌硕题梅一首，丙申初冬，
岘居戴文。

198

且
飲
墨
半
升
潘
一
升
色
碩
岁
刻
勇
白

创作过程稿

范正红

范正红，1964 年生于山东济宁市。现为山东财经大学艺术学院院长、艺术研究中心主任、中华文化研究院副院长、教授，西泠印社理事、中国书法家协会篆刻委员会委员，中国艺术研究院中国篆刻艺术院研究员、导师委员会导师，山东省政协委员、文联委员，山东印社社长，山东省书法家协会篆刻委员会主任，山东画院艺术委员会副主任、高级画师，山东省书画学会副会长、山东教育书法协会副主席等。范正红崇尚深厚文化背景之下诗、书、画、印为一体的高妙境界，作品入选第三至七届全国书法篆刻展获第六届『全国奖』、第三至七届全国篆刻家作品展，参加历届全国篆刻展，曾任『兰亭奖』、全国书法展、全国篆刻展、山东泰山文艺奖评委。作品被中南海、中国美术馆、西泠印社等机构收藏。

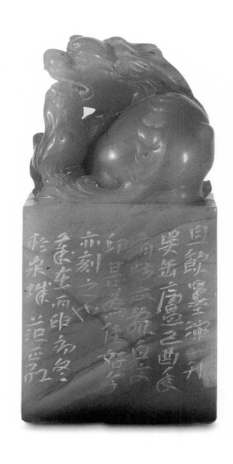

且饮墨渖一升

且饮墨渖一升，吴缶庐已酉年有此文辞白文印，甚为佳好，今亦刻之也。岁在丙申初冬于泉城，范正红。

5.3cm×5.3cm

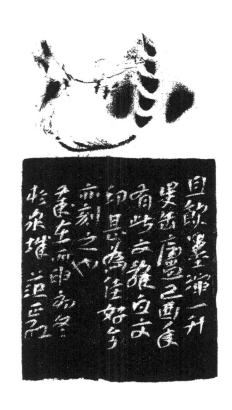

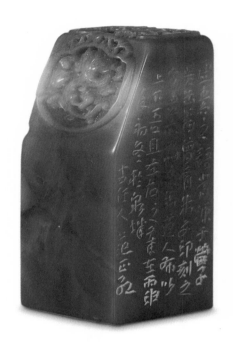

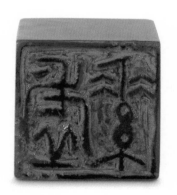

虚素

"虚素"之语当源于《管子》，吴缶翁曾有朱文印刻之，今吾亦为之。缶道人布以上下，吾且左右之。岁在丙申年初冬于泉城。古任人范正红。

3.8cm×3.8cm

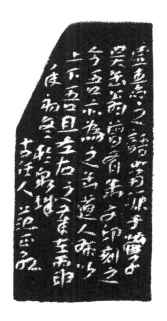

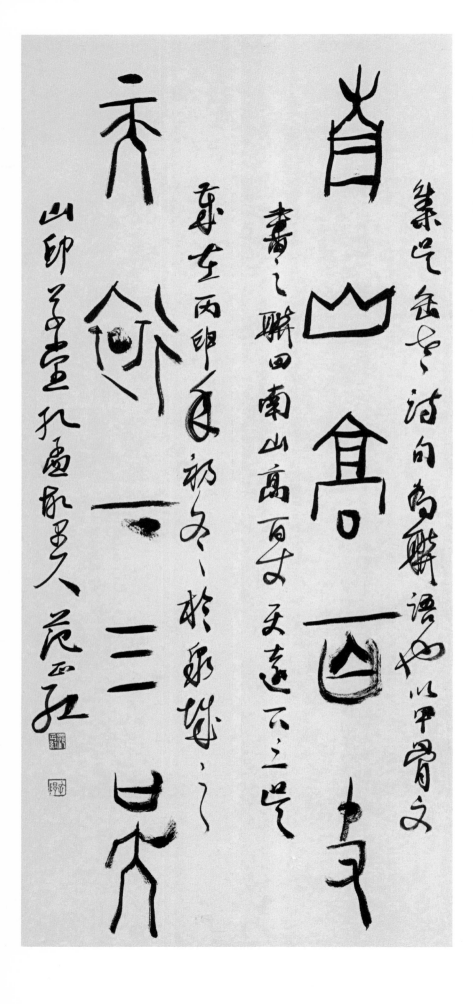

书法作品

南山高百丈，天远下三吴。

集吴缶老诗句为联语也，以甲骨文书
之。联曰：南山高百丈，天远下三吴。
岁在丙申年初冬，于泉城之山印草堂，
孔孟故里人范正红。

206

创作札记

吴缶翁印艺雄冠天下，苍厚华滋之境直贯其诗、书、画；卓然融为一矣！缶翁艺术之机杼，吾意当在印焉，戛然独造之举，世人无不叹服。缶老旷世高才，常人不能及也！旧时得观缶翁年轻时印谱，名曰《朴巢印存》，所辑皆"而立"前作品，其艺业尚属尔尔；及至陆心源家整理砖铭，卅余岁后，则印艺龙蜕，迅至高标。余多年前尝读《千壁亭古砖图释》，见其间汉魏南北朝吉语砖拓，文字竟与缶老极似。遂与缶老印谱比对，见卅余岁之作且有直接出于千壁亭所存砖文者，尚有边栏残损亦步趋也。缶老"道在瓦甓"矣，真乃善假于物也。吾辈可深思之。岁在丙申年初冬，于泉城山印草堂，古任城，范正红。

高庆春

高庆春，1966年生。一级美术师。中国书法家协会理事。中国书法家协会篆书专业委员会副主任。西泠印社理事。故宫博物院书法研究所研究员。中国艺术研究院中国篆刻院研究员。中国美术学院古文字书法创作中心研究员。多次担任全国重大书法展赛评委。著有《高庆春书法集》《高庆春篆书三字经》《高庆春篆书兰亭序》《高庆春嘉泰轩篆刻选》《高庆春篆刻选》《当代篆刻九家高庆春》等。

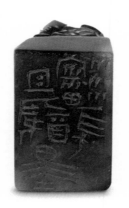

且饮墨渖一升

得缶翁法乳，成自家机枢。丙申立冬，
庆春。

3.8cm×2.5cm

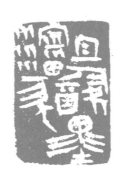

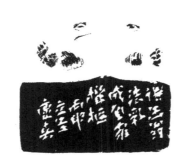

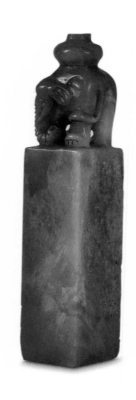

高氏

缶老曾有此印，传于东瀛，前世之缘也，
篆刻以志敬仰。乙未之春，高庆春。

2.0cm×2.0cm

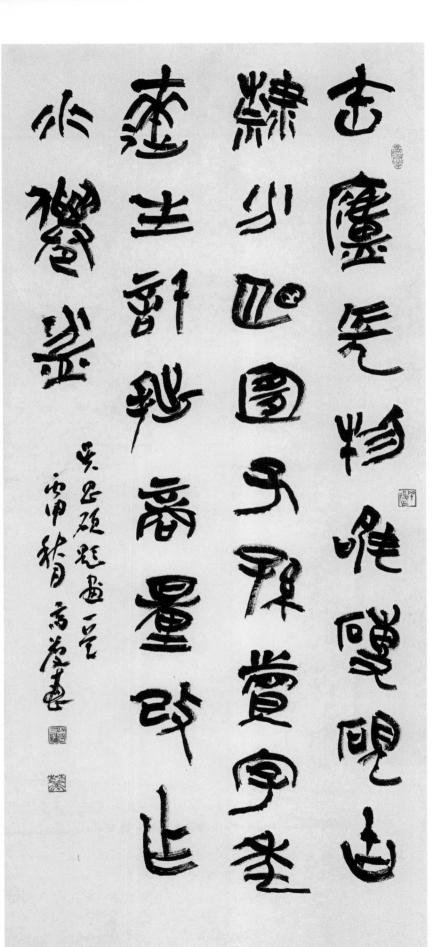

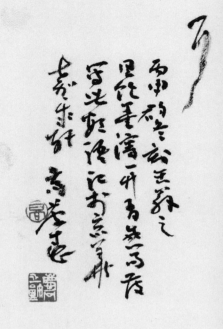

创作札记

缶翁诗书画印"四绝"之中，尤（犹）以篆刻为其看家本领，亦为世人所重。余青年时即醉心于此，研习不辍。窃以为继承缶翁篆刻艺术，贵在学习其艺术精神，弘扬其精研传统、革故鼎新、发奋有为、求索不懈之正能量。从而不断尊重艺术规律，明法正学，以书入印，追求高格，印外求印，崇尚卓越，超越自我，注重学养，融会贯通。予知天命之年，重温缶翁印艺，颇多感悟，当努力尊先贤、去浮躁、强内资、勤思散、重修行、展襟抱，或可得其皮毛，渐入佳境耳。丙申初冬刻缶翁之"且饮墨沈一升"有感而发，写此数语记于京华，嘉泰轩高庆春。

书法作品

缶庐长物唯砖砚，
古隶分明宜子孙。
卖字年来生计拙，
商量改作水仙盆。

吴昌硕题画一首，丙申秋月，高庆春。

214

公罪诗书尽废之功成名家
如为笔法东施之效颦而笔
病以为态积年生病一笑诸葛
考其笔势幕仿精神孤特
定精研侍此单故薪新冠者
多为礼索不懈之功笔
以学以举之所退九高格以妙
以崇高吾吴也纵坦自我法度
湛然致道意若体智律以法
学羊耻食共通
于纵天纵之华秀活生病历恭
蛇与无悔当努力等气峻志学
至云为淡之为恩又三

创作过程稿

TIAN TIAN JIA RI HE

初稿　　定稿

徐海

徐海，1992 年毕业于中央美术学院国画系本科。2010 年获美术学博士学位（导师王镛教授）。现为中央美术学院中国画学院教授、硕士研究生导师，书法系主任。中国书法家协会理事、行书委员会委员，中国美术家协会会员，北京印社副秘书长。

书法作品获第五届全国书法篆刻展全国奖、第七届全国中青年书法篆刻展二等奖、第八届全国中青年书法篆刻展一等奖、中国画作品获第十届全国美展优秀奖、篆刻作品参加首届、二、三、四、五届全国篆刻作品展，首届、二、三届流行书风流行印风大展，入选教育部 2011 年度新世纪优秀人才支持计划，有多部书法、篆刻集出版。

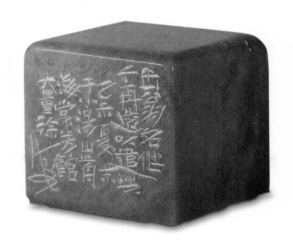

且饮墨渖一升

缶翁名作，今再造以遣兴。乙未夏末
于小汤山前海棠芳馆，大量徐海。

5.0cm×5.0cm

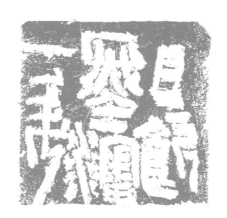

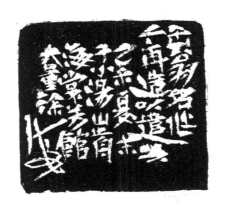

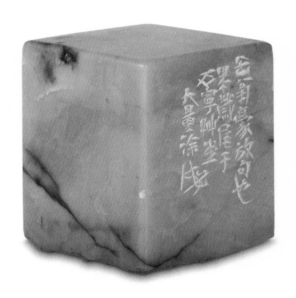

古昔以上谁所宗

缶翁豪放句也。甲午岁尾于万宁草堂，
大量徐海。

5.0cm×5.0cm

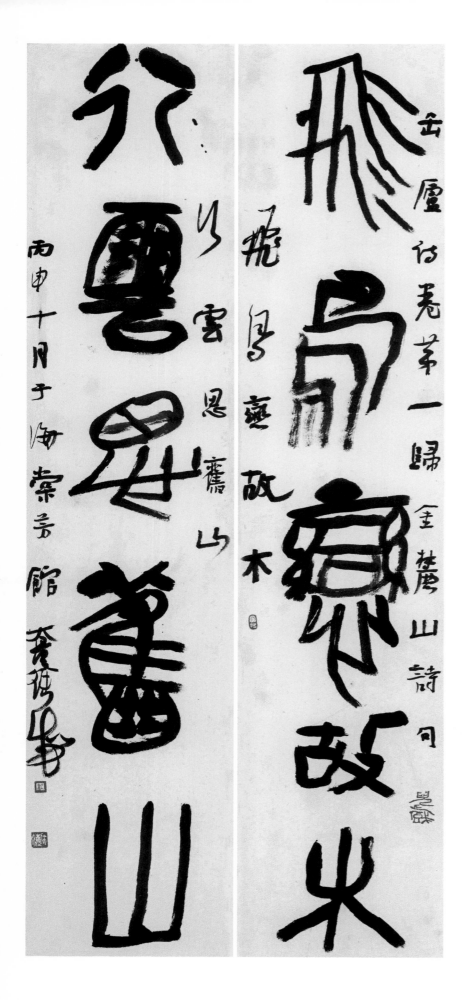

飞鸟恋故木 以云恩旧山

飞鸟恋故木
行云思旧山

缶庐诗卷第一《归金麓山》诗句

丙申十月于海棠芳馆 大量徐海

书法作品

飞鸟恋故木，行云思旧山。

缶庐诗卷第一《归金麓山》诗句，丙
申十月于海棠芳馆，大量徐海。

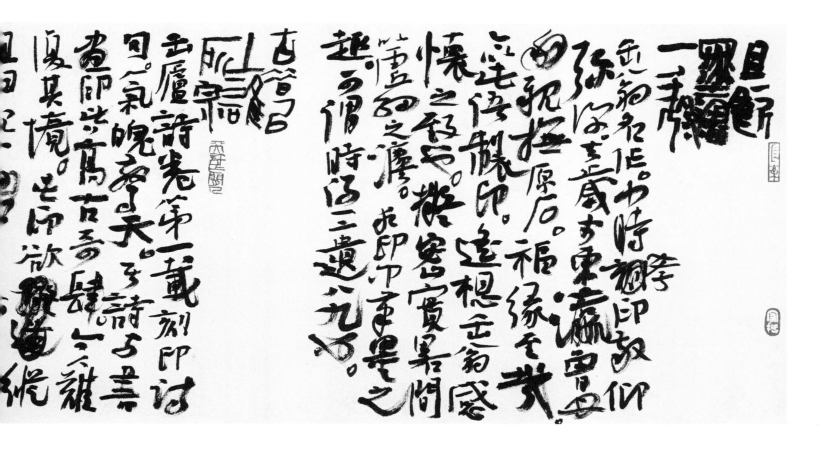

创作札记

且饮墨渖一升

缶翁名作，少时学印，敬仰弥深。去岁于东瀛曾亲抚原石，福缘至哉。今以此语制印，遥想缶翁感怀之致也。拟密实略间以虚细之法，求印中笔墨之趣，可谓时得一二遗八九也。古昔以上谁所宗。缶庐诗卷第一载《刻印》诗句。气魄惊天，其诗与书画印皆高古奇肆，今人难复其境。此印欲纵粗细配合手段，字法穿插挪让之术，尚可观否？丙申十月于海棠芳馆记刻印余想，大量徐海。

莫武

莫武，1969 年生于广西南宁。2008 年中央美术学院获博士学位。中央美术学院客座教师。书法篆刻作品曾多次入选、参加全国书法篆刻展览。出版《中国书法家全集·米芾》《中国书法简史》（合著），另有学术论文数十篇发表于各报刊。

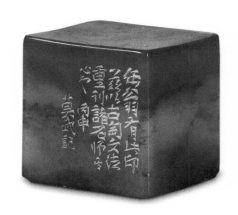

且饮墨渖一升

缶翁有此印，兹以古匋文法重刊诸石，
师其心也。丙申，莫武记。

3.5cm×4.2cm

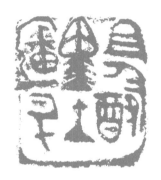

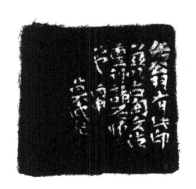

能婴儿

作鸟篆印亦须以有古意为上。今人但
以富丽为之，余不敢从焉。丙申莫武。

1.8cm×3.7cm

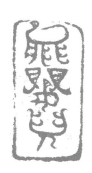

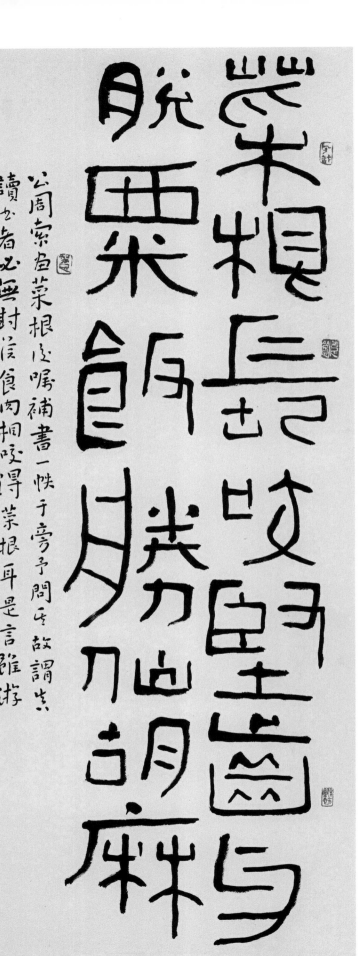

又尝见缶翁宝鼎残砖研铭拓本
一轴上有凌霞题曰宝鼎残砖署
百年吴郎大有金石缘隶款署
鹤后钤凌霞之印缶翁中岁
所作也未见载诸谱因附记于此或
可补时贤叙论之缺焉

丙申十月
莫武记

创作札记

一意孤行秦汉上

凌处士霞，字子与，归安人，沉静好学，初喜词章，继乃潜以小学，于金石尤有癖嗜，不干仕进，家贫隐于贾，寄迹维扬，为人持筹运算，见者不知其为佳士也。余至扬州访之，并以摹印就正，君赠诗有"一意孤行秦汉上，十年劬学琢磨中"之句，自谓独得大意。右节录吴缶翁《石交录》第四篇也。余深爱"一意孤行秦汉上"一语，因篆诸篇首。

凌霞，号尘遗，又号病鹤，尝与赵挠叔、魏稼孙、傅节子辈游，壬申撰句曰："篆山隶海寻锥画，鸥地凫天各性情"，嘱挠叔书联，真本旧藏海上大石斋。曩时见于拍卖会预展，辞书并美，洵杰构也。又尝见缶翁宝鼎残砖研铭拓本，一轴上有凌霞题曰："宝鼎残砖留千百年，吴郎大有金石缘"，隶款署"病鹤"，后钤"凌霞之印"白文四字，缶翁中岁所作也，未见载诸谱。因附记于此，或可补时贤叙论之缺焉。丙申十月，莫武记。

书法作品

菜根长咬坚齿牙，
脱粟饭胜鲜胡麻。

公周索画菜根，后嘱补书一帙于旁。予问其故，谓真读书者必无封侯食肉相，咬得菜根耳。是言虽游戏，感慨系之矣。缶翁画赠沈公周题语，丙申十月，莫武书。

230

一声瓶
磊
二

凌霄道士霞字子與歸安
人沉静好學初喜詞章繼
乃潜心小學于金石尤有癖嗜
不干仕進家貧隱于賈寄迹
維揚為人持籌運算見者
不知其為佳士余至揚州訪
之並以摹印就正君贈詩為
一意孤行秦漢二十年勤學
琢磨中之句自謂獨得大意

右即錄吴缶翁石文錄京
四篇也余深愛一意孤行秦
漢上二語回篆諸篇首

凌霄道士塵選又端病鶴當卜趙攜
卡魏稼孫傳品子壎將壬申撰句曰
篆山隸海尋錐為一鷗地危凡天名性情

创作过程稿

尹海龙

尹海龙，1970年生于黑龙江省庆安县，1993年考入浙江美术学院（现中国美术学院）中国画系书法篆刻专业，1997年毕业分配至中国艺术研究院。现为文化部中国艺术研究院中国篆刻艺术院创作部主任、研究员、硕士研究生导师、西泠印社社员、中国书法家协会会员。作品曾多次参加中国艺术研究院、中国美术馆、中国书法家协会、西泠印社等主办的展览并获奖。先后于中国美术馆等地举办『象外寻真——尹海龙书法篆刻展』。出版有《尹海龙篆刻选》《尹海龙印集》（心经、古琴谱卷）《画砂》《当代名家篆刻研究·尹海龙》《古玺技法解析》《当代名画家刻紫砂壶·尹海龙 卷》《象外寻真——尹海龙书法篆刻集》《融窠金文印》等。

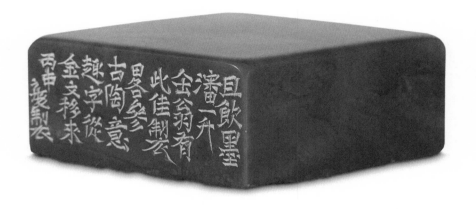

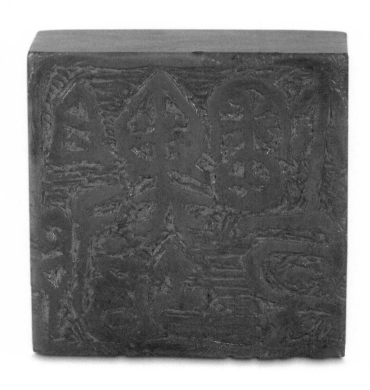

且饮墨渖一升

且饮墨渖一升，缶翁有此佳制，略参古
陶意趣，字从金文移来。丙申，海龙制。

8.3cm×8.3cm

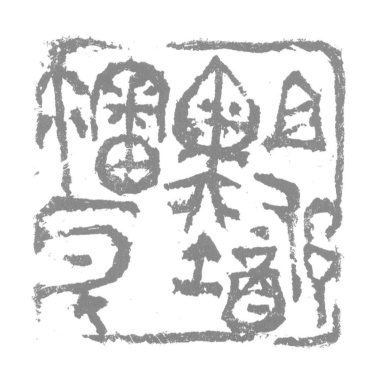

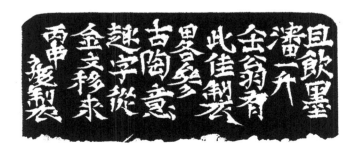

二耳之听

一耳之听也，不若二耳之听也。
大聋先生有此印。丙申，海龙拟之。

2.9cm×2.9cm

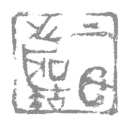

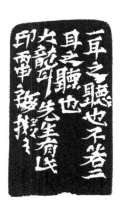

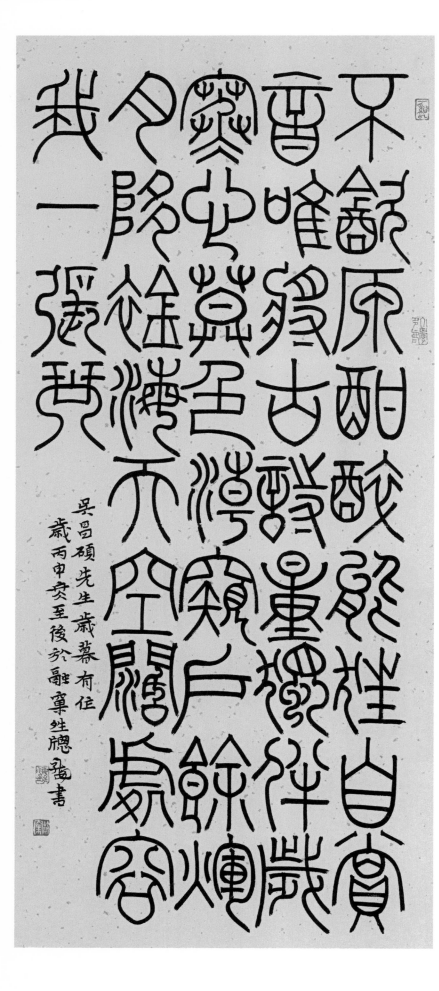

吴昌硕先生岁暮有任 岁丙申岁暮有任 丙申岁至後於融窠姓愗篆书

且饮墨渖一升

且饮墨渖一升，缶翁篆刻之不朽佳作也。忆昔癸酉初夏，余负笈浙江美术学院，受业于佛盦、颐斋、味芋室诸师门下。秦玺汉印之外于缶翁、负翁二家最为心仪，手摹心追二十余载，而今略有所悟。缶翁晚岁独开奇境，郁勃苍莽，殆欲前无古人。今取"二耳之听""且饮墨渖一升"二印，略参金文，仿佛其法，吾辈后学欲寻源审变，于是探求恐未能得其万一也。
丙申冬月于融窠晴窗，海龙记之。

不饮原酣醉，能狂自赏音。
唯将古诗量，独伴岁寒心。
暮色潮窥户，余辉月移襟。
海天空阔处，容我一张琴。

吴昌硕先生岁暮有作。岁丙申寒至后
于融窠晴窗，海龙书。

創作過程稿

且飲墨瀋一升岳翁篆刻
之不朽佳尤也憶癸酉
初夏余頁笈浙江美術學
院受業於
佛盦頤齋味芧室諸師門
下奉鈦漢印之外於
岳翁負翁二家最為心
儀手摹心追二十餘載
而今略有所悟
岳翁晚歲獨開奇境欝
勃菴莽殆欲肯臾古人

239

沈乐平

沈乐平，1973年生，浙江杭州人。1993年考入浙江美术学院中国画系，历书法学学士、硕士、博士，2002年毕业留系任教至今。现为中国美术学院中国画学院副院长、书法系副主任、教授、硕士研究生导师，中国书法家协会会员，西泠印社社员，浙江省书法家协会理事，浙江省青年书法家协会主席，日本国岐阜女子大学客座教授。作品曾多次参加全国篆刻艺术展、全国中青年书法篆刻展、西泠印社国际书画篆刻展、国际篆刻艺术交流展、流行书风提名展，曾获日本国际书道展文部「大臣奖」等。著有《敦煌书法综论》《敦煌书法精粹》《元朱文印论谈》《乐书录》《随心·而形》《大学篆刻教程》《大学行书教程》《吴昌硕全集·篆刻卷》《朵云当代名家篆刻大系·沈乐平隐蓝馆印稿》等。

且饮墨渖一升

且饮墨渖一升。乐平制。

4.5cm×2.5cm

染于苍

染于苍。

1.5cm×3.6cm

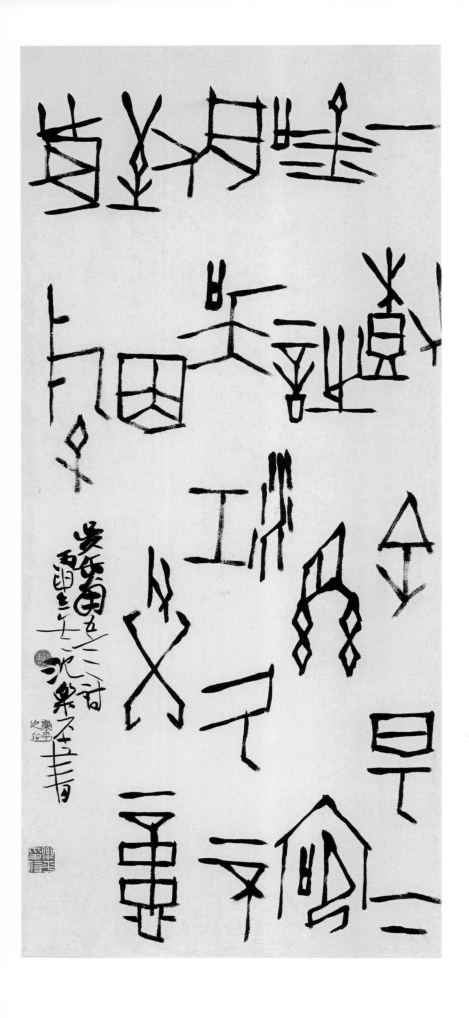

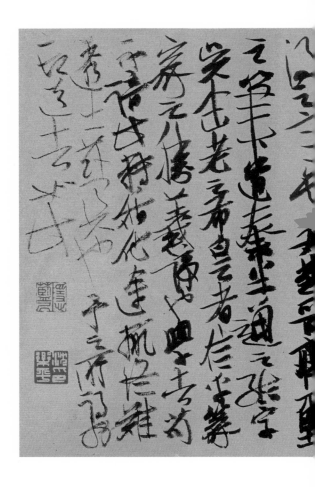

书法作品

一树斜阳下，吟诗系客舟。
吴江久不到，因画忆前游。

吴缶翁五言诗，丙申立冬，沈乐平书。

246

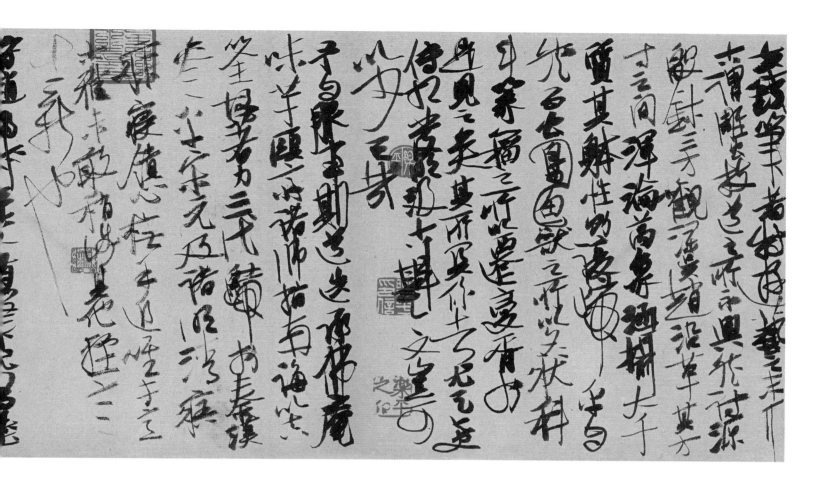

创作札记

夫铁笔者，特游艺之末耳。古谓雕虫技，道之所不与。然讨源殷玺三方，观澜吴赵沿革，其方寸之间，浑沦万象，涵摄大千，质其体性，则复归乎自然。而虫鱼鸟兽之所以名状、科斗篆籀之所以迁变，胥于是见之矣，其所关系者，尤足与史传相发明，汲古斟今，又岂可以少之哉。予自服事斯道，迭承佛庵、味芋、颐斋诸师指南，诲以真筌。故着力三代，归于秦汉，参乎宋元，及诸明清。寤寐寝馈，心摹手追，唯专意古雅，未敢稍涉其他轻言出新也。昔赵㧑叔云："古人有笔尤有墨，今人但有刀与石。"斯真深心有得之言矣。若楚晋齐玺之笔道、秦半通之结字、吴缶老之布白云者，信乎篆家之胜义谛也。学者苟不谙此，转循他途，辄终难透出兹关也。予之所得于印道者如此。

创作过程稿

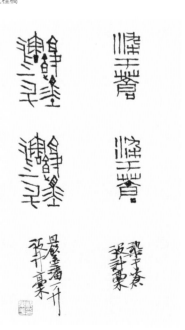

吴昌硕的篆刻——原石

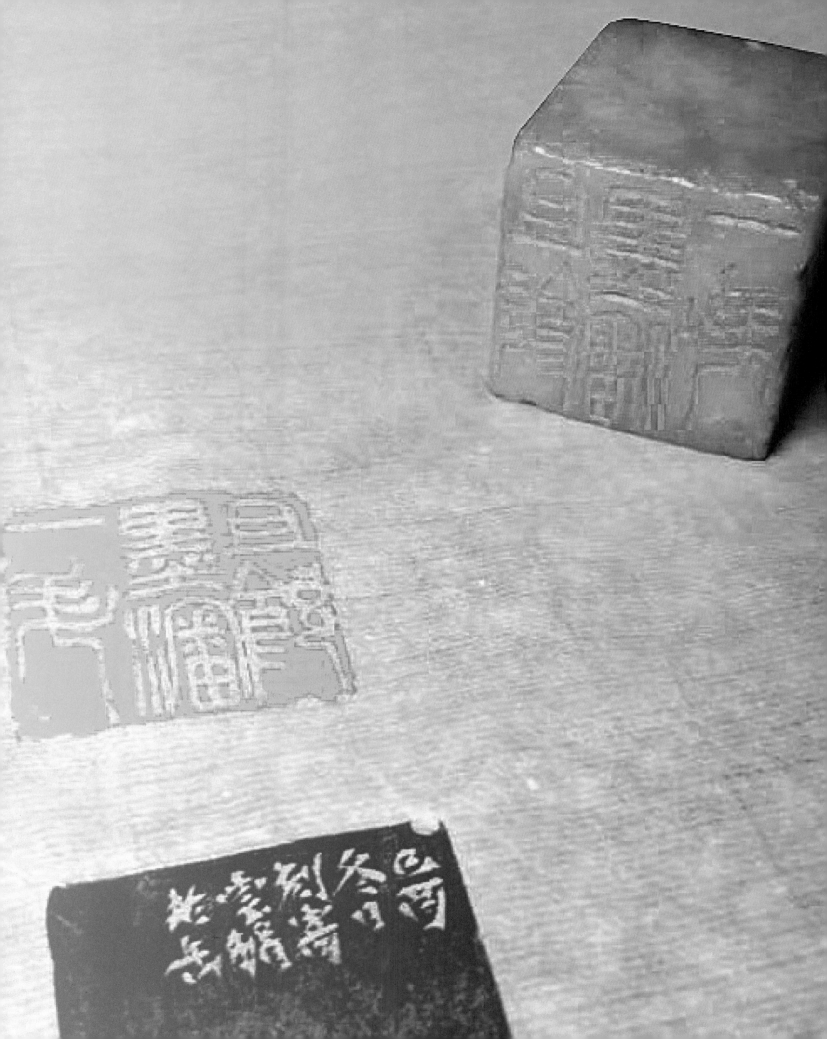

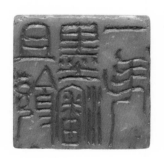

且饮墨渖一升

己酉冬日，刻寄云楣。老缶。
（私人藏）

3.5cm × 3.5cm

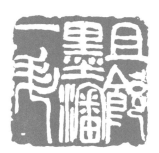

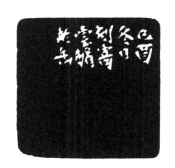

老复丁

安吉吴俊刻于吴下寓庐。
（私人藏）

2.0cm×1.9cm

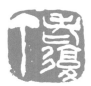

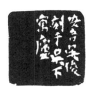

缶主人

得汉印烂铜意。沧石。

（私人藏）

1.1cm×1.1cm

古郭

故彰，邑名，纪以印。地志从汉，附以证。
后来子孙（子）守以正。辛亥冬仲，老缶。
（私人藏）

1.6cm × 1.9cm

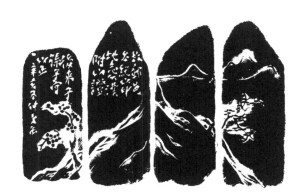

缶

拟封泥之残缺者。老苍。
（私人藏）

0.9cm×1.9cm

聚德堂

缶庐。
（私人藏）

1.6cm×3.2cm

烟海

然后飞鸟凫雁若烟海。仓硕。

（私人藏）

1.9cm×1.9cm

缶

拟古封泥。老缶。
（私人藏）

1.1cm×1.1cm

癖斯

和峤有钱癖，杜预有《左传》癖，非
余斯焉癖斯。甲戌二月，昌石道人。
（私人藏）

1.8cm×1.7cm

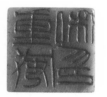

重威私印

乙未仲夏，澹如先生属，仿汉铸印。
吴俊卿。
（私人藏）

2.4cm×2.5cm

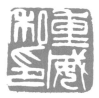

吴昌硕的篆刻——印谱

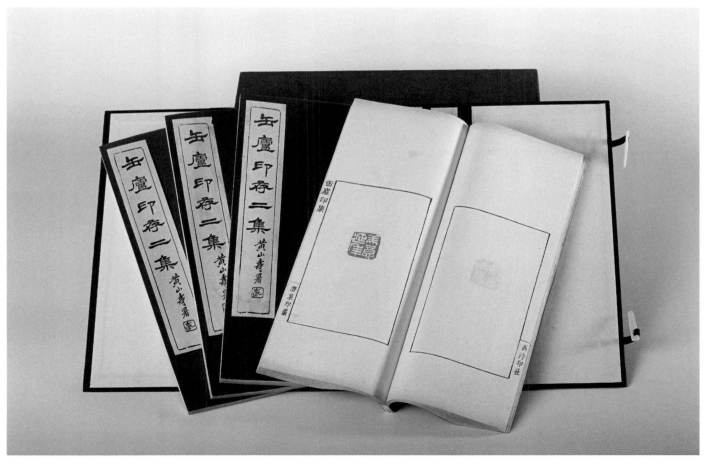

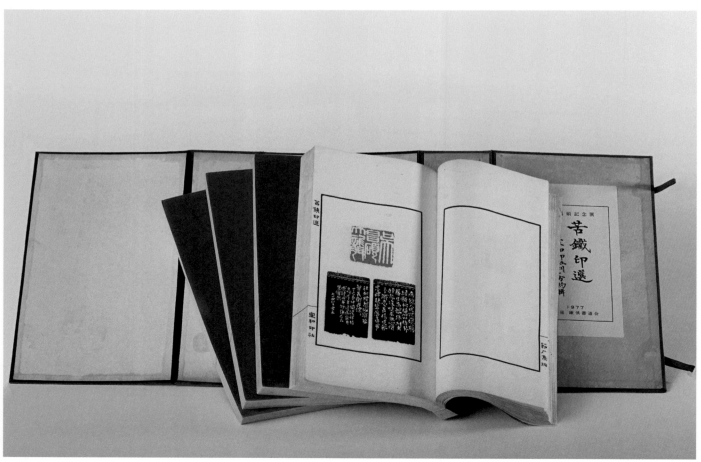

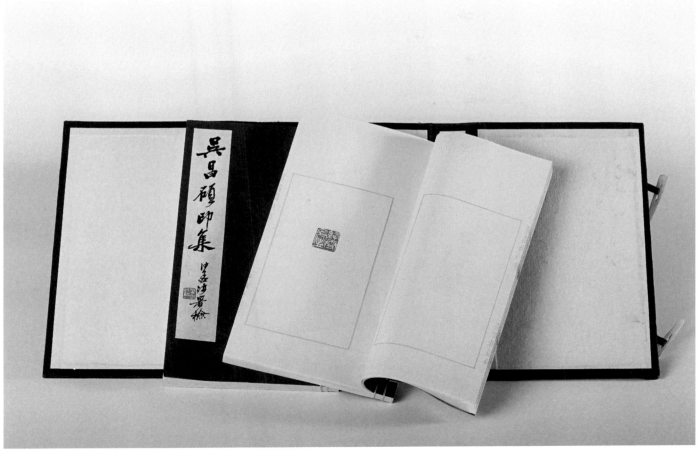

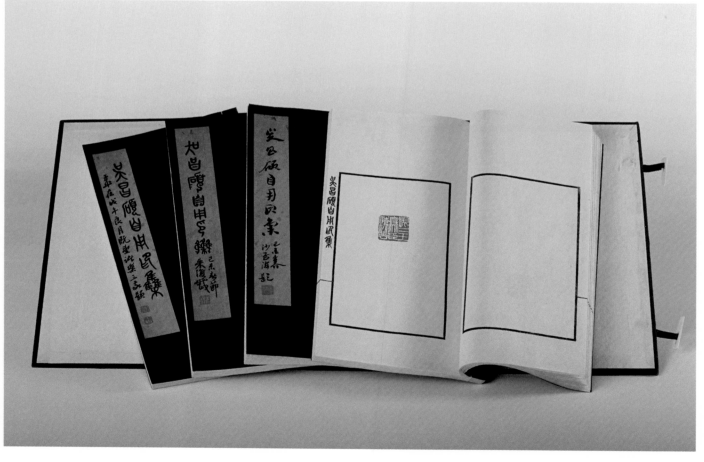

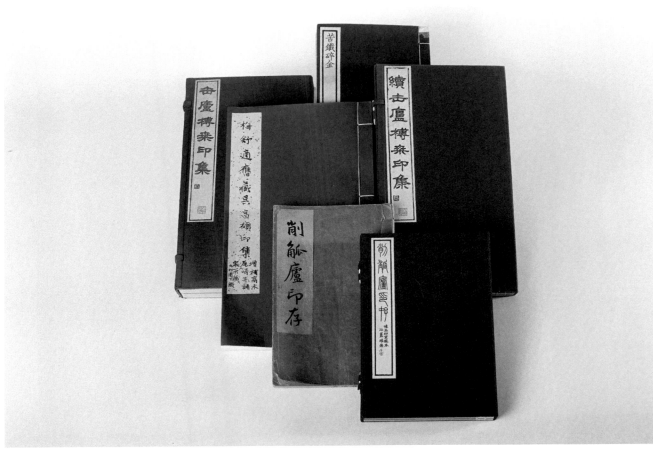

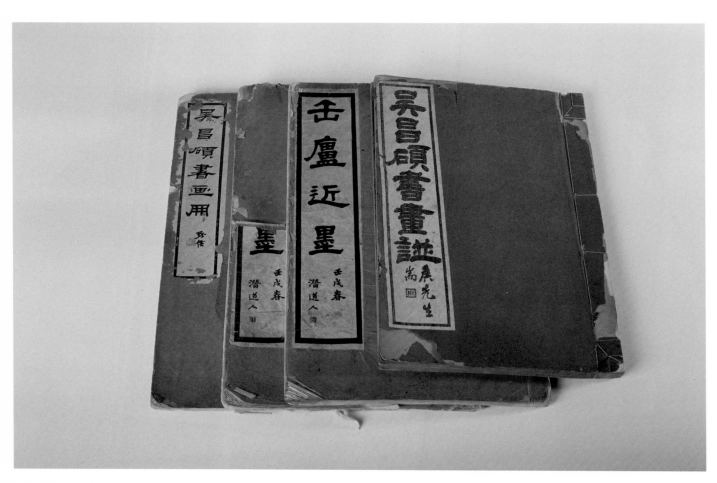

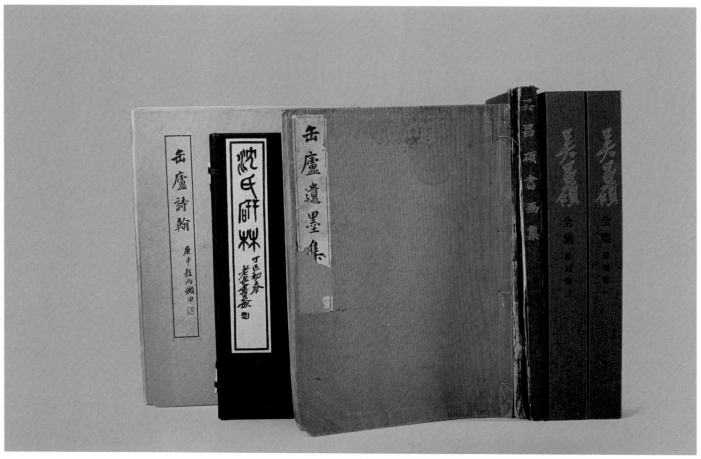

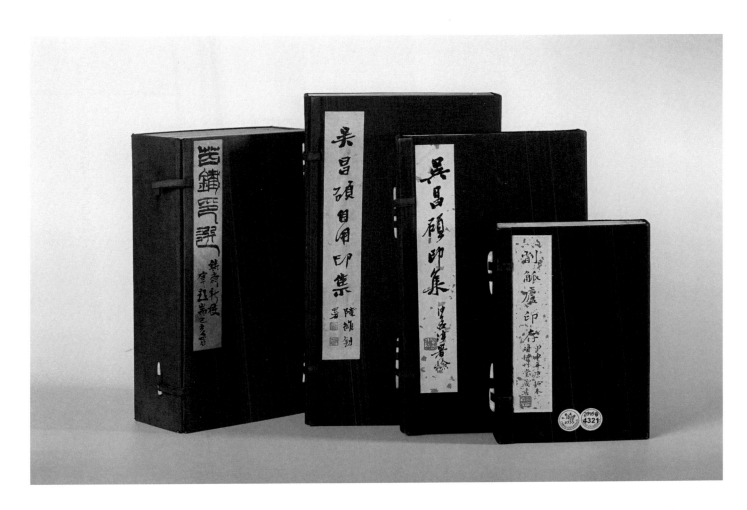

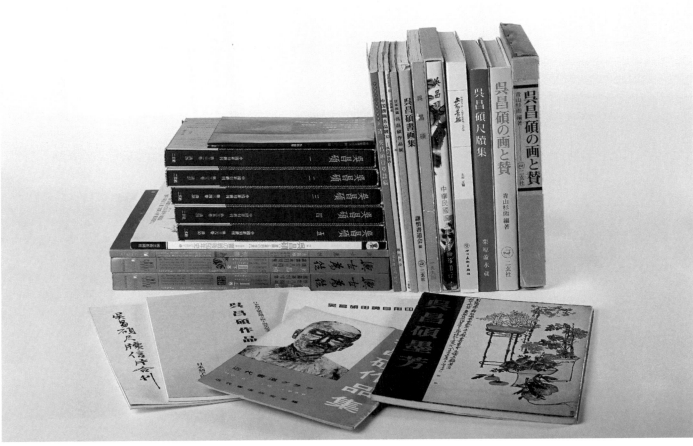

281

对话篇

且饮墨渖一升
——吴昌硕的篆刻与当代印人的创作研讨会纪要

时间
二〇一六年十二月六日

主办
中国书法家协会、中国文艺评论家协会、
国家典籍博物馆

地点
国家典籍博物馆新闻发布厅

学术主持
李刚田、邹　涛

出席
庞井君、陈洪武、李虹霖、潘文海、
王　彦、周由强、程阳阳、吴　超、
陈旭华、熊伯齐、李刚田、黄　惇、
陈国斌、王　镛、赵　熊、崔志强、
刘　恒、燕守谷、朱培尔、邹　涛、
陈大中、王　丹、戴　文、高庆春、
莫　武、徐　海、解小青

书画篆刻界的地位是非常高的，是民国时期海派画家的领军人物。他的笔墨功夫非常了得，特别在书法、绘画上，能够感觉到他以书入画并有金石味的独特风格，影响了齐白石、王一亭等一大批书画家。当然，这次展览主要是突出篆刻这个主题，并以文献来支撑，不仅有吴昌硕的篆刻印学文献，还有三十位当代印人的作品，问学缶翁，承继吴派精神。也因此，这个展览办得跟其他展览有区别，体现了主办单位独有的办展优势。借助办展的同时，期望在专家学者传承文化的带动下，能够有更多的年轻人投入到文化艺术事业中。中国传统文化的经典能够得以不断地传承和发扬，其中很关键的一点就是更多的年轻人不断参与进来，他们在积极学习的同时，能够自觉担负起将来的传承责任；二是希望以后继续举办一系列弘扬传统文化经典的展览，不断传承和创新，不是一味地模仿。吴昌硕的篆刻与当代印人的创作展就是一个很有创新的展览，通过这个展览起到桥梁的作用，为推动、弘扬传统文化尽绵薄之力。

李虹霖

　　今天群贤毕至，这一场重要的展览，一经中国书协以及相关筹备人员提出来后，国家典籍博物馆就非常积极地去做好这件事。传承民族文化经典是作为博物馆、文化单位很重要的责任，这样一个公益性、传承优秀文化的很好的围绕吴昌硕而延伸展开的专题性质的篆刻展，肯定会在社会上引起良好的反响。

　　吴昌硕是我感兴趣的一位书画篆刻家，他在

庞井君

　　吴昌硕是我特别喜欢的一位艺术家，集"诗、书、画、印"于一身，引领了一个时代的艺术发展，是那个时代的艺术高峰。从我个人来讲，我最喜欢的是吴昌硕的诗，感觉他的诗不但有诗意而且充满了画意，画有诗意，诗有画意，是老缶艺术的重要特色。他的诗大量地题在画上，诗画浑然一体，共同创造了一种很深很美的境界。如果把他的题画诗单独拿出来品味，也会让人体会出无尽的情味。其次喜欢他的书法，然后是画，其中我特别喜欢吴昌硕画的梅花，当然他画的菊花也

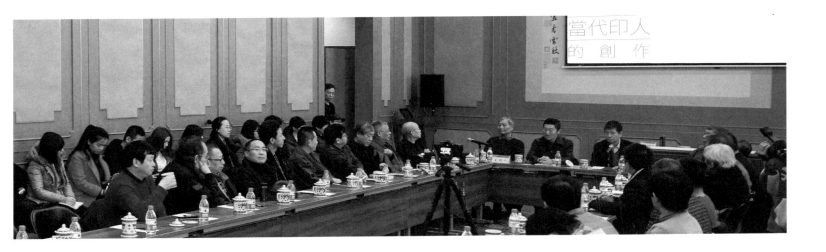

很好。有首题画诗："陶令篱边，花大如斗，杯泛金英，延年益寿"，写得既通俗又有很深的意味。已故著名书法家、美术家关阔先生也写过这首诗，我一直珍藏着。吴昌硕的篆刻成就也特别高，这次展览中的当代印人的作品，继承老缶的艺术精神，也很精彩，这让我想到，中华民族博大精深的传统文化如何在当代实现创造性转换和创新性发展，如何走向未来？我们除了学习吴昌硕、怀念吴昌硕之外，还要想着怎么创造新的高峰。

就这个展览而言，我觉得有三点精神是需要我们学习的，或者说也是走向文化高峰的不二法门、必由之径。一是个性独创精神，也就是李可染说的"用最大的功力打进去，用最大的勇气打出来"，这不光是书画界，其他的艺术门类也完全如此。王国维也说过类似的话："须入乎其内，又须出乎其外。入乎其内，故能写之；出乎其外，故能观之。入乎其内，故有生气；出乎其外，故有高致。"吴昌硕生活的时代，正处在中国社会转折时期，他潜心研习传统，打进去之后又能超越出来，也因此成为了被人仰望的高峰。在当下的艺术界，如果说"打进去"的功夫不够，那还要继续"打进去"，但是怎么能再"打出来"？时代在呼唤一批能"打出来"的人，这也是非常不容易的。二是融通的精神。吴昌硕的篆刻渗透了其他艺术门类的要素，这种融通精神是出大家、出高峰所必须的。可能新的艺术形态在等待着我们去融通、去创造。我们今天都生活在碎片化的时代，专业分工越来越细，出专门的技术家容易，出渊博的大家难。但艺术永远追求整体把握和总体感受，没有厚度就不会有高度，没有宽度也不会有深度，没有融通精神，成就不了一流的艺术。三是吴昌硕的作品融入了一种生命精神。吴昌硕的经历比较坎坷，历经磨难、生死离别、劫后余生。他把人生的苦难、磨难升华为一种独特的生命体验，他对人生和社会体验达到了别人达不到的高度和深度，他把向人类精神深处开掘出来的质料转化为艺术感受，呈现为作品，这些也因而成为了高峰的经典。

陈洪武

自从审阅这次展览宣传短片之后，我的内心一直很不平静，充满波澜，继而由波澜转向了一种沉思。一个如此丰满、充盈、深刻而又饱满的艺术生命，久久地跃现在我的眼前，令我无比敬仰。无论绘画、书法、篆刻、诗歌，吴昌硕都达到了难以逾越的高度。虽然吴昌硕离世已近九十年了，我们在这漫漫的九十年中，只看到一个深受吴昌硕精神影响的白石老人。而在白石老人之后，我们很难找到能够与之比肩的艺术大家。时间很无情，但也十分公允。吴昌硕、齐白石这样的艺术生命，无疑给当代有抱负的篆刻家、书法家和诗人带来深刻的思考与追问的空间。

吴昌硕的作品，让我们深信历史上真正具有穿透力的经典之作是有灵魂的，而这灵魂就存活在他杰出的作品之中，永不磨灭。我想，这些伟大的灵魂与当代的艺术家进行心灵的某种碰撞，定能擦出新的火花，激发出新的创造，并由此生化成新的能量，推动当代艺术不断进取。这正是古人留给后人最丰厚的精神食粮和艺术宝藏。

"且饮墨渖一升"，这个主题多好！你想要变得文气与深沉，你想要做个艺术家、文人，得先喝下这一升墨汁再说！艺术家注定要坐穿冷板凳，艺术家需要独自迎着风雨前行，眼前所有的

热闹浮华都与艺术本体无关。"且饮墨渖一升"，仿佛是艺术的召唤，充满豪情与浪漫。当然，在这喃喃的自白中，也表达了对来者的叮咛和寄托。

这次展览通过学术提名的方式，我们邀请了三十位著名篆刻家借古开今，同场论道，很有意义。刚才我认真地赏读了大家的作品，每位艺术家以自己独特的审美和别具个性的方式诠释吴昌硕"且饮墨渖一升"这枚印章，各有不同，各呈风采，构成了诗样的艺术韵致，给我以心灵的震撼。就像齐白石心中有吴昌硕一样，当代艺术家、印人也有着自己的高标追求。我们期许十年、二十年、三十年之后，中国印坛、书法界能够产生与前人巨匠并行的艺术大家和精品力作，以此构筑时代的高度，丰厚当代的创作，引领艺术的发展。

李刚田

这些年中国书协一直在注重书法文化属性的强化，可以说这个展览也是书法向文化强化的一个具体落实。刚才洪武书记也用诗性的语言把此次展览的期盼说得很清楚了。这个展览是经过很长时间的策划，是一个别开生面的展览，融学术思考与艺术创作为一体。这个展览与其他展览不同的地方，是展现了时代的风采。当代三十位印人，在继承上既不单一又不去"克隆"古人，而是集艺术思考和艺术创作为一体。展览既有展厅的作品呈现，又有学术讨论会，学术和创作融为一体。展厅中每人提交四件作品，其中一件都刻"且饮墨渖一升"同一主题内容，另一件作品是各自选刻吴昌硕印语，还有两件书法，一件是相关创作动机的札记，一件是书写吴昌硕的印语、诗文等，还有篆刻的设计稿、修改稿、底稿，这

样做既有艺术形式，也有思想性。这个展览也像传统的文人雅集一样，很有人文的亲和力，文人雅集与当代展览形式融合在一块，因此展览很有特点。

策划这个展览的起因也是因为这些年篆刻发展得很快，篆刻在形式表现上很突出，很多印人的聪明才智都展示出来了，但是文化的贫瘠，甚至思想的缺乏也凸显了出来。这个展览策划依然禀承着十一届国展提出的十六字创作理念：植根传统、鼓励创新、艺文兼备、多样包容。植根传统就是扎根在传统里，我们要开自己的花、结自己的果，有新的艺术突破；鼓励创新是基于传统的创新，是有度的把握，是审慎的，不是盲目的，从展览作品中也可以看到这一点。展览作品充分体现文化含量，同时在艺术形式上也进行多元展现，所以这是包容性、专业性、创造性、艺术性很强、与传统接轨的当代展览。

邹涛

有这样一个机会，能够让当代从事篆刻的艺术家来充分理解、诠释先贤吴昌硕的艺术，并充分地表达自己的艺术理念，这是非常难得的。单个人在很多场合、平台都可以表达出自己的想法，但是这么多老师、同道一起来解读、研讨，这种经历也是非常难忘的。作为学术主持人之一，我建议围绕几个主题来进行探讨：一是怎样理解当时特定时代下吴昌硕的篆刻艺术以及学术地位。现在来看，吴昌硕非常伟大，他的作品非常经典，但是在那个时代，吴昌硕也是有很多创新之处，在当时影响非常大。我们怎么把当时和现在结合起来看吴昌硕，这是一个问题。二是在当代学习

吴昌硕的过程中，我们给自己、给这个时代提出什么样的要求，怎样去学习，怎样充分体会并表达当代篆刻的精神？这是非常重要的。继承吴昌硕的精神，进而要达到什么样的境界？这是我们当代篆刻家非常有必要去思考的问题。

我再补充说明一下这个展览的缘起。最早我们在编《吴昌硕全集》时，很多印章、实物都要尽量去征集，其中日本著名书道家高木圣雨收藏了很多，包括这方"且饮墨渖一升"印章。他把印章借给我们用，也没着急拿回去。后来，我跟徐海见面聊起这事，一起看了这方印章，都很感动，因为出版过无数次，也临摹过无数次，觉得这方印特别有意味。值得一提的是，这次同时展出的有一方"古鄣"，为什么要提到这方印？我建议大家看一下印面就会有更深的体会。这原本是一方方章，可是刻的时候刻成长方的了，吴昌硕把边削掉了一块。盖章打印泥有时候就把边打出来了，也就是削掉的那部分，因此最早的时候很多人说这方印可能是假的。其实是因为没有见过实物，而见到后就会知道，没边才是假的。类似这样的作品，有没有看到实物，得出的结论差别是很大的。后来，我们就商讨着以此来策划一个展览，经过两年不断地修正想法，今天这个展览呈现在大家面前，展览的意图、意义、价值也都蕴含其中了。

王镛

2017 年是吴昌硕逝世九十周年，九十年是一个不长不短的时间。至今我觉得在历史上，无论何种情况下，吴昌硕的地位都是他人无法取代的。吴昌硕是一个非常了不起的人物，他在诗、书、画、

印这四方面的成就都非常高，都显示出了非常独特的面貌。先说吴昌硕的花鸟画，除了笔墨方面的创造性，一个特别重要但是平常容易忽略的就是花鸟画的构图，他在构图上的发展创造也是前无古人的。他的构图形式非常讲究，特别追求画面感，在构图上运用的直线、曲线的对比在古人作品中是很少见的。这种构图一眼看上去就会打上很深的烙印，其他的画家很少能做到这种地步。

吴昌硕是非常有创造性的艺术家，他不断作出调整，作品非常生动。今天我们学习吴昌硕，光是摹得像有什么意义呢？首先不是追究技法怎么样，应该是艺术观念的确立。吴昌硕有一首《刻印》长诗，首句就是："赝古之病不可药。"也就是说，一味地模仿前人，食古不化，这是病，不可救药。有创造力的艺术才能在历史上留下来，创造中可能也会有失误，但是创造总比模仿有价值。有创造力，有想法，这是塑造吴昌硕艺术风格最重要的原因。其次，吴昌硕特别崇尚浑厚、古朴美，这种审美追求影响着他的美学风格。举例说，吴昌硕一直用着"老缶"这个名号，原因是人家送给他一个陶，没有釉，很土。要在一般人看来肯定不喜欢，远没有官窑漂亮，但吴昌硕就是喜欢。他的审美不是市场上的那种审美，而是古朴一路的，在他的诗文里所流露出的也是这种古朴的美学追求。他喜欢的诗大多也是唐以前的古体、古风一类的诗歌，他的诗文、书画、印都是追求古朴美，表现得比较一致，他也一直坚定地追求这种审美，以至于有了后来的成就。

刘恒

吴昌硕是多才能的艺术家，这次就单说他的

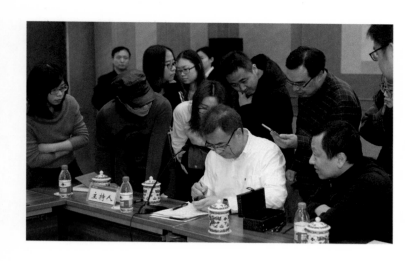

篆刻。凡是从事篆刻的，几乎没有不去了解吴昌硕、研究吴昌硕的，但是学到最后，每个人出来的面目其实又都是不一样的。这就涉及两个问题：一是我们在学习之前也一定要了解自己的擅长，这样学的时候才能不迷糊，才能更有针对性地去学；二是吴昌硕的篆刻艺术博大精深，留给后人很多发掘的余地和发展的空间。我们比较不赞成的是，有些印人刻了几年图章，学了某一家也只能在一条路上走，没有变通的能力，不知道自己的定位。这次展览以"且饮墨渖一升"为内容展开，三十位印人虽说刻的是同一方印，其实每个人的作品都有每个人的特质，包括章法的排列，刀法的运用都是千姿百态的，这也更有利于当代篆刻的发展，为研究提供多种可能性。

熊伯齐

先说一下我跟吴昌硕的渊源。我 1973 年到荣宝斋编辑室，继续跟徐之谦先生学习篆刻。徐先生的篆刻主要有两条学习路径，一是王福厂，一是赵古泥，他常说别的篆刻家的风格好临摹，唯有吴昌硕的风格琢磨不透，并问我学得了吗？我说我试试。荣宝斋资料室藏有吴昌硕篆刻原作三十余方，我就利用这批东西来学习。当时并没有真的用刀临摹，只是脑子里想他的风格。那时荣宝斋斜对面有家庆云堂，是专门卖碑帖的，也有砚台、印章等，有的价格很低廉，我从中买到过一枚吴昌硕的印章。1994 年 4 月，台北蕙风堂出版了台湾学者苏友泉所著《吴昌硕生平及书法篆刻艺术之研究》一书，将吴昌硕的学习者分为三类，一为门人，有陈师曾、王个簃、潘天寿、沙孟海等；二为私淑者，有齐白石、凌文渊等；

三为追随者，有邓散木、来楚生、钱君匋等，还将我也归为追随者。

我对吴昌硕的理解就是他在继承传统的基础上，又掺入自己的个性进行创新。齐白石说"学我者生，似我者死"，"学我"是学"我"在艺术上的表现精神，纯粹只是"似"是没有出路的。我们应以吴昌硕、齐白石的艺术精神为学习榜样。笔墨当随时代，每个时代各有不同的风格，即便现在想完全复古也是根本不可能的，所以创新既要有个人的追求，也是一件水到渠成的事情，刻意不来。

吴昌硕创造自己风格的时候，在当时无疑是一种创新。现在看来，却是传统的一部分，而我们现在的创新也很难保证能够进入未来的传统中。如果我们现在的创新能进入未来的传统，那么这种创新就有历史意义。平中求奇往往能走出一些路子，而奇中求奇却时常无路可走。

黄惇

这次展览，我刻的印章中有一方"染于苍"，这是墨子的话"染于苍则苍，染于黄则黄"。吴昌硕也曾经刻过"染于苍"，此外缶老也曾将"昌硕"写作"苍石"。我平日里案头放了一本吴昌硕的印谱，有时间了就会翻翻，这也算是"染于苍"，在座来开这个会的也都是"染于苍"者。

这次展览给我最大的感触就是展题的创意，展出传统经典作品，让我们重温经典的同时，还展现了当代印人对传统的理解与诠释。当代印人的水平怎么样，可不可以往后延伸，接下来怎么发展？这都是很有意思的问题。

288

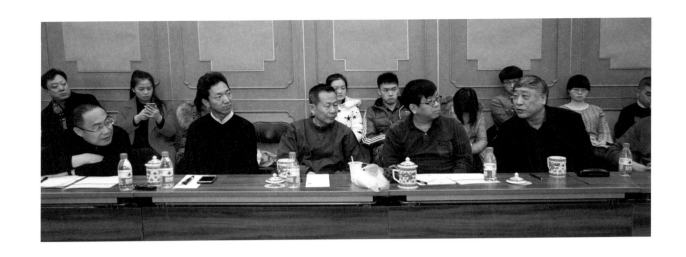

历史上诗、书、画兼善的很多，但是诗、书、画、印都能取得成就的并不多。赵之谦是一位，吴昌硕也是，都达到了一个高度，后来又出现了齐白石。我们这一时代的很多人也想作出这样的努力，或者三绝或者四全，但很难很难，有时代的原因在内。早上刘恒提到，我们都受到吴昌硕的影响，确实如此，吴昌硕的流派影响太大了。后面弟子中比如有王个簃、沙孟海等人，他们学吴昌硕也是有变化的，只不过这些弟子的面貌稍微近似。

我读过民国版本的吴昌硕《观自得斋印集》，有张祖翼题跋，很有味道，透露了很多信息。张祖翼是吴昌硕多年的好朋友，长期寓居海上，他认为吴昌硕的印"一本秦汉，愈丑愈妙，愈奇愈精，劲秀苍古，兼而有之，可谓极篆刻之能事。""愈丑愈妙，愈奇愈精"，这是有针对性的。当时，有些人是不接受吴昌硕的，认为他的图章怪。吴昌硕创造了新的经典，当然也是"印从书出，印外求印"的产物。吴昌硕的古诗文、书法、绘画的表现力都有时代感，并且以书入画，有些画简直就跟写草书一样，这种书画的艺术感觉跟他的印章很匹配，很统一。

现在学篆刻，有两种倾向需要警惕。许多人刻细朱文，网上卖得很好，但很少有风格追求，没有想法，以工为上，作者相互间分不出彼此。如果是为解决生计问题，那没有办法，但如果要当成一门艺术，这种做法则不可取。还有一种是一方印章刻一首诗或词，这怎么是印章呢？我感觉这是近代以来最没有印味的表现。印章一定有自身的特征，非要刻非常多字的，不如去刻碑好了。这些倾向、做法，只是保留了印章的框架，没有办法坐下来慢慢细品。

赵熊

这次活动，以学术为主导，结合文献，运用印稿设计、命题篆刻、诗文书写、创作札记及印屏展示等多种形式，全方位、多领域、深层次地展现了当代印人对篆刻艺术的思考与实践，是一次融合学术与艺术为一体的成功尝试，更是当代书法篆刻走向深入的一个重要标志。

从 20 世纪 80 年代开始展览慢慢多起来了，一直到现在。社会需要那些带有"群众运动式"的宏大活动，同时也非常需要像今天这样小型、精尖的选题性质的展览，就这一点而言，应该向策划者、组织者表示敬意。

对吴昌硕我是这样认识的，他是中国近代最具代表性、最富有成就的文人艺术家之一。别的先不说，仅就其篆刻艺术而言，堪称五百年篆刻史上第一人。综合地看，吴昌硕的篆刻当属于汉印形式的范畴。中国古代玺印从战国到秦汉，渐次完成了入印文字形态与印面形式的契合过程。在古代哲学观的影响下，形成了方中寓圆、正中出奇、分布成律、气息周通的形式构成规律，这也正是汉印精蕴所在。基于汉印经典的艺术精神与形式构成，我自己概括出这十六字。在吴昌硕的篆刻作品中，我们看到的也正是对这种艺术精神和形式构成的丰富体现与完美诠释。大约在2002 年，陕西人民美术出版社让我编一本关于篆刻方面的书，也就是《篆刻十讲》。讲到技法的时候，我例举明清流派印来印证技法方面的阴阳、方圆、曲直关系，找来找去发现只有吴昌硕的作品可以从各个技术层面拿来作为范例。赵之谦有些层面可以，而邓石如、齐白石等人的则丰富性不够。当时我感到非常震撼，说明吴昌硕对印章的构成形式理解得非常透彻。同时，吴昌硕

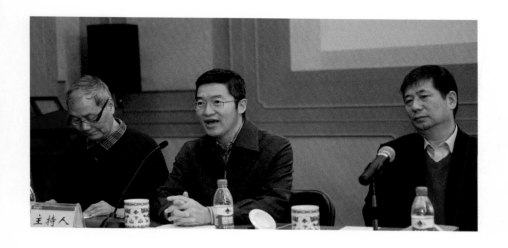

还秉承中国传统文化艺术对意象精神的追求，并将之贯注于篆刻之中，为篆刻成为一门独立的艺术形式奠定了坚固的基石。我们也常说吴昌硕是中国近现代篆刻史上写意第一人，他的作品形式和精神是非常吻合的。

回顾三十多年来当代书法篆刻的发展过程，有很长一段时间我们比较多地关注于形式区分与技法表现，也有注重所谓的个性张扬。个性张扬并不是不好，但我认为"个性"是一种中性描述，不能因为有个性就能代表艺术的高度，就是美的。好比大冬天在马路上光着身子也很个性，但是舒服吗？片面、简单地从字面上来谈创新、个性，实际上没有太大的意义，我们往往忽略了深藏于方寸之中的文化内涵和人文精神。前人所说"雕虫小技，壮夫所不为"，今天我们则力主篆刻成为一种独立的艺术表现形式，这一过程中出现的问题就需要当代印人深刻反思。缘于此，在对吴昌硕篆刻的学习与研究中，我们更应该透过种种表面形式领略他的精神、体会他的思想，并在此光耀下，法古而不泥古，张扬而不张狂，在传承中开拓属于当代篆刻的新领域。

汉印，怎么理解古代的印章，如果考虑到蜡坯、软性印坯，视野就更开阔了。每一种材质，刻的过程都不一样，所以要根据不同的材料进行操作，刀法、篆法等都得作出调整，最后就会产生一种新的形式和风格。

这些年我一直刻陶质印章，快二十年了。我认为陶质印章是刻软性陶坯比较好些，而不是烧到800℃变成石化了才刻。软性陶坯也分好多种，并且泥土硬度也不一样，因此刻的过程中写意性比较强，可以有书写的味道，刀法也比较自由。现在全国非常多的印人在玩陶印，乐趣之一还在于烧制的过程，当然关键的还是印面风格的形成与塑造。

这次展览，我提交了一方铸铁印。在这方面，其实古代印章有不少是铸铜的，有一些看似凿刻出来的、有刀法的铜印，我以为也是在软性蜡坯上完成的，之后再铸出来。战国时期比较精巧的印章，先是用蜡刻出来，再用失蜡法筑模后铸出。这次我尝试着在蜡坯上直接完成，并再现了封泥的那种原始效果。能够借此良机把自己感兴趣的铸印和对吴昌硕的理解结合在一起，也是得偿所愿。

王丹

吴昌硕自称老缶，缶和陶有关。他的篆刻风格给人一种"如印印泥"的感觉。在篆刻艺术史上，封泥有一种古朴美，也影响到吴昌硕，他对封泥方面的借鉴比较多。我在刻印、做印的时候就明显感觉到那种气息，包括铸出来的线条也很像。在魏晋南北朝包括隋唐以前，是封泥时代，人们立体地欣赏印章，这以后是钤朱时代，追求的是平面的朱泥质感。因此到了现在，我们怎么理解

徐海

我在邹涛家时，他收到一件快递，一个装鞋的废纸盒包装，打开一看是日本著名书道家、收藏家高木圣雨寄来的吴昌硕印章。没想到，以前只能在印谱上看到的吴昌硕代表作，现在居然能拿到手上把玩，当时有种时空穿越的感觉。我们首先想到，能不能通过这些印组织一个小型的展览，一些印人聚在一起，互相把玩、品味前贤的佳作。后来中国书协很有眼光，劳心劳力，成为主办单位之一，办成了比最初设想规模要大的展

览。针对展览，我想说三点：一是，在我印象中，这是近二十多年来，老师辈以及同辈人这么多篆刻家及作品相聚，实在是难得一遇。受到吴昌硕艺术魅力的感召，大家聚在一起进行研讨、交流，这个活动是有高度的。二是，还是要踏踏实实拿起刻刀，集中力量去刻好，别耽误功夫，人生精力有限，光阴有限。前几天拍卖会有件篆书，其中有句（大意）：人生百年，除去老稚，就三十年。三是，我发现一个问题，凡是巨匠级别的篆刻大师，没有以战国印为主。为什么？虽然那个时代出土的没现在这么多，但是他们应该也见过。吴昌硕也刻过战国印一路，但不多，不是主流，黄牧甫也刻过，但主要基调还是汉印。篆刻的正脉是在秦汉，秦汉印要研究透彻并且刻好是非常不容易的。越是不容易的事，做好才更有价值。难度大价值高，当然，失败的可能性也大了。汉印风格创作难就难在方整平直中见趣味和格调。

我以前上本科的时候，北京画院的崔子范老师一边讲课一边示范，他就讲到吴昌硕、齐白石。两位画家画画看起来理解得很简单，但是理解得很准确，一个是复笔，一个是单笔，吴昌硕画荷叶是来回几下复笔，齐白石是一下单笔。篆刻实际上跟绘画也是一样的，吴昌硕刻印是复刀多修饰多，齐白石刻印是单刀多直白尽现。虽然在技法上不同，但是技法复杂的可成为大师，技法简单的也可成为大师，关键在于能不能做好。技法是表现的手段和基础，同时还要"技道两进"，忽视"技"或是忽视"道"，艺术表现都难成功。

高庆春

这个展览从吴昌硕的一方印切入，旨在学习

吴昌硕的艺术精神，感受他的艺术人生和创造力。结合自身的篆刻历程，我也在时时叩问自己，不断思考，还是觉得应该向经典、传统学习，继续挖掘。比如吴昌硕，他能够做到融会贯通、印外求印，这些艺术精髓是值得我们借鉴学习的。

随着年龄的增长，并且不同阶段投入的不同精力，每位篆刻家在书写、刻印心态上相较之前都会有一些变化，对经典的学习认知也在不断深化。过去有一些表面化的东西，风格也好，取向也好，慢慢就会觉得深度不够，需要补课，在刀和笔的实践上，还要不断摸索。其次，中青年这一代印人的责任感问题。类似的展览，需要我们去操办，需要我们提出新的想法，积极地参与进来，这是一种担当。借着向吴昌硕学习的这么一次活动，我也说一下中国书协培训中心，前段时间举办了一期篆刻培训班，报名的很多，场面非常火爆，还要继续报名的只能留在第二期了。现在社会上是有篆刻这方面的需求，我们要力所能及地做好推广、弘扬工作，我们共同去做，书法篆刻事业才能不断向前推进。

朱培尔

对吴昌硕的研究，对其艺术的把握，目前来说还是不够的。比方说如果在拍卖会，在一般人的印象当中，吴昌硕的知名度远远赶不上齐白石，但是实际上并非如此。两位都是大艺术家，如果拿音乐打比喻，齐白石作品可能就是歌谣，吴昌硕作品如同交响乐，他的分量，他传播的力量和影响力，从某种意义上来说要远远地超过齐白石。那些有钱人家里可能会挂齐白石或者张大千的作品，但是如果说挂上一张吴昌硕的作品，我相信

他的精神层面会高出很多。

《中国书法》在 1999 年和 2001 年做过两次投票评选活动，20 世纪十大杰出书家和千年中国十大杰出书家的评选，入选了这两个评比的只有吴昌硕、林散之、于右任三人，因此，吴昌硕的艺术特别值得我们去关注，也有待深入。

举一个例子，吴昌硕没有长胡须，他刻了方印"无须老人"。我们试想一下，一个男人没有胡须，这说明什么？说明他比较女性化。但是我们看吴昌硕的作品，非但不女性化，表现出来的反而是雄强之美，这种雄强还是很多人都没法相提并论的。我举这个例子是想说明，艺术家的性格、行为和作品形成极大反差的话，他的作品内涵往往很深刻，往往带给我们更为强烈的感染力。

吴昌硕作为一个艺术家，作为生命个体，表现得也很真实，比如讲到有关田黄的事情，他对齐白石的一些看法等。从吴昌硕照片来看，他是非常憨厚的那一种，但看他的感情世界又特别丰富。吴昌硕少年时期曾与章氏女子订下婚约，可惜还未过门，章氏便在战乱中去世，此后吴昌硕不止一次梦到章氏，到了晚年六十六岁的时候，他再一次梦到章夫人，带着对亡妻深深的悼念，后来刻了方"明月前身"印，印侧造章夫人的像，刻款："元配章夫人梦中示形，刻此作造像观，老缶记。"这方印无论是内容还是形式，特别能看出吴昌硕的情感世界，他是很重感情的人。吴昌硕有很多印章也常常是给相同的那几个人刻的，这其中也是有感情成分在的。

一般认为吴昌硕的篆刻线条看起来粗粗笨笨的，其实不是。通过这几年我们反复做吴昌硕的专题，尤其是把印章原件放大看，包括很多吴昌硕的代表作，都不是我们想象的钝刀刻出。他的刀法非常锐利，甚至不是直落，是反复重复的动作刻出很浑厚的线条。吴昌硕的篆刻艺术，还有很多研究的空间，即便是最简单的刀法甚至篆法都值得研究。他的篆刻中很少用到古文字，大多是简单的汉篆，从这个角度来说，在学习上，在关注角度和出发点上，吴昌硕值得我们重新审视。

崔志强

这个展览聚集了当代这么多有代表性的篆刻家非常不易。我以前也策划过篆刻展，知道要办成像今天这么大型、高端的展览非常困难和辛苦。主办方把这个展览办得既有学术性又有艺术性，让我很佩服。

关于吴昌硕刀法的问题，记得前两年，有位篆刻界朋友给我打电话探讨缶翁刀法，说终于弄明白了吴昌硕的钝刀硬入是怎么回事了，他说将新买回来的刻刀立起来在砂纸上磨刀刃，将刀刃磨钝即可。对于缶翁钝刀硬入，其实过去很多人都是这样认为的，包括我二十年前也这样认为。多年前，我去钱君匋艺术馆拜观吴昌硕印章原石，想搞清吴昌硕印拓中有很多细朱文线条怎么钻出的很圆的残破。对于不快的钝刀，想在细朱文上将刀角立住钻个圆眼那是件很难的事，因为刀无刃，刀放到细线上就会打滑，因此始终不明白吴缶老是如何做出来的这种残破，那个时代他是用什么样的工具钻的呢？也因此对缶翁刻印后做印之法佩服得五体投地。这次看到原印，我才恍然大悟。原来缶翁的钝刀不是刀刃不快的钝，而是涉及到刀刃角度的钝。刀刃角度的钝还会出现另外一种现象，在刀运行之中，刀往前冲、摆动晃动刀的时候，由于刀刃的角度比较小，运刀中刀背会硌到线条的边缘，将刀刃因摆动出现的刀锋硌毛糙，出现苍莽浑厚的效果。我回京后立即实践，将刀改变角度，并将刀刃磨得飞快，当即在

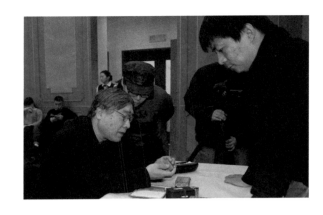

朱文细线上一试，刀尖如同粘在线条上，刀石一转，细线上立即呈现缶翁做残之状。所以，我认为吴昌硕的钝刀问题，绝不是把刻刀磨得不快而钝，应是角度之钝。这个观点供大家参考。

陈大中

我学印的时候，吴昌硕的印章是必学的，很多印我都是临过的，"且饮墨渖一升"这方印也临摹过。这印是闵园丁请吴昌硕刻的，闵园丁是位朝鲜人，在中国学习书法、绘画，他比较自谦，想表示"我的书法不好，先自罚一升墨水吧。""且饮墨渖一升"其实是有典故出处的，据《隋书》里面的《礼仪志》记载，在北齐的时候，朝廷规定孝廉、秀才们在考试的时候，如果书法滥劣者，是要罚饮墨汁的。到了梁武帝的时候这个规定就更加明确了，在考试的时候，不仅是书法滥劣、字写得不好，而且文理不通的，也要罚饮墨水，并明确规定要罚饮一升墨水。这在当时对那些没有学好文化或者书法不好的文人来说是一个很明确的惩罚。这个规定到了唐代李世民的时候，就被取消掉了。政府制度里面的这条规定是没有了，可是民间有些地方还保留着这样的习俗。我们小时候学书法的时候，字写得不好，老师也会说你得把砚台里的墨喝了，当然这是开玩笑。

吴昌硕一辈子给闵园丁刻了很多印，在这印章里面，可以看出两个人的交情非常深，吴昌硕刻了这方印以后，边款也是注明刻给闵园丁的。他们之间，因为熟悉，可以不拘常理，可以刻这样带有自嘲性质、带点开玩笑的内容，这也是一段文人佳话。话说回来，闵园丁敢于自嘲，我们也应该自我警惕，我们的作品到底怎样？一方面要放低姿态，一方面也要不断提高。

戴文

从策展的高度、前瞻性以及展览方式来看，这次展览具有多重意义：一是将当代具有代表性的篆刻家与吴昌硕同台推出本身就是展览的亮点和创新点，也需要十足的勇气。通过对吴昌硕的艺术精神的弘扬引发当代对经典的重新认识、学习，也是对继承传统、创新的思考；二是展览在国家典籍博物馆举办，展览场所的选择意味深长。从文化意义上看更加注重对篆刻家学问修养的综合考量，具有导向意义；三是展览充分利用当代多媒体手段，首次整合了当代展览视觉传达，从多视角展现了作品创作的全过程，具有非常强的指向性；四是除常规的印屏外每个作者还提交了篆刻原石、创作手记、印稿设计创作过程、修改稿图、书法等一并展出，非常明了当代印人的篆刻创作审美方向、创作路径；五是展览对怎么把握传承经典，怎样向前贤学习的途径非常清晰，信息量非常大，对于当代篆刻创作有着非常明确的诠释。

刘彦湖

从我个人来讲，我最早学篆书就是学吴昌硕的，这些年也一直在思考。比如，吴昌硕在那个时代为什么会取得这么高的成就？除了大家熟知的"印外求印"之类的理论指导之外，最重要的还是眼界的开阔，他能够看到更多的原作。他与吴平斋、吴愙斋都有交往，在那里他除了印章，还有大量的金石文字都可以看到。尽管在"金石"中，吴昌硕偏好"石"，但他对吉金、古铜印这类也是很在意的。我们习惯说到吴昌硕的钝刀，现在明白清楚，吴昌硕的原作刻得很深，刻刀也

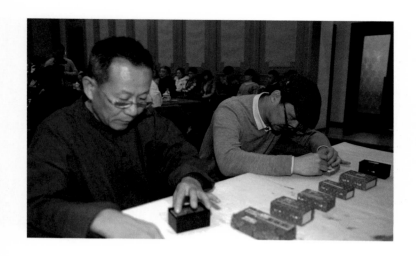

很锋利。

吴昌硕在美术史上的地位需要好好梳理一下，还有很多课题可以做。放在世界这个领域，吴昌硕跟法国印象派大师莫奈差不多是同时代的，吴昌硕1927年去世，莫奈在巴黎的橘子园美术馆落成。莫奈在法国那种艺术之都的环境下成了世界级的大师，如果综合起来看，吴昌硕诗、书、画、印更是全面，他的那些作品，比如中国美术馆藏的梅花通景屏以及藤萝等作品，也是非常伟大的。但是现在我们的理论家们常常向西方看，对我们自己那些伟大的作品却没有看懂，也没有那么重视。

吴昌硕凭借自身良好的艺术素养，学习《石鼓文》而创造出自己独特的风格，或者说是借助《石鼓文》创造出了自己的新的书体，这是非常了不起的。《石鼓文》自唐代发现以来就在书史上被称作篆书之祖，但是经过吴昌硕用一生心力的开掘，一日有一日的境界，《石鼓文》就与吴昌硕分不开了。吴昌硕之后几乎没有人敢再措手了，要么成为简单的临摹，要么就被吴昌硕所笼罩。吴昌硕的伟大就在这里。吴昌硕以《石鼓文》为根基，根在先秦，然后再旁参秦汉印章、砖瓦封泥，他是从上化下，自然高古，这又是他人难以企及处。印人中邓石如、吴让之、赵之谦、黄士陵、齐白石等人的篆书都是取法秦汉以下，是小篆系统，吴昌硕取法的却是大篆系统，这一点不可不察。

莫武

我以前比较关注书法篆刻史和美术史，对吴昌硕早中年的作品和交游，都是很感兴趣的。吴

昌硕中年时期写过一册《石交录》，现藏西泠印社，其中记叙了与金石界、书画界以及社会名流交游故事，对我们了解吴昌硕早中年艺术思想形成和发展很有帮助。比如，吴昌硕提到的一位湖州的文人凌霞。凌霞当时生活也比较贫困，平时给扬州盐商打工，当个秘书或者管账，以此谋生。而吴昌硕当时也干了不少杂活，比如在陆心源家任司账，并非就是靠刻印章、卖字画或者编辑印谱、整理书画碑拓目录就能谋生的。吴昌硕结交的不乏达官贵人，但更多的应该是像凌霞这样的有才华而落魄的底层文士。凌霞跟赵之谦、魏稼孙等人都有过交往，赵之谦为凌霞写的对联现在还能见到。凌霞跟吴昌硕交往密切，但吴昌硕跟赵之谦、魏稼孙却没有交往，凌霞起了印学早晚辈之间的传承的作用。像这些不大起眼的"小人物"，只要细细去挖掘，对研究吴昌硕是非常有帮助的。如果有人能把《石交录》每一篇中所涉及的人物都认认真真研究下去，完全可以写成一本专著，对吴昌硕的研究，对晚清艺术史的研究都是有益的。

陈国斌

流派印章中，我特别喜欢吴昌硕、齐白石的作品。看当时同时代、同领域的艺术家，作品相对比较雅致，而吴昌硕的定位是雅致和浑厚的高度统一。吴昌硕主要往返于苏州、上海，有必要研究下他的生活状态，这也涉及社会学、篆刻学、美术史，这样才能塑造出有血有肉的吴昌硕形象。相对而言，艺术创作容易让人激动，但是看到一些好的研究文章也是如此。这些年研究吴昌硕的

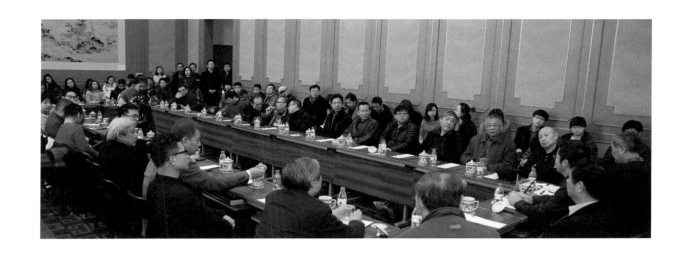

文章很多，很多让人看了感到没什么新意，而一些好文章让我们感觉到吴昌硕的艺术生命是鲜活的，是有血有肉的，是真实的。吴昌硕的艺术需要慢慢品，要品尝其韵味，审美的形式也有很多种，有简洁的，也有繁复的。还要提出的是，研究吴昌硕的时候，不要因为他是大师就把其他人看成是绿叶或野草。围绕在吴昌硕周围的各色人物也都是有血有肉的，不应该只是陪衬，他们互相有联系，是一个群体或是互相影响。在众多的艺术家、不同流派之中，吴昌硕脱颖而出，有典型性、代表性而已。

这些年来，展览的形式越来越多种多样。这次的展览是个有故事的展览，也是很好的平台。我希望年轻作者也有这个平台，深入挖掘传统更深刻的令人期待的东西，营造更新鲜生动的艺术语言。

沈乐平

2012 年，我开始整理、编撰《吴昌硕全集·篆刻卷》，在选编的时候发现了很多以前没有意识到的问题，可以说完全是新的角度，编撰这套书，对我而言其实也是重新学习吴昌硕篆刻艺术的一个过程。在编选、审定的过程中，我们寻找了各个方面的资料，搜集了一千五百多方吴昌硕的印章，事实上还有机会收录更多的作品，但是主要考虑到若是将他早年的一些作品全部收录，意义并不是太大。比如，我们也从浙江省博物馆借来吴昌硕的第一本印谱，从中有针对性地选择了一些作品，因为他早期的有些作品事实上刻得相对不尽人意。同时，考虑到全集的体量问题，最后限定了收录印章的总数，当然，将来有机会寻找

到更有意义、更有特点的作品，也可以再考虑继续增补。现在篆刻卷已经正式出版了，回头再来看所选的这些作品，每读一遍都会有新的不同的感受。我想，并非每一个作者、每一位古人的作品都能为读者带来这样的感觉和体验，所以说吴昌硕的"四绝"给人的震撼力是非常强烈的，今天在展厅里进行了一个综合性的展示，非常立体、系统，非常具有学术含量。

吴超

今天在这里听各位专家学者研究、评论我曾祖父的篆刻及诗书画艺术，我也是受益匪浅。曾祖父有三个儿子，长子吴育，十六岁就去世了，去世得比较早，其次是吴臧龛，一直陪着曾祖父，可惜也先于曾祖父去世，然后就是三儿子吴东迈，也就是我的祖父。刚才大家提到吴昌硕的用刀问题，我祖父曾捐出去两把，一把宽的厚的刀，一把是刀口比较小。这两把刀如今在上海吴昌硕纪念馆可以看到。从小祖父和父亲也说了不少曾祖父的故事，比如曾祖父年轻的时候逃过难，颠沛流离，我想他的印章线条追求浑厚、跌宕而不是秀气，跟他的人生经历有关，有时候线条还有沉涩之感，跟经济贫困影响下的心态有关，不像那些生活安逸富足的人，笔下那么恬淡。曾祖父的艺术风格，融入了他的人生沧桑感。在不断刻印的过程中，随着视野的变化，他的布局也逐渐丰富了，有避让、虚实，并且他不断锤炼线条，同样的线条又运用到绘画中，书画中几乎都是这种浑厚的线条，朴拙、苍茫、老辣。

且饮墨渖一升
——吴昌硕的篆刻与当代印人的创作访谈

李刚田

艺术创作和学术思考并重

吴昌硕是诗、书、画、印"四绝"艺术家，"四绝"艺术家其实不是古来就有的，而是在相当晚的时候，大概清中晚期才慢慢形成的具有这样一种创作理念的艺术人才。我们现在可能在某一个方面还不一定能完全达到这种综合的艺术成就，但是我们也希望通过这种综合性来打通对中华传统文化的理解，这是我们学习的一个方向。

这个展览中当代印人的篆刻作品，其中有一方都刻吴昌硕"且饮墨渖一升"这个内容。我在创作的时候，选了一方比较大的石头，但是却运用古玺印的形式。吴昌硕的这方原印，在汉印的基础上加入了很多书法韵味，我在刻的时候，用古玺印的形式，但又加入了汉篆，在印章的中下部留出了大块的空白，这样使印面表现更加醒目。另外一方印，我是临摹吴昌硕"明道若昧"这方印。但临印谈何容易，每位篆刻家的篆法、章法好临摹，依样画葫芦临过来就行了，唯独刀法是每位篆刻家的艺术语言，生硬地临摹是不可能创作出让人满意的作品的。所以我用自己习惯了的刀法去临吴昌硕这方印，等于用自己的歌喉唱出吴昌硕的谱曲一样，最终完成了创作。这个展览还要求提交一幅书法作品，内容写的是吴昌硕诗文。其中有一句"古昔以上谁所宗"，这是吴昌硕诗里常发出来的感叹。我们都谈师承古人，学习古人，但是古人又是学谁的呢？源头在哪里？我们学古人的目的是什么？难道完全只是一代一代陈陈相因？古人的作品是原创，我们学习古人，应该学习他的原创精神，就像齐白石所说的"秦

汉人有过人之处，全在不蠢，胆敢独造，故能超越千古"。齐白石学习秦汉印，不是局限于秦汉印的模式，而是学习秦汉印的内在精神，这种精神是什么呢，就是胆敢独造。那么吴昌硕呢？他提出了"今人但侈摹古昔，古昔以上谁所宗。""古昔以上"的又是学谁的呢？古人都是原创的。我们把古人的原创精神承接过来，完成我们这个时代的艺术创造，正是对古人精神的弘扬，而不被古人的作品形式所局限。在横幅作品书写创作动机时，我谈到学习吴昌硕过程中的一些想法。吴昌硕写石鼓文，用邓石如那种比较修长的小篆形态，把石鼓文原来的方形变成长方形，然后用行书那种错落生姿的势态去强化，再用厚重的笔墨把它表现出来，所以吴昌硕笔下的石鼓文完全是"借尸还魂"，是自我创造，并且感染力很强。自从吴昌硕之后，这种新的石鼓文写法，对后来写篆书的人"模铸力"很强，模铸即模型、铸造，也就是说现在很多人学石鼓文，大部分都没逃脱出吴昌硕的影响。学石鼓文从吴昌硕上手，一上手就容易像，但又很容易陷入吴昌硕模式之中，因此，我们应该更多地关注吴昌硕的创作方法、创作思路，进而运用吴昌硕的创作规律创作出一种新的形式，这才是对吴昌硕精神的真正弘扬。

这个展览别开生面，展览的设计与中国书协这些年来一直强化书法艺术的文化厚度有关，这个展览具有沉甸甸的文化价值。展览的作品，有篆刻作品、原石以及印屏，还有创作札记、印稿、改稿，还有一件书写吴昌硕诗文的书法作品，展厅里有"文"有"艺"，艺文兼备。综合来看，整个展览独特之处在于：一是发怀古之幽思。我们传承经典，仰望前贤，并不是简单地克隆，而是继承艺术精神，展现时代风采、展现自我创造；二是展览艺术创作和学术思考并重。除了作品展

陈，还有诸多关于吴昌硕研究的文献资料，便于我们进行学术思考；三是最有意思的一个特点，这个展览使当代的展览形式和传统文人雅集融合一体。在研讨会上，参展的三十位艺术家齐聚一堂，畅所欲言，谈古论今，有焦虑，也有欣喜，但更多的是独立思考。

黄惇

染于苍则苍

"且饮墨渖一升"这个展览规模并不大，但非常有特色，我把这个特色作了概括，那就是有历史感。在纪念吴昌硕这样一位近代篆刻大师的同时，当代篆刻家积极参与进来，同时展出各自以吴昌硕印语创作出来的作品，展示我们对前辈的继承以及对未来发展的思考。

从清代晚期以来，出现了两个重要论点，一是"印从书出"，一是"印外求印"。可以这样讲，晚清所有印章发展的高度，都跟这两个观点有关系。吴昌硕"印从书出"，主要是他写出带有个人风格特征的石鼓文，或者叫"吴家样"石鼓文，并表现在印章当中，书、印比较统一。"印外求印"，主要体现在吴昌硕取材于砖、陶、封泥，甚至还有钱范，所以他的印章表现出苍茫、浑厚、残破之美，而这些表现手法都是通过他的刀法，他用比较复杂的刀法表现出来，展现在我们面前。谈到我自身的篆刻，我从明清时代的青花碗底下发现有工匠的花押，像印章一样的花押，我从这里面取材，这是我"印外求印"的一种学习方式，我用青花押印的笔意来重新进行篆刻创作，这样

的一种取舍都是印外的，但它必须回到印内来，否则可能没有了印味。吴昌硕"印内"的根基是秦汉印，我也把自己的根基定在秦汉。这次创作了一方"染于苍"印章，这是墨子的话，"染于苍则苍，染于黄则黄"，通过学习、承继、变化，通过与吴昌硕的对话，我认为都是一种"染于苍"的行为。

王镛

吴昌硕是引领了写意印风的代表性人物

这个展览是为了纪念吴昌硕，明晰先贤的艺术道路，促进当代篆刻创作，是一个很好的主题性展览，参展的三十位当代篆刻家也都是经过酝酿、挑选出来的，比较有代表性。吴昌硕之所以能够取得成功，首先在于他有很坚定的艺术理念，在艺术上有自己的追求，而且一直很反对模仿古人。当然，吴昌硕并不是不要传统，而是对传统的研究非常广泛，从他印章中可以看出来，吴昌硕不单是擅长石鼓文，包括古代的玺印、秦汉印，印章之外的砖瓦文字、陶文、金文、钱币文字等都有研究。吴昌硕在既广泛又深入研究的基础上，在创作中凸显了很强烈的个人风格面貌，个性非常突出，影响巨大，不仅是当时，包括现在，我们都深受他的影响。

吴昌硕是引领了写意印风的代表性人物。在他之前，像赵之谦、邓石如这些浙派、皖派的篆刻家，在写意方面都没有达到吴昌硕这样的高度。写意的作品，以前是先在绘画上区分写意和工笔，

也有处于两者之间的叫工写兼备或小写意之类。写意作品笔法奔放，表现粗放自由。一般来讲，绘画上我们可以看到吴昌硕的大写意花卉，到齐白石变得更加大写意了，更概括、简练，寥寥几笔就能够表达艺术意味，这种写意作品难度是更高的。但是一般的欣赏者常常认为细腻的、工整的作品更难，或者说觉得更好看，原因主要在于欣赏能力。这种欣赏能力也不是与生俱来的，而是要经过学习、理解甚至实践之后，才能具备鉴赏能力。具体谈到篆刻，很多人认为工工整整的元朱文、满白文非常细腻，线条非常均匀，只觉得这就是很好的作品，觉得整齐干净、对称工稳的篆刻最难，会称赞说："刻的线条多么直，多么准确啊。"但是，对那些表面看起来粗糙的写意作品却有误解，不懂为什么连线都刻不直。其实，写意作品所面对的问题比工整的要复杂几十倍，比如说粗细怎么样的比例合适？曲和直要到什么样的程度？转弯时，方与圆如何处理？线条的边沿，没那么光滑，但粗糙要把握到什么样的程度才能恰如其分？情感的表达怎么样才能最合适？很多问题发生变化了，纠结在一起，只有处理好了才能达到理想的境界，所以复杂性很高，难度也就在此，而工细一路很短时间就可掌握。篆刻在最近几十年里得到了很大发展，一大批中青年艺人都在探索的艺术道路上作出了很多成绩，风格面貌和历史上有了很大的不同，既有写意的，又有工稳的，可以说有了一个很大的进展。我们今后需要做的，就是把这种理念贯穿下去，让作品更加成熟、完美，才能无愧于这个时代。

赵熊

到达自我艺术追求的彼岸

这次展览是一个综合性、立体性、多方位、多层次的活动，最大的特点是把学术性和艺术性

两者结合起来，可以说是当代篆刻发展三十多年来不断走向深入的一个重要标志。从篆刻史来说，吴昌硕是中国近代以来最具代表性的一位文人艺术家，通过这个展览将给予当代篆刻家更多的启示。我们应该思考怎样从学术的角度上来认知吴昌硕的艺术精神和艺术思想，而不仅仅是去模仿表面的形式，只有这样才能站在大师的肩上去开辟当代篆刻领域和艺术天地。

虽然我们向吴昌硕致敬，向古人学习，但也并不是要把自己复制成为古人，而是把前辈看作是路、是桥，通过学习他们进而到达自己艺术追求的彼岸。如果仅仅把大师作品当作膜拜的对象，永远都把自己当作一个镜面，不能走出去的话，那么艺术是不能够得到发展的。再细致地分析，吴昌硕印章的主体部分，实际上是基于他对汉印艺术形式和艺术风格的深层次理解，但如果他仅仅向他同辈和前辈学习，仅仅停留在对秦汉印的简单模仿、复制，也不会取得这么突出的成就，影响这么大。吴昌硕成功的经验，有很多值得我们深思的地方。

崔志强

个人创作风格的呈现

在接到这次展览邀请后，自己做了些准备，但我自认为对吴昌硕的印章非常熟悉，尤其是"且饮墨渖一升"这方非常著名的印章。因此在没有看吴缶老这方原作的前提下，完全凭印象认为这方印是六个字在印面平均分配布白的，所以我就自以为是仿"缶翁章法"刻了两方"且饮墨渖一升"印，一方朱文，一方白文，都是以六字布白平均为之。刻完后，我感觉刻得很板滞，因为空间布局上的平均分配，处理起来是很难的。因此我放下刻刀重读经典，细读缶翁原作，原来缶翁这方印的六字不是平均分配布局的构成，而是笔画少的占地少，笔画多的

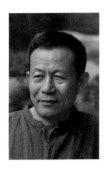

占地多，非常自然。我重新调整了创作思路，放弃了缶翁章法，以自己的风格完成了这方印章的创作。

当代篆刻，我认为无论是篆刻家人数还是风格的多样化，都是超越古人的。虽然篆刻称之为艺术，但如今仍还是小众的艺术门类。纵观历史创作长河，吴昌硕是一个极其重要的人物，由于他的篆刻艺术水平，他的诗、书、画、印整体艺术素养，使他成为近代以来中国篆刻界最顶峰的人物，后人学习吴昌硕也就成为一个必然。我自学习篆刻的那天起就崇拜吴昌硕，认为他是我终生学习的高峰，至今还是把他列在学习的第一位。随着学习的深入，我把吴昌硕和其他篆刻名家的风格都作了一系列的综合对比，结合自己想表达的，契合自己的技术、理念，表现在自己的篆刻风格当中。这次创作的作品，就是学习之后的一种呈现。

燕守谷

学习传统　创造新境

这个展览非常有创意，要求篆刻家在提交作品前期对吴昌硕做深入的研究。这个展览的策划，也不单是展出篆刻作品，每位参展作者还要书写对吴昌硕的认识以及评价，所以又提交了书法作品，是一个有很深层次的展览。展览的意义也更在于促使我们加强对传统的学习，以历史上的大师为启发对象，去创造更高的境界。

这个展览有很强的引领性，要求参展者必须深入研究经典，探索大师的意义所在。吴昌硕诗、书、画、印融通的综合素质和以最传统的艺术因素、审美理想开创了新风格新境界。在为本次展览进行创作的过程中，我发现对吴昌硕所开创的由金石之气迸发磅礴力量的艺术气象的理解还是不够深入，因此，这个展览对我们反观传统，如何提高认识是非常有益的。

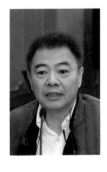

朱培尔

吴昌硕作品如同交响乐

这个展览做得非常成功，可以说是当代篆刻展览史上一个里程碑性的展览，是一个小型的但学术性很强的展览，是一个从一方印展开，使我们去更深入关注吴昌硕艺术的展览。这个展览也是我们当代印人检验自己篆刻创作并且体现综合性修养的展览。每人提交四件作品，两件是篆刻作品，还要提供设计稿、修改稿等；还有两件书法作品，有题跋、创作札记，特别考验篆刻家对吴昌硕的整体理解，同时在理解的前提下，还要有创造性的表现。在展厅现场，每位篆刻家也都从各自的角度表现出对吴昌硕的独特理解。

在今天，对吴昌硕的研究还远远未达到足够的程度。尤其是吴昌硕的诗、书、画、印，是一种非常圆通的融合，可以说，我们能从吴昌硕的绘画作品感受到金石气息，感受到书法的韵味，同样也能从篆刻中感受到吴昌硕特有的石鼓文书法的独特体现，也能感受到绘画上的种种对比和色彩变化。我认为，吴昌硕的篆刻不仅仅是 20 世纪初期中国文人印章流派的代表，随着时间的推移，他的篆刻价值、审美意义会更加突出。吴昌硕的篆刻作品好比交响音乐，我们能感受到一种金石的碰撞，感受到用刀过程中丰富、细腻的情绪变化，感受到刻完以后在印面处理过程中的匠心独运。所以，吴昌硕的篆刻艺术是一座高峰，是我们取之不尽、用之不竭的源泉。

邹涛

在传统经典的基础上再创新

"且饮墨渖一升"是吴昌硕很有特点的一方

作品，当代篆刻家以此为内容来创作，以同样的内容进行重新创作，其实是非常有难度的。我们再创作的时候，如何不重复，如何有自己的个性，这是必须要考虑的。展览的主题是"且饮墨渖一升"，虽说是一种自谦，但实际上表明了我们态度，就是要向吴昌硕、向经典致敬。同时，在致敬的过程中，我们今天到底还能够做出哪些突破，还能够创作出什么样的作品？所以我们邀请了全国三十名优秀篆刻家，请他们共同来创作这件"且饮墨渖一升"的作品，以某种意义上来讲，每一个人都各有独特的诠释，也是我们所希望能借此达到的，即当代篆刻能够有所发展和创新的展览主旨。当然，所有的创新都是基于传统的。我们现在回过头来看吴昌硕的作品，确实是经典，但是在当时的时代，吴昌硕对篆刻创新力度非常大，他也是慢慢被社会接受，渐渐成为了我们学习的经典。我们在继承传统的同时，希望能够有所创新，所刻"且饮墨渖一升"，既是继承传统，但所诠释的也是自己的创作理念，也反映策展的一个想法，那就是学习吴昌硕，要从他的思想、精神、根本上来学习。

我刻的这方"且饮墨渖一升"，是以六朝将军印风格来进行的。吴昌硕的原印是三行布局，我变化成两行，为了虚实变化，处理成"且饮"一行，"墨渖一升"四个字一行，这样的话也就大开大合了，也是"宽可走马，密不容针"创作理念的体现。另外，我刻的另一方印章"强其骨"，是《老子》里面的内容。吴昌硕非常喜欢《老子》，也经常会刻《老子》的一些句子。"强其骨"因为只有三个字，在创作时，我选择了比较少见的的秦印风格。秦印的形式比较多样，有圆形、方形、长方形、椭圆形，各种形状的都有，为了作品能有丰富的变化，我选择了圆形，并且三个字中间又打了界格，这界格也是秦代格式化的一种符号性的表达。在创作中，我参用了吴昌硕比较繁复的刀法，在边框的处理中运用了吴昌硕那种封泥、残边的处理方法；同时，为了创作中的即兴表达，我又兼用了具有创作激情的齐白石的单刀法。所以，我的这方印章的刀法运用是介于吴昌硕与齐白石之间。

王丹

以铸造手法解读大师印语

参加这个专题邀请展，其实也是在跟篆刻大师对话，用吴昌硕的印语重新创作，这是一个学习、升华的过程。我提交的作品是运用了铸造的手法来表达我对吴昌硕的理解。吴昌硕是"印从书出""印外求印"的一个典范，他不仅在石鼓文的基础上有了新的突破，还广泛吸取封泥和砖瓦等营养元素。

这次我的作品是用蜡做成范，用陶做成模，然后在铸造厂铸造的一方封泥作品。过去的封泥作品一般情况下都是用墨来拓，我铸造的目的是可以用印泥来钤盖。在篆刻史上，隋唐之前属于封泥时代，隋唐之后是钤朱时代。在封泥、瓦当、汉画像砖和汉砖铭的时代都是以封泥的形式来表现艺术效果，是一种"如印印泥""锥画沙"的自然、立体的美感，到了隋唐有了印泥之后，它是一种朱砂印泥的平面美。我这次作品是用朱色的印泥钤盖出封泥印章，它不是刻出来的，是用陶范做出来的，再现了封泥的那种原始效果。这样的印章尝试我也是第一次，是受吴昌硕的启发；同时，展厅中还展出了陶范，也包括铜印边款的拓片和边款的印语、跋语，都体现了我的创作思想。

戴文

吴昌硕刀法的觉悟

展览的组织者策划的这次展览非常有想法，立体地呈现了当代篆刻家的创作水平、创作思路、创作倾向和创新意图，这种清晰地展示对当代篆刻的推进和继承学习都很有意义。我创作了两件同样是"且饮墨渖一升"内容的作品，开始刻的

是白文，刻完后觉得还有变化空间，便继续创作，又刻了一方朱文。两种不同印风、不同风格，这是我的尝试，希望用不同的样式带来不同的冲击力。其实，作品的创作过程也是在总结、精炼自己的创作语言，还要让观众欣赏作品时，能够看得出来初稿、改稿和最后定稿作品之间递进的关系。

这次展览的意义首先在于弘扬吴昌硕"取法乎上"学习理念以及创新精神。吴昌硕学石鼓文，并不是完全复原，而是用自己的理解来求变求新，这种通融的变化能力也是很多人都达不到的。其次，吴昌硕对刀法的理解上，有了全新的诠释，他对刀法的觉悟有新的高度，这也给我们当代带来了无限的学习空间。另外，吴昌硕诗、书、画、印的融合，也是很多篆刻家不能比肩的。当代很多篆刻家只重视刻，而对书法、绘画和篆刻的关系始终糅合不到一块，特别是书法创作和篆刻创作是分离的。这次展览也再次唤起我们对吴昌硕书、画、印高度统一的审美取向的认知，希望在此基础上，有利于当代篆刻达至新的艺术高度。

们看来，近现代篆刻史上，集大成的代表性人物就是吴昌硕。我们经常讲吴缶老诗、书、画、印"四全"或者说书、画、印"三绝"，但到了现今，社会分工越来越细化、具体化的同时，艺术门类之间缺乏相互滋养、相互渗透、相互观照的立场。因此，我们提出策划举办这样的一个展览，以学科化的构思来展开，也再次表明，当代的篆刻创作不仅仅是刻几方印章这么简单，它必须涉及到文字学、古汉语、书法甚至绘画等一系列综合性的学养。

主编《吴昌硕全集·篆刻卷》，对于自己来说是一个重新梳理经典的过程，给我的触动很大，正因如此，这次展览我个人在准备、酝酿过程中也是更倾向综合性的"创作模式"。另外，于自身而言，日常主要从事的还是大学里的教学工作，那么，篆刻高等教学今后改革的思路、发展的契机在哪里？这次展览是一个很好的"点"，展览的学科化思路可以说是一个最佳的切入口，对篆刻创作、篆刻教学，也包括印学研究等等方面，都能起到积极的影响。

沈乐平

以学科的眼光看待篆刻创作

大概是在 2014 年前后，我们就有试办这个展览的初步设想，当时考虑到，我们应该不仅仅把篆刻当成刻印这么一件简单的事情，而是要用学科化的眼光来看待。所谓的学科化，也就是说，在进行印章创作的时候，它需要文字基础、文学基础和书法功底等一系列相关的综合素养，而这一点，在本次展览中也比较充分地体现出来了——展厅中我们能够看到当代印人的篆刻、书法、札记、题跋等等，体现出篆刻创作从以往比较单纯的刻印技艺转向了一种相对更加学科化的艺术创作。学术构架比较完整，学科眼光亦较立体，这种思路我认为是非常恰当且必要的。在我

且饮墨渖一升
——吴昌硕的篆刻与当代印人的创作讲座

赵熊

通变无方
——吴昌硕篆刻对汉印精神的诠释

　　"通变无方"，是我对吴昌硕篆刻艺术的基本概括和评论。"通变无方"源出《文心雕龙》，是站在文学评论的基础上而言。中国的文学和艺术实际上在很多领域，以及在方法、评价系统上是相通的。所以，我借用《文心雕龙》里的这四个字来谈吴昌硕的篆刻艺术。

　　吴昌硕的篆刻基本上属于汉印系统。汉印系统和古玺印的结构形式有着怎样的不同？我们需要先了解中国传统印章形式的构成。第一类六国玺印，也就是习惯上说的战国印、古玺印，民国时也曾叫作周秦小玺。这类玺印在秦印中有所延续，但哪一部分是战国时期秦的印章，哪一部分是秦统一以后的印章，这个很难区分得清楚，所以一般印谱里面把秦印单列出来；第二类秦印系统，第三类汉印系统，第四类流派印。

　　以六国玺印的构成形式来对照汉印的形式，我们就会发现，这两个系统是不一样的。整体来看，汉印的系统形式是字和字之间相互有一个界域，基本上能够各自独立，而六国玺印字和字之间的关系相互之间往往是错落互动的。如果简单地描述，六国玺印的构图形式首先是动态的，在动态的前提下实现了静态的、完整的构图形式；汉印形式则是静态的，在静态中发生动态变化。为什么有这种区别？原因在于文字形态的改变，六国玺印的文字形态属大篆系统，文字结构中圆

弧线、斜线比较多，结字是具有动态感的，而且文字本身的外形也不甚整饬。而汉印文字的笔画基本是横平竖直的结构形态，文字本身的外形比较整齐化。所以两者对比，一为动态，一为静态。但是静态并非绝对的横平竖直，也需要动态来进行变化、调剂。由此可以大致概括为，六国印的章法特点是动中求静，汉印则是静中求动。

　　在古玺和汉印两者之间是秦印的过渡，它的文字形态还没有完全形成汉印整饬的结构，但是在原先大篆的系统中已经让文字逐渐适应于印面的构成形式。所以我的理解，实际上从战国时代到汉代，前人始终在做的就是努力寻找着使文字的形态适应于方形的印面形态的方法，以使两者契合起来。由于秦印的文字还不能完全契合于印面的形态，所以多用界格的形式分割章法，文字再怎么动态也不会跳出框、格，整体上就显得整饬，从而实现了印章形式的完整性。到了汉印，依靠文字本身的形态，印面已然整体浑一，界格的使用就没什么必要了。到了流派印，可以说遵循的仍旧是汉印的原则，局部上姿态错让，繁简笔画不同，但是总体上是均匀的，它的构成理念实际上还是传承于汉印的形式。

　　从汉印最典型的"印"字来看，通过方折与笔画之间的均衡，使得文字本身有着完整的结构形态，而上部的"爪"字则多见斜弧笔画，从而在方整平正的印面中生成一种动态变化。我用十六字来概括汉印的精蕴所在，即方中寓圆、正中出奇、分布成律、气息周通。方中寓圆，这个"圆"不是指结构形态上的圆，可能结构是斜的，但是方正平齐中仍见圆浑意态；正中出奇，这样才能避免平整有余，变化不足；分疆界域，即便到了流派印人如王福厂，即便印章字数非常多，

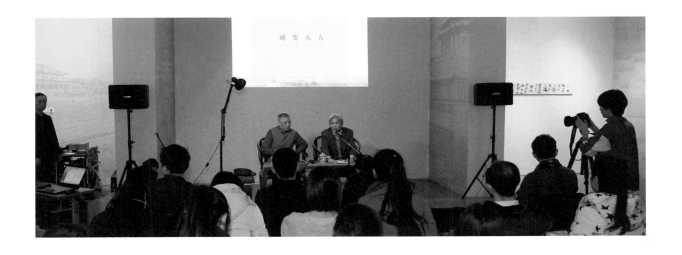

但每个字所占的疆域是清晰的，虽然也有占地大小之分，而种种做法最终达到"气息周通"，这是汉印形态构成的基本规律。

从印章构成规律来看，吴昌硕的印章突破正在于透彻理解并把握汉印的精髓，达到了"通变无方"的境界。"通变无方"从字面上看，重点好像在"通变"两字，实际上在学习和创作过程中，道理正好是反过来的，首先要有很多"方"，有了很多的借鉴方法才能达到"通变"的境界。比如举吴昌硕的"千寻竹斋"印，他刻了将近二十方，大大小小构图结构也都不一样。四字印在方形印面布局上，或是"一三"或是"二二"或是"一二一"构成，不同的是有时候左边一个字右边三个字，或是左边三个字右边一个字。而"二二"构成的，也有借助界格的形式，参考秦印，分疆界域，在格子里调整疏密、动静。哪怕"一二一"这样的构成形式，在吴昌硕这里都能够驾轻就熟、信手拈来，达到丰富多样的表现，并且万变又不离其宗，可谓"通变无方"。

"松石园洒扫男丁"是多字印，吴昌硕也刻了多方。对于多字印，或是两行或是三行，结构处理包括章法都不一样，其中一方形式"三三一"，将笔画较少的"丁"字单独一行，其余六字各三字密布成行，形成大疏大密的章法，并且虽然占地不同，但每个字的界域还是比较清晰的，这还是遵循汉印的构成形式。只不过吴昌硕已经能够任意自如地运用法则，融会贯通，并在印文设计和创作中随印生法，随印变法，创造出自我风格。

篆刻的"动静"，其实是借助于白和红、直和曲、圆和方之间等关系来表现的。概括说来，也就是中国传统哲学里的阴阳关系。阴阳关系可以找到很多对应，如果把动看作是阳，静就是阴；如果把红看成是阳，白就是阴，这些关系在印章里面非常典型。

"晴山"这方印，两边线条是纵向的，中间是斜弧，如果把两边看成静态的话，中间就是动态的。为了避免动态突兀地梗在中间，"山"字又加了一块三角形，既带有动态又能够沉得下去，整个印章就鲜活起来。如果没有"山"这块三角形的红疙瘩，结构上也完整，但是动、静之间的对比就过于生硬。这也好比太极图中黑鱼有白眼睛，白鱼有黑眼睛，阴阳对比相生的道理。如是往复，其可读性就大大增强，这也意味着表现力的丰富和艺术性的升华。

"佛子"印，不仅体现静态直线和弧线的对应，还有密、疏对应。其中很有意思的是，一般人很容易把"子"末笔垂下从而形成一条分隔的中线，吴昌硕让"子"末端转向，避免了章法中五条垂直线可能产生的呆板。这种处理看似随手一转，但非常精妙，汉印所反映的哲学思想在此有着典型的表现。

"南昌万钊"印，因为其他字太过于方正、整齐，所以"万"字的处理好像残破了，有意识地体现出虚实的变化。如果"万"字像常规写法那样，结构完整，笔画均匀，整方印就变得死板。吴昌硕这样处理，体现阴阳相生的印学观念，并且是在静态前提下去寻找动态，以达到静中有动。南北朝时王籍写过一首诗，其中两句"蝉噪林逾静，鸟鸣山更幽"，我认为这特别能反映中国人带有哲学意味的审美倾向，因为鸟的轻轻鸣叫，反而显得山更静了，如果没有鸟叫，山是静了，却是死一般的寂静，这是中国式哲学观的审美。这个道理在汉印中就是追求动中有静的美感。

"雷俊"印，"雷"字本身很饱满，虚实处理上，

实处使之饱满，虚处让它灵动，也是一种阴阳对应的变化。"雷"字的细节还需注意，三个部件"田"本来可以摆得很正，为什么把下面的两个"田"有意识地挪位？是为了避免生硬呆板，这种不均衡形成了一种微妙的关系进而呼应于整体的阴阳关系。吴昌硕不仅注意到大层面上的呼应关系，还注意到诸多小细节，非常难得。

"虚实"，其实跟"动静"一样的，都可以从阴阳的角度上来理解。不同的是，动静往往更偏向以斜线和直线、方形与圆弧来表现，虚实的变化往往最直接的体现就是黑白对比。"江云龙"这方印，"龙"字结体好似"头重脚轻"，实际上是为了在此处寻找一种新的虚实对比，来呼应"江"字结构本身存在的虚实变化。没有这种虚实的呼应，把印章空间堵满，也就无法达到"气息周通"，浑然一体。吴昌硕印章，经常都会有意识地在一些地方留出不规整的小小的弧形块面，这很重要。如果没有这些空隙或留红，也就无法形成如混沌般的整体感，也就谈不上"气息周通"。

"蕉研斋"印，"斋"字下面的斜线是由看不见的三个虚点连成了的，如果三个点是平直的，就没有多少趣味可言。吴昌硕巧妙地营造出一条隐形的斜线，改变了"斋"字本身的平直，使其产生动态，左右之间也因之得以呼应。文学里有一个词"氤氲"，对于篆刻而言，也始终需氤氲于中国传统哲学的氛围中。吴昌硕始终都在处理阴阳关系，从整体到局部，从局部到细节，从未脱离"氤氲"的文化气氛。

"编织"这个词也适用于篆刻，这是我多年来思考所得。就像织布、织丝绸、编筐子、编篮子一样，一定要有经纬、横竖的编织，结构才是最结实的。如果都是经线或者纬线，肯定也编织不起来，就更达不到"气息周通"。汉印的文字形态横平竖直，在印章如何使得结构"结实"，那就是要有纵，要有横，要有"编织"感，相互之间要有对比关系。比如"一月安东令"这方印，由于纵向笔画多，吴昌硕不仅有横向笔画，还用残破的方法增加视觉上的横向态势，打破了纵线的"统治地位"，达到整体的平衡，这方印水平

太高了。

吴昌硕对封泥也很有研究，特别在印章边框的处理上，运用了封泥的做法，这是前无古人的。在此之前，边框和文字的关系没这么密切，到了吴昌硕这里，把边框也融入到印章的整体构成中去。像大量借边的形式，在吴昌硕以前很少出现。这种形式，也仍然是基于阴阳关系、基于整体感的考虑，哪怕在局部上有不完整之感，但是局部的不完整却换来了整体的完整。

"错嵌"的做法在吴昌硕的印章中比较少见，但是也有，并且表现得非常精彩。汉印章法基本上是分疆布域，但是怎么使得"疆域"之间在错动中浑然一体，互相助力、气息凝聚，这种处理就显得格外重要。错落、错嵌、礼让，使构图变得更加完整，章法更加生动。有时甚至改变字的原有结构，错落有致，在"错嵌"之间形成一种新的状态，使之盘根错节地归于一统。

吴昌硕印章里面有很多带有界格，界格也就是一条线，但用得非常巧妙，加线的目的在于"补势"，强化纵势来反衬出变化、打破平庸。譬如"缶翁"印，纵线已经很多了，吴昌硕为什么还要加界格线？他有意识地使界格线相对靠近右侧，整个印章的态势就完全不一样了。

比较吴昌硕的两方印，一方"画隐"，一方"画意"，会感觉"画隐"相对更好些。"画意"线条刻得太平均，空间堵得太死，给人一种简单化的视觉效果，而"画隐"则巧妙地利用了文字结构。当然，这和文字本身结构形态有直接关系，但是我想，如果吴昌硕用心处理，"画意"仍旧可以处理得很好。

吴昌硕的经典篆刻作品，每方都是综合了各种技法，娴熟、自然运用的结果。并且表面上看是遵循古法，"阴阳相生"，"和而不同"，最终却在"通变无方"中形成了自家面貌。所以，从理性、哲学的层面来理解，吴昌硕领略的是汉印精神，而不是皮相。

黄惇

"印外求印" "印从书出" 两论观照下的吴昌硕篆刻

研究吴昌硕的篆刻艺术，首先不能不讨论其生活的时代，正是在那个时代影响下的思想观念、艺术见解，推进了吴昌硕的篆刻创作。应该说吴昌硕作品有很多独到之处，或者称之为个性，但是也有共性之处，而且个性也是寓于共性之中，或者说共性是寓于个性之中。从"印外求印""印从书出"两论观照下，我们可以得到体会。

在吴昌硕之前，有代表性的"印从书出"篆刻家有邓石如、吴让之、赵之谦等人。对于邓石如的创作模式，其再传弟子吴让之评价说："汉碑入汉印，完白山人开之，所以独有千古。"这是说邓石如是将汉碑文字刻入印章的第一人，并且其篆书风格也是在融会汉魏碑刻书法的基础上形成的。如果要给"印从书出"下定义的话，那就是：以印人自己形成的具有个性风格的篆书入印，由此而形成新的具有个性的印风，这便是印从书出论的内涵。

吴让之晚年和赵之谦的好朋友魏锡曾有过交往，吴让之刻给赵之谦的印章也都是通过魏锡曾转交的。后来魏锡曾在《吴让之印谱》跋文记录："若完白书从印入，印从书出，其在皖宗为奇品，为别帜。"所提及的"皖宗"，实际上是徽宗的分支。有人认为何震是徽派，其实在所有明代史料当中没有这种概念，不能因为他是安徽人就认为是徽派。何震的成名以及影响都在江苏这一带。也有安徽的学生拜在何震门下，学其风格，但当时真正安徽本地的一些篆刻家对何震的评价并不高。

邓石如之后，晚清以来的篆刻家吴让之、赵之谦、徐三庚、吴昌硕、黄牧甫以及再往后的齐白石都深受"印从书出"观点的影响，并沿着这条创作道路发展。值得一提的是徐三庚，往往被忽略，他也是"印从书出"这条路径上的重要篆刻家。"印从书出"论出现后，再加上赵之谦提出的"印外求印"论，于是两论成为晚清以来一直影响到今天的重要印学观点。

赵之谦在《苦兼室印论》说道："印以内，为规矩；印以外，为巧。规矩之用熟，则巧生焉。"这便是通常说的谙熟规矩、熟能生巧，因为对印章以内的规矩非常熟悉了，就会想到追求些"印外"的，这就是巧。所以赵之谦又说："刻印以汉为大宗，胸中有数百颗汉印，则动手自远凡俗，然后随功力所致，触类旁通，上追钟鼎法物，下及碑碣造像，迄于山川、花鸟，一时一事觉无非印中旨趣，乃为妙悟。"也就是说，汉印是根基、是大宗，当打好汉印根基，功力得到提升，也就不那么俗气了，也就能触类旁通。"触类旁通"的"类"，其实可以是内部的"类"，也可以是外部的"类"，"印内""印外"也都可以"通"。

赵之谦在很多印跋中留给后世一些耳熟能详的阐述，比如："取法在秦诏、汉灯之间，为六百年来摹印家立一门户。"此意是说在他之前没有人把权量诏版、汉灯镜铭拿来入印，他从印外拿到印内创作后，被人接受，所以自信地说为六百年来摹印家开创了新的门户。赵之谦还提倡"取法乎上"，他说"从六国币求汉印，所谓取法乎上，仅得乎中也。"六国币是在汉印之前，赵之谦拿来刻汉印，所谓取法乎上，也是对实践的自我肯定。

赵之谦的观点在其后得到了很大的传播，很多材料中都有记载。到了西泠印社创始人之一的叶铭，通过自己的理解，把前人包括赵之谦的观点，在《广印人传序》中更精炼地表达出来。他说："善刻印者印中求印，尤必印外求印。印中求印者，出入秦汉，绳趋轨步，一笔一字，胥有来历；印外求印者，用闳取精，引申触类，神明变化，不可方物。二者兼之，其于印学蔑以加矣。"这里涉及到两个概念，一是印外，一是印内。叶铭阐明了"印内"和"印外"的辩证关系，即前者是后者的基础，后者是前者的延伸，但须"二者兼之"，从而及时地总结了赵之谦之后出现于印坛的这种审美观念，并一直影响至今。

两论观照下，吴昌硕的篆刻应该怎么定位？

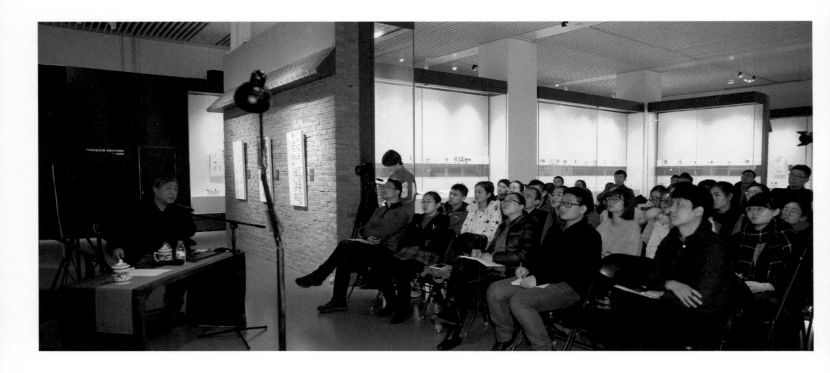

吴昌硕之前，有邓石如、吴让之、赵之谦，发挥着承上启下的重大影响力。吴昌硕曾提到学邓石如不如学吴让之，虽然是一句率意的话，其实也包含一个意思，邓石如作为开派启蒙者，在他之后的印人取得的成就"青出于蓝"。邓石如"印从书出"，并且他的篆书用笔方法是较容易掌握的，所以邓石如的艺术很快被人接受，到了赵之谦、吴昌硕，他们的篆书水平都超过邓石如。具体谈到吴昌硕，书法方面主要受吴让之笔法的影响，而"印外求印"受到赵之谦的影响，可以看到其印章中很多手法都来自于赵之谦。那么，吴昌硕跟赵之谦的区别何在？赵之谦"印外求印"有开派之功，广汲博取"印外"，如诏版、钱币、镜铭、灯砖文、刻石等无所不取，风格也多样。吴昌硕相对纯粹，主要追求苍茫浑厚。与吴昌硕同时期的黄牧甫，"印外求印"多出于吉金，其篆刻用刀追求光洁，他喜欢赵之谦的光洁，也不追求残破、苍茫、浑厚，这是对金石趣味的不同认识。对比之下，黄牧甫的书法，他的书法也追求光洁，但"印从书出"并不明显。

吴昌硕之后的齐白石也是"印从书出"，主要受赵之谦、吴昌硕影响。在"印从书出"和用刀代笔方面，表现力更突出，篆书和篆刻都很率意、爽快。齐白石的刻刀小，但下刀狠、重，并且在"印从书出"方面甚至可以说是走到了极致，大手笔，气象磅礴，但很多人刚开始也并不接受齐白石这种做法。齐白石基本上就没有"印外求印"，如果有，主要还是从碑上取法，他的少量印章有这方面的融通。

这样比较诸家之后，吴昌硕的位置正好在中间，有力挽狂澜、承前启后之特征。以两论观照，他最全面，并将两论结合得恰到好处。他的印风朱白文统一，是"印从书出"成就了这种统一。在表现形式的审美追求上，他专注于石与砖，又符合其篆书以石鼓文为基础的表现力，倘若像黄牧甫喜刻秦汉金文，则以石鼓文为基础就无法合拍。所以他能将二论的观念在印作中浑融无迹地反映出来。吴昌硕的成功实践，影响了其后一大批追随者朝着这路径去走，包括当代印人。徐士恺评吴昌硕有一段话："以秦汉章玺为郛郭，以鼎彝猎碣为干桢，奇恣洋溢，疏骋九马间，不容翻忽，其大要归于自然，时人莫识也。"这也说明了吴昌硕篆刻的巨大影响力。

书法风格是否鲜明，这是"印从书出"的内在要求，并且从吴昌硕开始，他用刀法对书法、笔墨的表现大大超越了前人。当然，吴让之、赵之谦也都意识到笔墨的表现，但没有吴昌硕表现得那么强烈，那么写意。赵之谦曾讲："古印有笔尤有墨，今人但有刀与石。此意非我无人传，此理舍君谁可言。"和赵之谦印中的笔墨呈现相比较，吴昌硕表现尤为强烈。

吴昌硕有幅篆书作品，跋云："近时作篆，莫郘亭用刚笔，吴让老用柔笔，杨濠叟用渴笔，欲求于三家外别树一帜难矣。"吴昌硕想跳出这

三家，从而别树一帜，但其实也想把这三种用笔糅合在一起。又接着跋云："予从事数十年之久，而尚不能有独到之妙，今老矣！一意求中锋平直，且时有笔不随心之患，又何欲望刚与柔与渴哉？"一句"又何欲望刚与柔与渴哉"可能也是客气话，但其实也是吴昌硕的艺术追求。

吴昌硕最常见的石鼓文写法，凡左右结构，有左低右高之特征。左低右高便得欹侧之势，有势态有动感，然其印中作篆大抵不用此法。西泠印社中其他印人也很少用此法，这种做法也大多只用来表现书法的鲜明风格。吴昌硕的印章，有些看来完全就像写字，粗细变化明显，笔意表现丰富，笔墨感很强。印章中有墨团，或者叫团点，这应该是从金文中学来的。再看残破之处，线条有时候两边都刻破，这也不是敲破的，因为敲的随意性太强，不容易达到所想表达的效果，而是经过深入摸索研究后，用刀刻出来的。

以往，印人关心的是字法与刀法的关系，"印从书出""印外求印"之后，印人开始有意地表现书法相关的写意趣味，吴昌硕在这方面的创造与探索是最为成功的。他在"印外"取法于砖陶、封泥、碑石、诏版等，那么又表现了哪些趣味？这些趣味与前人有何不同？他如何用刀稳定地表现出赵之谦所言"印中旨趣"并有鲜明的印风特征？"印外求印"与"印从书出"在目的是否相统一？这些都是可以值得思考的问题。

吴昌硕"道在瓦甓"印章边款中称："旧藏汉晋砖甚多，性所好也，爰取《庄子》语摹印。"这也看出来吴昌硕的取法了。另外，类似砖陶破损的美，应该不是砸出来，而是下刀刻出的。还有封泥的做法以及取法碑石，都是有意为之，今人多不敢如此。吴昌硕取法诏版的作品，线条一般刻得比较细，还有点汉代玉印的胎息，所以他的创造并不是天马行空，而是从古人那里"淘"来的。

高野侯曾有过非常高的评价："仓硕老友，承吴、赵之后，运以石鼓文之气体，参以古匋之印识，雄杰古厚，仍以秦汉印法出之，足以抗手让之，平揖撝叔。"高氏这段评论极有见地。运以石鼓之气是说吴昌硕"印从书出"的部分，体参以古匋之印识，是说他"印外求印"的部分，但他说仍以秦汉印法出之，这是归于印内的重要思考。如果篆书有风格特点，独立风规，印外取法也有特点，但回不到印内，或印味大减，则新是新了，却不古了，没有古意了。

"印外之趣"回到"印中"去，最后突出"印味"，也就是八个字"印内为体、印外为用"。"印外"是用闳取精的目的，是使印内常变常新。人们品赏印作，品的就是印味，如品茶然，外料加多，走了茶味，行家定大不以为然。所以减弱了印味，甚或抹煞了印味，则一定走向异端。"创造"可能是有了，但却不必要再说它是"印"了，更不要说是好"印"了。今日再看吴昌硕印章，非常耐看（耐看太难），也耐人寻味，当得上"隽永"二字，其艺术形式所表达的思想感情深沉幽远。这是我读吴缶老的一点心得。

朱培尔

技法的传承与篆刻意境的开拓

之所以要强调技法的传承，因为篆刻意境的开拓离不开对于传统种种技法的把握。经过几十年的发展，当代已经涌现出一批有影响力的老、中、青篆刻家，他们所取得的成就都是建立在对篆刻传统继承的基础上。篆刻的传统实际上包含了种种层面，它不是简单地涉及查篆字、懂篆法、写篆书，也不是简单地用篆书写好内容，根据章法构成等设计印稿，然后上石刻出来，最后对印面进行修整，这些都只是最简单的技术范畴。我要强调的技法的传承，更多的是几千年以来，尤其是文人介入篆刻以后形成的一系列的篆刻理念、审美方法、取法等。从古玺、秦汉印到唐宋印章以来，这些经典作品所体现出来的高超技术以及千年历史沉淀所附加的价值审美，都是传承中的重要部分。

一般说来，宋代文人开始介入到篆刻中。比如我们熟悉的欧阳修，著有《金石录》，他就在书信上钤盖自己的印章，比如那方有名的"六一居士"印；还有米芾，在《褚摹兰亭序》题跋上一连盖上自己的七方印章。前一阶段，我通过微信知道浙江出土了一方南宋图章，一是说明南宋期间已经有人使用这样的图章、史料，二是这方图章线条的韵味、技法以及结构都已比较完备。虽然没有明确的记载，但是在书画印的使用上，我觉得可以往前推，推到五代时期甚至晚唐。之后元代吾丘衍、赵孟頫开始提倡"印宗秦汉"，特别是赵孟頫，大家一般只注意到他的书画家身份，其实他提出"印宗秦汉"，追求"古质"的审美理念，与他主张书画"复古"的精神旨趣是相一致的。"印宗秦汉"的理念，作为文人介入篆刻之后，在篆刻史上开始占据了最主要的位置。秦汉印章带着神秘的气息，并且有很大的艺术性，纯粹工匠是无法充分表达的，而文人的介入使得印章渐渐体现出一种独特的美感和人文意识。元人提出"印宗秦汉"，到明清人更是身体力行，

于是技法得到传承，审美也在不断发展。

在篆刻的创作、取法和技巧的表达上，其实应该包含四个方面，一是"印宗秦汉"。对于秦汉印，包括战国的古玺印，我们从哪些角度来把握？很多人学习篆刻，都说要"印宗秦汉"，这也肯定没有错，迈出了重要的一步，只要坚持下去并把秦汉印发扬光大，肯定成为篆刻家。但是还有其他途径吗？随着篆刻理论的深化、篆刻探索的深入，"印从书出"成为另一种途径，也就是要求篆刻与篆书的风格相统一，篆刻的线条与篆书的笔意相统一，通过对篆书风格的提炼，融会贯通到篆刻创作中，像邓石如、吴昌硕就是"印从书出"的代表性人物。在邓石如之前，印人的篆书和篆刻是分离的，两种不同的风格，邓石如开始，包括之后的吴让之、赵之谦、吴昌硕、齐白石，他们的篆书和篆刻的风格，可以说完全是建立在一种互补和相互融合的基础上。写好篆书，成为我们刻好印章的另一种途径，"印从书出"也就不一定要刻秦汉印了。比如徐三庚，他的印章没有秦汉印苍茫的金石质感，但是他有独特的篆书风格，融入到篆刻中，照样成为非常有影响力的篆刻家。

第三个方面是"印从刀出"。大家可能会疑惑，篆刻的风格怎么还从刀法中出？篆刻为什么能独立于书法，就是因为增加了刀法，增加了刀与石的碰撞所产生的金属感，没有这种碰撞，还只是书法，而且"印从刀出"某种意义上说，开创了流派，不同的刀法体现和区分了篆刻史上不同的流派。比如著名篆刻流派之一浙派，代表人物有丁敬、黄易、钱松等，我们对比前后四家可以看出，他们的风格会有些变化，但是在整体上有两个非常重要的特征：一是刀法，细碎的刀法刻出独有的篆刻线条，二是篆刻风格和篆书风格有距离，不是说完全不同，只能说有距离。这说明什么？说明浙派印人跳出了简单的"印从书出"，或者"印宗秦汉"的做法，它融入了纯粹的刀法因素，通过刀法确立了浙派的地位和影响，后来也是通过刀法传承了上百年的浙派艺术。浙派篆刻成为文人篆刻发展史上一个里程碑性质的流派，我们能感受到整体作品中对刀法的一种坚持。再举个

例子，谈到浙派印，还常提到一句话叫"石经火"，一块好的石头为什么还要在火上烤？原来，浙派印人还考虑到刻的过程当中能不能出现偶然的效果。石头一旦经过火烤，它会像甲骨文那样，烤完以后会有不同的随机的裂痕，这种裂痕会使人产生非常丰富的想象空间。

第四个方面文人介入篆刻之后，还倡导"印外求印"。既然是篆刻，印刻好之后为何还要"印外求印"？其实就是要在篆法、刀法、章法三个最基本的层面之外，再去追求一种新鲜的感受。举赵之谦为例，在他刻的为数不多的印章当中，我们能看到他对画像石、汉碑等的借鉴，他还把篆刻当中不常见的一些书法、绘画的因素融入进去，这就是"印外求印"。但是，"印外求印"和"印宗秦汉""印从书出""印从刀出"相比，又无法成为一种独立的技法方式。"印外求印"对于我们观照明清以来的流派，是非常重要的组成部分，比如我们观察到的吴昌硕取法石鼓文，黄牧甫取法比较早期的钟鼎文，都属于"印外求印"的范畴，但是一旦吴昌硕、黄牧甫的印章成为了经典，也就成为了我们直接的取法。

类似于"印外求印"，再细化一下，可以是"印从画出"。文人篆刻的队伍中，有非常多的书法家、画家，甚至诗、书、画合一的大家。他们的篆刻当中，既不特别讲究篆法，又不太重视刀法，甚至也不强调秦汉印的韵味，那么他们的篆刻怎么发展而来？他们其实是按照自己在书法、绘画创作过程当中随意、率性的表现来对待篆刻，从绘画的构图、审美甚至色彩的变化来进行融通。比如流派印史上很有名的高凤翰，扬州画派"八怪"之一，篆刻上"四凤派"之首。我们现在一般只知道徽派、浙派，其实高凤翰受徽派影响很深，跟浙派的丁敬也差不多是同一时期的名家，大了十多岁。在高凤翰的篆刻当中，我们见不到程式化的篆法，甚至韵味和秦汉印完全不一样，他更多地是从画家的角度来进行篆刻的演绎和创作。

有了这样的传统技法的传承，更重要的是还要有所发展。在发展过程当中，能够体现出对于传统的一种综合汲取，使之成为创作中的独特元素，形成独特的风格。作品形成风格之后，作品还要有价值意义，能够表达艺术家的情感和诉求，没有情感的艺术是苍白的。那么这种诉求，如何达至？这就需要意境的开拓。有了技法的传承，重要的不仅仅是运用、表现这样技法，而是要在创作过程当中体现对篆刻的思考，体现情感的变化。篆刻意境开拓的难处在于哪里？篆刻不是山水画，可以画出山水渺茫的那种感觉，它只是借助文字，刻出来后会有字形、章法、刀法等变化，但是没有具体的"像"。比如文彭的"七十二峰深处"印，有认为可能不是文彭所刻，如果跟文彭的书画比对，印章的风格确实不太一样，和同时代吴门画派的印章相比对，也是独树一帜的。从技法上看，这方印的残破有两种可能，一是几百年的磕磕碰碰变得这么残破，一是有意为之。从技法上看，我还是相信应为文彭的手笔，其匠心就体现在残破上，用残破来表达眼睛所看不到的隐在深处的太湖的山，用残破和空间变化来表达对云、烟所掩盖的山石的变化。所以篆刻的难度还在于，创作过程中是不是对想表达的意境进行了言说。

一方印章，如果把残破的笔画去掉，很多时候就变得简单甚至板滞。所以，吴昌硕高明之处在于，其篆刻就有非常巧妙的残破处理，体现在印中间和四边边款上。通过这样的残破，我们想象出一种意境，感受到像树林里小鸟的若隐若现，像水波那样激荡人心。经常也会有人问，好好的一方印，为什么还要敲边，还要残破？篆刻不像绘画、书法那么直接，而必须借助一种超越于常理之外的手法来表达我们深刻的理解，透露我们的情感。因此，篆刻意境的开拓方面还有很多的突破空间，当然也是建立在对篆刻技法了然的基础上。比如，了解篆书，了解石鼓文，才能体会吴昌硕篆刻中表达出石鼓文的那种苍茫，也才能了解吴昌硕残破、界格的做法。吴昌硕的印章中也经常使用了界格，给自己制造难度。通过界格，吴昌硕把印面空间分成不同的局部进行处理，让我们感受到空间的变化，曲线、直线的呼应，疏密的对比等等。所以，我还认为篆刻的意境也远远不是简单的山水画表现，它的难度要超越山水画、书法，隐讳、曲折地表现，也大大提升我们

的想象力。同样的，篆刻意境的开拓，除了技法的把握以外，还要有情感的把握。吴昌硕有一方很有名的印章"明月前身"，是为了纪念还未成婚的原配夫人而刻的。他的原配夫人在"太平天国"运动的时候去世了，过了几十年，吴昌硕晚年时期还能对她有一种追忆，还能在梦里见到，还能用非常简洁的艺术语言在印侧刻下了原配夫人的背影像，甚至还有一种回眸的动作来表达出那种梦醒后的离别之感。吴昌硕是一个感情丰富的人，但情感丰富未必表达时就要很狂热，他用作品进行了委婉地诉说。

篆刻意境的开拓，还需要我们有一种诗意的想象。这种诗意想象力的培养，其中很重要的一点就是对古代经典、对文化的深刻感悟。比如邓石如"江流有声，断岸千尺"印章，篆刻风格和邓石如的篆书风格非常接近，线条飘逸。我们在欣赏时，有几处值得注意：一是，"江流有声"四字用婉转的线条来表达亘古不变的江流的变化，传递出水声的波荡；"断岸千尺"则多直线，隐喻江边石壁带来的那种感受，"断"字结构的左边还有残破，笔画也断开，和字义联系到一起了。有人可能会说牵强，其实不然，一旦展开想象，无论是内容本身，还是边框的残破、印面空间变化都营造出一种特有的氛围，像镜头不断变化出场景。也因此，篆刻虽然在书画印中属于非常小众的艺术，但是它的趣味性非常强，完全能够承载为我们心灵的言说与表达。

李刚田

吴昌硕与三家比较断语

我把吴昌硕和邓石如、黄牧甫、齐白石三家作了一个比较，为什么是这三家呢？因为有代表性。邓石如比吴昌硕早了大约一百年，比吴昌硕再早的是赵之谦、黄牧甫，他们也都是受邓石如影响，可以说邓石如是吴昌硕学习篆刻的重要源头之一。在吴昌硕之后，齐白石影响非常大，他刚到北京时，人家讽他为"野狐禅"，也是说他没文化，这和以前有人讽邓石如的说法一样，但是这些说法都无法掩盖齐白石艺术的强烈生命力。

吴昌硕与邓石如

邓氏篆书在取法上融合篆隶，结构是求疏密开阖，用笔上隶法入篆，中侧互见，创造了迥异于"二李"的新风格。继邓石如之后能自成一家者不乏其人，如吴熙载师承邓氏，而在邓氏篆书之"实"中稍加虚灵，更见纯熟；徐三庚进一步夸张了邓氏篆书的疏密对比之美，以流动飘逸如吴带当风的篆书线条自创一格；赵之谦继承邓氏融合秦汉的思想和杀锋用笔的技巧，能于方劲严整之中见秀姿，出于蓝而胜于蓝。晚清一位集大成而有创造者是吴昌硕，他的篆书以石鼓文为素材，以邓氏小篆为基本体势，加强邓氏使用长锋羊毫作书而产生的笔力苍厚之感，使线条具有金文意味，其篆书结构左低右高、峻拔一角以取势，这是将行草书意味引进篆书的做法。从正到侧可以说是一场从篆书文人化演进到篆书艺术化的变革，邓石如把隶意侧锋引进篆书而冲击了唯中锋说，但在篆书结构上仍是如"鲁庙之器"般的中正之势，打破篆书结构的正势是由吴昌硕完成的，从邓到吴经过了一百多年，才完成了篆书从用笔到结构打破"二李"之正而走向正侧变化的过程。篆书艺术经过了依附于古文字实用性的阶段，又经过带有很大"工艺性"色彩的"二李"阶段，终于走上了以追求笔墨变化和结构变化为

特点的艺术之路。当然，"二李"篆书风格仍存在，但只是作为众多风格形式之一而不再具"正宗"地位。

吴昌硕专学石鼓文数十年，他是从艺术创作的角度去学习石鼓文，把石鼓原型作为素材，字势不受原帖所囿，大胆变化出新，用笔也不被石刻所缚，得凝练道劲之妙。字势融入邓石如篆书的修长体势，结构加强疏密对比，又融入行草书意，抑左扬右，峻拔一角，通过字的中侧变化表现出势态之美。其用笔可以说是受邓石如以隶法入篆的启示，而以金文写石鼓文，苍厚古拙，从字势到笔意形成自己独特的篆书样式，对当代篆书创作产生了极大影响。

大凡书法创新者，其作品多脱出了众人的审美习惯性，故也就易招致种种议论。对吴昌硕写石鼓文的不同评论，究其原因，是各自站在了不同的审美立场和评判角度。从邓石如到吴昌硕完成了一场篆书的艺术革命，其核心是打破篆书"中正冲和"这四个字。从李斯秦篆到李阳冰的唐篆，形成一套篆书工艺化的"二李"模式，并被后人奉为入手学篆的不二法门，其线条必须中正不欹，圆转匀停，起止不见笔锋，转折"都无角节""令笔心常在画中行"，其结构如"鲁庙之器"，中正不欹，舒和整饬，其审美理想是"不激不厉而风规自远"，求"中正冲和"之气。邓石如首先打破了这个模式，以隶法用笔之侧势入篆，化圆为方，打破了小篆单一的线条，而以转折提捺的丰富变化代之，其结构讲求"疏处可以走马，密处不使透风，常计白以当黑，奇趣乃出"，以疏密对比的变化之美打破了中正冲和之美。但邓氏篆书尽管疏密聚散，其体势基本保持端正，未敢侧，一直到吴昌硕笔下的石鼓文，字势开始变正为侧。从用笔到结构由正及侧的变化，经过了从邓石如到吴昌硕这一百年时间完成，这是篆书创作从审美观念到作品形式对传统士大夫文人习惯定式的突破。

站在传统的"中正冲和"审美观这个立场上，自然会不能容忍吴昌硕的"略无含蓄，村气满纸"，自然会对吴氏"常露尖锋""行笔鹜碟"不以为然，会认为吴昌硕"流毒匪浅""篆法扫地尽矣"。

历史上，士大夫文人对颜真卿的一些讽讥与这些对吴昌硕的评论又何其相似："真卿之书有楷法而无佳处，正如又手并脚田舍汉耳。"（李后主语）"大抵颜柳挑剔，为后世丑怪恶札之祖，从此古法荡无遗矣。"（米芾语）书法发展中在某一个具体问题上，有时会出现一种奇妙的轮回，从对颜真卿的讽讥到对吴昌硕的不以为然便是一例。从邓石如到吴昌硕的篆书创作，所关注的中心是艺术形式的出新，而解脱士大夫文人习惯审美定式的桎梏，突出书法艺术形式效果是近代艺术从技法到观念的突破，我们应以这个基本评价去对待吴昌硕的石鼓文艺术。当然，吴昌硕的石鼓文表现着较强的艺术个性，而从另一面去看，也会有积习伴生而存，如吴昌硕笔下苍厚古拙，相对来说有评其作有"黑气"，缺乏虚灵之趣；吴氏数十年攻石鼓文，可谓专精于一，但相对来说，沿着一条日趋娴熟的路子走下去，或为一种模式所缚；另外由于长期沿习惯写下去，在字的结构上也出现了有失六书的笔误。吴昌硕所书石鼓文创作的这些负面我们应该看到并引以为戒，但我们要站在肯定其艺术创造性这个立场上，而不是去否定他。

吴昌硕与黄士陵

黄士陵与吴昌硕是晚清时期双峰并峙的篆刻艺术家，黄士陵比吴昌硕晚生五年，而早殁十九年，二人可以说是生活在同一历史时期，二人的师承源头也大概是一致的，都是从浙派入手，后师法邓石如、吴让之、赵之谦等，但其作品风格却迥然不同，可以说是同源而异派，共树而分条。

如果说黄士陵对古代金石文字的取用比吴昌硕更为广泛一些，那么吴昌硕对古代印式的借鉴和利用要显得更为密切和深入。对高古浑穆的崇尚是吴昌硕入印篆法的审美思想基础，这在吴昌硕的边款中时时有所表白。可以看出，吴昌硕崇尚宽厚、严实、大度之美，而不尚奇巧，尽管吴昌硕的作品形式对视觉有较强的冲击力，其风格最具感染力，他在精神上仍是追求中正冲和之美，儒家的审美观仍在他的创作中起作用。吴昌硕入印篆法的来源有二，一是来源于自家富有个性的

篆书以及传世的各种金石文字，二是来源于古代各个时期各种印式的印章，也就是来源于印外和印内两方面。影响吴昌硕篆刻效果的也有两方面，一是其追求高古浑穆的审美思想，二是其独具特点的刀法及印面效果制作法，二者一为观念，一为技术。

黄士陵不管对印内或印外的汲取，对线条美总是从既定的审美角度去解读古人和变法古人。"季度长年"边款："汉印剥蚀，年深使然，西子之颦，即其病也，奈何捧心而效之……"这是他对汉印线条美的解读；"伯夔"印款："仿秦诏之秀劲者……"这是他对金石文字中线条美的定向选择；爽健、酣畅、光洁是他用刀的基本特色。但由于他早年曾师法浙派和邓派的刻法，冲刀、切刀都曾有过实践，有着娴熟和变化丰富的技法基础，尤其是吴让之冲中带有披削，线条爽健而润泽的特点对他有着影响，使黄士陵用刀特点以畅酣的长冲刀为主，腕下指端又不乏微妙的变化，爽健光洁的基调之中具有润泽与文雅。黄士陵的这种刀法特点，反过来又影响到他对篆法的选择和改造变化方式，其基本的审美取向在于雅和趣，而不在于"古"。

黄士陵的学生李尹桑曾评说："悲庵（赵之谦）之学在贞石，黟山之学在吉金；悲庵之功秦汉以下，黟山之功在三代以上。"赵之谦与黄士陵都是"印从书出"的薪传者，李尹桑把赵、黄两家篆刻用字取材的侧重之处及字法的形式特点作一比较，提出以上看法，虽不能说是绝对如此，但二者相比较之下，确实是抓到了主要特点。二者"之学"，应指其入印所取的文字原型，赵以石刻为多，黄以金文为多。有争议者在后两句"之功"处。马国权先生认为："他（黄士陵）得之金文特多，但主要在秦汉，而不在商周。因此，说他只在吉金一方面，或三代以上的吉金方面，似乎都未见其全。"（《黄牧甫和他的篆刻艺术》）这话是符合实际的。但我们如果把"之功"不理解为二者入印文字的取材出处，而从秦汉以下与三代以上金石文字的审美特点这个角度看赵、吴两家入印篆法，就会发现李尹桑的说法也是有道理的。汉代篆、隶的主要特点是线条平直，线与线之间排叠平行而均衡，这个特点在汉印中体现得最为明显。赵之谦的篆刻作品尽管形式变化丰富，但他基本上没有跳出汉人的篆法习惯，没有破坏线与线之间的排叠均衡。而黄士陵印面的篆法却有许多脱出了汉式的模铸，为印面布白需要，打破线条之间的排叠均衡，所以他的入印字形看似方正的汉篆形象，细体会其中有"三代以上"金文的布白特点。

当代篆刻艺术创作比之秦汉与明清发生了很大的变化，印人解脱印章实用性的限制，在方寸印面上追求篆刻艺术美的"纯粹性"。一切历史的遗存如金石文字、秦汉印章、明清流派等都是当代篆刻创作的素材，印人选择、变化、运用这些素材去营造印面的形式之美。在这个创作潮流中，由于黄士陵作品中表现出丰厚的内涵和广阔的包容，许多印人从黄士陵流派中直接受益，又缘于黄士陵创作观的开放性，许多印人又从其创作方法上得到启示。黄士陵作品样式对当代创作的影响固然是有限的，但其创作方法、艺术观却在当代篆刻创作中发挥着潜在的重要作用。

相对来说，吴昌硕既重章法的整体美，又重每个字篆法的独立完美，他不以破坏独立的篆法之美为代价去求章法之美，在这一点上，黄士陵、齐白石则往往以牺牲局部的篆法完美去求得整体的形式之美，因此就章法来讲，吴昌硕的篆刻更具古典性，而黄、齐两家更具现代性。吴昌硕厚朴的用刀及其印面效果制作的特殊手法是其篆法美的表现方式。吴昌硕用比较厚的钝刀，所谓的钝刀，当指其角度钝。从吴昌硕的印面看，线条虽然厚重，但刀锋笔意很清爽，说明他用的刀锋颖并不迟钝。为了求得作品的斑驳古貌，表现金石之气，吴昌硕往往不择手段，采用了许多非刀法的印面造残手法，由于其章法、篆法倾向于条理化，于是就靠刀法及其他技巧去打破条理而求"模糊"之美。用音乐作比喻，如果说吴昌硕印中的篆法结构及章法安排是主旋律，那么他是在利用"做印法"来制造印面的"和声"效果，从而使印面形成浓厚的篆刻气氛。比较起来，如果说在章法、篆法上黄、齐两家比吴昌硕更具现代艺术的感觉，那么就做印法来看，吴昌硕的技法

及其观念则具有更多的现代艺术的特征。

我们对黄、吴两家的刀法特点进行比较。二者虽都得力于金石文字，但对其印面线条的质感细心体味，如果说从气息上赵之谦多得于"石"，而黄士陵则多得于"金"，似乎吴昌硕多得于"陶"。吴昌硕以钝刀直切追求粗服乱头的写意式线条，厚朴苍古，一如斑驳碑刻或古陶；黄士陵以薄刃冲刀，求明眸皓齿般的工笔式效果，爽朗雅健，一如凿金切玉之"光洁无伦"。吴寓灵秀于朴拙，黄寓平实于机巧。如果说吴印中的线条可以以书法中的"屋漏痕"作类比，则黄可以"折钗股"为喻。印面上，吴是大刀阔斧的写意，黄是精工细雕的工笔。而实际创作过程则不然，吴昌硕刻印讲究"做"效果，除使用变化丰富的用刀外，配合使用非刀法的手段制造效果去渲染印面写意气氛，可以不择手段去细心修饰，而黄士陵则一刀刀爽爽刻去，不重复，不修饰，不破残。我们可以说吴昌硕用"工笔"的手段去求写意的效果，黄士陵用"写意"式的自然行刀刻出工笔的线条。吴昌硕的印面效果看似妙手偶得，而实是精心的理性的安排，而黄士陵的用刀看似精工细雕，谨小慎微，而实是游刃恢恢，在刀刀生发中见酣畅之情。

吴昌硕与齐白石

明清流派印中的种种刀法模式，尤其是浙派的短切刀，其指向是表现古代烂铜印的线条质感，追求古厚凝重的金石之气。自齐白石始，开始了成熟而自成模式的新的刀法，其指向不是追求斑驳古貌和金石之气，而是以表现刀情石趣，也就是表现刀与石的自然天趣为指向。

以吴昌硕的入印篆法与齐白石作比较：齐善于错杂，吴注重条理；齐意在张扬，吴重于内蕴；齐求气势之感，吴重韵味之厚。在吴昌硕的作品中，不管是用刀精细者或是表现粗犷者，其入印篆法都是安详凝重取静态。吴昌硕重内蕴深厚的古典韵致，而齐白石重外在的气势展现。

齐白石篆刻中用篆的审美思想基础不是儒家的中和之美，并不把"不激不厉""中正冲和"作为最高境界，而是属于邓石如的疏密对比、计

白当黑的创作思想。他在印面上追求强烈的对比之美，使作品形成对视觉具有较强烈冲击力，他的这种审美思想和作品形式使其创作远离文人的"雅"而贴近浅白通俗，远离古奥而贴近现代，不刻意追求内涵的深邃而求意象的开阔。

我们可以把齐白石看作是明清文人篆刻与当代艺术家篆刻之间的分水岭，齐白石是现代篆刻的第一人。这并不是说齐白石的篆刻是现代最好的，而是说从齐白石开始创作观念、审美思想有了质的变化。他说："刻印，其篆法别有天趣者，惟秦汉人。秦汉人有过人之处，全在不蠢，胆敢独造，故能超出千古。"他对古人篆法的理解并没有停留在平正的摹印篆的形质上，而在于秦汉人胆敢独造的精神。他的刀法强化表现力，而不求含而不露的"雅"意，他的章法疏密开合具有绘画意，而不求中正冲和，他站在艺术创作的立场上对待篆刻，而不是站在以儒家思想为核心的文人立场。齐白石之后半个世纪的篆刻创作，基本上是沿着齐白石的创作思想发展变化的。但奇怪的是，半个世纪之间，径直效法齐白石篆刻面目的人竟没有几个能给人留下深刻印象的，个性化的齐白石篆刻，只可赏会而不可作为法式，径学齐白石作品面貌而不知变化者，正是对齐白石创作思想的悖离，要知道齐白石的篆刻精神是"胆敢独造"四个字。

吴超

吴昌硕生平事略

　　清道光二十四年（1884），吴昌硕出生在浙江最北面的安吉县鄣吴村。关于吴昌硕出生地，有过争论。吴昌硕祖父吴渊曾经做过海宁县"教育局长"，从海宁退下来以后，当时安吉有一所县办学校请他去当校长，安吉县城在安城，所以有人说吴昌硕是出生在安城，因为吴昌硕祖父在这里当过校长。后来我研究过，吴昌硕是出生在鄣吴村的。《安吉县志》里谈到，吴渊退休以后确实做过安吉县县办学校校长，但是有记载他二十年没出过门。做校长不出门岂不是误人子弟吗？根据我的分析，当时吴渊在安吉县县办学校可能只是名誉校长，还是住在鄣吴村。

　　吴昌硕也谈到自己的故乡在鄣吴，他提到的一些地名，都是他小时候玩耍的地方。鄣吴村当时有一句话叫"小小孝丰县、大大鄣吴村"，后来安吉分成两个县，一个是孝丰县，鄣吴村属于孝丰县。经过南宋下来村民有四千多人，自己办学堂、医院，村民在这里生活虽然不是很富裕还是可以丰衣足食。吴昌硕父亲吴辛甲是举人而且喜欢刻印，所以吴昌硕幼时就在父亲的指导下学书刻印，他天生也喜欢篆刻。安吉老家没有青田石、寿山石之类，他就地取材刻一些能下刀的石头、砖。因为生活在浙北山区，不像浙南那么富裕，印刀、印床等都没有，吴昌硕只能自己制作。有一次在刻的时候，他把左手的无名指刻伤了，乡下缺医少药，后来无名指这一节就烂掉了，他也经常以此来警示学生、子孙，告诫他们要勤奋努力。这是吴昌硕的早年。

　　十七岁时，太平天国农民军从安徽进浙江，经过鄣吴村。鄣吴村的村民思想比较正统，太平军来了以后他们就抵抗，不能抵抗时有许多人去逃难，吴昌硕跟着父亲也去逃难了。家里的弟弟还小，由母亲照顾，还有一个未过门的媳妇，姓章，她也跟过来了。因为章氏父亲也要逃难，带着女儿不方便，反正要嫁出去，索性送到夫家

来，和吴昌硕兄弟、母亲一起生活。十九岁时吴昌硕逃难回来，这位未过门的妻子已经去世了，死于饥馑。经过战乱，四千多人的鄣吴村后来只剩下二十五人，整个村庄几乎荒芜。等到吴昌硕二十二岁，他和父亲再回来的时候，村庄里面几乎不能住人了，祖母、母亲、弟弟、妹妹全都去世了。这是鄣吴村遭到的一场浩劫。

　　在这五年逃难期间，吴昌硕和父亲离散过，他就靠打短工，帮人家养猪、挑东西、种田为生。有一次逃难到石仓坞，他的身体实在吃不消，整个人都浮肿了，正好一个农民拿来盐巴，吃了盐以后身体消肿了，这让他铭记在心，后来吴昌硕就把"石仓"两个字倒过来，以"仓石"作为署名。

　　吴昌硕和父亲回来以后，鄣吴村已经成为废墟，父子两人只能到安城相依为命，当时住的地方，吴昌硕命名"芜园"。在这里半耕半读，两人很乐观，穷开心，此地一个亭子命名"芜青亭"，吴昌硕自称"亭长"。后来吴昌硕父亲又娶了续房杨氏，三个人就在这里生活。吴昌硕这期间和安吉一位比较有名的学问家施浴升学诗作文。二十六岁左右，吴昌硕结婚，施浴升建议到外面去看看。当时吴昌硕刻的印数量上已经很多了，还特地精选了一百零三方自己的印章，做成印谱并随身携带出去。这也就是后来编成的《朴巢印存》。吴昌硕来到杭州，把印章拿给俞樾指正，俞先生也没批评他，建议多刻汉印，还把自己的藏印让吴昌硕过目。安城和鄣吴毕竟是乡下小地方，当时真正好的收藏品也没有，所以吴昌硕到了杭州以后，特别是看到了俞樾的藏品以后眼界大开，并且跟早年坎坷的经历有关，吴昌硕在艺术上开始追求古朴、厚重的趣味。

　　俞樾对吴昌硕的教育很严厉，教训诂的同时指导吴昌硕刻汉印，学书法。这一时期，还有三十岁左右认识的金铁老，对吴昌硕也都有重要的指点，因为金铁老，吴昌硕后来对石刻、砖文、瓦当产生浓厚兴趣并广泛取法于此。再后来，湖州陆心源的儿子要请老师，吴昌硕因为这个机遇，结识了这位潜园才子、大收藏家。吴昌硕在陆心源家住了两年，一面教学，一面协助整理藏品，这使得他的眼界大大开阔，创作上吸收了不少营

养。三十五岁时，吴昌硕又到了苏州吴平斋家，吴平斋也是知名的大收藏家，他对吴昌硕在鉴赏拓片、青铜器等方面给予很大指导。吴平斋收藏了很多张廷济的书法拓片，也送给了吴昌硕不少，所以我们家里现在还有很多张廷济早年的书法拓片。这是吴昌硕艺术的启蒙期，吸收、领会和消化了经典、传统。从二十七岁左右到四十岁以前，尤其是三十六岁到三十八岁之间，吴昌硕创作出了不少精品印章，这时他把篆书风格融入了印章中。俞樾教吴昌硕刻汉印，在领略汉印韵味后，吴昌硕又把历经几千年的石刻"风化"之感也融了进来。他强调"师造化"，以自然为师，这跟他特有的生活磨炼有关，他被风化的石刻艺术吸引，那种沧桑感引起他的共鸣。

四十岁时，吴昌硕又到上海，认识了忘年之交任伯年，这也是转折点，任伯年对他帮助相当大。本来吴昌硕想跟任伯年学画，任伯年却说每人的经历不同，学他的画很难，让吴昌硕用自己写字的方法去画画。吴昌硕擅写篆书，中锋用笔，线条浑厚，因为任伯年的指点促使吴昌硕以自己的书法线条入画，从而独创一格。吴昌硕自己曾说："三十学诗，五十学画"，其实在三十之前就学诗了，只不过三十岁时出了一本诗集，他认为这时候的诗可以让社会上的人评定了。学画也是在五十岁之前，我们家还藏着吴昌硕三十四岁时的绘画作品，只不过三十多岁的吴昌硕不以画示人罢了。

吴昌硕这个时候在上海找了一份工作，一家人搬到了上海。他一边学习，一边养家糊口，就是跑跑腿的公务员，经常为两个衙门之间送送文件之类，官位相当低。有一次任伯年去看吴昌硕，看到他正好戴着红缨帽匆匆归来，就给他画了一张像，也就是《酸寒尉像》，这张像后来我们捐给了博物馆。那几年任伯年为吴昌硕画了不少人像画，比如《棕荫纳凉图》《蕉荫纳凉图》等等，他们之间的关系是相当好的。

在苏州，吴昌硕又认识了对他很有帮助的杨见山。吴昌硕要拜他为师，杨见山坚决推辞，他说作为忘年交比师生要好，但是吴昌硕一直把杨见山看成自己的老师。杨见山对吴昌硕在艺术上的进步确实也起到很大的作用，他对吴昌硕的印

学和书法不吝表扬，也诚恳地批评。杨见山做学问也很扎实认真，也为吴昌硕写了不少作品，还将其藏品送给了吴昌硕，现在这几件作品都在我这里。这段时期吴昌硕的艺术也在逐渐走向成熟。

到了五十多岁的时候，吴昌硕认识了吴大澂。吴大澂是有名的金石学家、学者，并没有因为吴昌硕地位很低而看不起他，反而很欣赏吴昌硕，所以吴昌硕后来做了吴大澂的幕僚。吴大澂也是一介文人，出去打仗的时候还带一船书，也有不少书画家成为其幕僚。后来甲午战争失利以后，吴大澂受到处罚，但是和吴昌硕的忘年交谊还在继续，现在我们家里还藏有不少吴大澂的画作。

还有翁同龢，也并没有因为吴昌硕地位低而看不起他。翁同龢是两代帝师，后来被慈禧太后削官打回原籍，吴昌硕后来经常到常熟去看望。在常熟，吴昌硕又结识了沈石友，为他写了一百多条砚铭。沈石友不仅把家中收藏供吴昌硕增闻见识，也提供了经济上的帮助。总之，吴昌硕在这段时间里一方面磨炼自己的艺术，另一方面广交朋友，看了很多藏品，在苏州、湖州、上海、杭州经常可以看到他活动的身影。

六十多岁到七十岁以后，吴昌硕在艺术上可以说达到巅峰，比如刻了"明月前身"等经典名印。"明月前身"这方印有特殊的意义在。吴昌硕六十六岁那年做了一个梦，梦到自己以前没有过门就已经去世的媳妇章氏，他和章氏夫人感情很好，所以刻了这方"明月前身"，纪念章氏夫人。吴昌硕一生对爱情很忠实，尽管后来娶了施氏（我的曾祖母），但是他把施氏的身份一直作为续夫人，第一个尽管没过门，吴昌硕还是认为她是正室。

谈到这个地方，我想起前段时间看到陈巨来的一篇文章，他谈到吴昌硕。陈巨来喜欢听说书，里面有一些资料不知道他从哪里听来的。他说吴昌硕喜欢刻印，后来到了吴大澂家，把吴大澂家的红木家具都刻了，弄得人家很尴尬。因为我跟吴湖帆之孙吴元京是很要好的朋友，我问说你们家是不是有吴昌硕刻过的红木家具？如果有，我来收回，他说哪有这回事。如果说齐白石在上面雕倒是可能，因为齐白石原来就是木匠，木雕功

夫很好。若说吴昌硕在上面雕，他是怎么也雕不好的。尽管有许多人仍在引用它作为吴昌硕的笑谈，我也只能说是没有依据的。陈巨来还谈到吴昌硕七十岁时娶了一个小老婆，后来小老婆逃了，吴昌硕说"她一往我情深"，也根本没有这回事情。晚年施氏去世以后，他和我祖父一直生活在一起，一直由我祖父、祖母照顾他。吴昌硕有三个儿子，大儿子吴育十六岁去世，吴昌硕记载大儿子很聪明，能够刻印。另外两个儿子吴藏龛和我的祖父吴东迈，也都画画写字，后来我祖父因为眼睛不好就不刻印了，晚年吴藏龛有的时候还为吴昌硕代刀。辛亥革命以后，因为吴昌硕当时在上海、苏州之间来往，认识了王一亭。王一亭当时就建议他到上海来，那时任伯年已经去世，王一亭认为上海书画界缺少一个领头人，而吴昌硕应该到上海来。吴昌硕因为苏州的生活水平低，上海生活水平高，担心来了以后不够开销，王一亭便说我先买你一批画，让你在生活上有保证，他说有朋友托他买吴昌硕画，事后就把这笔钱给吴昌硕作为到上海安家的资金，于是吴昌硕在 1912 来到了上海。开始的时候，吴昌硕住在吴淞，后来在山西北路王一亭的亲戚家借住，在上海待了十四年。上海是开埠港口，给吴昌硕创造了一个新的平台，在这个新平台上，他结识了于右任、郑孝胥等书画界的朋友，此外在上海还结识了梅兰芳。在这里吴昌硕又收了不少学生，有刘海粟、潘天寿、诸乐三、沙孟海等。

我还看到一篇文章说，齐白石当时由于陈师曾为他在日本卖掉了字画，而吴昌硕的画没人买或者价钱不高，吴昌硕心里不舒服，说："北方人有人学我皮毛，竟成大名！"其实当时是什么情况呢？吴昌硕的画是通过两个途径出去的，一是王一亭，一是日本人在上海的一家代理店。那时吴昌硕订单太多来不及画，就出现了学生代笔，代笔以后吴昌硕再处理一下，所以根本不是在日本卖不掉画，而是订单太多画不过来。吴昌硕对齐白石也很赏识，而且我祖父到北京时还专门去拜访过白石老人，应该说两人之间是没有矛盾的。1927 年，吴昌硕在上海去世，享年八十四，这就是吴昌硕的生平事略。

邹涛

吴昌硕作品在日本的传播

吴昌硕是中国历史上真正能够代表艺术家走出国门影响到海外的巨匠，并且是在世的时候就影响到海外的一位艺术家，这非常难得。从书法史上的传播来讲，王羲之、颜真卿等晋唐名家，包括宋元明清书家在海外都有一定影响，但他们都是在身后作为历史人物在海外的传播与影响。

中日书法之间，什么时候开始有真正的交流？我曾经特别想写一本书《中国书法东渐史》，早先中国书法跟日本没有什么交流，都是我们一直往东流。什么时候开始有了交流？是日本明治维新以后。打个比方说，之前就像单行道，而交流则是你去他来，这样才有交流，就是双行道。明治维新以前，中国的文化是东渐，所以从这个意义上讲，日本文化的根是中国文化，他们自己讲中国文化是日本文化之父，本土是母亲，这样结合产生了现在的日本文化。日本无论从书法、篆刻还是历史文化，都是从中国传过去的。

真正有了交流以后，事情就变得复杂并且有意思起来，有来往之后就有互相影响，尽管吴昌硕对日本的影响基本上仍旧属于"单行道"，但那个时代已经有了相互交流。以下谈谈对吴昌硕书法在日本传播起到重要作用的人物。

第一位，日本人河井荃庐。吴昌硕是西泠印社第一任社长，他写的《西泠印社记》很有名，但是史上第一篇《西泠印社记》却是吴昌硕的这个日本学生河井荃庐写的。原稿藏于西泠印社，后来河井荃庐的学生谷村熹斋把原件用楷书抄出刻成碑，立在西泠印社书廊边上。河井荃庐在上海挂单刻印，当时的《申报》上都有相关广告，这说明那个时候中日间已经有交流了。

辛亥革命后的 1912 年，吴昌硕曾经刻过一方章"吴昌硕壬子岁以字行"。从这之后作品就专落"吴昌硕"，之前多写"吴俊卿"。他作为遗民对皇权多少还有些依恋，曾经给沈石友写信

说想刻一方"国变",恐又未妥,便决定"以字行",后来刻了这方印,盖在致沈石友的书信上。这一年对于吴昌硕来说,是命运的转折点。吴昌硕从苏州举家迁往上海,从此他的书画作品大卖,日本人把他的作品源源不断地带回日本,好像我们现在出国批量性地购货一样,日本人那个时候到上海来买艺术品则专挑吴昌硕的。谷村憙斋曾谈起,说日本人喜欢跟风,一个团十几人到上海,团长说买吴昌硕的作品,团员也就都买吴昌硕的作品。这种购买方式,在八九十年代是非常明显的。

河井荃庐是日本著名篆刻家,三十岁时正好1897年,他给吴昌硕写信表达了久仰之情并很想去拜访,这封书信现在还留存着。河井荃庐来到中国,那时吴昌硕还在苏州,偶尔住在上海。河井荃庐作为篆刻家,在日本被称为"近现代篆刻之父",影响力极其广泛,同时又是日本的重要文人、鉴藏家,大正昭和初期曾参与主编《支那南画大成》《支那墨迹大成》等,表现出其独特的艺术眼光,也是因为这个原因,日本大财阀三井财阀委托他作为顾问到中国来购买艺术品。他自己除了收藏吴昌硕作品以外,也收藏赵之谦的和其他各种碑帖等。吴昌硕经常在题跋里面提到河井荃庐,譬如说有作品落款,大意是昨天从河井那边借到《石鼓文》,我临了一通等。史上《石鼓文》最重要的三个宋拓本(先锋本、中权本、后劲本),先后都被河井荃庐买走,现藏日本三井文库。

日本师徒关系非常不一样,恪守师道尊严,河井荃庐对吴昌硕非常恭敬。河井荃庐的学生也很多,最著名的是西川宁,一位文学博士,在日本非常有影响,是奠定了整个日本现代书法基础的一位书法家。二战以后,西川宁和他的学生青山杉雨在东京逐渐建立起了一个庞大的书法团体,叫"谦慎书道会",大致涵盖了日本书坛半壁江山以上的人马。若从追源角度来讲,他们都属于吴昌硕的徒子徒孙辈。我曾经看过四十多年前出版过的一些资料,日本人松丸东鱼曾经对日本藏吴昌硕书画作品作过一个调查,当然以一己之力来进行调查是不太可能那么详细的,但是可以作为一个参照系。松丸东鱼的调查显示,当时日本藏吴昌硕作品数量估计约三千件,这是一个什么样的概念!就算现在从我们自己创作角度来说,三千件也不是小数字,而且还历经社会变迁、各种战乱保存了下来,真是不容易。松丸东鱼去世之后,我有的时候也跟他的哲嗣松丸道雄了解到一些收藏情况。还有一部分是20世纪70年代中日建交以后,日本人到大陆购买的吴昌硕作品,这也是非常多的数量。比如说梅舒适,他曾对我说:"你到我家来,我高薪聘请你到我家来整理东西。"我没有去整理,但是看过他收藏的一部分东西,还曾扛着相机去拍摄他收藏的吴昌硕作品,为此还专门在他家做了个摄影墙,因为吴昌硕的作品都比较大。有一次拍摄后他说,我真的搬不动了,陪了你一天了,你知道我今年多大了?我说实在对不起,你们家的东西太多了!那个时候他已经八十五岁了。

根据我的估算,日本现在大概还应该有三千件的吴昌硕作品。有人说现在三千件和那个时候的三千件没有什么区别。不对。2000年是一个节点,之前中国都是往日本出口,吴昌硕的作品大量地卖到了日本;2000年开始到现在十六七年间不断回流,我相信每年至少平均回流三百件,这样的话估计回流了五千件,也就是说吴昌硕作品其实在日本的存世量应该不低于八千件,这是我个人的分析。以吴昌硕六十八岁搬到上海以后为界,每天创作量非常大,而在这之前创作量并不是那么大。当然,五十岁到六十八岁之间可能创作量还是比较大的,累计来说应该也有一定的数量,每年在递增。因为慢慢地有名起来,求他字、画的人就多了,这也很正常,所以六十八岁到八十四岁去世或者再往前推若干年,大概这二十多年是其创作黄金期。我主编《吴昌硕全集》,也不能把吴昌硕所有作品都编进去,但是我们尽量把文博单位的馆藏以及其他各地的公家藏品编进去,此外也征集一部分私家藏品,这个量我估计是吴昌硕存世量的十分之一。《吴昌硕全集》计划编十二本,但实际上他的作品应该能编到多少本呢?我连想都不敢想,将来有时间和精力可以再增补。

第二位对于吴昌硕作品传播非常重要的人是王一亭。王一亭是著名的书画家，但还不足以说明这个人的重要性。他是中国清末民国时期上海最大的买办，通俗地讲相当于现在的"专卖"或者国际"总代理"。那个时候的代理和现在不一样，总共没几个人可以代理的，比如说日本邮船、日本纺织的代理可不得了。日本纺织出口到中国或者从中国进口原材料，类似于这个事情都通过王一亭，所以王一亭是大买办、大资本家。可是他偏偏喜欢吴昌硕，要拜吴昌硕为师，尽管吴昌硕信札中经常都说王一亭是我的朋友，我们是朋友关系，但实际上从王一亭的角度来讲是师徒关系。王一亭本身不缺钱很富有，他老想着怎么去帮帮这位老师。王一亭主要为日本人做代理，日本大资本家到中国来找王一亭说想买点什么东西，他马上就说买吴昌硕的作品。吴昌硕家里面留存一本账本，是上海吴昌硕纪念馆馆长吴越藏的，里面记录了买吴昌硕作品最多的就是王一亭，他大量地买吴昌硕的书画作品，送给日本人或者其他需要的人。

提到王一亭，顺带谈谈涉及的一个代笔问题。吴昌硕不擅长画人物，不太擅长画禽兽，山水画早年画得比较多，晚年画得很少，这就涉及到一个代笔问题。我们现在看到的有些吴昌硕作品，若把名字盖掉，一眼看去就觉得是王一亭的，怎么看也不是吴昌硕。王一亭给吴昌硕代过笔，为什么代笔？我估计是订单太多来不及，或者有些订单内容非吴昌硕擅长，王一亭就代为绘画，吴昌硕落款。这是猜测，但可信。王一亭跟吴昌硕晚年上海的家挨得非常近，有时候就会在他家顺便画一画，山水、人物、禽兽，主要是仙鹤、燕子之类的，我在日本看见得特别多，很多都是为日本人画的。

王一亭本身是富豪，他不靠书画挣钱，但精于书画。他早年从师任伯年，有相当好的花鸟画基础且山水、人物画样样精湛。在《吴昌硕全集》征集作品的时候，有两件与任伯年有关的作品，之前没见过出版，一件是任伯年画吴昌硕的人物像；还有一件是任伯年画的墨竹，也没落款，可能是在吴昌硕家或是在王一亭那边随手画的，几十年以后王一亭在竹林里补画了吴昌硕画像。我把这两件作品一比较，像极了，一看就是王一亭从任伯年那儿学来的，也可能是看了任伯年的版本画的。王一亭人物画得也非常好，有记载说日本一位总理到中国来，王一亭随手就画了一幅像送给他，把他吓一跳，画得太像了！抛开王一亭与吴昌硕的关系，王一亭本身在日本的影响也非常大。

因为王一亭的关系，跟吴昌硕有交流的或者是日本官员，或者是财阀、文艺界的很多人手里都有吴昌硕的作品。吴昌硕人生最后一两年直到去世之前还给大仓喜七郎刻过印。现在上海花园饭店、北京长富宫饭店，都是大仓集团经营的。他请吴昌硕刻的这些印章现在知道的有七方，是吴昌硕一生中所刻的最后几方印章。

熟悉吴昌硕绘画的会发现，他经常画在绫本上，可能大家都没太重视，如果仔细观察可能会知道。中国历史上有用绫本作画的习惯，书法上最有名的是王铎，大条幅基本都是绫本。乾隆年以后纸张发达起来，绫本就渐渐没有人使用了。日本人把织绫技术学走了，但由于制作成本较高，所以在当时就非常珍贵。有钱人、政界、财阀到上海时就会带一些绫本来，专门请吴昌硕绘画，所以吴昌硕经常会有绫本作品。吴昌硕的绫本作

品基本上都是从日本回流的，就说明当时是为日本人画的。我请教过河井荃庐的弟子谷村憙斋先生，他就说日本人喜欢携一卷绫本到中国请吴昌硕画，最后剩下没画完的就赠送给吴昌硕，所以吴昌硕家里也有一部分绫本作品，这些现象很有意思。

第三位重要人物是长尾甲（雨山）。他是日本明治时期的教育家，清末特别是清晚期国内有教育改革趋势，要编新的教材。1903年，长尾甲受聘于上海商务印刷馆，参加中小学生教材的编纂。他在上海待了十二年之久，在上海工作期间，与吴昌硕交往颇多，吴昌硕也给他刻过很多印章。长尾甲是京都的一个文人，也是著名书法家，在日本关西地区影响非常大，由于跟吴昌硕的交流比较多，通过他传到日本的吴昌硕作品也非常多。日本人有题盒的习惯，即每件作品都要做一个桐木盒并在盒上题字，吴昌硕卖出去的作品我所见到的很多都有长尾甲的题字。顺便提一下京都地区另一个重量级文人、汉学家、书法家内藤湖南，日本京都学派创始人之一。他跟吴昌硕关系也很好，吴昌硕也给他刻了不少印章。

除了上述重要人物之外，还有一种影响就是出版。出版的影响力在当时是非常大的。

日本著名出版人田中庆太郎，曾跟河井荃庐来到中国，那时河井三十岁，田中十九岁。作为出版世家之子，田中见到吴昌硕之后，就开始计划为吴昌硕出版书画作品集，在那不久，吴昌硕的好多作品集陆续在日本问世，这跟田中庆太郎有直接或间接的关系。吴昌硕去世之后，在上海六三园举办了一个纪念展。"六三园"是日本人在上海的一个重要会所，老板是白石六三郎。六三园当时在上海非同小可，日本在上海的政治、经济、文化重要人物基本上都集中在那里。里边有一个非常大的院子，养着仙鹤，吴昌硕曾专门作《六三园记》，当时日本还专门发行过一套六三园的明信片，看了明信片可以感受当时的园林景致，跟吴昌硕《六三园记》里写的一模一样。六三园有个年轻美貌的古琴师叫叶娘，吴昌硕、王一亭常常听琴于六三园，至今留有三人的合照，吴昌硕还专门写诗赠叶娘，传为佳话。王一亭、吴昌硕也经常在六三园里吟诗、作画、写字，现在经常都能见到写有"六三园"款或白石六三郎上款的作品。

综上所述，长尾甲主要影响是在日本关西地区，所以关西地区的吴昌硕作品往往与长尾甲有关；关东地区的吴昌硕作品，则可能与河井荃庐有关；财阀界、政界所藏的吴昌硕作品，常常与王一亭有关。吴昌硕与日本人的交往非常多，前述人物只是主要代表而已。吴昌硕六十八岁以后大量的好作品流向了日本，可以说通过吴昌硕作品的流传，也从政治、经济、文化各个角度折射出日本当时的状况，这在历史上是没有过的。

研究篇

吴昌硕篆刻艺术概论

邹 涛

吴昌硕（1844-1927），名俊、俊卿，初字芗圃，后字昌硕，亦署仓硕、苍石，别号缶庐、老缶、苦铁、老苍、大聋、石尊者、破荷亭长、芜青亭长、五湖印匄等等。壬子（六十九岁）因不满"国变"，从此以字行，更俊卿为昌硕[1]。1844 年 9 月 12 日（清道光二十四年八月初一）生于浙江省湖州安吉县鄣吴村，1927 年 11 月 29 日（农历十一月初六）卒于上海，享年八十四。伯祖名应奎，字蘅泉，著《读书楼诗集》。祖父名渊，做过一任教官，家境清贫。父名辛甲，字如川，别号周史，皆中过举人。生母万氏夫人，孝丰中莞村人，继母杨氏夫人，安吉晓墅镇人。辛甲有二兄，各生一子，长兄炳昭，次兄煦英，皆由辛甲抚养成人。辛甲与万氏结婚后生有三子一女，长子有宾，早夭，次子即昌硕，三子祥卿，还有一妹。昌硕对外总以炳昭为长，煦英为次，自己行三。[2]十七岁为避太平军兵乱，吴昌硕随父等逃离，这期间祖母严氏、母亲万氏、弟妹及未过门的元配章氏皆殁于难，归乡后仅父子二人相依为命。[3]同治十一年（1872）二十九岁娶施酒（季仙）为继室，生有子女六人，长子育（半仓），十六岁即夭逝，二子涵（臧龛）、三子迈（东迈），东迈之前尚有一子，名楚，幼殁，按乡例不排行，四子东迈排行三。长女幼殇而佚名，次女丹姞，字次蟾。

吴昌硕自幼爱好金石，二十二岁时虽考取秀才，但无心继续科考，遂潜心金石书法。二十六岁后外出游学，从俞樾习文字、训诂、辞章之学，后赴苏州，长期居住苏州并游居上海，"尽交当世通雅方闻擅艺能之彦"[4]，特别是结交苏州名士吴大澂、吴云（平斋）、潘祖荫（郑斋）、严信厚等藏家，遍览各家所藏金石书画古物，眼界大开；从师杨岘（见山）学习书法、诗文，一生独钟爱石鼓文，十年如一日，寝食以思，人书俱老；受任颐（伯年）影响，学习绘画，并以金石书法入画，所画有金石气，盛誉寰宇，开文人画新风。

于金石书画，吴昌硕不拘于一门，多门并进，重在探求诗书画印之关系，践行"书从印入、印从书出"至理，继而"以书入画"，五十岁以后打通关节，诗书画印全面发展，终得大成。1913 年七十岁时被推举为西泠印社第一任社长，声名播誉海内外。"日本人士争宝其所制，挹其风操，至范金铸像，投置孤山石窟，为游观胜处。前此遇中国名辈所未有也。"[5]成为中国艺术史上最著名的诗书画印"四绝"全能艺术家之一。其综合成就，前可比肩赵之谦，后可观照齐白石，形成艺术史上的三座高峰，至今难以逾越。

就各单项艺术而言，吴昌硕篆刻成就最巨，将邓石如"书从印入，印从书出"篆刻理念融于石鼓文书法之中，独创一格。印学因文人艺术家的参与，而发生质变，经宋元文人倡导，至王冕、文彭出现文人篆刻艺术，又经元明初创而至流派纷呈，清中期浙、皖两大体系，因思想观念、刻制方法不同，又因地而成派别，大有对立之势。吴昌硕集浙、皖刀法之长，别增后期制作，求其浑朴厚重之趣，寓巧于拙，荡涤纤曼，开写意派篆刻新风，成为印坛一代宗师。

註釋

[1] 参见拙文《吴昌硕壬子岁以字行》《第二届孤山证印——西泠印社国际印学峰会论文集》第 560 页-第 562 页。
[2] 参见吴东迈《艺术大师吴昌硕》。
[3] 吴昌硕诗《别芜园》。
[4][5] 陈三立《安吉吴先生墓志铭》。

註釋

[6][7] 魏稼孙跋《吴让之印谱》(拙编《赵之谦年谱》,荣宝斋出版社,2003 年第一版,第 120 页。

[8] 邹涛主编《吴昌硕全集》(篆刻卷一),上海书画出版社,2015 年第一版,第 248 页。

[9] 据吴超编著《吴昌硕年谱》稿本。

一、时势

印学相对于书法,自觉得较晚,宋以前仅为印信之用。所幸战国秦汉先祖匠人多有艺术气质,制作玺印精美绝伦。隋唐巨制,亦时代使然,某些评论家讥为堕落,实则忽略了纸张发明后印玺用途之变。然九叠文一出,玺印真堕落矣,徒有形式殊乏神采。文人篆刻,欲拯救印学于机械工艺,然而所涉之初亦仅限于民间图章或勉力仿古而已。其中一类,以近于古代玺印为要义,实不知即便完全仿佛,也不过古代工艺级别,相对于浙派,皖派"以书入印",确实更近于艺术先觉。

浙派以丁敬为首,专用切刀之法仿佛汉凿印,虽有八家之名,至赵次闲已为强弩之末,钱松意欲变革,却英年弃生。皖派邓石如独用冲刀法,以书入印,正与浙派反调,吴让之继之并发扬光大。赵之谦出,初习浙派,稍长又受皖派影响,上追秦汉,肆力"印外求印",于秦汉文字无不研习,所见悉归我用,刀法冲切并用,于是浙皖两派于赵之谦处合围,而理念尊崇皖派,所谓"书从印入、印从书出",成为印林无等等咒。自此,印坛风气为之一变,浙皖两派合力,印学理论也从单一师法汉人或以书入印而走向综合。惜赵之谦不以印人为使命,一生仅作四百余方,且盛年息刀,魏稼孙为其编印谱,遭责题曰"稼孙多事",以为与"父母生我之意大悖"。[6] 于是,篆刻一门仅留多方探索而止。印学专家魏稼孙为之总结印论,以为皖派长于"书从印入、印从书出",浙派"后起而先亡"。[7]

这其中"书"的境界,直接决定了其艺术高度,赵之谦"印外求印"的种种实践与魏稼孙理论,在同治初期已成共识。其时,吴昌硕二十岁前后,于篆刻尚未出道,而此时的篆刻界已经有了光明的方向。

从社会状态考察,吴昌硕所处的晚清时代,内外交困,时局动荡。十七岁时遭寇乱,母亲及姐妹遇难,未婚妻章氏病故,鄣吴村四千余人乱后仅存二十五人。《同治童生咸丰秀才》印款:"咸丰十年庚申,随侍先君子避洪杨之难,流离转徙,学殖荒落。"[8] 此事对年少的吴昌硕影响极大,二十二岁考取秀才后便无心走科考入仕之路。游学生活虽非常艰难,然而,独爱金石,坚持用心于此。吴昌硕五十一岁时,吴大澂自请率师出榆关抗敌,邀其参佐戎幕。吴昌硕从戎出关,因继母病而南归,吴大澂战败。己亥五十六岁由丁葆元保举,摄安东县令一月,致沈石友函云:"地方枯瘠,民性刁悍,断非弟所能久为者。"[9] 从此,彻底放弃仕途,专心于金石书画艺术。

第一次鸦片战争后,上海成为最初开放的通商口岸之一,随着西方资本大量进入,上海很快成为清末新型经济中心,政治、文化也相对北京更为宽松。因与西方近代文明接轨,海内外各种势力抢占上海地盘,文人墨客也开始涌入寻找商机。吴昌硕在往返苏州、上海过程中也看到上海发展前景。新型资本家通过买办形式出现,最直接而庞大的资本来自于明治维新之后发迹了的日本,作为日本方面的第一买办王一亭成为上海买办资本家代表。王一亭自幼喜爱书画,曾得到过任伯年指点,而他又特爱吴昌硕艺术,遂向其伸出橄榄枝,

期望吴昌硕到沪。辛亥前夕，吴昌硕结交的艺术界、经济界朋友大多集中在上海，他也经常参加上海的各种活动，并且加入上海书画研究会等组织，移居的种种条件不断成熟。辛亥革命消灭帝制，遗老们也相继聚集上海，吴昌硕也自以为"遗老"，更字"昌硕"。环顾苏州，前辈文人大多已不在世，而吴昌硕此时虽未定居上海，但声名远播海内外，已然如同海上领军，于是决心迁居。上海毕竟已是近代化了的大都市，各种机会远多于苏州。吴昌硕迁居上海后，如虎添翼。七十岁被公推为西泠印社社长，成为长三角地区艺术界的领袖，也所谓"时势造英雄"。从此，海派艺术进入了吴昌硕的时代。

二、一日有一日之境界

吴昌硕尝自语："予少好篆刻，自少至老，与印不一日离，稍知其源流正变。"[10] "迨就傅，经史而外益研讨形声故训之学。性不好弄，独好刻印。"[11]吴昌硕篆刻少承家学，大约十五岁前后由其父辛田指点刻印。二十六七岁时集成第一部印谱《朴巢印存》，得印一百零三方，可窥其早年学刻轨迹。四十七岁订润目，走上职业化篆刻艺术家之路。从此，虽历经"一月安东令"，为了生计不得已为之小吏以充生活所迫外，一直以书画篆刻为使命，独辟蹊径，诗书画印齐头并进，尤以篆刻率先成名，引领诗书画合力，别开生面，终成大业。

根据其生活经历及作品的完成度，以下试作分期概说。大致可分为四个时期：第一时期为二十七岁之前，第一本印谱《朴巢印存》成；第二时期为二十七至四十六岁，此间他游学杭州、嘉兴、上海、湖州、苏州等地，广交博学，多方探索；第三时期为四十七岁至六十八岁，其时风格形成，

决意走专业文人书画篆刻之路；第四时期为六十八岁以后，定居上海，人艺俱老，艺名远播。

第一时期，吴昌硕初学篆刻，以模仿前人篆刻为主。二十七岁前集成《朴巢印存》[12]，得印一百零三方。好友施旭臣为之序曰："印学之由来尚矣……，吾乡苕圃吴子乃独精此术。岁庚午，予偶适其室，言论之次，徐出其印稿一编。……同治九年岁在上章敦牂闰月，里人施浴升撰。"[13]其时，吴昌硕为避乱而颠沛流离，稍安时多居安吉。安吉，虽处浙江而地近安徽，故其初学以浙派为主，兼及皖派，继而上追秦汉。从《朴巢印存》可知，其所取法者有丁敬、黄易、陈鸿寿、钱松等，若《杰生小篆》《学泥鸿爪》《金钟玉磬山房》等印，初具浙派风貌；也偶见皖派邓石如等印风，如《落花无言人淡如菊》等，亦有相当数量仿汉印、秦玺之作，还可见《飞鸿堂印谱》的痕迹，如《飞鸿》《飞鸿楼》等印，也有不少明清印人俗格，初学所难避免。

第二时期，广交博学，多方探索。据吴长邺《吴昌硕年谱简编》记载，二十六岁前吴昌硕往杭州求学于诂经精舍，列俞樾门墙。辛未二十八岁肄业杭州崇文书院；甲戌三十一岁第二本印谱《苍石斋篆印》成；乙亥三十二岁馆陆心源家，协助整理所藏文物；己卯三十六岁，客吴大澂家，得观吴家所藏吉金；又通过高邕结交任伯年；庚辰三十七岁馆吴云两罍轩，以《篆云楼印存》向吴云求教，吴云削删后更名《削觚庐印存》；是年师从杨见山（见山固辞，而昌硕始终尊其为师）；辛巳三十八岁《铁函山馆印存》（四十五印）成；壬午三十九岁金俯将赠古缶，以为朴陋可喜而名其庐；同年迁居苏州；甲申四十一岁，杨见山为题《削觚庐印存》并序（山崎节堂藏本，集印一百四十三方，另有一百四十六方本等）；丁亥四十四岁

註釋

[10]《西泠印社记》，《吴昌硕谈艺录》，吴东迈编，人民美术出版社，1993年第一版，第199页。

[11] 王个簃《吴先生行述》，《吴昌硕年谱》，林树中编著，上海人民美术出版社，1994年第一版，第7页。

[12]《朴巢印存》手钤本，现藏浙江省博物馆，见《昌古硕今》，浙江人民出版社2014年第一版，第188页-第197页，印存所辑年月不详，吴长邺所编《吴昌硕年谱简编》列为己巳吴昌硕二十六岁，似无依据，而施旭臣序在庚午，吴昌硕二十七岁，可知印存所辑在庚午或之前。

[13] 朱关田《吴昌硕年谱长编》，浙江古籍出版社，2014年8月第一版，第12页-第13页。

[14] 沈乐平《吴昌硕篆刻艺术述略》，见《吴昌硕全集》（篆刻卷一），上海书画出版社，2015年第一版。

註釋

[15] 朱关田《吴昌硕年谱长编》，浙江古籍出版社，2014年8月第一版，第133页。

且饮墨渖一升

移居吴淞；己丑四十六岁《缶庐印存》成，自序并篆书名。这二十年，是吴昌硕厚积待发极为重要的时期。王个簃《吴昌硕画选·前言》中描述："先生廿九岁离开了家乡，经常在上海、苏州间寻师访友，究心文学艺术，对于诗、书、篆刻无所不长。"[14] 这期间，吴昌硕结交了如高邕之、吴伯滔、陆心源、杨岘、吴云、金俯将、蒲华、沈石友、任伯年、潘祖荫、谭献等诸多金石书画家，遍览江南名家所藏金石拓片真迹、玺印原作等，眼界大为提升。其中潘祖荫、谭献等与前辈篆刻家赵之谦有交集，或接收诸多相关信息，故其模仿借鉴的方向也逐渐淡出浙、皖两派，而将重心转移到秦汉印上来，进而研究汉砖文、碑额、陶文、封泥等等，"印内求印"同时"印外求印"，为其个人风格的塑造打下了良好基础，并熟练掌握了各种字法、布局、线条等形式语言，风格初具。

此阶段刻印较多，集谱数种，一部强于一部，进步神速。尤以《削觚庐印存》《缶庐印存》为代表。丁丑三十四岁所作《仓硕》《俊卿之印》两面印，堪称这一时期的杰作，印风在秦汉、封泥间，已初具风格。这方两面印，一直是吴昌硕最为常用的印章之一，一度不知去向，数度仿刻，亦曾命王个簃等仿刻，后又觅得，足见其自身对此印之钟爱。这期间所刻，有的款上注明仿汉之类，《陆恢私印》（甲申）款云："汉印有《范恢》，兹仿其意"；《西泠字匂》（甲申），款云："仿汉"；"安吉吴俊章"（庚辰、乙酉两种），为拟汉凿印一路印风，气息纯正、古意盎然。汉印外，尚有仿古玺，如《日利千金》（甲申）、《墙有耳》（甲申）、《曝书癖》（乙酉）、拟秦印如《苍趣》（庚辰）、《缶庐》（乙酉），还有仿汉塼文、古匋，如《既寿》（乙亥）、《肖均》（庚辰）等等，取法广泛，而以古风为方向。丙子三十三岁所刻《道在瓦甓》，可知其于金石乃至书画之审美观念。"道在瓦甓"，

也是对吴昌硕篆刻艺术的最精辟阐释。

第三时期，风格成型，决意职业化。庚寅年，吴昌硕四十七岁，杨岘为其制《缶庐润目》："石章，每字六角，极大、极小字不应，劣石不应。……"这是目前所知缶庐第一次制订润目，是其决意职业化走向市场的一个标志。一方面，经过多年探索，艺术水平大有提高，得到业内外高度评价、肯定，书名、印名渐显。日本近代书法界领军日下部鸣鹤于辛卯夏访华，拜见俞曲园、吴大澂、杨见山等，通过日本在华眼药商乐善堂求吴昌硕刻印，从此结交。吴昌硕先后为日下部鸣鹤刻印十方，杨见山又赠日下部鸣鹤吴昌硕刻《草率》印等，通过日下部鸣鹤在日本形成广泛影响。乙未杨岘题《缶庐印存》："昌硕制印，亦古拙亦奇肆，其奇肆正其古拙之至也。方其睨印踌躇时，凡古来巨细金文之有文字者仿佛到眼，然后奏刀，蠢然神味直接秦汉印玺，而又似镜鉴瓴甋焉。宜独树一帜矣。"[15] 戊戌五十五岁，东瀛印人河井荃庐来信拜师，吴昌硕回信后再次来函求教，可知吴昌硕声名已经远播扶桑。己亥五十六岁摄安东县令一月，归后刻《一月安东令》，是此时期的经典力作；庚子五十七岁《缶庐印存二集》成；壬寅五十九岁时，徐士恺辑《观自得斋印存》吴昌硕印谱成，收录一百四十八方；甲辰六十一岁，刻《雄甲辰》，允为杰作。这一时期，吴昌硕在苏、沪等地频繁往返，其篆刻名声越来越大，求刻印之人越来越多，尤其结识闵泳翊（园丁）后，于五十岁后十数年间为闵园丁一人治印达三百余方，且多为精品。其中"园丁""千寻竹斋"等相同题材的印章数量极多，风格相同而变幻无穷，佳作迭出，如《园丁生于梅洞长于竹洞》（丙午六十三岁）、《且饮墨渖一升》（己酉六十六岁）等等，即可知其此时于篆刻之用心，也足可证其篆刻艺术之熟成。在前一时期的厚积之后，渐渐

"勃发"了。正是这个时期的完美实践，让我们充分体会到其篆刻的妙道。作为全能艺术家，篆刻的率先成熟，为其书法、绘画的随之熟成奠定了绝佳技法和审美取向。纵观其一生创作，这一时期的质和量都最为出色。

第四时期，人艺俱老。辛亥六十八岁，移家上海吴淞，癸丑春七十岁迁居闸北区山西北路吉庆里，从此在上海度过了辉煌的晚年。壬子六十九岁因不满朝代更替，刻《吴昌硕壬子岁以字行》；癸丑七十岁正月订《缶庐润目》，只有书画而无篆刻一项，不过七十六岁《缶庐润格》有刻印条："刻印，每字四两"；七十七岁时亦有刻印条，其中刻印价与前年同。从七十岁订的润目可以看得出，移居上海后的艺术创作重点放在了书画上，特别是画名远播，且得上海著名买办资本家王一亭之助，新交日本汉学家长尾雨山及在上海开会馆的白石六三郎等，于是经常光顾六三园，并于七十一岁时在六三园举办书画篆刻展，先后出版数种金石书画集。又，加上之前的日下部鸣鹤、河井荃庐等等关系，吴昌硕书画篆刻艺术在日本声名大振。同年出版《缶庐印存》（三集、四集），晚年的艺术创作以绘画为主，兼及书法篆刻，作品不断销往海内外。因其金石书画艺术的综合成就、影响，加上他为人谦和又善交友，癸丑春，杭州西湖孤山上的西泠印社经过十年的筹备后正式成立，公推吴昌硕为第一任社长。这是对其金石书画艺术的肯定，也属众望所归。之后，影响日隆。不过，篆刻创作，与之前的十几年相比，数量大幅度减少。这也与其身体状态有关，毕竟上了一定的年纪，眼力、腕力会受影响。他曾多次在印款中称"臂痛欲裂"云云。甲寅七十一岁时为葛祖芬刻《葛祖芬》印，款云："余不弄石已十余稔，今治此，觉腕弱刀涩，力不能支。"[16]丙寅立冬为大仓喜七郎刻《还读书庐》款云："老缶

不治印已十余年矣，今为大仓先生破格作此，臂痛欲裂，方知衰暮之年未可与人争竞也。"[17]凡此等等，虽说是客套话，但七十以后刻印数量确实在减少。

随着"人艺俱老"，其个人风格体现得淋漓尽致，老辣苍浑，晚年渐趋于平正。晚年代表印作也不少，其中《人生只合住湖州》（甲寅）、《鹤舞》（乙卯）、《吴昌硕大聋》（丁巳）、《我爱宁静》（辛酉）、《老夫无味已多时》（壬戌）、《无须老人》（甲子）等，皆质朴雄浑。纵观其创作，如其自评石鼓文书法，"一日有一日之境界"。由于此间应酬之作颇多，且年岁渐高，故也参杂有部分代刀之作，俟后进一步考证研究。

三、道在瓦甓

吴昌硕《缶庐集》（卷一）录有《刻印》诗一首：

赝古之病不可药，纷纷陈邓追遗踪。摩挲朝夕若有得，陈邓外古仍无功。天下几人学秦汉，但索形似成疲癃。

我性疏阔类野鹤，不受束缚雕镌中。少时学剑未尝试，辄段寸铁驱蛟龙。不知何者为正变，自我作古空群雄。

若者切玉若者铜，任尔异说谈齐东。兴来湖海不可遏，冥搜万象游洪濛。信刀所至意无必，恢恢游刃殊从容。

三更风雨灯焰碧，墙阴蔓草啼鬼工。捐除喜怒去芥蒂，逸气勃勃生襟胸。时作古篆寄遐想，雄浑秀整羞弥缝。

山骨凿开浑沌窍，有如雷斧挥丰隆。我闻成周用玺节，门官符契原文公。今人但侈摹古昔，古昔以上谁所宗。

诗文书画有真意，贵能深造求其通。刻画金石岂小道，谁得鄙薄嗤雕虫。嗟予学术百无就，古人时效他山攻。

註釋

[16] 邹涛主编《吴昌硕全集》（篆刻卷一），上海书画出版社，2015年第一版，第191页。
[17] 邹涛主编《吴昌硕全集》（篆刻卷一），上海书画出版社，2015年第一版，第255页。
[18][19] 吴东迈编《吴昌硕谈艺录》，人民美术出版社，1993年第一版，第127页。

註釋

[20] 吴东迈编《吴昌硕谈艺录》，人民美术出版社，1993年第一版，第128页。

[21] 童音点校《吴昌硕诗集》，华东师范大学出版社，2009年第一版，第29页。

[22] 邹涛主编《吴昌硕全集》（篆刻卷一），上海书画出版社，2015年第一版，第137页。

[23] 沙孟海《吴昌硕先生的书法》，《吴昌硕作品集—书法篆刻》，上海人民美术出版社、西泠印社编辑，1992年第四次。

吴昌硕壬子岁以字行

蚍蜉岂敢撼大树，要知道艺无终穷。刻成褰手窗纸白，皎皎明月生寒空。[18]

这首诗作于四十岁前，充分表达了其篆刻艺术观。

吴昌硕自从走出家乡求学游历，便感悟并把握住了篆刻艺术的现状和发展方向。从陈（曼生）邓（石如）（也指浙皖两派）直接上追秦汉，而不受门派束缚，如其《缶庐印存二集》诗序句："铁书直许秦丞相，陈邓藩篱摆脱来。"[19]于是，自我作古，责问"古昔以上谁所宗"？打破地域与门派观念的基础上，诗文书画求其通，便可空群雄！他想到了，也做到了。

吴昌硕于金石书画，求"道在瓦甓"，与土"缶"气正合。这是其篆刻艺术以及所有诗书画印艺术的核心精神。他刻《道在瓦甓》一印时是丙子二月三十三岁，款云："旧藏汉晋博甚多，性所好也。爰取庄子语摹印。"《书<削觚庐印存>后》诗云："岐阳鼓破琅玕裂，治石多能识字难。瓦甓幸饶秦汉意，乾坤道在一盘桓。"[20]金俯将赠其古缶时在壬午，吴昌硕三十九岁，他赋诗一首，序云："金俯将杰赠予古缶，云得之古圹，了无文字，朴陋可喜，因以名吾庐。"[21]又题《博古图》云："土缶虽无字，是汉是晋莫能必，然出土与黄龙砖同穴，其古可知。先师薇公尝颜予斋曰缶庐。予亦珍若璆琳，不肯轻示人，而富贵人皆不以缶为宝。"又刻《破荷》款云："亭破在阜，荷破在手。不破之丑，焉亭之有。千秋万年，破荷不朽。"[22]其意与古缶同。正是这些原因，吴昌硕不喜欢那些光洁豪华的精美艺术品，他偏爱民间土缶、砖瓦，求其浑厚、质朴。取法秦汉印，着眼点也在浑厚质朴一类，比如东汉以后的汉凿印、南北朝将军印等，特别是朱文印，从汉封泥中悟道，这是前无古人的。而封泥，也是土缶砖瓦之属，正合其审美观。

吴昌硕是"书从印入、印从书出"印学思想完美的实践者，其篆书几十年如一日临摹石鼓文，兼及《散氏盘》等。石鼓文是历史上最早的石刻，历经两千多年风雨残浊、磨损剥落，即便宋拓本也多有漫漶。然而，石鼓文所呈现出的先秦古气充满了吴昌硕所想要追求的"质朴浑厚"。其早年所书石鼓文，受杨沂孙影响，偏瘦劲，在书印相互作用下，五十以后，渐渐脱离原貌，六十后开始形成自己的风格，书风渐渐厚实，线条古拙宽博，最终书写出他自己满意的富有"郁勃"之气的石鼓文面貌。沙孟海写道："我曾见到他（吴昌硕）有一次自记，'愧少郁勃之气'。寻味'郁勃'二字，就可窥测先生用意所在。《散盘》如此，《石鼓》也如此，推而至于隶、真、行、草各体，也无不如此。"[23]以"郁勃"二字考察其篆刻，也一样如此。《雄甲辰》等印所表现出来的，正是这一点。确切地说，这种郁勃之气，最早是从篆刻形成的，也就是篆刻作用于书法的那股金石气。

众所周知，篆刻如同绘画，有工笔有写意，篆刻刻得很精致、很规范，便属于"工"一类。工，则甜、巧、规范、秀丽，乃至典雅、豪华，也可能是媚俗、酸腐、女气；写意，则辣、古拙、生涩、粗犷，甚至狂放、豪迈、霸气，当然也可能是邪气、土气、野狐禅。剔除媚俗类和野狐禅，基于高层次研讨的话，"工"，往往多有规律可循，设计感强，若能精工中富变化，工而巧妙，则有可能成为巨匠，比如黄牧甫等；"写意"则因势利导，一任自然，多性情发挥，常常超乎意外。因此，数百年的篆刻史上高水平的篆刻家多数是写意派。吴昌硕从一开始就专攻写意，求古拙、生涩、浑厚、郁勃之气，这基于其艺术观、喜好还有其艰涩的生活状态，凡此等等，最终成就了这位写意派篆刻巨匠。

四、并世无双

吴昌硕一生，刻印数千，已知者逾两千之多，数量在篆刻史上名家中属于较多产的。生前辑有印谱《朴巢印存》《苍石斋篆印》《篆云轩印存》《铁函山馆印存》《吴仓石印谱》《削觚庐印存》《缶庐印存》（初集、二集、三集、四集）《观自得斋印存》（吴昌硕专谱）等，对海内外及后世印学产生重大影响。

如果将吴昌硕篆刻艺术放到整个篆刻史上来考察，可以看到，他对于篆刻贡献极多，其中最为突出的有三个方面。

其一，完美地运用了邓石如"书从印入，印从书出"的创作理念。明清篆刻流派印章，从元明始创，除了汪关印章白文直取汉铸，朱文取法元人，得古代玺印工匠雅致一格外，其他印人并未取得很高成就，直到清中期两大流派（浙派与皖派）的竞争，才把篆刻艺术推上了一个重要台阶。特别是皖派的这种创作理念，经过邓石如、吴让之、赵之谦等人实践，证明了其可行性；浙派的式微也说明了其局限性。魏稼孙云："余尝谓浙宗后起而先亡者此也。若完白书从印入、印从书出，其在皖宗为奇品，为别帜……"（《吴让之印存》跋）吴昌硕三十后居吴时拜杨见山为师，与潘祖荫等结交，自然会受到这些印学思想的影响。观吴昌硕作品可知，他三十岁之后眼界大开，篆刻艺术突飞猛进，五六十岁盛年所表现出的书、印互为表里之程度，是前无古人的。当然，其篆刻所表现出的书印关系是遵循"篆刻"形式之上的，并非单纯的"以书入印"，是石鼓文书法与秦汉古玺的巧妙结合，最终形成自我，自出机杼。

其二，刀法的极大丰富。我们可以通过印面观察到其刀法的变化，这种看似很难刻制得出的印面效果，一方面得益于他所使用的印刀---"圆干而钝刃"[24]，强腕硬入，冲切并用，使线条苍劲浑厚；另一方面，为了使印章达到古代玺印的"烂铜"效果，他进行了种种后期制作，或敲击，或摩挲，或披削，或擦刮，各种前人没有使用过的手法均为其所用，完全突破单刀、双刀的单纯篆刻刀法概念，达到生猛、醇厚兼而有之的生涩质感。杨岘题《削觚庐印存》诗云："吴君刌印如刌泥，钝刀硬入随意治。"[25] 诚如韩天衡先生所说："他刻凿击敲印文、边栏和印面，使作品破而不碎，草而不率，粗而不陋，险而不坠，神完意足。"[26] 这种综合运用的刀法，或者说后期制作，前无古人，对后世影响极大。

其三，极大地丰富了印章的布局形式。韩天衡先生撰文指出："笔者对明清数十位名家印作的文字排列章法与配篆技巧作过一番排比。在所有这些印人中，吴昌硕的排列形式最多样，配篆方法最奇特的一位。单从这一点上，我们也可以看出他印章的浑然天成，正是建筑在千思百虑、呕心经营上的。此外，被赵之谦误认为'印范'的'封泥'，是前人未能从中求得好处的品类，吴昌硕却心领神会地用以作为开创自己面目的依据。他借鉴改造了'封泥'毫无雕凿痕迹、烂漫天成的四侧边栏，将自己印作的边栏作了粗细、正欹、光毛、虚实、轻重的调度变化，使边栏与印文酝酿出一种'牵一发而动全身'的密切关系。这也是前无古人的发掘。"[27] 不仅封泥，秦印古玺的界格，也被吴昌硕巧妙运用，且格式与文字一体化，形神兼备。

註釋

[24] 诸宗元《吴昌硕小传》，吴东迈编《吴昌硕谈艺录》，人民美术出版社，1993 年第一版，第 243 页。

[25] 杨岘题《削觚庐印存》，吴东迈编《吴昌硕谈艺录》，人民美术出版社，1993 年第一版，第 233 页。

[26][27] 韩天衡《豆庐艺术文踪》，上海书画出版社，2013 年第一版，第 8 页。

[28] 俞曲园《篆云轩印存》，吴东迈编《吴昌硕谈艺录》，人民美术出版社，1993 年第一版，第 236 页。

[29] 《沙孟海论书文集》，上海书画出版社，1997 年第一版，第 354 页。

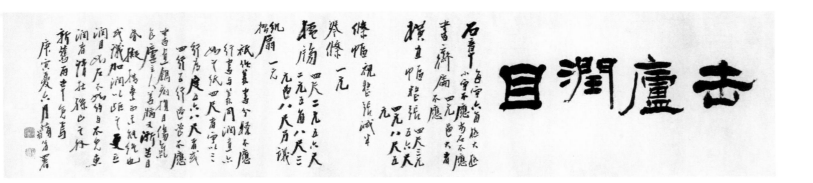

杨岘书《缶庐润目》

俞曲园在吴昌硕早年《篆云轩印存》题云："昔李阳冰称：'篆刻之法有四：功侔造化冥受鬼神谓之神，笔墨之外得微妙法谓之奇，艺精于一规矩方圆谓之工，繁简相参布置不紊谓之巧。'夫神之一字固未易言，若吴子所刻，其殆兼奇、工、巧三字而有之者乎！"[28] 至其晚年，已然神迹造化，神、奇、工、巧兼具而入浑厚古拙之中。

沙孟海先生云："昔人论古文辞，别为四象。持是以衡并世之印：若安吉吴氏之雄浑，则太阳也。吾乡赵氏（时棢）之肃穆，则太阴也。鹤山易大厂（熹）之散朗，则少阳也。黟黄牧甫之隽逸，则少阴也。"[29] 安吉吴氏即吴昌硕，雄浑质朴之"太阳"风格，确实并世无双，诚无其匹。

五、盛誉寰宇

吴昌硕的艺术成就是多方面的，诗书画印皆具广泛影响。仅就篆刻而言，其大写意印风，独领风骚百年。直接或间接影响了齐白石、徐星周、赵古泥、陈半丁、陈师曾、钱瘦铁、王个簃、沙孟海、诸乐三、来楚生、邓散木等印家。近百年来，学写意篆刻的印人几乎无不受其影响，时至今日，吴昌硕依然是篆刻学习的经典，特别其"书从印入、印从书出"篆刻理论实践以及各种技法的运用，今天都并未过时，相反，其所达到的高度，很难逾越。

于海外之影响，无出其右者。首先是日本，有弟子河井荃庐，这位被称为"日本近代篆刻之父"的文人篆刻家在日本影响极大，其弟子有日本著名书法篆刻家西川宁、小林斗盦等，是关东地区印坛盟主。关西地区印坛领军梅舒适，则直接师法吴昌硕，其门下数千弟子，无不师法缶翁艺术，由此可知，吴昌硕在日本印坛影响之大。吴昌硕从辛卯夏四十八岁为日本近代最著名的书法家日下部鸣鹤刻印始，先后为日本政治家、实业家、艺术家篆刻数百方，其中包括曾任日本首相的犬养毅、西园寺公望，汉学家内藤湖南、长尾雨山、后藤朝太郎，艺术家福冈铁斋、前田默凤、朝仓文夫，思想家德福苏峰，实业家山本悌二郎等等，影响可见一斑。1921年日本雕塑家朝仓文夫专门为吴昌硕铸造铜像并送至杭州，安置在西泠印社小龙泓洞内。后毁于十年动乱，文化大革命结束后，朝仓后人再铸铜像，1980年由《读卖新闻社》社长与青山杉雨等当代日本书坛巨匠率团来华捐赠西泠印社，于此亦可窥见吴昌硕作为艺术家在日本的影响。至于出版，从1912年吴昌硕生平第一本画册《昌硕画存》至今，不下数百种，真正是无以计数。其次是韩国，吴昌硕于五六十岁盛年时期，曾为闵园丁（朝鲜高宗王妃闵妃的侄子闵泳翊）刻印三百多方，其中包括《且饮墨渖一升》等名作，由此形成巨大影响。吴昌硕为某一个人刻印过百的，仅闵园丁一人，况逾三百之多！韩国当代书法篆刻第一人金膺显及其门生，皆师法吴昌硕，吴昌硕印风在韩国影响极大。日韩之外，新加坡等等海外但凡有篆刻艺术的地方，皆有吴昌硕的影响存在，真正堪称盛誉寰宇。

吴昌硕艺术"虚实"观

解小青

吴昌硕（1844-1927），自幼爱好金石，从俞樾（1821-1907）习文字训诂。后赴苏州，游居上海，结交艺能雅士，并得览吴大澂（1835-1902）、潘祖荫（1830-1890）等家藏，艺更精进，播誉海内外。于诗书画印，一花五叶，并皆出彩，各造其极。前比赵之谦（1829-1884），后启齐白石（1864-1957），其高度至今难以逾越。通观吴昌硕作品，笔者认为其中一以贯之的出奇处，是其"虚实"观。诸艺之道，渊源斯在。

先论其篆刻。篆刻最讲虚实，"虚实"二字，足以让印人揣摩一辈子都未必尽得。刀法之外，吴昌硕开发披、削、击、凿等各种修饰手法，突出了印面虚实层次，使其显示出古朴斑驳的浮雕感，改变并丰富了后世治印观念。再论其书法。吴昌硕石鼓文样式基本垄断了后世此类书写的风格与走势，其临石鼓作品跋语中常常可见"自视有实处无虚处"；"节临臼鼓，尚能得虚字诀"等自评，"虚实"可以视作破解吴昌硕石鼓文越写越跌宕的一把锁钥。再论其绘画。长款在其画面构成中不可或缺，长款与画面围出的"白"，正是为形成虚实相生生气流动的大结构。最后论其诗文。作诗填词，曲折深浅，讲求清空、质实之辨。吴昌硕诗云："空诸色与香，道体何微眇。禅悦不可说，唯见拈花笑。儒者不参禅，未知忘形迹。试观濂洛辈，多从禅定入。"[1] 诗意参禅，取遣寥寂[2]。吴昌硕讲"诗文书画有真意，贵能深造求其通。"理到圆融无迹象，诸艺皆通一旨归。以下笔者试从虚实观念契入，以此作为"求其通"之关捩，希望可以从一个新的角度

对吴昌硕艺术作出诠释与理解。

汉字象形之始，虚实思维就贯穿其中，故所象之物，有虚与实之分。即使是可见可触具体存在的"实象"，在描摹过程中也会经过"虚化"处理，因为象形文字毕竟不同于绘画细笔，描摹物象时只取其特征而遗弃其他不关宏旨的琐碎，这其中必然蕴含着实中求虚的抽象思维；对于状态、程度、色味、感觉等抽象表达，自然界无象可法时，先民便立象以尽意，这种"立"不是凭空而就，有其所本，正是以既有"实象"作为基础逻辑，故曰虚亦由实生。实中含虚，虚由实生的虚实相生之理，不仅体现出造字之初先民的创造性科学思维，也直接奠定了中国古典艺术法则观念。

老子讲"有之以为利，无之以为用。"（十一章）器物虽是实体，唯其有"空"处才成就了功用，指出实体和空处两面具备才能成为有用器物的道理。既提出"有"，又强调"无"，两者对立统一，相辅相生，进而老子又提出"知其白，守其黑，为天下式。"（二十八章）由老子"知白守黑"人生论到邓石如"计白当黑"艺术论，演绎出黑与白或言虚与实两者之间对立、转化、相生的三层动态关系。

一、从取法立意看其虚实观念

吴昌硕《乾嘉诸老手札书后》写道："乾嘉老辈善笔札，书法出入苏黄间。……其时人心争尚古，相爱相亲出肺腑。诗文金石考同异，声音孳乳辨训诂。"清代乾嘉以后，由于金石碑版的大量出土和学者研究的深入，穷乡儿女造像等民间书迹进入

註释

[1] 吴昌硕诗《香禅精舍图為潘瘦羊先生钟瑞题》。
[2] 见《缶庐诗自序》："予幼失学，复遭离乱。乱定，奔走衣食，学愈荒矣。然大雅宏达，不肯薄视予，恒语以诗，心怦怦动。私读古人诗，仿为之，如盲人索途，茫然昧然，不知东西南朔也。积久成帙，无大题，无长篇，取遣寥寂而已。"

书家视野，书家观念开始改变，他们从金石文字中寻求契合当时发展的可变内核，使得石工陶匠并驾二王。

吴昌硕表达出对世崇二王的疑惑，跋《爨宝子碑》道："世所贵钟王，余窃滋惑焉。此乃敦朴拙，彼何柔且妍！"他没有在二王传统中转悠而是搜索荒砾，倾心砖瓦、古陶等金石文字。有时字形虽然磨灭，他也不舍弃，因为古气盎然手可掬，其气息并不因此磨灭。

吴昌硕崇朴拙，反机巧。《青牙璋》歌中写道："近时机巧削元气，安得复古销锋铓！"他认为古意的显现在于"气"。宁可笔力有未到处，也不能有损"气"之囫囵。元气也好，古气也好，这种"气"本身并不是直观呈现，而是"虚"的，如果要表达势必需要一种思维转化。

吴昌硕搜求摩挲的封泥、砖瓦以及古陶、镜铭等金石书迹，是其"印外求印"的主要来源，严格讲这些并不归为笔法临摹的直接素材，加之残迹漫漶，若究细节肯定看不出什么，只能从其中意会，突出并具象化其中含蕴的笔意而为我所用，从模糊之"意"中得到清晰之"笔"，求的是其"笔气"。吴昌硕题《英国史德若藏画册》言："予爱画入骨髓，古画神品，非千金万金不能得，但得夏商周秦吉金文字之象形者，以为有画意，摹仿其笔法。"越是模糊，拓展越多；越是形不定，拓展越多元。其《刘访渠检其师沈石翁手书＜兰亭书谱＞索题》诗道："卅年学书欠古拙，遁入猎碣成赋趺。敢云意造本无法，老态不中坡仙奴。醉后狂谈供大笑，古有仓颉还佉卢。鼎铸重屋钟铸凫，书中之画靡不无。笔则弩驱毫则铺，一波

一磔皆奇觚。"将金石书迹还原为书法用笔和表现，凝练其"写意"趣味，空中取神，虚处求之，吴昌硕在这一观念方面无疑开后世之"法"。

吴昌硕《临石鼓四屏条》跋曰："临阮刻北宋本石鼓字，自视尚有古意，衰年乐境也。"写这段话时，他已经七十五岁了。"衰年乐境"四字，读来悲凉，道出其求索"古意"之甘苦。

二、从石鼓文书写变化看其"虚字诀"

吴昌硕临石鼓文跋语中，对"虚实"二字，屡屡提及：

"是刻用笔，处处虚却处处实，近惟虞椒杨濠叟、仪征吴让老得其神髓。"（《临石鼓四屏条》）

"猎碣临摹，取神不易。近惟让老、濠叟最得上乘禅，其运笔能虚实兼到耳。"（《临石鼓四屏条》）

"临猎碣字，须笔笔虚笔笔实。近惟让翁、蝯叟能得此中三昧。"（《临石鼓全本》）

"临阮翻天一阁本石鼓文字，虚实处未能兼到。"（《临石鼓轴》）

"曾见完白翁篆《心经》八帧，用笔刚柔兼施，虚实并到，服膺久之。兹参猎碣笔意成此，自视尚无恶态。"（《篆书＜心经＞十二屏条》）

虚实并到、虚实兼得而言，得"实"易，得"虚"难。吴昌硕《临石鼓扇面》后写道："自视有实处无虚处"；有时他也会对自己的作品格外满意："昨假得东友河井所藏旧拓石鼓临之，颇得实中虚处"；（《临

石鼓轴》）有时甚至自矜：《节临臼鼓，尚能得虚字诀》。

吴昌硕所言"虚字诀"，指的是什么呢？

我们可以从其跋《临石鼓轴》"吾家赖父先生尝谓，临石鼓宜重严而不滞，宜虚宕而不弱"等句中讨问消息。七十五岁时吴昌硕《临石鼓轴》后自跋："予临石鼓数十载，其中古茂雄秀气息略有所窥。此帧尚得跌宕之致。"这里提到了"跌宕"、"虚宕"。

于石鼓文，吴昌硕临摹最多的是阮元重橅天一阁北宋本，一生寝馈于此。早年谨守原刻、结体平正，晚年恣意纵横、瑰奇万变，正如六十五岁自记《石鼓临本》所说"一日有一日之境界"。从初临时平正的写实性到之后越来越抬起右肩的欹侧变形，就是为求其"跌宕"。提起右侧，整个字形成错位关系，即容易显现他理解的"虚"处，所以回过头来再理解其言"一日有一日之境界"，真正说的是他对书法关系的一种理解。此外，吴昌硕从用笔上指出"铺毫"和"跌宕"的关系。八十岁时题邓石如《朱文公四斋篆书六屏条》写道："完白山人作篆，雄奇郁勃，铺毫之诀，流露行间。是作犹见跌宕，笔意在《琅邪石刻》《泰山廿九字》之间。后起者唯吾家让翁，虽外得虚神而内递骨髓。吁，一技之长，未易言也！"铺毫本易落实，不易显示出"虚"处，故而通过跌宕使其内骨外虚，加之石刻斑驳的类似仿笔，以及浓淡、枯润乃至焦涩等墨色变化，综合表现出"虚"的意味，使笔下充满了"笔气"。晚年吴昌硕讲："予从事数十年之久，而尚不能有独到之妙，今老矣，一意求中锋平直，且时有笔不随心之患，又何敢望刚与柔与渴哉！"他在《瘦羊赠汪郎亭侍郎鸣銮手拓石鼓精本》诗中也写道："仪征让老虞山杨，作者同时奉初祖。邵亭莫叟尤好奇，屈彊出之翻媚妩。后学入

手难置辞，但觉元气培臓腑。"吴昌硕推崇近时三家作篆，莫友芝（1811-1871）用刚笔，吴让之（1799-1870）用柔笔，杨沂孙（1812-1881）用渴笔，故跋语中表达了"又何敢望刚与柔与渴哉"的自谦。单一方面来讲，刚柔渴都不是吴昌硕追求的，他是要将三者融为一体而别树一帜。

吴昌硕用笔看上去很"实"，于是他特别讲究用腕，以腕力来丰富并平衡其"虚实"。"吴让翁云，此鼓笔意以孤峭见奇，未易临模，特以腕力争之。"这段跋语写于吴昌硕八十二岁。人老笔不服老，特以腕力争之。从吴昌硕对腕力的重视来看，他使用藏锋居多，更增加了笔画之绵劲与奇崛感。从其石鼓文笔法和结构看，攒簇结密，放逸生奇，瞬间的爆发力，特别人书俱老的勃勃生机，令人感慨。沙孟海《吴昌硕先生的书法》文中写道："世人或诋毁先生写《石鼓》不似《石鼓》，由形貌来看，确有不相似处。岂知先生功夫到家，遗貌取神，用他自己的话说，是'临气不临形'的。自从《石鼓》发现一千年来，试问有谁写得过先生！"[3]吴昌硕晚年所书，跌宕渐敛，气象朴厚，低处忽然昂首，眼前一片烂漫，真正臻于完境达到绝诣。

三、从篆刻、绘画看其虚实相生之理

虚实相生，直接关系着篆刻境界，贯穿于字形呼应、刀力深浅、边框断连，甚至钤印力度拿捏、印泥质地肥瘦等整个治印及打印过程。吴昌硕为求烂铜效果，特别重视印面后期制作，如敲击、披削、擦刮、摩擦等等前人没有使用过的手法均为其所用，故而粗细、光糙、精拙、断粘等调度变化，常出新意，显出特有的印面虚实关系。

1912年，吴昌硕近七十岁时刻《虚

註释

［3］沙孟海《吴昌硕先生的书法》，见《沙孟海论书文集》，上海书画出版社，1997年，第619页。
［4］韩天衡著《天衡印谭》，上海书店出版社，1998年，第115页。

註釋

［5］见吴昌硕诗《题个簃印存》：
"弄石乐何如，盘中比泻珠。蠹鱼
天不老，瓦甓道之腴。铤险医全局，
涂歧戒猛驱。漫夸秦汉格，书味出
唐虞。"

［6］见吴昌硕诗《刻印》。

［7］见吴昌硕诗题："临橅石鼓
琅玡笔，戏为幽兰一写真。中有《离
骚》千古意，不须携去赛钱神。"

素》一印。款云："凡智与言从虚素生，则无邪欲也。"这是他为人理念，与追求的道在瓦甓艺术观相合。细看此印，虽空出"素"字两侧，但以厚边托起，虚中有实，边栏似残似连，封泥残痕，古意盎然。"至吴缶庐出，潜心发微，对线条及其余部在初镌之后，苦诣经营。……艺进一层，天开一重，缶庐是厉害的。留心于墨拓精良的汉封泥，足可品味出虚实感在布局、线条及块面上的出色表现。我猜度，缶庐必定从中得到启迪，可惜他尚未穷尽这一启迪。"[4]

从印面来讲，虚实即朱白或曰黑白关系。邓石如已将此论到极致："疏处可使走马，密处不使透风。计白当黑，奇趣乃出。"这种"奇"，在某种程度上是"造"出来的，先造险再破险，在这个过程中显示设计"奇思"与刀石碰撞之"奇趣"，即吴昌硕诗言"铤险医全局"。[5]

篆刻之外，吴昌硕对绘画的理解和造诣也体现出一以贯之的虚实观念。六十岁以后其绘画发展渐与书法同步，融会佳境，画面感也开始充盈弥漫。对角虚实的布局方法逐渐成为定式，加上数行精彩长款，使画面形成迂回的气局，即使小尺幅也有排山倒海之势。

起初其画作行笔简淡，多不设色，随着石鼓文书法和篆刻刀法的渗入，笔法、布局、题材渐趋丰富。枯藤若篆隶，绕蔓如行草，又使笔如刀，深思力索。吴昌硕自谦"三十学诗，五十学画"，学画虽然晚，但写意花卉，大红大绿，大刀阔斧，正缘于以书法用笔为根柢的自信。吴昌硕画作中题画诗是重要组成部分，题画诗本身受到画面限制，但是反过来想，越受限制，爆发越猛，越能把整幅的"气"兜得更加充满。吴昌硕愈到老年，笔愈沉雄，有些册页整幅不过三笔五笔，奇劲老辣，令人心惊。

吴昌硕以金石起家，篆刻是其根本。

由篆刻之虚实衍生到书画，三者交互作用。他讲自己写石鼓是"临气不临形"，自题荷花是"画气不画形"，一言蔽之，在其笔端表现的就是一种"气"。吴昌硕晚年题赠王个簃联句：食金石气；养草木心。这是其一生最贴切的写照。

吴昌硕艺术对后世影响深远，在日本通过河井荃庐、西川宁、青山杉雨等名笔传播业已形成流派，研究吴昌硕的支脉是多维度、多视角的。今年是吴昌硕去世九十年，我们向其致敬，最重要的是体会其创新观念的由来。"今人但侈摹古昔，古昔以上谁所宗！"今天即使临得和吴昌硕一模一样又怎样，历史上依然只有一个吴昌硕。这种学习态度本身已为吴昌硕不齿："天下几人学秦汉，但索形似成疲癃。我性疏阔类野鹤，不受束缚雕镌中。"[6]成如容易却艰辛。吴昌硕也曾记载过别人对他的嘲笑："予偶以写篆法画兰，有伧夫笑之。不笑之，不足为予之画也。"[7]其石鼓文书写也曾受到时人诋毁。创新之难，需历时考验。"不知何者为正变，自我作古空群雄"，正因其"变"，故能开创"宗"派，并最终成为"正"脉。这是吴昌硕个人在艺术史上的高度，也是他为后世树立的新的文人艺术典范。

所见吴昌硕印谱解题

李仕宁

中国书协筹办《且饮墨渖一升——当代印人的篆刻与吴昌硕的篆刻》展览过程中蒐集吴昌硕印谱一宗。主要为国家图书馆提供馆藏印谱，又幸得易斋王丹、九松园邹涛、眠琴山房董国强诸先生大力协助，共募得十六种用于展出。笔者又将日本影印吴昌硕古印谱若干种纳入本文，所述印谱共计二十一种，皆为笔者所见吴昌硕相关具有古籍形式的钤印印谱与当代影印的印谱古籍，当代对吴昌硕篆刻作品重新编排的印谱不在本文叙述范围。

吴昌硕一生篆刻数量巨丰，遗存原石，十不有一。若窥探其篆刻全貌，主要还应依赖留存印谱，如《苍石斋篆印》，内含吴昌硕早年临作及学习汉印、古玺印、浙派、邓派、赵之谦风格的印记，可见吴昌硕早年的学印范本及篆刻风格；如张增熙辑本《缶庐印存》，囊括吴昌硕76岁以前自用印记，是研究吴昌硕自用印记最为全面的印谱。吴昌硕应酬之作不在少数；而自选印谱多个人佳作，表现出不同时期的审美趣向，如《削觚庐印存》，所收印记各不相同，是吴昌硕37岁到60岁之前随时拣选佳作制谱赠人之印记；如吴隐编《缶庐印存》，是吴昌硕76岁之前亲自审定的个人印谱。吴昌硕篆刻之名远播东瀛，慕名求印者不尠，缶庐印记成为日本各阶层用印风格所趋，也是日本近世篆刻主要师法对象之一，如《缶庐扶桑印集》《续缶庐扶桑印集》等，是研究吴昌硕与日本政界、文化艺术界、教育界、宗教界等各阶层人士交游的重要印谱。

印谱是古籍的特殊形式，与一般古籍相比，制作数量少，孤本常出，同一名称的印谱所收内容也经常不同。另外，中国的印论与书论不同，单独成书者较少，印谱中的前题后跋也就成为印学理论的主要形式之一。由此，笔者将每种印谱的题跋及所收印记整理附后，以便有关学者进行研究。限于篇幅，未录边款，只将附有边款且刊有纪年的印章换算出吴昌硕的创作年龄附后。

在搜集吴昌硕印谱的过程中，知闻浙江省博物馆藏《朴巢印存》、西泠印社藏《篆云轩印存》《汉玉钩室印存》《吴昌硕等名家印存》、辽宁省博物馆藏《徐袖海吴昌硕印谱》、小林斗盦氏藏《齐云馆印谱》，因乞假之难，时间所遽，笔者仅考藏地，列目附后。因未得目见，只好俟之将来，再编赓续。

1、《苍石斋篆印》

同治十三年（1874） 一册 国家图书馆藏

该印谱无题署，无序跋，前后收录吴昌硕与赵之谦两人印记，似是后人将两种不同印谱订装而成。印谱前后使用两种纸张，第一种纸张30页，版心刻有"苍石斋篆印"，钤有吴昌硕印记44枚；第二种纸张20页，花框，无版心，钤有赵之谦印记15枚。

吴长邺（1920—2009）在《我的祖父吴昌硕》之《年谱简编》中记述同治十三年（1874）31岁的吴昌硕集拓印作《苍石斋篆印》。该印谱所收印记应当是吴昌硕早年之作，多为临习汉印、古玺印作品，是研究吴昌硕早期学印的重要印谱。所收印记有六枚大尺寸印记，分别是"关

中侯印"'广平侯家印信"'大和元气"'慎言语节饮食养身养德之切务"'索解人不可得"'一鼻孔出气"'庄周梦为胡蝶"。另有钤盖于边框之外的印记，包括三枚"筠"、四枚"广信太守之印"、二枚"珥笔薇垣二十九年"、一枚"北平太守"、一枚"企新为郎"、一枚"鼓吹文字撞撞镛镛"、一枚"皖江姜筠"，从多枚同样的印稿来，略有不同，推测为刻印过程中的修改稿。

1949 年，贺孔才将个人收藏的该印谱捐赠与国家图书馆。贺孔才（1903—1952）从齐白石学习篆刻，著有《篆刻学》《说印》印学著作。

题签

削觚庐印存　甲申年原拓本　耐耕草堂藏书　（耐耕草堂）

版心

苍石斋篆印

藏书印

国立北平图书馆收藏金石文字记

1949 年武强贺孔才捐赠北平图书馆之图书

所收印记

食气者神明而寿、关中侯印、冯少公、长宜子孙、尚强印、中长之印

张不害、聂横、部曲将印、维涛、郭义私印、尹归、张调私印、宋官印信、咸德、韩阳、鲍照私印、富昌、解乃、故道令印、广平侯家印信、刘登、高义、茅氏、别部

司马、栗尚之印、阎未央印、□库、解山榭之印、中椟之印、司马将印、长启邦、丁宫、杨尘、骀忘之印、巧工司马、夏赏、臣中、雎、奴左尉、大和元气、慎言语节饮食养身养德之切务、索解人不可得、一鼻孔出气、庄周梦为胡蜨

2、《苍石斋篆印》（附太公阴谋金匮铭）吴昌硕选编

钤拓本　一册　马国权旧藏

（北川邦博编《吴昌硕自钤印谱五种》平成三年（1991）日本东京堂景印出版）

该印谱为马国权藏本，由《苍石斋篆印》与《太公阴谋金匮一十九铭》两部分组成，花框，无边款，版心处刻有"苍石斋篆印"。1991 年，北川邦博将其编入《吴昌硕自钤印谱五种》由日本东京堂影印出版，后附解说。小林斗盦编《中国篆刻丛刊·吴昌硕卷》收录马国权《吴昌硕篆刻艺术》，文中对该印谱有较为详细的解说。

前半部分的《苍石斋篆印》共收录 69 枚印记，大多是吴昌硕早年自用印记，另有临印与为友人篆刻的印记，其中只 9 枚印记与上文提到的国图藏《苍石斋篆印》所收印记相同。吴长邺记述《苍石斋篆印》由 31 岁的吴昌硕拓制于同治十三年（1874），然而印谱中却出现了 34 岁篆刻的"秋樵涂鸦"，与其他印谱校核，另有吴昌硕 33 岁为程云驹篆刻的"程云驹"'程云驹字季良号子宽"。由此可见该印谱制作时间至少应当在 1877 年之后。

吴昌硕早年学习汉印、古玺印、浙派、邓石如、徐三庚、赵之谦风格的印记可以

在该印谱中一探究竟。马国权在文中有如下描述：

学浙派的有"泛虚室"等印；意近邓石如的，有"居之安"等；师法吴熙载的，有"秋樵涂鸦"等方；取径徐三庚的，有"出畏之入惧之"；步趋赵之谦的，有"溧阳程云驹长寿日利"等；摹汉印之作，也形神毕肖；而令人特别瞩目的是"大和元气"一印，它取商末周初金文"亚"形外框，字拟石鼓，整体意趣则师封泥，印高十二公分、宽六·五公分，古朴雄浑，气象万千，实已初步展示了缶翁的个人风格。

后半部分是《太公阴谋金匮一十九铭》。吴昌硕篆书自题名，可以看出学习杨沂孙的书法风格。款落"甲戌春仲，题于芜园，逸光"，可以看出学习赵之谦楷书的风格，甲戌是同治十三年（1874），逸光似是吴昌硕早年字号。款后钤有"出入大吉"印，是学习古玺印的风格，此印被收入于前半部分的《苍石斋篆印》。吴昌硕早期书法篆刻艺术，博摄众法，面貌不一，单从这则题字便可一探究竟。

《太公阴谋金匮一十九铭》所收印记二十八枚，被马国权推测为34岁左右所作。所刻内容为辑佚各典籍中所引用《太公阴谋》《太公金匮》的戒铭，《衣铭》《镜铭》《觞铭》辑录于《后汉书·朱穆传注》所引《太公阴谋》的内容，《书几》《书杖》辑录于《后汉书·崔骃传注》所引《太公金匮》的内容，《书笔》《书棰》辑录于《太平御览》所引《太公阴谋》的内容，后十二条辑录于《太平御览》所引《太公金匮》的内容。元末赵撝谦曾辑录诸诫铭用篆书书写《戒铭卷》，所书内容载于清陆时化《吴越所见书画录》，不知吴昌硕是否依此而刻。

印谱后附"世珩十年精力所聚""臣珩为刘氏"两枚吴昌硕为刘世珩（1874—1926）篆刻印记。两枚印记边款末记刊年，考刘世珩生于同治十三年，与最早刊印的《苍石斋篆印》同年，世珩为光绪二十年（1894）的举人，后历任江宁商会总理、湖北及天津造币厂监督、直隶财政监理官、度志部左参议等职。印记中称臣，又曰"十年精力所聚"，两枚印记一页一枚，如是刊刻之时钤盖，该印谱的制作应在1900年之后了。也许该印谱曾被刘世珩收藏，刘在后附空页中钤盖了吴昌硕为自己篆刻的印记。

题签

苍石斋篆印

所收印记

苍石、吴俊之印、安吉吴俊、吴苍石、康父、到处论交山最贤、守时、秋樵涂鸦、溧阳程云驹长寿日利、程云驹、季良、吴仲子印、泛虚室、茗原公裔、铁笛生、半日吴村带晚霞、白眼丹心、子宽鉴定、壶翁、千石公侯寿贵、梅溪木瓜红胜颊、湖州安吉县门与白云齐、红木瓜馆、茗上吴郎、得江山气、陇西、长翁、苍石、吴俊苍石、虎余道人、申父、杨际华印、问礼盦、程云驹字季良号子宽、吴廷康印、子宽、潘福谦印、高叔寿印、均侯、润玉、大历画溪钱氏诗派、雍奴左尉、鲍照私印、出入大吉、云外空如一、食气者神明而寿、大龢元气、慎言语节饮食养身养德之切务、索解人不可得、部曲将印、红木瓜馆藏书、吴郎、吴俊字苍石、居之安、位育堂、饮且食寿而康、八遭寇难、白云老屋、溪南别墅、生于甲辰、强食强饮、关中侯印、凤甃斋、长启邦、丁宫、巧工司马、诗坛开府参军、寿康、陈邕生

题签

太公阴谋金匮一十九铭。甲戌春仲题于芜园，逸光。

所收印记

太公阴谋金匮、（衣铭）桑蚕苦女工难、得新捐故后必寒、（镜铭）以镜自照见形容以人自照见吉凶、（觯铭）乐极则悲沈沔致非社稷为厄、（书几）安无忘危存无忘亡、孰惟二者必后无凶、（书杖）辅人无苟扶人无咎、（书笔）毫毛茂茂、自水可脱自文不活、（书棰）马不可极民不可剧、马极则踬民剧则败、（冠铭）宠以著首将身不正遗为德咎、（书履）行必虑正无怀侥幸、（书剑）常以服兵夫光道德、行则福废则覆、（书车）、自致者急载人者缓取欲无度自致而反、（书门）敬遇宾客、贵贱无二、（书户）出畏之人惧之、（书牖）窥望审且念所得可思所忘、（书铪）昏谨守深誊讹、（书砚）石墨相著而黑邪心逸言毋得污白、（书锋）忍之须臾乃全汝躯、（书刀）刀利硙硙、毋为汝开、（书井）原泉滑滑连旱则绝、取吏有常赋敛有节、世班十年精力所聚、臣班为镏氏

版心

苍石斋篆印

3、《铁函山馆印存》吴昌硕选编

钤拓本　一册　师村妙石藏

（北川邦博编《吴昌硕自钤印谱五种》平成三年（1991）日本东京堂景印出版）

《铁函山馆印存》，一册，王个簃题签，无序跋，无边款，版心处刻有"铁函山馆印存"，共收印45枚，其中"汤泉小筑""蒋侯"两枚印记重出。

吴昌硕曾于光绪六年（1880）刻"铁函山馆"印，边款刻"得杨大瓢书'铁函'二字，悬之旅馆，日凿此石。庚辰二月，仓硕"。杨大瓢即清初书法家杨宾（1650—1720），杨宾的斋号为"铁函斋"，著有《铁函斋书跋》。37岁的吴昌硕得其"铁

函"二字，将其悬于旅馆，刻下"铁函山馆"印，这应当是该印谱为何冠以"铁函山馆"为名的由来。吴昌硕以此命名自己的住所，并非专指此时的暂居之地，在吴昌硕41岁篆书对联作品落款中还可以见其写道"作于吴下铁函山馆"。

北川邦博在解说中提到该印谱上有人使用拙劣的铅笔写道"铁函山馆印存，吴昌硕篆，共四十五印，成书于1881年（光绪七年），吴昌硕卅八岁"，称该印谱成书于光绪七年。北川邦博通过对所收印记考证，也认为该谱应当成书于1881年（光绪七年）。

1990年，91岁的沙孟海在师村妙石处见到该印谱，并题记，认为所收印记"皆缶庐师三四十岁作也"。马国权先生将所收印记与其他印谱逐一进行核对，认为所收印记"皆三十八岁前所刻"。

笔者也逐一将所收印记与他谱逐一核对，发现该印谱所收印记多数未被其他印谱辑录，即便是被其他印谱辑录的印记大多数虽有边款但多未见刊年，所以很难考得大多数印记的刊刻时间。笔者所见可考者只有两枚，一枚是37岁篆刻的"福昌长寿"，一枚是38岁篆刻的"迟鸿轩主"。马国权先生应当是据此推测所收印记的篆刻时间。

该印谱于1990年5月被日本篆刻家师村妙石先生购买于上海古书屋。1991年，北川邦博先生将其编入《吴昌硕自钤印谱五种》由日本东京堂影印出版，后附解说。

题签

铁函山馆印存　个簃题签（个宧）

沙孟海墨题

庚午五月，妙石先生游上海旧书肆得之，录印四十余石，皆缶庐师三四十岁作也。沙孟海记年九十一。（孟海）

版心

　　铁函山馆印存

收藏印

　　红雨轩收藏印

所收印记

　　心夔私印、汋泉小筑、千石公侯寿贵、迟鸿轩主（38岁）、孝杰、壶客、秋农、振常、庸斋（杨岘）、穆、谷祥（吴谷祥）、杨显长寿、李笙鱼诗书画、承泠、愉庭心赏、庸庸多后福、老庸、葆宸、城曲草堂、若波、顾沄金石书画眼福、金、蒋侯、归安吴氏藏器、代面、程廉之印、古泉精舍鉴藏、臣显之印、孝杰私印、成快意、贵诚长寿、臣杰之印、陶甄长寿、适然亭长、□易都右司马、道坚、朴道人五十以后所作、汋泉小筑（重出）、蒋侯（重出）、雨□、既寿、福昌长寿（37岁）、恩官长寿、石叔、陶甄

4、《削觚庐印存》吴昌硕选编

　　光绪十年（1884）原拓本（耐耕草堂藏）
　　一帙四册　私人藏

　　吴长邺在《吴昌硕年谱简编》中记述光绪五年（1879）36岁的吴昌硕"集拓所作印章成《篆云轩印存》，携往杭州向其师俞曲园求教，曲园极为赞许，欣然为之署端并题辞"，又载翌年37岁的吴昌硕"在苏州寄寓于吴云两罍轩。以《篆云楼印存》向吴云求教，吴云略为删削，更名为《削觚庐印存》"。由此，可以理解为《削觚庐印存》的前身为《篆云轩印存》，经吴云删削，于光绪六年（1880）更名为《削觚庐印存》。然而，吴昌硕在37岁篆刻的"削觚"印记边款中写道"削觚见杨子（杨岘），太无觚法也，觚而削之是无法之法。庚辰十一月记"，吴昌硕自认为削觚之法源于杨岘而非吴云。

　　吴长邺先生认为《削觚庐印存》成书时间在吴昌硕37岁之前。该印谱收藏者王誓（1914—2009），苏州人，字哲言，斋号为耐耕草堂。他在题签中认为是光绪十年（1884）的原拓本，即吴昌硕40岁所作印谱。考所收印记，共124枚，因未收边款，笔者对其一一核对。部分印记无款可考，另有大部分印记的边款无纪年，其中可考创作时间者只有15枚，最早的是45岁（1888）篆刻的"简孟"，最晚的是57岁（1900）时篆刻的"独山莫枚梅臣第二""丁仁友""吴兴潘氏怡怡室收藏金石书画之印"，另有53岁的"泰山残石楼"、54岁的"安得百家金石聚鸿编煊赫中兴年""高耸公""侍儿南柔同赏""聚学轩主"、55岁的"周祖揆印""石芝西堪读碑记""镂香阁""此中有真意""胡钦之印""王仁东印"，多数是吴昌硕五十多岁的作品。由此，可以推断该印谱的制作应当在光绪二十六年（1900）之后，并非是《削觚庐印存》的最早版本，亦非光绪十年本。

　　所收印记并未按照类别或创作顺序进行排列，其中可见吴昌硕自用印记以及为闵泳翊、盛宣怀、费念慈、潘祥生、张嘉谋等人创作的印记，尤其是为闵泳翊篆刻的印记数量最多。

　　卷前有杨岘（1819—1896）题字及序言，皆作于光绪十年。杨岘序文以诗体评价吴昌硕的篆刻，较早地出吴昌硕的刻印方式为"钝刀硬入"，并认为吴昌硕篆刻风格是以媸代妍来弥补文何明清调的不足。杨岘长吴昌硕25岁，吴曾欲尊杨为师学习诗文，杨岘固辞，以兄弟相称。吴曾在1885年刻的"缶无咎"边款中写道"藐师隶联为赠曰：缶无咎，石敢当"，可见吴昌硕一直将其视为师长，奉为藐师（杨岘），这是为何吴昌硕在自己的多个印谱中使用杨岘序言的原因。

题签

　　削觚庐印存　甲申年原拓本　耐耕草堂藏书　（耐耕草堂）

题字

　　削觚庐印存　甲申良月　葂翁（杨）

杨岘序

　　吴君刓印如刓泥，钝刀硬入随意治。文字活活粲朱白，长短肥瘦妃则差。当时手刀未渠下，几案似有风雷噫。李斯程邈走不迭，秦汉面目合一箧。刓成不肯轻赠人，赠者贵于编斓彨。一客偷觇忽失笑，君之所贵毋宁欺。辟人好色好美色，夫差失霸尤先施。世间谁个齐王骏，后官乃以无盐纙。但将高兴恣挥斥，一节不媚全节底。明日照镜行自檐，如瘢在颜祸到顺。强媸代妍岂乏术，祁连山下饶燕支。君言兹道久不振，文何余焰日月陸。欲挽于古失不足，千气万力呻念。衔卖屡被贫鬼责，变计早蓄微客规。速就京兆乞眉样，朝来学画湔双眸。横看不是侧愈谬，媸巳入骨无由医。乱头粗服且任我，聊胜十指悬巨椎。芜园花繁秋亦暄，雨中老柿风中葵。孰巧孰拙我不问，得钱径醉眠苍苔。

　　昌石先生以所作各印见示，赋此赠之，庸斋岘拜稿。（岘）

版心

　　削觚庐印存

所收印记

　　第一册

　　陶文仲五十以后书、恨二王无臣法、安得百家金石聚鸿编煊赫中兴年、西蠡校勘汉魏六朝文字、妃怀所得宋元以来经籍善本、吴兴潘氏怡怡室收藏金石书画之印、娄县费砚印信、林际康印、家在竹洞、怂江逸民、回头是岸、沈晋详印、高邕、归

　　安施为章、鸣珂私印、闵氏千寻竹斋、中原书丏、独山莫枝梅臣第二、臣铭传印、灵俊长寿、潘其钥翔庐大利长寿、诒砚堂、碑砚斋、奉渭私印、福庭、志万之印、闵泳翊印

　　第二册

　　叔问、祥生藏古、毓洙长寿、烟萝、昌翼、沚簠、病鹤、质火、虢叔铸师望鼎史颂簋嘉祀壶各中尊井鼎邑凤卣之斋、心月同光、剑门依剑客、止斋、泰山残石楼、庚辰铁砚、石韫盒主、李盦、高耸公、老钝、泾荫成朱、己丑对策第九、大潜山主、李安、镂香阁、臣显大富、闵园丁、凤初、迪钝盦、乙亥镏五、定丞、行道有福、筠石亭长、竹穆

　　第三册

　　竹楣、翊、子良、彦孚、读画、复归于婴儿、留园盛幼勖鉴藏书画印、君遂所得书画碑板、老庸、此中有真意、翊印、秋泾、沤醒、亭、沈（花押）、连氏、咸丰甲寅映闇生、壮陶阁、庚申园丁、世珩藏石、四眇、侍儿南柔同赏、西津老鹤、刘、絜民、遂先、映闇、公、艺存、沂卿、翔盦、上和

　　第四册

　　泳翊之印、霍山、裴景福伯谦印、胡德斋、吴家棠长寿、闵氏泳翊珍赏、石尊者、石芝西堪读碑记、孤松独柏、丁仁友、胡钦之印、竹趣园丁、简孟、舒翘长寿、国珍长寿、王仁东印、熙盦、梅溪钓徒、贵池学人、云赢、臣显、赵舒翘印、园丁珍赏、聚学轩主、雨华、石芝供养、吴家棠印、王如达、黄、周祖揆印、李安、闵园丁、闇如

5、《削觚庐印存》吴昌硕选编

　　怀玉印室藏本（日本书学院景印）　光

绪九年跋 一帙二册（原一册）

　　明治初年，日本近世篆刻家圆山大迂游学上海时获此印谱，后被日本印人小林斗盦（1916—2007，别署怀玉印室）收藏，1980 年由日本书学院影印出版。印谱原为一册，因谱较厚，出版时拆分为二册。小林氏篆署题签，徐康、陶作镕序，册前有圆山大迂"学步盦记""圆山大迂鉴藏"二枚收藏印记，后附小林氏解说。该册共收 65 枚印记，无边款，其中可见俞樾、吴云等学者的印，也可见金心兰、吴祥、顾沄等画家的印。

　　据小林氏解说，该印谱多是 35 岁到 50 岁之间的篆刻作品，是研究吴昌硕中年篆刻较为重要的资料。小林氏除自藏该册外还曾过目五种《削觚庐印存》，分别是青山杉雨藏本（一册）、梅舒适藏本（一册）、金山铸斋藏两种（山崎节堂翁藏本、常盘丁翁藏本）、松丸道雄藏本（四册）。马国权在《吴昌硕印艺研究》中提到吴昌硕使用带有"削觚庐印存"版心的纸张钤印好多年，随盖随赠送好友，所以出现了多种版本的《削觚庐印存》，并认为小林斗盦所藏的版本是最早的。

　　徐康与陶作镕的序作于光绪九年（1883）。徐序载"兹奉檄杭海北征与其行也"，陶序载"仓公转漕北发，出印谱索句即正"，由此可考吴昌硕在这一年将要奉檄北发转运粮草。

　　徐康，字子晋，著有《前尘梦影录》，杂录所目金石书画图籍。杨岘在为《前尘梦影录》撰写的序言中提到吴昌硕对徐康的评价，"余同乡吴苦铁尝言，徐子晋先生精鉴赏金石书画，到手皆能别其真伪，盖今日之宋商邱也"。

　　周作镕，字号为陶斋、大令，乌程人，官吴门。能诗，工书画。与吴昌硕交往甚从，在《吴昌硕石交集校补》（吴昌硕著）中有《周作镕传略》，传载："大令喜余印，先后为作印满百字，因以百篆名其斋。余交大令有年，知之最深，故尤相契云。"

题签

　　削觚庐印存　怀玉室藏本　斗盦琢端（中卿）

徐康序：

　　削觚庐印存

　　苍石酷耆石鼓，深得蝌扁遗意。今铁书造诣如是，其天分亦不可及矣。兹奉檄杭海北征与其行也。识此，时光绪九年二月，瘦叟徐康。"子晋汲古"

陶作镕序

　　片琼花乳画昆吾，蹩踏龙泓跨种榆。惠我百朋成百篆，断金风义吉金图。（仓公为余手制百数印篆，因颜所居曰篆斋）

　　海天琴啸趁公余，应向吴天忆缶庐。惆怅胥南深巷客，攀条望远待何如。（缶庐亦仓公斋榜名）

　　仓公转漕北发，出印谱索句即正
　　癸未清明前八日作镕并记

版心

　　削觚庐印存

印记

　　第一册
　　奇觚、茶禅、颂将、范循训印、均将私印、十九字斋、五十学书、子晋汲古、春蚓秋虫、钱湖婿农、臣显、和气日人故曰重积德、重积德堂、燕湛、两罍轩收藏金石文字、冯文蔚印、修盦、顾陆丹青、吴人、瘦瘦、胡光琦印、祉斋、听郏室金石书画印记、千石公侯寿贵、冷香大力、心兰、拾缀遗篆、俞越私印、曲园居士、俞楼游客又台仙馆主人、臣樾之印、曲园六十以后作、曲园、周之礼

340

第二册

子和、周礼印信、醉里居民、兰为同心、沈翰之印、小沈、沈翰、谷祥之印、别郡司马、叔菿山堂、鱼青砚室、顾沄过眼、印癖、许、宝纶、一溉室、吉祥、江陵郡邓氏定丞收藏吉金之印、承渭私印、字曰定丞、徐振常印、吟舫、肖鲊珍赏、陈、寿昌、鹤九、用侯、张锡蕃印、词刿手翰、蒋（画押）、乱头粗服、显李

6、《削觚庐印存》

粘印本　一册　易斋王丹藏

该印谱无序跋，共收印 55 枚，无边款。与其他印谱不同，该印谱皆是裁剪粘贴的印影。所收印记多为晚清大臣用印，如翁同龢、盛宣怀、张之万（张之洞堂兄）、徐用仪、冯文蔚、孙毓汶等人，尤以翁同龢、盛宣怀所用印记为最多，似是编者有意将晚清政治家编录成谱。

题签

削觚庐印存

版心

削觚庐印存

书根

削觚庐印存

印记

松隐先生、传壁经堂、得形意象、张曾启、道婴、翁同龢印、叔平、翁同龢观、叔平寓目、张之万印、子青、徐用仪印、青宫少保、冯文蔚印、修盦、家在甘泉、老见异书犹眼明、臣汶印记、臣孙毓汶印、莱山、半禅、半禅老人、迟盦书画库上品、如此至宝存岂多、黄中弢、恭篆藏宝臣箕、臣盛宣怀印、思惠斋、盛宣怀观、臣宣印记、臣盛宣怀章、盛宣怀观、商战、思惠

斋藏、留园盛幼勖藏书、杏孙字幼勖、留园盛幼勖鉴藏书画印、王瓛之印、孝藏、彦复、庚申建瑕、祁（花押）、李诒、君身、古之伤心人、龙、潜之、云龙、迟云仙馆、吴永印信、约盦、吴、缶、恶诗之官、老缶

7、《削觚庐印存》

钤印、粘印本　一册　韩登安旧藏

（北川邦博编《吴昌硕自钤印谱五种》平成三年（1991）日本东京堂景印出版）

该印谱为韩登安旧藏，后藏马国权处。印谱无题签，无题跋，部分印记为剪裁印影粘贴，只有"张曾启""汝藻"两枚印记附有边款，其他印记无边款。

印谱共收印记 77 枚，皆为吴昌硕为他人所刻印记，并不集中于一人用印。

从现有的两个边款来看，"张曾启"是吴昌硕 54 岁所刻，"汝藻"是 44 岁所刻。经北川邦博与它谱相核，冯文蔚印刻于 51 岁，"褚回池""闵泳翊印""老钝""国珍印信""松管斋"皆刻于 53 岁。由此推测，该谱多收吴昌硕中年之作。

版心

削觚庐印存

收藏印记

曾为韩氏登安所藏

所收印记

邑之、清人高子、李翰芬印、张曾启（54岁）、汝藻（44 岁）、张熙印信、臣宣印记、薿公、君和金石、翁同龢印、泗亭父、松隐先生、东山小谢、传壁经室、得象形意、常复、柱下史之后、沈德侯、堂、冯文蔚印、严信厪、薿公、毓洙、颐云启事、吴家棠印、陈鸿荃、陈、冷红词客、寒柯、陈鸿藻、吴家棠长寿、芑农、蒋汝藻印、镏、张熙

341

大利、臣张熙、乌程镏氏坚匏盦藏、竹趣园丁、杨梅柯竹之斋、西津老崔、西津仙馆、石船居、张公束、香田藏古、铁芝盦、安得百家金石聚鸿编煊赫中兴年、一丰亭长、鹤庐、顾六、芸楣、西蠡校勘汉魏六朝文字、褚回池、平湖陈氏、石埭徐氏观自得斋考藏金石书画印、退盦、沈祖右、沈大、园丁、闵泳翊印、老钝、甘苦思食闇主、国珍印信、松管斋、老渔、毓洙长寿、谢毓洙之章、谢毓洙印、道婴、祖右印信、坚匏盦、后藤朝太郎印、恕堂、我爱宁静、王锡璜藏书记、曾在王锐侯处、邕之无恙、仁和高邕章

8、《削觚庐印存》

钤印本　一册　韩登安增补本

（北川邦博编《吴昌硕自钤印谱五种》平成三年（1991）日本东京堂景印出版）

该印谱中的杨岘题字、序以及纸张版式与耐耕草堂本《削觚庐印存》相同，北川邦博将此种样式称为《削觚庐印存》的标准样式。

实际上，该印谱由两部分组成。前半部分为《削觚庐印存》，版心处有杨岘隶书书写的"削觚庐印存"，一页一印，无边框，所收印记64枚，很多印记与耐耕草堂本所收相同。后半部分为韩登安增补，有"登安集印"印记，一页一枚或多枚，附边款，裁剪印影粘贴而成，共收印43枚。

据马国权介绍，该印谱最早是吴昌硕文孙吴瑶华赠与韩登安，经韩登安增补，后转增于马国权。

题签

削觚庐印存　甲申良月　藐翁（杨）

杨岘序

略，与耐耕草堂本《削觚庐印存》同。

版心

削觚庐印存（韩登安增补部分无）

收藏印记

曾为韩氏登安所藏

所收印记

石芝供养、叔问、黄、昌翼、陈鸿藻、侍儿南柔同赏（54岁）、同倩、周祖揆印（55岁）、顾六、长年（幸）、王汝达、闵园丁、国珍印信（53岁）、梅溪钓徒、四眇、毗盦、石芝西堪考藏墨本、贵池学人、絜民、园丁、世珩藏石、崔道人、褚回池（53）、王仁东印（55岁）、平湖陈氏、翊、筠石亭长、蔗叟、镏五、千寻竹斋珍赏、闵氏千寻竹斋、乌程镏氏坚匏盦藏、秋泾、潘押、云赢、复归于婴儿、开元乡南山村刘葱石鉴赏记、碑砚斋、张熙大利、石尊者、镂香阁、承渭私印、竹穆、其安易持、鸣珂私印、罗嘉杰印、闵园丁、园丁墨戏、豫卿、林际康印、中原书丐、吴兴潘氏怡怡室收藏金石书画之印、宝燕斋集古、泾朱阴成、一丰亭长、潘其钧翔庐大利长寿、甘苦思食闇主、木舟夏□园、张公之束、蒋汝藻印、少耕父、石船居、剑门倚剑客、澹然独与神明居

韩登安增补部分：

吴廷康印（32岁）、程云驹字季良号子宽（33岁）、子宽眼福、落拓道人、子宽作、溧阳程五、子宽又号杰之、季良、甘苦思食盦、秋樵涂鸦（34岁）、施曜庚印、古陶唐氏（39岁）、星衢一字小普（37岁）、昌石、安吉、庆云私印（43岁）、抑喜斋藏、癖于斯、稼田（43岁）、稼田父、稼田、怀西考藏金石文字印（45岁）、陶心云、莲柏家风（46岁）、钧有须、俊卿之印（49岁）、施、葛昌楣、五味亭、绳道人、瑾、山阴陈年、晴山、晴山、静石、抱一轩、抱一、我无为、海日楼、鲁贺惠、闵泳翊一字园丁、璋伯、以成室（77岁）

9、《老缶印迹》（版心：削觚庐印存）吴昌硕选编

钤印、粘印本　一册　师村妙石藏

（北川邦博编《吴昌硕自钤印谱五种》平成三年（1991）日本东京堂景印出版）

虽然印谱封面题签为"老缶印迹"，但印谱前有杨岘题写的"削觚庐印存"，版心处亦刻有"削觚庐印存"，所以该印谱应当是《削觚庐印存》。北川邦博认为该印谱成书于吴昌硕五十岁左右。

印谱有韩登安与沙孟海的后题跋记，从跋记可见该印谱先由踽庵先生收藏，后赠与梁友三。1928年2月，韩登安偶过梁友三处见到此谱，为其题签并写下鉴定跋记，认为是吴昌硕早年作品。同年10月7日，沙孟海与韩登安来到梁宅又见此谱，沙孟海观后题跋。六十二年后，沙孟海在师村妙石处又见此谱，再度题跋。

踽庵先生似是潘衍桐（1841—1899）。潘衍桐，榜名汝桐，字孝则，又字輋廷，号峚琴（亦写作绎庎），又号踽庵，广东南海（今属广东佛山）人，著有《踽庵试帖》《两浙輶轩续录》。

印谱中的"蕉叶山房师鹤氏珍藏""梁友三""妙石花香同心赏"为梁友三的鉴藏印记。梁友三，生卒年不详，字师鹤，号蕉叶山房，浙江人，篆刻学丁敬。

印谱另有鉴藏印记"金鐀汪健秋金石记""宫田目存"，北川邦博推测"金鐀汪健秋金石记"是编写《剑室铜印谱》的汪剑秋的收藏印记。"宫田目存"，不详何人之印。

该印谱共收吴昌硕印记49枚，有18枚印记与王丹藏《削觚庐印存》所收印记相同，部分印记亦采用剪取印影粘贴的办法。所收印记最多的是吴昌硕为吴保初所刻之印，至少有14枚。王个簃在《苦铁印选》序中写道："忆昔于南通博物馆，见师为吴君遂凿印二十余枚，中有

施恭人季仙之作"，王个簃回忆吴昌硕在南通博物馆为吴保初刻印二十余枚，其中有吴昌硕夫人施酒季仙代刻之作。吴保初（1869—1913），字彦复，一字君遂，晚号瘿公，庐江人，赞同维新，与陈三立、谭嗣同、丁惠康并称为"清末四公子"。清陈衍《石遗室文集》有传。

题签

老缶印迹　师鹤处所有，嘱登庵题贉，戊辰二月（韩登安之印）

题字

削觚庐印存（卖庸）

韩登安墨题

老缶早年朱迹不多见，踽庵先生以此册赠友三，友三不知其为何人刻，但知浑厚而已。余偶过友三斋，见此册有庸斋题贉，（并）而削觚为缶老之号，决为缶老早年之作无疑，披阅数过，为之神往。戊辰二月韩竞。（韩竞）（登安）

沙孟海墨题

缶师早年作不多见，友三兄得此厚册，殊可宝也。戊辰十月初七，夕与登安同过蕉叶山房，展读数过，欣然记此，文若。（兰沙馆）

缶庐弟子中惟陈君师曾学此一派，最得真传，惜其短命死矣。若文又记。（沙文若唯）

缶庐师早年印谱，六十年前尝观之，今为师村妙石先生所得，携示再题。庚午五月沙孟海。（孟海）

版心

削觚庐印存

收藏印记

蕉叶山房师鹤氏珍藏　梁友三　妙石花

香同心赏 金鐓汪健秋金石记 官田目存

所含印迹：

　　如此至宝存岂多、老见异书犹眼明、家在甘泉、保初唯印、庐江、吴保初印、吴保初君遂、吴君遂、君遂、君遂、吴保初、吴（花押）、吴君遂家收藏、君遂所得书画碑版、吴氏棣生、雷浚、戴怡、静夫、彦复、彦复、祁（花押）、祁孝诒印、孝诒、君身、潜之、王瑾之印、孝玉、翁同龢观、叔平寓目、江唐龙、云龙骙骙、云龙、龙、古之伤心人、迟云仙馆、徐用仪印、黄中戣、恭璪玉宝臣簠、张之万印、子青、半禅、臣汶印记、迟盦、莱山、半禅老人、臣孙毓汶字莱山号迟盦又号半禅行八之章、丙辰对策第二丙寅廷试第一、青官少保、殊锡会为大司马

10、《缶庐印存》吴昌硕审定

　　[清末民国] 张增熙辑、王秀仁拓印
民国九年（1920）钤印本　一套八册　国家图书馆藏

　　该印谱共辑录吴昌硕印记144钮，印章边款205枚，所收印记多为吴昌硕自用印，贯穿吴昌硕青年至晚年的创作，是吴昌硕在世时收录自用印最为全面的印谱。

　　卷首有吴昌硕篆书自题大字"缶庐印存"，第一册有杨岘、沈曾植序、吴昌硕自记，第八册有褚德彝跋，印谱前后钤有"虚明轩记""友永敏匡""瑕丰秘籍"三枚收藏印记。

　　杨岘序前后有两则，一则作于光绪十年（1884）八月，与《削觚庐印存》耐耕草堂藏本中的杨岘序文正文相同，落款不同。《削觚庐印存》的落款为"昌石先生以所作各印见示，赋此赠之，庸斋岘拜稿"，而该印谱的落款为"苍石先生持所作印见视，且述客谑，辄赋长句张之，甲

申八月，藐翁杨岘拜稿"，不知杨岘是否书写过两次。杨岘于十二年后的光绪二十二年（1895）八月再次题识，与前序轻松的诗体不同，该序对吴昌硕篆刻持完全肯定的态度，认为吴的篆刻"独树一帜"。前序早该印谱编刊36年，后序早25年，所以两篇序文并非专为该印谱而写。

　　沈曾植（1850—1922）序似专为该印谱所书。沈曾植小吴昌硕6岁，两人结识较晚但情谊却重。沈卒时，吴以诗哭之，吴曾刻"海日楼"印相赠。沈序先述篆刻之发展，称篆刻至吴让之、赵之谦达到极盛，难以为继，而吴昌硕却能以皴剥泐蚀的审美追求将篆刻再次推向一个高峰。

　　吴昌硕自序写于光绪十五年（1889）二月，亦非专为此谱而做。序中回忆道，曾十余年来在吴云（1811—1883）家中见其所藏秦汉印，使得吴昌硕能够浸淫于秦汉印记，体味其浑古朴茂，这一经历让吴昌硕记忆犹深。

　　褚德彝（1871—1942）的跋文书写于民国八年（1919）十二月中旬，由此推测该印谱刊印于翌年。跋文中记述了该印谱编辑的缘由，时褚德彝居于上海，距吴昌硕住所里许，常与张增熙（1875—1922）一同至吴处谈艺道古，往往至夜分不休。一日谈到篆刻，张提议集吴篆刻为谱。于是搜集吴昌硕自刻之印一百多钮，嘱托名拓手王秀仁拓款抑印，编为八卷。褚德彝在跋中细化了吴昌硕篆刻风格及师法对象，评价较为准确，称"其朱文静穆渊懿，如周秦小鉢、二京封泥；白文奔放古拙，如商周彝器款识、六国古陶文；边款奇肆，如龙门之杨大眼、始平公诸造象碣，如登封之摹阳城请雨铭、少室启母阙；画象奇逸，如紫云山之武家林、肥城之郭巨石室也"；其印风合秦汉金石为一炉治，又收纳了雪个、髡残之画髓，傅山、阎尔梅之诗魂。

　　印谱中收录了一枚就在该印谱编刊之

年篆刻的印记——"余杭褚德彝吴兴张增熙安吉吴昌硕同时审定印"，印石四面边款，款记褚德彝、张增熙、吴昌硕三人共同鉴藏《嵩岳太室石阙铭》的情景，兹录如下：

查客（张增熙）鉴家近得《嵩阙太室》宋拓，椎蜡古雅，与习见者多十余字，殊足珍宝。时要松窗、老缶鉴赏竟夕，觉古穆之趣，举室盎然。查客属赋《得碑图诗》，更为傲嵩阙题字例，治石志，一重翰墨缘。昔赵无闷曾于魏嫁孙、沈均初、胡甘伯作同时审定印，一时传为艺林佳话。查客复古，奚敢多让前贤。己未大暑节先三日，七十六叟缶道人挥汗记于扈北之癖斯堂。

印谱中"虚明轩记""友永敏匡""瑕丰秘籍"是日本友永霞峰的收藏印记。友永霞峰，名伝次郎，字敏匡，是20世纪初的实业家，战前长期留居上海经商，商号为"友永虚明轩"，经营古董，与吴昌硕、李瑞清、吴隐等友善。曾在民国二年（1913）与长尾雨山、高濑惺轩、小栗秋堂等人在绍兴参加由西泠印社主办的兰亭纪念盛会。

题签
削觚庐印存

扉页题字
缶庐印存

杨岘序
（杨岘"吴君刊印如刊泥，钝刀硬入随意治"序文见《削觚庐印存》耐耕草堂藏本。落款略有不同，兹录如下。）
苍石先生持所作印见视，且述客谑，辄赋长句张之，甲申八月藐翁杨岘拜稿

杨岘再序

昌硕制印，亦古拙，亦奇肆，其奇肆正其古拙之至也。方其眈印跱蹰时，凡古来巨细金石之有文字者，仿佛到眼，然后奏刀，奢然神味，直接秦汉印玺，而又似镜鉴瓴甋焉，宜独树一帜矣。展玩再三，老眼为之一明。光绪乙未秋八月杨岘识。

沈曾植序
书契代结绳，邈焉太古始。
契以识其数，书以著其意。
刀笔用则分，官物察无异。
后代著述繁，六书日滋字。
古籀篆隶真，书家粲殊理。
刻字在金石，师说乃无纪。
我观符信夂，绸缪鸟嘴翨。
事类亦伙多，体势积乳孳。
孰无古今变，证以目所治。
诸龟及诸玺，形声或难肆。
印人始相斯，玺篆鸟蛇厕。
刻石诏版权，同体乃殊致。
固知圆朱云，唐印一体耳。
胜国盛文何，修途已分驶。
近代皖浙歧，古心各殊寄。
龙泓造古澹，顽白树坚懻。
空有两宗成，宛然中道义。
总持在吴赵，缪篆观止矣。
极盛难为继，萧条艺林喟。
缶翁天目精，无师发天智。
胸有石墨华，刀如经首会。
跌宕分篆理，独得雄直气。
脱手顷刻间，苍然千载器。
皴剥荒林碑，泐蚀追蠹鼻。
腾誉过海舟，义取织成罽。
昔吴嗟老穷，今吴诚日利。
司命所偏厚，兹谱其质剂。
识翁良恨晚，未得尽翁技。
三字海日楼，补遗续收未。
平生枥园耆，颇亦论轩轾。
翁听仲车重，我口子云颂。
聊以墨卿谈，儳焉学古议。

长日线渐增，围炉诗可比。

花乳复一方，徼幸铁腕试。

奉题缶庐先生家刻印谱，长水寐翁沈曾植。

吴昌硕自序

余少好篆刻，师心自用，都不中程度。近十数年来于家退楼老人许见所藏秦汉印，浑古朴茂，心窃仪之，每一奏刀，若与神会，自谓进于道矣。然以赠人，或不免訾议，则艺之不易工也如此。昔有昵眇倡者，觉世上人皆多却一目，宁但昌歜之与羊枣乎。欲尽弃所学而不忍，因择存旧作数册，姑以自娱。淮南子曰"不爱江汉之珠而爱己之钩"，高诱注曰"江汉虽有美珠，不为己有，故不爱。钩可以得鱼，故爱之"。大雅宏达，庶几谅余。光绪十五年己丑二月苦铁自记。

褚德彝跋

缶庐居士，辟人于松江之上，穷衢寂寥，蓬蒿柱径。踵其户者，如窥袁夏甫之居，而访王仲蔚之庐也。居士作宦吴中，垂三十年，爵里之刺，不上于大府之舍人。邸舍十笏，仅能容膝，古金石文字数百轴，属屋满室，居士盘薄其间，以哦诗刻石为乐。垂老作令安东，到官甫一月即解组归，益肆意为诗，奇傀怒肆，不可方弗。尤好刻石，积数十年，无虑数百钮，纵横置几格间，不自检理。辛亥以后，余亦居海上，赁庑距居士所里许，时相过从。适张子弁群亦以养病寓此，时偕余造居士许，谈艺道古，往往至夜分不休。一日论及刻印，弁群请于居士傟集拓其印为谱，因搜集居士自刻之印，凡得一百数十钮。属王君秀仁拓款抑印，编为八卷。余翻阅之，其朱文之静穆渊懿，如周秦小玺、二京封泥也；白文之奔放古拙，如商周彝器款识、六国古陶文也。其边款之奇肆，篆隶正草种种无不具备。如游龙门山者，读杨大眼、始

平公诸造象碣也。如访登封者，摹阳城请雨铭、少室启母阙也。画象之奇逸，如紫云山之武家林、肥城之郭巨石室也。昔赵益甫（之谦）自谓取法在秦诏、汉镫间，为刻印家立一门户。论者谓其古雅精整有余，奔放宽博则不足。若居士之印，真能合秦汉金石为一炉治，而又以朱奢秃残之画髓，霜红汧置之诗魂，悉归纳于刻印中。宜其跨越丁邓，凌铄吴赵，而自成宗派也。谱既成，谨书数言，以告世之读居士印谱者。己未十二月中旬余杭褚德彝记。

版心

缶庐印存

收藏印

虚明轩记　友永敏匡　瑕丰秘籍

国立北平图书馆收藏金石文字记

1949年武强贺孔才捐赠北平图书馆之图书

所收印记

第一册

湖州吉安县（75岁）、吴昌硕大聋（74岁）、缶翁（74岁）、安吉吴俊章（37岁）俊卿之印、仓硕（34岁）、吴俊卿、安吉吴俊章（42岁）、俊卿、吴俊卿、安吉吴俊昌石（43岁）、吴俊长寿（41岁）、俊卿之印（49岁）、苍石（36岁）、吴俊之印（53岁）、老苍（58岁）、俊卿大利（54岁）

第二册

聋缶、缶庐、阿仓（60岁）、仓石道人玺秘、苦铁近况（55岁）、大聋、缶、缶主人、昌硕、苦铁不死、苦铁、苦铁无恙、苦铁（41岁）、缶道人（41岁）、仓石（57岁）、缶老（69岁）、缶庐、破荷（53岁）、小名乡阿姐（72岁）

346

第三册

缶庐（42岁）、苍石、苦铁、苦铁欢喜（42岁）、吴（70岁）、缶翁（70岁）、聋缶、吴俊唯印（42岁）、俊卿印信（37岁）、安吉吴俊卿之章、老缶、吴昌石、吴俊之印（56岁）、吴俊之印、缶、吴俊卿印、俊、仓石

第四册

虚华（69岁）、听有音之音者聋（73岁）、千里之路不可扶以绳、寥天一、一耳之听、鹤寿、系臂琅玕虎魄龙、以崇阿为宝、一狐之白（36岁）、明道若昧（41岁）、其安易持（39岁）、戳心听（40岁）、园菜果蓏助米粮（72岁）、终日弄石（41岁）、聋于官（56岁）、但吹竽

第五册

酸寒尉印（46岁）、七十老翁（70岁）、明月前身（66岁）、施酒、季仙（42岁）、吴育半仓（45岁）、吴育之印、半仓（42岁）、石人子室、破荷亭长（53岁）、破荷亭（52岁）、半日村（71岁）、一月安东令（56岁）、缶庐、芜园亭长饭青芜室人（36岁）、归仁里民（39岁）、一月安东令、染于仓、梅花手段（49岁）、周甲后书（61岁）、日利常吉、相思得志、铁函山馆（37岁）、长愁心养病、癖斯（31岁）、湖州安吉县门与白云齐

第六册

破荷亭、芜青亭长、重游泮水（76岁）、五湖印丐（42岁）、五湖印丐、安吉、龛禅（42岁）、禅龛轩（42岁）、一月安东令、无须吴（70岁）、石人子室（52岁）、无咎石（52岁）、虞中皇（72岁）、梅花手段（41岁）、弃官先彭泽令五十日（66岁）、古桃斋（68岁）

第七册

余杭褚德彝吴兴张增熙安吉吴昌硕同时审定印（76岁）、一目之罗、宠为下、不雄成（42岁）、雌节、寸土烟、能婴儿、蚕服、墙有瓦、削觚（37岁）、宿道、五味亭、黄言、木鸡

第八册

群众未县（42岁）、美意延年（37岁）、从牛非马、抱阳、钩有须、强其骨、隅积（42岁）、窥生铁（42岁）、染于仓（39岁）、爱已之钩（37岁）、杜权、能亦丑（39岁）、莫铁、得时者昌、烟海、木鸡、勇于不敢、抱员天（39年）

11、《缶庐印存初集》（版心：缶庐印集）

（民国）吴隐辑　1909年西泠印社钤印本　一帙四册　私人藏

蒲华题签，吴昌硕自题篆书"缶庐印存"。卷首有杨岘序、再序及吴昌硕自题，序文内容与张增熙辑本《缶庐印存》同。

印谱版心刻有"缶庐印集""西泠印社""潜泉印丛"，潜泉是吴隐的字，可见印谱由吴隐（1867—1922）编辑，由西泠印社出版。据马国权《近代印人传》记载，吴隐，原名金培，字石泉、石潜，号潜泉，又号遯盦，今作遁盦。斋号篆籀簃、松竹堂。浙江绍兴人。光绪三十年（1904），与丁福之、王福盦、叶铭创西泠印社于西湖孤山，吴隐参与筹措，颇具热忱。后又于1914年在上海开办西泠印社，研制印泥，搜耆金石，编辑图书。先后出版《遯盦金石》《遯盦集古印存》《遯盦古陶存》《遯盦古砖存》《篆籀簃古玺选》《遯盦印学丛书》《遯盦金石丛书》等。

蒲华（1830—1911），字作英，亦作竹英、竹云，浙江嘉兴人。蒲华与吴昌硕交往四十余年，晚年同住上海。蒲华死后，吴昌硕为其料理后事，书写墓志铭。从蒲华的卒年来看，该印谱的题签最晚应

在 1911 年。西泠印社成立的 1904 年，可以推测为印谱制作的上限时间。

该印谱一帧四册，共收印记 57 枚，拓款 68 枚，所收印记多为吴昌硕中年以前的自用名印。从有边款纪年的印记来看，创作时间最早的是吴昌硕 31 岁（1874）创作的"铁函山馆"，最晚的是 56 岁（1899）创作的"吴昌石"。

题签

缶庐印存初集 蒲华题签（华）

吴昌硕题字

缶庐印存

杨岘序、杨岘再序、吴昌硕自记

略。与张增熙辑本《缶庐印存》同。

版心

缶庐印集 潜泉印丛 西泠印社

所收印记

第一册

缶庐（42 岁）、湖州安吉县、吴俊卿信印日利长寿、吴俊、昌硕、俊卿之印、仓硕（34 岁）、吴俊卿、苦铁不朽、一月安东令、俊卿之印、吴昌石（56 岁）

第二册

安吉吴俊章、石人子室、缶、安吉吴俊卿之章、俊卿印信（37 岁）、俊卿唯印、苦铁、破荷亭长（53 岁）、破荷亭、破荷亭（52 岁）、缶无咎（52 岁）、仓石、吴俊之印、吴俊卿、仓石道人珍秘

第三册

俊卿、缶道人（41 岁）、俊卿大利（51 岁）、苦铁近况（55 岁）、安吉吴俊昌石（43 岁）、苦铁、吴俊卿印（52 岁）、苦铁无恙（42 岁）、五湖印匄（42 岁）、

吴俊长寿（41 岁）、铁函山馆（37 岁）、季仙（42 岁）、施酒、相思得志、日利常吉、古鄣、周甲后印、吴俊卿印

第四册

缶庐、芜青亭长饭芜室主人（36 岁）、安吉吴俊章（42 岁）、禅甓轩（41 岁）、听有音之音者聋、一月安东令（32 岁）、苦铁（41 岁）、吴俊卿印、缶、仓石、苍石（36 岁）、吴育之印、半仓（42 岁）

12、《缶庐印存二集》（版心：缶庐印集）

［民国］吴隐辑 1909 年西泠印社钤印本 一帧四册 私人藏

黄山寿题签，一帧四册，卷首有吴昌硕于光绪二十六年（1900）自题诗序，版心刻有"缶庐印集""西泠印社""潜泉印丛"，是继《缶庐印存初集》之后出版的第二集《缶庐印存》。

印谱共收印记 57 枚，拓款 68 枚，所收多为吴昌硕自用闲印。从有边款纪年的印记来看，创作时间最早的是吴昌硕 31 岁（1874）创作的"癖斯"，最晚的是 67 岁（1900）创作的"处其厚"。

黄山寿（1855—1919）原名曜，字旭初，别字旭道人，晚号旭迟老人，又号丽生，江苏武进人。黄山寿，是当时沪上画家，与吴昌硕交好，同为题襟馆成员。

该印谱后被西泠印社早期会员金承诰之子金元章（1905—1994）收藏。

1909 年 10 月 6 日、7 日、8 日发行的上海《申报》有一则关于《缶庐印存》初集与二集的出版广告。

吴昌硕先生印谱出版

昌硕先生刻印为近代第一名手，上追周秦，浑朴高古，名动海外。本社兹特假归集拓，附以边款，名曰《缶庐印存》。分初、二两集，每集四册，洋四元。另有

各种印谱，载在后幅。经售处：上海商务印书馆、文明书局、集成图书公司、九华堂朵云轩。总发行：上海老闸桥北东归仁五弄西泠印社。

从《申报》的这则广告来看，《缶庐印存》初集与二集似同时出版于 1909 年，由上海的西泠印社出版发行，价格为四元。

题签

缶庐印存二集 黄山寿署（寿）

吴昌硕自序

裹饭寻碑苦不才，红崖碧绿莽青苔。铁书直许秦丞相，陈邓藩篱摆脱来。铜斑玉血摩抄去，外奖当前誓不闻。风雨吾庐成独破，了无人到一书裙。岐阳鼓破琅琊裂，治石多能识字难。瓦甓幸饶秦汉意，乾坤道在一盘桓。凿窥匋器铸泥封，老子精神本似龙。只手傥扶金石刻，茫茫人海且藏锋。

昌硕题自刻印，时庚子荷花生日。（1900 年 57 岁）

版心

缶庐印集 潜泉印丛 西泠印社

收藏印记

玄庐主人所藏

收藏署记

金元章 31 年 3 月 14 日

所收印记

第一册

隅积（42 岁）、稽式、贞虫、寥天一、美意延年（37 岁）、五味亭、强自取柱、烟海、不雄成（42 岁）、明道若昧（41 岁）、窥生铁（42 岁）、黄言

第二册

鹤寿、寸之烟、得时者昌、道在瓦甓（33 岁）、千里之路不可扶以绳、莫铁、见虎一文、宠为下、归仁里民（39 岁）、癖斯（31 岁）、抱阳、一目之罗、处其厚（67 岁）

第三册

十亩园丁五湖印匄（41 岁）、系臂琅玕虎魄龙、其安易持（39 岁）、宿道、魁父（42 岁）、钧有须、群众未县（42 岁）、但吹竽、强其骨、能亦丑（39 岁）、蚤服、二耳之听、从牛非马

第四册

杜权、爱己之钩（37 岁）、木鸡、能婴儿、雌节、勇于不敢、墙有耳（41 岁）、安平太、抱员天、一狐之白（36 岁）、染于仓（39 岁）、贞之邮、学心听（40 岁）、不息版

13、《缶庐印存三集》（版心：缶庐印集）

［民国］吴隐辑 西泠印社 1914 年钤印本 一帙四册 私人藏

费砚题签，一帙四册，卷首有葛昌楹序、吴隐题词，版心刻有"缶庐印集""西泠印社""潜泉印丛"，是继《缶庐印存二集》之后出版的第三集《缶庐印存》。

费砚题签与葛昌楹序皆作于 1914 年。费砚（1879—1937），原名龙丁，得秦瓦一方当砚，因改名为砚，字见石，好佛又好耶稣，故号佛耶居士，松江（今属上海市）人，吴昌硕弟子，西泠早期社员。葛昌楹（1892—1963），字书徵，号晏庐、望莽，别署以成室，浙江平湖人。家藏书画颇丰，祖父葛金烺、父葛嗣浵撰写《爱日吟庐书画录》。葛昌楹酷嗜印章，庋藏甚巨，辑录《传朴堂藏印菁华》《丁丑劫余印存》《明清名人刻印精品汇存》《吴赵印存》。葛昌楹序为吴隐所嘱专为《缶

庐印存三集》所撰，序文提到"吴丈石潜既辑先生所刻印，为初、二集以行今。又搜罗若干方，合以楷所臧弃，足成三集"，可见该印谱所收印记皆为葛昌楷藏印。

吴隐题词应当撰写于1914年，作诗两首，在后一首诗中提到"它日梦窗开四稿，更收佳胜入清吟"，表达了要出版第四集的想法，这样的想法没想到在三集完成后马上就予以实施了。

该印谱共收印记57枚，拓款68枚，所收印记多为吴昌硕为葛昌楷所刻印记，间有刘世珩、李芝唯等人的自用印。创作时间最早的是吴昌硕54岁（1897）创作的"聚学轩主"。从有边款纪年的印记来看，最晚的篆刻时间为71岁（1914）所作，与该印谱刊刻时间相同，有11枚。

题签
缶庐印存三集 甲寅龙丁西泠

葛昌楷序
自宋宣和印谱行世，学者始相讲求篆刻之学。其卓然独著，为世宗仰者，元有吾、赵，明有文、何。爰及清初，体格波靡。丁黄两先生，起而振之，骎骎合辙于古山堂，铁生骖靳其间，世于是有浙派之名。吴让之学于邓完白，以己意作篆入印，自标举日邓派。流风相师，辗转赓续，承学之士，往往为所围而不能以自拔。至赵㧑叔出，始独树一帜，砥柱中流，取径高绝，嗣音阒如。今昌硕吴先生，以书画名海内，而其篆刻更能空依榜而特立，破门户之结习，洁长去蔽，自为风尚，盖当代一人而已。先生印学导源汉京，凡周秦古�létu、石鼓铜盘，洎夫泥封瓦甓、镜匋碑碣，与古金石之有文字考证者，莫不精擘其怡趣，融会其神理，故其所诣，直可轹赵捪吴，迈丁超黄，睥睨文何，匹儗吾赵。由是隮两汉而跂姬嬴，俾垂绝之学得以复续，又不仅为当代一人已也。楷者先生印如饥

渴，而瞻望之如星凤，顾矜秘不轻捉刀。比年，避地沪上，始能求得数方，虽百朋之锡，何以加焉。吴丈石潜既辑先生所刻印，为初、二集以行今。又搜罗若干方，合以楷所臧弃，足成三集。友梅种榆之雅，得复见于今日，如楷碌碌亦得附名以传，楷不敏，何敢序先生印谱，因石潜丈之属，而自述私衷之庆幸云尔。上元甲寅冬仲当湖葛昌楷序于爱日吟庐

吴隐题词
辑缶庐印谱三，集成并题二绝句，以志佩印。

（山阴）吴隐（石潜）

苦铁先生工铁笔，断无苦卓不精研。

一缣一字论声价，已见高名动澥壖。

（日东人士，甚佩先生印学，挈金来求者踵相接）

印林偻指三珠树，风采丁黄此嗣音。

它日梦窗开四稿，更收佳胜入清吟。

所收印记：
第一册

徐麃(71岁)、平湖葛昌枌之章(71岁)、当湖葛楷书徵(71岁)、葛氏祖芬(71岁)、葛昌枌印（71岁）、祖芬（71岁）、葛祖芬（71岁）、葛昌楷印（71岁）、书徵、晏庐（71岁）、书徵（71岁）、枌

第二册

聚学轩、贵池文献世家、世珩十年精力所聚、蒉石父聚土庼、臣刘世珩章、文愧子政书愧德升酒愧伯伦诗愧梦得、臣珩为刘氏、聚卿金石寿、世珩藏石、聚卿金石寿

第三册

晏庐、葛书徵（71岁）、世珩珍秘、镏五（55岁）、世珩乙亥乃降、世珩藏镜、金石墨缘、李芝唯印、镏子、楷盒心赏、

梅溪钓徒、葱石、镏、贵池

第四册

臣珩为镏氏、聚学轩、梦凤柔翰、贵池学人、南山村农、贵池、李芝樾盦、刘世珩、葱石、世珩金石、葱石白笺、聚学轩主（54岁）、世珩私印、世珩审定、樾盦、梦凤

14、《缶庐印存四集》（版心：缶庐印集）

［民国］吴隐辑 1917年西泠印社钤印本 一帙四册 私人藏

题签未署名记，一帙四册，卷首有吴隐序，版心刻有"缶庐印集""西泠印社""潜泉印丛"，是继《缶庐印存三集》之后出版的第四集《缶庐印存》。印记上有手写隶书释文，风格似吴隐所书，释文有几处错误。共收印记57枚，拓款68枚，所收多为吴昌硕为友人篆刻的印记。

吴隐序写于阏逢摄提格腊八日，即1914年十二月初八。在序中，吴隐提到71岁的吴昌硕，已不轻易为他人刻印。吴隐在编刊完《缶庐印存》一、二、三集后，寻访友人所藏吴昌硕印记集成四集，并表达了今后编写五集六集的想法。

从吴隐的序来看，四集所收印记应当是吴昌硕在71岁（1914）之前创作的。然而，该印谱却包含了吴昌硕72岁及以后篆刻的印记10枚，其中创作时间最晚的是吴昌硕76岁篆刻的"千寻竹斋"，所以该印谱最早的刊印时间应当是在1919年。1920年的上海《申报》多次刊登西泠印社的书籍广告，其中有"吴昌硕印存，共四集，每集五元六角"。

题签

缶庐印存

吴隐序

缶庐先生今年古稀开一矣。印不轻为人作，兴之所至，偶一为之。目力臂力不差累黍，而其风格遒上，与年俱进，进而不止，则益征绠绰之未艾也。余香缶庐印谱至三集，固已无美弗备，既精且多矣。兹四集之作，或近所访获，或假之友人，其阮盦藏书一印，奏刀于甲寅小雪，为先生最近桀作，因拓弁简端，志欣赏焉。先生康强矍铄，神明不衰，以斯蓄之，精神绵鑅，聊之岁月，则五集六集之作，犹将娄进而不已也。岁在阏逢摄提格腊八日，山阴吴隐石潜序。

所收印记

第一册

阮阘藏书（71岁）、贵池镏世珩江南傅春媖江宁傅春姗宜春堂鉴赏、双忽雷阁内史书记童嬛柳嬿掌记印信（70岁）、曾经贵池南山村镏氏聚学轩所藏（54岁）、楚园（72岁、乙卯）、鲜鲜霜中鞠（72岁、乙卯）、贵池刘世珩所藏金石、开元乡南山村刘葱石鉴赏记（55岁）、钟善廉（72岁）、章、徐、葛昌楣（71岁）、葛昌楹、祖芬、昌枌、书徵、竹楣、闵园丁

第二册

念先、楹、竺、荫梧、士恺之印（45岁）、徐子静叚观、徐士恺过眼、廿萱（42岁）、丁仁友（57岁）、念萱审定、必达达斋记（47岁）、葛昌枌印、葛祖芬（72岁）、竹楣、康申园丁

第三册

洪祖望印（75岁）、沈均将印（40岁）、竹溪沈均玱字笈丽沈均将印（31岁）、均得私印、石潜大利、山阴吴氏竹宋堂审定金石文字（62岁）、祖望（75岁）、士恺、子成（75岁）、祖庚、陈翰（72岁）、葛昌枌印、千寻竹斋（76岁）、园丁、羽立

第四册

观自得斋徐氏子静珍藏印章（54岁）、日利千金（41岁）、子静、徐士恺（45岁）、子静平生珍赏、士恺、子通、徐氏子静秘笈、徐士恺信印（45岁）、泉唐周镛（44岁）、喜陶之印（44岁）、窳阉（45岁）、洪祖望（75岁）、窳盦诗画（34岁）

15、《吴苍石印谱》

祁儆哉旧藏 四册 国家图书馆藏

该印谱四册，共收录48枚印记，无序跋，单框，无版心，有拓款。

印谱题签上的印记"高平祁氏""苕帚钝印""祁""以勤补拙"及印谱中散盖的鉴藏印记"儆哉""景斋""耏庵""长平"，推测为山西高平祁儆哉所钤盖。祁儆哉，字号为景斋、耏庵，具体生平不详，该印谱应当是祁儆哉所藏。题签"吴苍石印谱四册"七字学习的是何绍基书法风格，不知是否是祁儆哉所书。

高山节也《松丸东鱼搜集印谱解题》中记载有两种《吴苍石印谱》，一种是宣统三年（1911）有正书局出版的钤印四册本，一种是版心处刻有"有正书局"的钤印一帙四册本。高山节也推测后者也许是前者的原版。两种印谱皆收录印记48枚，与该印谱收录印记数量相同，但每册收录数量略有差异。

卷一有浮签"叔问索刻于唯亭舟次"，叔问是郑文焯的号，意即郑文焯向吴昌硕求印于苏州唯亭船上。卷一、卷二中所收印记皆为吴昌硕为郑文焯所刻印记，印记篆刻时间跨度较大，并非是一次性刻制。卷三收录的主要是吴昌硕为王锡璜篆刻的印记，卷四收录的是吴昌硕为韩国友人闵泳翊、日本友人长尾雨山以及王锡璜的印记。

郑文焯（1856—1918）字俊臣，号小坡，又号叔问，晚年别署大鹤山人、鹤、

鹤公、鹤翁、鹤道人，辽宁铁岭人，近代篆刻家。传记见马国权《近代印人传》。王锡璜，约活动于清末民初年间。字幼章、锐侯，号惜篁外史、肖梅逸士，天津人。

题签

第一册：吴苍石印谱四册（高平祁氏）
第二册：吴苍石印谱四册（祁）
第三册：吴苍石印谱四册（苕帚钝印）
第四册：吴苍石印谱四册（以勤补拙）

扉页题字

吴苍石印谱

收藏印

儆哉 景斋 景斋 耏庵 长平 北京图书馆藏

浮签（第一册）

叔问索刻于唯亭舟次

所收印记

第一册

瘦碧阁所得金石文字印（49岁）、鹤道人年四十以后所作（55岁）、老苗无恙、郑文焯印、壶园寓公（42岁）、稚风家世、瘦碧、冷红词客、叔问

第二册

石芝西堪读碑记、郑文焯（41岁）、崔道人、大壶、（41岁）、文焯私印、瑕东客（66岁）、崔语、大崔天爱者、小坡、石芝西堪收藏十本、侍儿南柔月赏（54岁）、石芝供养、后铭

第三册

津门王锡璜诗书画印、王幼章氏所得宋本、锡璜私印、鸿雪堂、王幼章家珍藏、王氏锐侯、锐侯审定金石文字记、幼章翰墨、锡璜之印、幼章吉金乐石、王锡璜、

惜篁外史（65岁）、肖某逸士

第四册

千寻竹斋（52岁）、竹楣、竹楣、庚申园丁、闵园丁、翊、园丁、翊、王锡璜藏阅书、石隐、长尾甲印、曾在王锐侯处、锡璜

16、《吴缶老为成澹堪先生治印》
一册 国家图书馆藏

该印谱无封面、无序跋，共收录八枚印记，一页一印，共八页，在第一页钤盖印记的纸笺上写有"吴缶老为成澹堪先生治印，凡八方"。印谱使用的是荣宝斋制作的花框纸笺，简单订装，将其称为印谱似乎有些牵强。

所收印记皆为吴昌硕为成多禄所刻。成多禄（1864—1928），吉林永吉人，字竹山、祝山，号澹堪、澹厂、澹盦，编有《澹盦诗草》，自订《澹堪居士年谱》，1918年至1920年任参议院议员，1920年任中东铁路公司理事会董事，以诗歌、书法见重于世。《永吉县志》有传。

题字

吴缶老为成澹堪先生治印 凡八方

收藏印

1949年武强贺孔才捐赠北平图书馆之图书

国立北平图书馆收藏金石文字记 北京图书馆

版心

荣宝斋藏版

所收印记

多禄长寿、成多禄印、澹堪居士、澹厂诗、澹厂、竹山、祝山珍藏善本、成博

好

17、《苦铁印选》四卷
［民国］方约（节厂）编次 1950年钤印本（金山铸斋藏本） 一帙四册 九松园邹涛藏

《苦铁印选》，四卷，编刊于1950年，方节厂编，宣和印社刊行。帙上有西川宁题签，诸卷前有吴东迈、王福厂、诸乐三、陈运彰、方去疾题签。王个簃序，方节厂跋。共收吴昌硕437枚印记，第一卷主要收录吴昌硕名号印，间附吴昌硕妻施酒（季仙）及子育印，第二、三、四卷收录吴昌硕为他人篆刻印记。

方节厂（1913—1951），浙江永嘉（今属温州）人，本名文松，更名约，字节厂，又写为节盦，以字行，别署唐经室。从兄方介堪，胞弟方去疾皆为近现代篆刻名家。节厂少年时随方介堪来到杭州，学习篆刻，成为早期西泠印社社员。23岁时（1935年初夏）开设"宣和印社"，售卖篆刻用品，出版印学典籍。节厂仿古法制作"节盦印泥"，名噪一时。又好手拓印谱，搜簠古今，付梓刊印者达数十种。《苦铁印选》便是其中较为重要的一种。该印谱刊印一年后，39岁的方节厂因日夜钤拓，过劳病殁。

1927年3月，14岁的方节厂通过王个簃的介绍见到了吴昌硕，8个月后，吴昌硕逝世。方节厂深嗜篆刻，独慕缶翁，感慨二十余年所见十余种吴昌硕印谱所收印记不到二百枚，恐今后散佚更多，于是搜集其印，谋辑此谱。编辑之初得到吴昌硕三子吴东迈（1886—1963）及好友的鼎力支持，征访到方介堪、王个簃、王哲言、吴湖帆、王福厂等42位藏家庋藏的吴昌硕印记。方节厂将这些藏家姓名刊列卷前，名单中既有艺坛巨匠，又有地方乡贤，亦有缶翁哲嗣，更有吴门弟子。该印谱所辑大部分印记未被前行印谱收录，在当时是

搜罗吴昌硕印记最为全面的印谱。王个簃称其"胪举之博，为他谱所未有"。所收印记创作时间贯穿吴昌硕青年、中年以及晚年，是研究吴昌硕一生篆刻风格发展的重要印谱。尤其是部分吴昌硕年轻时期的作品，其风格与中年以后相比截然不同，因其家人与门生审定，较为真实。其中有"金彭"印，款署"剑侯"，他书俱未记载，考为吴昌硕少年别字。

节厂延请高野侯、王福厂、唐醉石、葛书徵、王个簃、胡佐卿等人审定，使用自制的"节盦印泥"，由华镜泉、龚馥祥钤朱拓墨，历时 9 个月，成书 50 部，可谓校勘严审，制作精良。

该印谱极为难得，笔者所见为日本印人金山铸斋藏本，谱中可见其"铸斋至宝""铸斋""铸斋心赏"三枚收藏印记。金山铸斋得到该谱的时间在 1959 年前后，并邀请日本书法巨匠西川宁（1902—1989）为该谱题签。1977 年，该谱在谦慎书道会主办的"吴昌硕纪念展"中展出。冥冥机缘，40 年后该谱在中国书协主办的"且饮墨渖一升"中再次展出，又添佳话。

《苦铁印选》后于 1977 年（昭和五十二年）由日本书学院影印出版，内容与该印谱完全相同。影印版将原印谱的四卷拆分为 12 册，又附释文 1 册，题签由小林斗盦书写，并非是根据西川宁题写的该印谱影印。

题签

帙：

苦铁印选 铸斋新获 宁题端 己亥四月（安叔）

卷一：

苦铁印选 节厂老兄手集精本 吴东迈谨篆（东）

苦铁印选 节厂社兄集拓 王福厂题（持默翁）（福厂七十后书）

卷二：

苦铁印选 节庵先生集拓本 诸乐三题签（乐三之印）

卷三：

苦铁印选 永嘉方氏集拓本 陈运彰题签（蒙盦）

卷四：

苦铁印选 节厂三哥集拓 去疾（去疾）

付纸

（一）

吴昌硕纪念展 1977 主催 谦慎书道会

苦铁印选 宣和印社刊 方约辑 1950年刊 四四〇颗所收

（二）

苦铁印选 吴昌硕刻

卷一 同治童生咸丰秀才 拓 155 印 110 108 页

卷二 明月前身 拓 125 印 110 110 页

卷三 愙斋鉴藏书画 拓 119 印 110 109 页

卷四 海日楼 拓 127 印 110 110 页

印合计 440

封面、王福盦、小像 / 序、王个簃、藏著名 / 各卷表题 / 跋方介盦

宣和印社 方介盦辑 4 本

1950 年庚寅 12 月嘉平

昭和 25 年庚寅 12 月嘉平 西纪 1950年（金寿）

画像

安吉吴缶庐先生像 叔厓敬题 毗陵尤小云摹 梁溪邓大川刻

王贤序

缶庐师印谱行世者，先后七八种，或搜辑自用印，或集一二鉴家所藏。考其制

作之年，大抵自光绪戊寅三十五岁始。师治印渊源家学，早岁随刊随弃，从不存稿。间尝语贤，余在三十前，致力虽勤，而布白分朱，勤近古意，其毋以少作充观摩也。顾贤以为为学必寻其源而审其变，融会贯通以正其〔胆〕，瞻视少作，固未可尽删也。往岁与二三朋，旧搜师书画百数十帧，展览沪上，编年陈列，起丙子三十三岁，不遗少作，犹此旨矣。永嘉方节厂，笃嗜金石之学，与其兄介堪、弟去疾，分功掣索，各有心得。沈浸既久，癖好弥深，手合宣和印泥，独探秘奥，尤喜集拓印谱，明清名人刻印汇存其一也。今年自春徂秋，手拓《苦铁印选》，举其私藏，并借自友人，凡四百三十余方，编为四卷，属贤为序。贤受而读之，乃知胪举之博，为他谱所未有。少作面目尤多，神态各殊，有与中年以后截然两途，使人不敢置信者，惟家人及故旧门生审知为真迹耳。然则是谱之作，虽不能谓为全豹，已可见其取径之广，植基之厚，旋转曲折，然后开中晚年之奇境，独立苍莽，殆欲前无古人。后之学者，欲寻源审变，融会贯通，必将于是焉求之无疑也。忆昔于南通博物馆，见师为吴君遂凿印二十余枚，中有施恭人季仙之作。他处所观师手刻，未辑入各谱者尚伙，而自刻印遗佚者亦如千枚，皆已无从搜求。节厂之为是谱，更岁月，竭心力，乐此不疲，其希古之志，有足多者。他日贾其余勇，徧访遗佚，拓为续集，嘉益后学，宁有涯涘。贤不敏不能，有助于兹役而复谆谆焉，以续集责节厂，盖不禁悚惶随之矣。

庚寅九月，海门王贤。

藏印者姓氏

杭县	丁政平	杭县	丁广平	永嘉	方介堪
海门	王个簃	吴兴	王季眉	吴县	王哲言
杭县	王福厂	嘉兴	江辛眉	丹徒	吴仲坰
安吉	吴东迈	山阴	吴振平	吴县	吴湖帆
嘉兴	吴藕汀	桂林	况又韩	嘉定	汉忒翁
嘉兴	沈慈护	嘉兴	金祖同	杭县	胡佐卿
吴兴	施子韵	新安	唐熊	长沙	唐醉石
吴县	孙伯渊	鄞县	秦彦冲	无锡	秦清曾
吴县	翁樌予	吴兴	陆培之	嵊县	商笙伯
潮阳	陈悫斋	慈溪	张鲁庵	上海	郭若愚
无锡	项季翰	台山	黄文宽	杭县	杨叔鸿
平湖	葛书徵	上虞	刘永年	成都	刘伯年
宜兴	潘叔英	永嘉	谢磊明	海宁	钱镜塘
南海	邝国兴	吴兴	庞秉礼	永嘉	方节厂

方约跋

约少时，每闻外舅磊明谢先生与介堪从兄谈论金石之学，心窃羡之。乙亥初夏，立宣和印社于上海，时集朋俦，共相掣讨于当世印人。独外舅收藏甲东瓯，迨居甥馆，得尽窥秘籍耳。所濡染于篆刻，有深嗜焉，慕缶翁，其残膏剩馥，皆足以沾溉后人。而二十年来所见缶翁印谱凡十余种，其所钤印至多不逾二百，深以不能得缶翁绝诣之全。积岁收香，颇多创获，思岁月弥远，散佚更多，及今不图，后难为力。谋增辑录，以衍安吉印传之宗。缶翁喆嗣东迈先生及诸友好力助此举，各出珍弃，俾易集事，而张秉三、何珊元、章树勋、王临祉、吴朴堂、单孝天诸先生，不辞劳悴，代为征访。乃至藏印之家，素无雅故，亦慨然假借，无或吝古，谊尤可感也。先后得印都四百三十七钮，其十之五六皆旧谱所无，向所未见者。凡缶翁刻印，自少壮以迄耄年，大略差备，即此绅绎循求于缶翁治学，程功之渐，庶几可略。而窥金彭一印，款署剑侯，为缶翁少年别字，不独知之者稀，即《广印人传》《丁丑劫余印谱小传》，俱未之载，尤难能可贵矣。爰丐高野侯、王福厂、唐醉石、葛书徵、王个簃、胡佐卿诸公审定理董，出约自制印泥，倩山阴华君镜泉、龚君馥祥钤朱拓

墨，历时九阅月，始得成书五十部。其出印诸家，仿汉碑阴例，别具于篇，用志嘉惠。忆丁卯三月，以个簃之介，得奉手于缶翁。自恨承教日浅，今成此书，亦稍抒平生拳拳服膺之诚云尔。

庚寅嘉平永嘉方约节厂识于唐经室

版心

苦铁印选　宣和印社　节厂集拓

收藏印

铸斋至宝　铸斋　铸斋心赏

所收印记

卷一

同治童生咸丰秀才（78岁）、安吉吴俊章（42岁）、安吉吴俊章（37岁）、吴俊、吴俊唯印、吴俊之印（53岁）、吴俊之印（33岁）、吴俊卿、安吉吴俊昌石（43岁）、安吉吴俊卿之章、吴俊长寿（41岁）、俊卿之印（49岁）、吴俊卿、俊卿印信（37岁）、俊卿、仓硕（52岁）、仓石、俊卿大利（51岁）、老苍（58岁）、吴昌石、昌硕、吴昌硕大聋（74）、缶翁（74）、缶庐、芜青亭长饭青芜室主人（36岁）、缶庐（39岁）、缶、缶庐、苦铁、苦铁、苦铁（41岁）、苦铁近况（55岁）、苦铁无恙（42岁）、苦铁欢喜（42岁）、吴氏、吴、缶翁（70岁）、缶记（32岁）、老缶、缶道人（41岁）、缶吴谷（52）、大聋、聋缶、聋缶、削觚（37岁）、无须吴（70岁）、无须老人（81岁）、莫铁、周甲后（61岁）、七十老翁（70岁）、湖州安吉县、湖州安吉县、湖州安吉县门与白云斋（40岁）、湖州安吉县门与白云斋、一月安东令、一月安东令、破荷亭、破荷（53岁）、破荷亭长（53岁）、禅甓轩（41岁）、薮石亭、薮石亭、薮石亭长（57岁）、五味亭、石人子室、石人子室（52岁）、雝睦堂、铁函山馆（37岁）、芜青亭长、十亩园丁五

湖印丐（41岁）、五湖印丐、五湖印丐（42岁）、酸寒尉印（46岁）、古桃斋（68岁）、归仁里民（39岁）、重游泮水（76岁）、老夫无味已多时（79岁）、弃官先彭泽令五十日（66岁）、安吉、禅甓（42岁）、染于苍（39岁）、聋于官（56岁）、癖斯（31岁）、爱己之钩（37岁）、长愁养病、鹤寿、相思得志、日利常吉、美意延年（37岁）、其安易持（39岁）、绥若安求晏如覆杅（40岁）、虞中皇（36岁）、得时者昌、从牛非马、以崇阿为宝、雄甲辰（61岁）、隅积（42岁）、二耳之听、能亦丑（39岁）、怀员天（39岁）、园菜果蓏助米粮（72岁）、宿道、梅花手段（49岁）、梅花手段（41岁）、施酒、季仙（42岁）、吴育之印、半仓（42岁）

卷二

明月前身（66岁）、明道若昧（41岁）、戣之听（40岁）、强其骨、能婴儿、不雄成（42岁）、一狐之白（36岁）、系臂琅玕虎魄龙、木鸡、群众未悬（42岁）、则藐之（43岁）、寸之烟、报阳、雌节、烟海、黄言、寥天一、杜权、墙有耳（41岁）、一目之罗、钩有须、但吹竽、恨二王无臣法、竹千蕙百庐、蒋侯（55岁）、苍趣（37岁）、且饮墨渖一升（66岁）、香主、澹如鞠（78岁）、人生只合住湖州（36岁）、甘苦思食阄、窥阄（45岁）、清峻堂（66岁）、转识、大辩若讷（52岁）、若蚓秋虫（39岁）、千石公侯寿贵、长乐（47岁）、高阳酒徒（44岁）、延陵、还砚堂（41岁）、杏溪、冷香馆主（37岁）、千里之路不可扶以绳、适梦草堂、躬行实践（52岁）、迪钝盦、五铃竟斋（49岁）、系出延陵、癯叟、瘦沈、瘦沈（58岁）、今年政七十（39岁）、餐霞阁、传经阁藏书印（42岁）、传经阁、方浚益印（37岁）、中复（37岁）、君宜高官、成快意、铁鹤、太邱长五十六世孙、周作镕印（37岁）、陶斋（37岁）、作镕

印信（42岁）、藉以排遣（31岁）、长乐无极老复丁（46岁）、张之洞印（46岁）、奎俊长寿、乐峰、孙漱石（43岁）、鹤涧亭民（44岁）、万钊、金彭、寿伯、骑虹人（31岁）、学源言事（35岁）、秦云、秦云（39岁）、肤雨（46岁）、西脊山人、经涉虎庐、乌程吴钧元嵩生长寿（37岁）、汪鸣銮印（38岁）、清况（75岁）、梅痴（77岁）、郎亭审定、独山莫枚梅臣第二（57岁）、施曜庚印、星衢一字小普（37岁）、雷浚（40岁）、甘溪、雷浚、深之（49岁）、吴家机印（37岁）、颂先、颂先书画、简庐、简庐、宗藩长寿、溧阳程五、程云驹（33岁）、季良、子宽眼福、子宽鉴定、子宽（33岁）、程季良氏（33岁）、子宽持赠（63岁）、季良所作

卷三
慤斋鉴藏书画（47岁）、云壶临古、瑾、吴谷祥印（44岁）、谷祥书画（38岁）、秋农（44岁）、谷祥临古、吴谷祥（31岁）、仁和高邕邕之（42岁）、乙酉改号孟悔、仁和高邕（42岁）、庚戌邕之、高邕、高聋公（54岁）、仁和高邕、庚戌邕之、仁和高邕、今朝苦行头陀（43岁）、伤心男子（43岁）、李盦和尚、高邕不朽（50岁）、西泠字丐（41岁）、高邕之（66岁）、狂心未歇（41岁）、高聋公留真迹与人间垂千古、庚戌邕之（48岁）、悔盦（43岁）、泰山残石楼（53岁）、与陈留蔡江都李同名（42岁）、天下伤心男子、张熊之印（40岁）、瑞澄长寿（66岁）、肖均审定、顾潞之印、茶村、武陵人（31岁）、金杰之印、俯将（38岁）、俯将、杨文份印（48岁）、质公、杨质公（50岁）、迟鸿轩主（38岁）、显亭长（42岁）、臣显（39岁）、臣显之印、隐公、竹宾翰墨（53岁）、竹宾书画、樊家谷印、樊、谷、樊谷、家谷（71岁）、稼田、学稼轩、学稼轩、稼田珍藏、稼田珍藏、稼田、稼田眼福（73岁）、稼

田珍秘、稼田、稼田、稼田、家机私印（44岁）、山阴沈庆龄印信长寿（42岁）、就里沈五、臣翰之印（47岁）、沈藻卿（39岁）、沈翰之印（39岁）、沈翰、竹溪沈均玱字笈丽（31岁）、沈世美印（42岁）、道无双（44岁）、沈伯云、沈佺之印、秋樵涂鸦（34岁）、廖寿恒印（53岁）、老朴涂鸦、云驹书画、葆宸私印（42岁）、子芹（43岁）、伯隅、吟舫书画、吟舫、灵岩山民、鸣珂私印、国珍印信（53岁）、福昌清玩、福昌长寿（37岁）、福昌之印、剑伯读碑记（49岁）、园丁生于梅洞长于竹洞（63岁）、甲申十月园丁再生、闵泳翊一字园丁、泳翊之印、闵园丁、园丁墨戏（55岁）、园丁、庚申园丁、园丁、竹楣、竹楣、翊、竹洞农、竹廎、石韫书画、石韫盦主、千寻竹斋（52岁）

卷四
海日楼（76岁）、延恩堂三世藏书印记（76岁）、河间庞芝阁校藏金石书画（61岁）、庞芝阁审定、河间庞氏芝阁鉴藏（61岁）、冯煦之印（77岁）、蒿叟（77岁）、画癖（44岁）、癖于斯、徐氏子静秘笈、子静平生珍赏、士恺之印（45岁）、徐士恺过眼、程淯印信、伊洛子孙、巽仪（49岁）、黄本戴氏、介寿之印（44岁）、费押（42岁）、汉阳万中立印、梅崖居士、须曼（55岁）、芰青、虚廓读书记、念萱（42岁）、世珩十年精力所聚、世珩为刘氏、桂林李氏、鲍公、心月同光、蜀石经斋（74岁）、铁研斋、鹤道人年四十以后所作（55岁）、郑大鹤、石芝西堪读碑记（55岁）、石芝西堪题记、江南退士（49岁）、郑文焯（41岁）、瘦碧簃所得金石文字印（41岁）、石芝供养、鹤道人、高密（53岁）、郑文焯印、冷红词客、壶园寓公（42岁）、瘦碧、老芝无恙、文焯私印、叔问、瑕东客（42楼）大壶（41岁）、待儿南柔同赏（54岁）、山阴吴氏竹松堂审定金石文字（62岁）、

石潜大利、汉阳关棠（49岁）、文澜阁掌书吏、庚子吉石（43岁）、吉石临古、吉石、白龙山人王震（70岁）、能事不受相促迫（71岁）、人生只合住湖州（71岁）、鲜鲜霜中菊（72岁）、鹤舞（72岁）、明道若昧（75岁）、震仰盂（72岁）、我佛、掩口、大写、郾堂、食古斋（42岁）、褚日池（53岁）、庞元济印（76岁）、虚斋、老复丁、丁仁友（57岁）、鹤寿、静江、臣言志印、安庐、葛昌楣、萌梧（71岁）、传朴堂印（74岁）、传朴堂（75岁）、西泠印社中人（74岁）、当湖葛楹书徵（71岁）、书徵（77岁）、葛楹审定（74岁）、晏庐鉴藏、晏庐（71岁）、葛昌楹印、书徵氏、葛昌楹印（72岁）、晏庐（73岁）、葛书徵（71岁）、书徵、竺道人（74岁）、书徵金石寿（74岁）、凿楹纳书（73岁）、书徵、以成室（77岁）、书留晏子（74岁）、舞鹤轩（77岁）、晏庐（71岁）、昌楹、楹、竺、葛维坪印、稚川后人

18、《缶庐扶桑印集》（版心：缶庐印集）

［日］松丸东鱼 辑 1965年钤印本 一帙二册 九松园邹涛藏

1964年8月14日，为纪念吴昌硕诞辰120周年，由日本中国文化交流协会、日本产经新闻社主办的"吴昌硕书画篆刻展"在东京白木屋展出。作为展览主要负责人的松丸东鱼为准备此次展览，遍历京畿地区、埼玉、神奈川、静冈等地，借得吴昌硕印记109枚，作为展品展出。所搜印记包括吴昌硕为日本诸名家篆刻印记以及日本藏吴昌硕印记。展后，松丸东鱼携弟子关正人、河也晶苑、北川邦博合力钤印，制成印谱若干部。西川宁为其题字"缶庐扶桑印集"。

该印谱是研究吴昌硕与日本友人交往的重要印谱。谱中包含吴昌硕为西园寺公望篆刻的"公望之印""陶庵""无量寿佛"，为犬养毅篆刻的"犬养毅印""子远""毅""木堂（方印）""木堂（长方印）""宝兰亭斋主人""木堂秘籍"，为内藤湖南篆刻的"藤虎""炳卿""湖南""藤氏炳卿""藤虎""镕经铸辞"，为长尾甲篆刻的"长尾甲印""石隐""长尾甲印""甲印""老书生""石隐""雨山居士宝之""独往"，为日下部鸣鹤篆刻的"日下东作""子旸""东作""野鹤""鹤""日下鸣鹤""草率"，为石川舜台篆刻的"舜台长寿""节堂"。除此之外，松丸东鱼跋语中还提到京都富冈氏藏吴昌硕为富冈铁斋篆刻的"富冈百炼""铁斋外史""东坡同日生"。

吴昌硕的篆刻在当时的日本风靡一时，篆刻对象多是日本上层社会的知名人士。西园寺公望（1849—1940）曾两任内阁总理大臣（首相），与桂太郎交替任政，任政时期被称为"桂园时代"，辅佐两任天皇，被称为是"最后的元老"，1919年拜会吴昌硕于六三园并嘱印。犬养毅（1855—1932）是日本第29任内阁总理大臣，三朝重臣，孙中山先生密友，1913年通过长尾甲求刻吴昌硕印。内藤湖南（1866—1934）是日本东洋史学者、中国问题研究第一人，京都学派创始人之一，苏轼《寒食帖》后有其题跋。长尾甲（1864—1942）是日本著名汉学家，与狩野直喜、内藤湖南共同促进了中国学在日本的发展，1905年与吴昌硕订交。日下部鸣鹤（1838—1922）是日本近世书法的开启者，与岩谷一六、中林梧竹共称"明治三笔"，被称为"日本近代书道之父"，1918年与吴昌硕订交并嘱印。富冈铁斋（1837—1924）是日本近代画坛巨匠，亦是儒学者，被视为"日本最后的文人"，1917年命长男谦藏访吴昌硕并求书印。石川舜台是真宗大谷派的高僧大德，推进教团的近代化发展。在使用吴昌硕印记的日本人士中，有托人求印者，有专赴中国

当面求印者，其中不少都成为吴昌硕的友人。有关吴昌硕与日本人士的交往详见松村茂树的博士论文《吴昌硕研究》第三编与相关研究成果。

松丸东鱼在《续缶庐扶桑印集》跋中称《缶庐扶桑印集》为四册。该印谱为两册本，所收印记数量与跋中所称相同，估计四册本与两册本内容亦同。印谱一页一印，其中有一枚是双面印，无边款。

松丸东鱼（1901—1975），本名长三郎，作品落款常用松丸长，东京人。创立知丈印社、白红社，历任每日书道展审查员、同运营委员、日展评议员，日本昭和时期重要篆刻家。从吴昌硕弟子河井荃庐学习篆刻，对吴昌硕用功最勤。1939年至1941年，历游中国东北、华北地区。1958年，作为第1回访中书道代表团成员遍访中国各地。编辑出版吴昌硕、邓石如、王铎等书法篆刻图册多种。搜集历代古今印谱，高山节也据此编写《松丸东鱼搜集印谱解题》。2009年，每日书道会为纪念松丸东鱼举办第六十一回每日书道展特别展——"松丸东鱼の全貌：搜秦模汉の生涯"。

题签
缶庐扶桑印集（长）

题字
缶庐扶桑印集 乙巳春日 宁题（宁）

松丸长跋
缶庐扶桑印集跋

岁甲辰秋八月，适吴缶庐先生降世百二十年，同人等因举先生书画篆刻，展示于东京白木屋，以伸景慕。中国人民对外文化协会复盛赞助之，不吝远寄先生遗作，意尤可感。初，余遍历京畿、埼玉、神奈川、静冈各地，又复莅临京都、大阪，盖谋暂假先生所遗书画篆刻，以为增大展

出计。费时毕月，所获不尠，其中如西园寺陶盦、犬养木堂、内藤湖南、长尾雨山、日下部鸣鹤诸名家以及吴平斋、蒲作英、杨惺吾、徐子静、沈石友等禹甸名人所用印，悉皆秘藏，视同拱璧，然莫不感此雅情，慨然允假，网罗所得，竟达百九钮之多（内有两面印一方）。展期起八月十四日，迄十九日。观者殷轸，连日不衰，皆坚促余钤之成谱，以传久远，余于是役也。奔驰匝月，心力交惫，膺此雅命，情又难辞，不得已乃偕门人关正人、河也晶苑、北川邦博，合力以赴，钤得所展之全，都为如干部。所憾者，如京都富冈氏所藏"富冈百炼""铁斋外史""东坡同日生"三印，冈山柚木氏久太所弄"濯足""扶桑芦中人""半研冷云""惟性所宅""自赏""子爱"等六印，咸珍密深拱，不肯示人，因不之及焉。又西川氏竫盦所藏"俞越私印""克己复礼""抱员天""李头陀""陶写炽君""日利""石昌彬印""独往""无名之朴""回头是岸""汪行忠恕斋""闵泳翊字立羽"之十二印，曩于河井氏宝书龛中罹乙酉三月之爨火，石刻损缺、钤拓不能，亦不之及焉。又往尝见有景存而印亡所在者数十钮，虽恐大半成为大正震灾之灰烬，或遭二十年前战乱之摧毁，然存于人间者，数谅不少。惟当箸意寻求，并此而集，不使之有遗珠之叹，乃所愿也。

乙巳王月松丸长记于种椴轩（子远）

版心
缶庐印集

所收印记
第一册

公望之印、陶庵、无量寿佛、藤虎、炳卿、湖南、藤氏炳卿、藤虎、镕经铸辞、日下东作、子旸、东作、野鹤、鹤、日下鸣鹤、草率、蒲作英、作英、蒲华、蒲华、胡钦之印、胡德斋、沈瑾、公周、老钝、

听松、白苗生、鸣坚白斋、镂香阁、嫴公、朱秉钧印、丙君、静观、五洲、静观堂、沈伯、枕庵、矩庵、子勤、伯逮、程云驹字季良号子宽、爱己之鈎、园丁所作、鹤身、千寻竹斋、千寻竹斋、竹洞农、松存、古印山房鉴藏、园丁墨戏、惟陈言之务去、文乐金刚、自娱、代面、周祖揆印、佛子、特健药、贯山

第二册

犬养毅印、子远、毅、木堂、木堂、宝兰亭斋主人、木堂秘籍、长尾甲印、石隐、长尾甲印、甲印、老书生、石隐、雨山居士宝之、独往、舜台长寿、节堂、林熊光印、朗闇、王毓藻印、鲁芗、吴保初君遂、庐江、聚德堂、陈永春印、武陵、归装万卷、南园耕读人家、枕湖楼、吴、苦铁无恙、余不戤、寿经、肖均、顾、木鸡、纫秋、徐士恺、士恺、士恺、观自得斋徐氏子静珍藏印章、徐子静暇观、徐氏观自得斋珍藏印、瓻盦诗画、泉唐周镛、抱员天、侣鹤、美意延年、均将私印、喜陶之印、念葊审定、万事随缘是安乐法

19、《续缶庐扶桑印集》（版心：续缶庐印集）

［日］松丸东鱼 辑拓　1972 年钤印本
一帙二册 九松园邹涛藏

松丸东鱼在辑录《缶庐扶桑印集》后，又相继觅得吴昌硕印记 30 枚，耗时五年之久，于 1972 年辑录成《续缶庐扶桑印集》。谱中最后五枚印记为吴昌硕布篆，子吴涵（1876—1927）刻。

松丸东鱼在序中称"闲云万里""鹤寿千岁"二印为日下部鸣鹤所用，"寿无涯""长坪""亢树滋印"三印为北陆绵贯氏所藏，又有大仓喜七郎所用四印与塩谷青山所用三印。松丸氏未指出大仓喜七郎、塩谷青山用印内容及其他印记所属。

笔者根据松丸序言所述，核对他谱，考其所收印记及其印记主人：

1、"闲云万里""鹤寿千岁"为日下部鸣鹤用印。日下部鸣鹤及所用其他印记见《缶庐扶桑印集》解题所述。

2、"大仓喜七郎之印""听松""成德堂珍藏""还读书庐""静胜轩（吴涵刻）""天籁阁藏（吴涵刻）""大仓喜七郎（吴涵刻）""听松（吴涵刻）""日有喜（吴涵刻）"九枚印记为大仓喜七郎用印。大仓喜七郎（1882—1963），第二代大仓财阀，男爵，东京人，长呗之名为听松，对当时日本文艺界贡献较大。

3、"盐氏三世""江门士族""穆如清风"当为塩谷青山的用印。塩谷青山（1855—1925），汉学者，名时敏，字修卿、号青山。父塩谷簣山，为江户时期的儒者。伯父塩谷宕阴，跟随水野忠邦推进《天保改革》。子塩谷温为东京帝国大学教授，1912 年前来北京、长沙等地考察研究。在塩谷青山的书法作品中可见"盐氏三世""江门士族"二印，不知是否是其子塩谷温在中国时慕求所得。考序中所论"塩谷青山所用三印"，又见谱中列印顺序，三印前两印为日下部鸣鹤用印，后三印为北陆绵贯氏所藏，故推测此三印为塩谷青山用印。

4、"苏江""长坪""寿无涯"三枚印记为长坪苏江用印。"长坪"印款落"苏江先生嘱刻"，"寿无涯"款落"长坪先生以寿无涯三字"。长坪苏江似姓佐佐木，生平待考。

5、"元直""小栗"两枚印记为小栗秋堂用印。小栗秋堂（生卒年不详），通称市太郎，名元直，号秋堂，大阪人，画家、收藏家，曾居住上海，与长尾雨山交往密切，参加过 1913 年大正兰亭集会。

6、"山本氏""二丰"两枚印记为山本悌二郎用印。山本悌二郎（1879—1937），号二峰，日本政治家、实业家、

农林大臣。

7、"阿南衡印"为阿南竹坨的用印。阿南竹坨，画家，旧姓波多野氏，名衡，初名友彦，别号临泉、二雄、醉竹山人、龙洞。

8、"淡如"为滑川淡如的用印。滑川淡如（1868—1936），诗人、书法家，名逵，斋号多闻堂。

题签

续缶庐扶桑印集 （长）

题字

缶庐扶桑印集 孤往山人

版心

续缶庐印集

松丸长跋

续缶庐扶桑印集跋尾

余曩辑本邦诸名家所藏吴缶庐先生刻印一百又九钮，遂成《缶庐扶桑印集》，一帙四册，贻之同好，世评不恶，聊以为快。尔后数年，尝见有印景而苦不详其所在，如日下部鸣鹤所用"闲云万里""鹤寿千岁"二印，又北陆绵贯氏所藏"寿无涯""长坪""亢树滋印"三印，后乃一一悉其藏家。更有大仓听松所用之四印、盐谷青山所用三印及其他"苏江""兰涯""某村清玩""野元吉印""公鼎"等印，亦复相继出现。余眼前是皆世之通人所不易睹，而何幸竟得以饱眼福也。惊喜之余，遂发奋为续集之作。又得门人关正人之助，凡所钤二十五钮，又加以缶翁布篆而使公子藏龟刻者五钮。是集戋戋小册，未足以称巨观，然搜集之勤，乞假之艰，困难重重，遂耗岁月至于五年之久，乃知一事之成，固非举手投足所易就也。略跋数语以告知者。

壬子如月松丸长记于子书印酒堂南窗（长）

所收印记

第一册

鹤寿千岁、闲云万里、盐氏三世、江门士族、穆如清风、寿无涯、长坪、亢書滋印、梅村清玩、兰涯、阿南衡印、仁寿堂主、山本氏、二丰、痴仙、淡如

第二册

大仓喜七郎之印、听松、成德堂珍藏、苏江、还读书庐、元直、小栗、平平凡凡、野元吉印、公鼎、

以下五钮缶翁布篆吴藏龟所刻
静胜轩、天籁阁藏、大仓喜七郎、听松、日有喜

20、《吴昌硕印集》

1979 年日本东方书店 钤印本 一帙二册

1979 年上海朵云轩、日本东方书店联合出版《吴昌硕印集》，由东方书店在日本发行。印谱由沙孟海题签，容庚题字，原石钤印精拓，附边款，无序跋，版心处刻有"吴昌硕印记"。所收印记50 枚，按刻制时间进行排列，涵盖吴昌硕自 31 岁至 82 岁之间的印记，是了解吴昌硕篆刻发展的印谱。其中"钟善廉"边款纪年极似"己卯"，考其其他，应为"乙卯"，"己""乙"两字在吴昌硕边款中有时极难分辨，己卯时吴昌硕 36 岁，而乙卯时则为 72 岁。除此之外，在吴昌硕生平年中还有乙亥与己亥、乙酉与己酉、乙未与己未等，较难分辨，需当留意。

题签

吴昌硕印集 沙孟海署检（文若私玺）
吴昌硕印集 容庚敬题（容庚私印）

所收印记

第一册

杜氏袟华（31岁），何荫楠印、先灵运十三日生、胡（37岁）、结翰墨缘、二林先生同日生（39岁）、左运泰（39岁）、公可、息舸、息柯五十以后作（40岁）、画癖、宝书（41岁）、费念慈印、琅邪费氏（42岁）、费押（42岁）、冰红词人、犁云老圃、臣炳泰印（43岁）、香田、丁祖德印（47岁）、铜孙父、云壶（49岁）、云壶、金石书巢（50岁）、鸿爪、邵（52岁）

第二册

翰臣长寿（54岁）、作蕃长寿（54岁）、翰臣氏、降雪庐（56岁）、顾氏永宝、鹤寿、凤初书画、严信厔、小舫、岁寒知松柏、钟善廉（72岁）、刘泽序印（72岁）、泮桥、守谦长寿、沈恩孚印、心磬、道子（73岁）、瑞九、鲍隐藏书（77岁）、戴克靖印（77岁）、丁珪之印（77岁）、月湖草堂（78岁）、师趞楼（78岁）、王宝仑印（82岁）

21、《吴昌硕自用印集》四卷

钤印手拓　1979年　浙江美术学院水印厂编印　一帙四册

1979年浙江美术学院（今中国美术学院）水印厂搜集吴昌硕自用印记180余枚编印成《吴昌硕自用印集》四卷。虽然是由水印厂出版发行，但该印谱却是使用原石钤印手拓具有古籍形式的印谱。印谱每页一印，印下附拓边款。版心篆书"吴昌硕自用印集"。印谱四卷四册，前有陆维钊、诸乐三、王个簃、朱复戡、方介堪、沙孟海的题字，第一册前有吴昌硕题印诗、沙孟海序言，第四册后附水印厂出版说明。印谱制作精良，由王个簃、沙孟海、诸乐三审定。1981年，由西湖艺苑手拓再版。

该印谱所收印记皆为吴昌硕自用印，与张增熙辑本《缶庐印存》所收印记大部分相同。印记数量虽然多于《缶庐印存》，但两者互有缺漏。《缶庐印存》辑录于吴昌硕76岁之时，所收印记为吴昌硕挑选的76岁之前的自用印，而《吴昌硕自用印集》则是尽搜留存于世的吴昌硕自用印，包含吴昌硕76岁之后的印记。

题签

帙：

吴昌硕自用印集　陆维钊署　（陆维钊）（微昭）

卷一：

吴昌硕自用印集　岁在戊午良月既望诸乐三敬题（乐三长寿）（希斋）

吴昌硕自用印集　王个簃题（启之）

卷二：

吴昌硕自用印集　己未春节　朱复戡（朱复戡）

卷三：

吴昌硕自用印集　七十九叟　方岩（方岩）（介堪）

卷四：

吴昌硕自用印集　己未春　沙孟海题（孟海）

吴昌硕序

见《缶庐印存二集》

沙孟海序

吴昌硕先生近代篆刻大家，逝世五十一年矣。海内外编揭印谱，层见叠出，无虑数十种，今日购求已不易。浙江美术学院水印厂，独征集先生自用印，精选一百八十余方，别为专帙。从来名家为人治印，或迫促酬应，未必钮钮称心。至其兴到自制，鲜不深思结撰，自制而常用者，尤为快意之作。先生自用印之多且精，古今殆无第二手。披读是卷，瑰奇万变，惊心动魄，精华所聚，启示后学，借鉴不尽，倘所谓掷地作金石声者耶。

一九七九年二月沙孟海年八十题记
（文若私玺）（孟海题记）

版心

吴昌硕自用印集

所收印记

卷一

安吉吴俊章（37岁）、安吉吴俊章（42岁）、安吉吴俊昌石（43岁）、安吉吴俊卿之章、吴俊之印、俊卿私印、吴俊卿、俊卿、俊卿之印、俊卿印信（37岁）、吴俊卿印、吴俊唯印、吴俊卿、吴俊卿信印日利长寿、俊卿之印（49岁）、俊卿大利（51岁）、吴俊卿印（52岁）、吴俊长寿（41岁）、吴俊之印（53岁）、吴俊、苍石、昌石、苍石（36岁）、仓石、仓硕（52岁）、吴昌石、仓石（57岁）、昌石、仓硕、老苍（58岁）、阿仓（60岁）、昌硕、小名乡阿姐、香丁、吴氏、安吉（33岁）、安吉、安吉、湖州安吉县、湖州安吉县、湖州安吉县门与白云斋（40岁）、湖州安吉县门与白云斋

卷二

古桃州（68岁）、古鄣、归仁里民（39岁）、半日村（71岁）、缶记（32岁）、缶庐（39岁）、缶老（69岁）、缶道人（41岁）、缶庐（42岁）、缶庐、缶主人、缶、老缶、缶无咎（52岁）、缶翁（74岁）、苦铁、苦铁、苦铁（41岁）、苦铁、苦铁无恙（42岁）、苦铁欢喜（42岁）、苦铁不朽、苦铁无恙（55岁）、苦铁近况（55岁）、破荷亭（52岁）、破荷亭、破荷亭长（53岁）、破荷（53岁）、破荷、石人子室（52岁）、石人子室、十亩园丁五湖印匄（41岁）、五湖印匄（42岁）、五湖印匄、芜青亭长、铁函山馆（37岁）、禅甓轩（41岁）、酸寒尉印（46岁）、无须吴（70岁）、无须老人（81岁）、聋、大聋、聋缶（53岁）、聋缶、聋缶、吴昌

硕大聋（74岁）

卷三

吴俊长寿（30岁）、苍石父（30岁）、俊、仓石、吴俊卿印、缶、俊卿之印（34岁）、仓硕（34岁）、缶庐（36岁）、芜青亭长饭青芜室主人（36岁）、吴俊之印（56岁）、吴昌石（56岁）、吴（70岁）、缶翁（70岁）、仓石道人珍秘、余杭褚德彝吴兴张增熙安吉吴昌硕同时审定（76岁）、癖斯（31岁）、道在瓦甓（33岁）、一狐之白（36岁）、虞中皇（36岁）、削觚（37岁）、美意延年（37岁）、爱己之钩（37岁）、相思得志、日利常吉、恨二王无臣法、抱员天（39岁）、染于仓（39岁）、其安易持（39岁）、能亦丑（39岁）、学心听（40岁）、终日弄石（41岁）、墙有耳（41岁）、隅积（42岁）、魁父（42岁）、窥生铁（42岁）、群众未县（42岁）、则蘧之（43岁）、惠癖（45岁）、莫铁、长乐（47岁）、梅花手段（49岁）、五味亭、以崇阿为宝、能婴儿、宿道、强其骨、木鸡、明道若昧（41岁）、梅花手段（41岁）、甓禅（42岁）、不雄成（42岁）

卷四

系臂琅玕虎魄龙、二耳之听、从牛非马、得时者昌、稽式、贞虫、强自取柱、见虎一文、安平泰、贞之邮、不息版、千里之路不可扶以绳、寸之烟、抱阳、雌节、烟海、黄言、寥天一、杜权、一目之罗、钩有须、但吹竽、鹤寿、宠为下、蚤服、勇于不敢、聋于官（56岁）、恶诗之官、一月安东令、一月安东令、一月安东令、明月前身（66岁）、弃官先彭泽令五十日（66岁）、周甲后印（61岁）、雄甲辰（61岁）、长愁养病、虚素（69岁）、七十老翁（70岁）、园菜果蓏助米粮（72岁）、听有音之音者聋（73岁）、重游泮水（76岁）、老夫无味已多时（79岁）

吴昌硕知见印谱目

序号	书名	年代	作者	版本	藏地	出典
1	《朴巢印存》				浙江省博物馆藏	
2	《苍石斋篆印》	清	吴昌硕手拓	同治十三年（1874）（一册）	国家图书馆藏	
	《苍石斋篆印》（附太公阴谋金匮铭）	清	吴昌硕选编	钤拓本（一册）	马国权旧藏	
3	《铁函山馆印存》		吴昌硕选编	钤拓本（一册）	师村妙石藏	
4	《削觚庐印存》	清	吴昌硕篆刻	清光绪间钤印本（不分卷）	上海市图书馆、辽宁省图书馆藏	《中国古籍总目》
				光绪十年（1884）刊本钤印（四册）	松丸东鱼旧藏	《松丸东鱼搜集印谱解题》
				钤印巾箱四册本		《印谱知见传本书目》
				光绪十年（1884）原拓本（耐耕草堂藏）（一帙四册）	私人藏	
				怀玉印室藏本（日本书学院景印）光绪九年跋（一帙二册（原一册））	小林斗盦藏	
				粘印本（一册）	易斋王丹藏	
				钤印、粘印本（一册）	韩登安旧藏	
				一册	青山杉雨藏	
				一册	梅舒适藏	
					山崎节堂翁旧藏	
					常盘丁翁旧藏	
				钤印本（一册）韩登安增补本	韩登安旧藏	
	《老缶印迹》（版心：削觚庐印存）		吴昌硕选编	钤印、粘印本（一册）	师村妙石藏	
5	《削觚庐印选》	清	吴昌硕撰	晚清四大家印谱		《中国丛书广录》
6	《缶庐印存》	清	吴隐（石潜）辑，吴昌硕刻，潜泉印丛本	民国三年（1914）钤印本（三集、四集）（四册）	西泠印社藏	《中国印谱史图典》
			吴俊卿篆	光绪二十八年（1902）安吉吴氏刊本钤印附拓本	松丸东鱼藏	《叶氏存古丛书》《松丸东鱼搜集印谱解题》

				民国十二年（1923）安吉 吴氏钤印附拓本	松丸东鱼藏	《松丸东鱼搜集 印谱解题》
				民国二十三年（1934）钤 印拓本贴附本	松丸东鱼藏	《松丸东鱼搜集 印谱解题》
				民国四年（1915）		《中国印谱解题》
	《缶庐印存》初集， 又名《缶庐初集》， 重辑本	清	吴隐（石潜） 辑，吴昌硕刻	清光绪十五年出刊（1889）， 1914 年重刊（四册）	西泠印社藏	《中国印谱史图 典》
	《缶庐印存》全四 集	清	吴俊卿篆 西 泠印社编	光绪二十一年（1895）至 民国四年（1915）西泠印 社活字印本钤印附拓本	松丸东鱼藏	《松丸东鱼搜集 印谱解题》
				光绪二十一年（1895）序 排印并钤印	京都大学人文科 学研究所	
				日本小林斗盦辑释文，1983 年东京书学院出版社用光绪 二十一年（1895）至民国 三年（1914）西泠印社景 印	京都大学人文科 学研究所	
				民国三年（1914）上海西 泠印社刊本（四集十六卷）	佐野市立乡土博 物馆	
				钤印十六册本，西泠印社本		《印谱知见传本 书目》
	《缶庐印存》	清末 民国	张增熙辑、 王秀仁拓印	民国九年（1920）钤印本（一 套八册）	国家图书馆藏	
	《缶庐印存》初集 （版心: 缶庐印集）	民国	吴隐辑	西泠印社钤印本（一帙四册）	私人藏	
	《缶庐印存》二集 （版心: 缶庐印集）	民国	吴隐辑	西泠印社钤印本（一帙四册）	私人藏	
	《缶庐印存》三集 （版心: 缶庐印集）	民国	吴隐辑	西泠印社 1914 年钤印本 一 帙四册	私人藏	
	《缶庐印存》四集 （版心: 缶庐印集）	民国	吴隐辑	西泠印社钤印本 一帙四册	私人藏	
7	《吴仓石印谱》	清	吴俊卿篆	钤印附拓本	松丸东鱼藏	《松丸东鱼搜集 印谱解题》
				有正书局钤印附拓本	松丸东鱼藏	《松丸东鱼搜集 印谱解题》

	清	吴仓石（昌硕）刻，有正书局出版	清宣统三年（1913）钤印本（四册）	西泠印社藏	《中国印谱史图典》《印谱知见传本书目》
	清		四卷（祁傚哉旧藏）	国家图书馆藏	
8	《吴缶老为成澹堪先生治印》一册			国家图书馆藏	
9	《苦铁印选》四卷	吴昌硕（缶庐）刻，宣和印社刊本	1950年（四册）	西泠印社藏	《中国印谱史图典》
		吴俊卿篆 方约编	1950年宣和印社排印本钤印附拓本	松丸东鱼藏	《松丸东鱼搜集印谱解题》
		方约（节厂）编次	1950年钤印本（金山铸斋藏本）一帙四册	九松园邹涛藏	
10	《缶庐扶桑印集》（版心: 缶庐印集）	松丸东鱼辑	1965年钤印本 一帙二册	九松园邹涛藏	
11	《续缶庐扶桑印集》（版心: 续缶庐印集）	松丸东鱼辑	1972年钤印本 一帙二册	九松园邹涛藏	
12	《吴昌硕印集》	吴俊卿篆 马国权编	1974年香港南通图书公司景印本	松丸东鱼藏	《松丸东鱼搜集印谱解题》
			1979年日本东方书店钤印本 一帙二册		
13	《吴昌硕自用印集》四卷		钤印手拓 1979年 浙江美术学院水印厂水印 一帙四册		
14	《徐金垒刻印》	清 徐三庚篆	清光绪九年（1883）吴俊卿钤印本（一帙一册）	松丸东鱼藏	《叶氏存古丛书》《松丸东鱼搜集印谱解题》
15	《缶庐印集》	清 吴昌硕篆刻	清光绪二十一年（1895）杭州西泠印社钤印潜泉印丛本（缶庐印存）（不分卷）	香港大学藏	《中国古籍总目》《中国印谱解题》
			清光绪二十六年（1900）钤印本（不分卷）	国家图书馆、吉林省图书馆藏	《中国古籍总目》
			清光绪十五年（1889）钤印本（四册）	西泠印社藏	《中国印谱史图典》
			清光绪二十六年（1900）钤印本[二集（潜泉印丛本）]	西泠印社藏	《中国印谱史图典》

16	《观自得斋徐氏所藏印存》（吴昌硕刻印集）	清	徐士恺辑	清光绪二十八年（1902）		《中国印谱解题》
17	《徐袖海吴昌硕印》谱不分卷	清	徐三庚、吴昌硕篆刻	清钤印本	辽宁省图书馆藏	《中国古籍总目》
18	《德邻堂欣赏》	清	吴俊卿篆	钤印附拓本	松丸东鱼藏	《松丸东鱼搜集印谱解题》
19	《吴仓石印存》	清	有正书局辑本	清宣统三年（1912）钤印本（四册）	西泠印社藏	《中国印谱史图典》
20	《汉玉钩室印存》（缶庐为蕚一刊印）	清	吴昌硕（缶庐）刻，顾麟士（鹤逸）辑	民国九年（1920）钤印本	西泠印社藏	《中国印谱史图典》
21	《吴昌硕印谱》全四集	民国	吴俊卿篆 中国印学社编	民国二十年（1931）至民国二十六年中国印学社景印本	松丸东鱼藏	《松丸东鱼搜集印谱解题》《中国印谱解题》
22	《吴昌硕印存》	民国	吴俊卿篆 宣和印社编	民国二十五年（1936）宣和印社钤印附拓本	松丸东鱼、桑名铁城旧藏	《松丸东鱼搜集印谱解题》《中国印谱解题》
23	《吴昌硕等名家印存》		编者不详	1949年钤印本（七册）	西泠印社藏	《中国印谱史图典》
24	《吴昌硕篆刻选集》		吴俊卿篆 朵云轩景印本	1965年朵云轩景印本	松丸东鱼藏	《松丸东鱼搜集印谱解题》《中国印谱解题》
25	《篆云轩印存》				西泠印社藏	
26	《齐云馆印谱》				小林斗盦藏	
27	《梅舒适旧藏吴昌硕印集》（增补高木、尾崎并诸家所藏）		邹涛辑	九松园钤印本 一册		

（李仕宁 制表）

吴昌硕传记辑录

田熹晶 辑校

吴俊卿，字仓石，一字昌硕，号缶庐，又号苦铁，安吉诸生，官江苏知县。性孤冷，工诗，能篆籀及刻石，又喜作画，天真烂漫，在青藤雪个间。时杨藐翁在吴门，折节称弟子。又与吴窦斋善，见闻日广，而气韵益超。有缶庐诗存、印存。

（叶为铭《广印人传》）

吴俊卿字苍石，号苦铁，又号破荷，别字缶庐，安吉诸生。入贡以知县分江苏权安东令越月。好金石，受知于沈仲复、吴平斋、陆存斋、杨藐翁诸公，故学有根柢。喜学石鼓，刻印专宗秦汉，浑厚高古，一如其书。晚年兼工花卉，专以气韵，在青藤白阳之间。

（叶为铭《再续印人小传》）

《安吉吴先生墓志铭》
义宁陈三立撰文
归安朱孝臧书丹
闽郑孝胥书盖

丁卯岁之十一月六日，安吉吴先生卒于沪上。居沪士大夫与其游旧诸门弟子，及海东邻国游客侨贾慕向先生者，类相率奔走吊哭。盖先生以诗书画篆刻负重名数十年。其篆刻本秦汉印玺，敛纵尽其变，劖镵造化，机趣洋溢；书摹猎碣，运以铁钩锁法；为诗至老弥勤苦，抒摅胸臆，出入唐宋间健者；画则宗青藤、白阳，参之石田、大涤、雪个。迹其所就，无不控括众妙，与古冥会，划落臼窠，归于孤赏。其奇崛之气，疏朴之态，天然之趣，毕肖其形貌，节概情性以出。故世之重先生艺术者，亦愈重先生之为人。

先生讳俊卿，字昌硕，后以字行，缶庐、苦铁咸所自号，浙江安吉人也。少遭寇乱，所居村屠杀，编户几尽。祖母氏严、母氏万并弟妹及聘妻章氏皆殉之。先生持父转徙，亦屡脱于濒死。由是茹痛习苦终其身。既补诸生，贫困甚，乃出为小吏江苏，寻晋直隶州知州，摄安东令，一月即谢去。久留吴会，尽交当世通雅方闻擅艺能之彦，于杨叟岘、任叟颐磋磨尤笃。晚岁转客上海，艺益进，名益高。日本人士争宝其所制，挹其风操，至范金铸像，投置孤山石窟，为游观胜处。前此遇中国名辈所未有也。先生内峻洁而外和易，洒然物象之表，别蕴神理。老病聋，然接对宾友，怂谈不倦。复数结侣入歌场，危坐端视，默揣节奏低昂，曲终而后去。既鬻艺播闻海内外，求索者相属弗绝。先生不忧贫，遂时推所获恤交游戚党。客有过述市人鉴赏择取类以耳为目，颇怪之。先生笑曰："使彼果皆用目者，吾曹不几饿死耶？"虽戏语，亦可窥见先生不自护其能而矜所长也。先生卒年八十有四。明年（岁壬申）某月日，归葬先生湖州某乡某原（杭州唐栖之超山）。曾祖讳芳南，国子监生；祖讳渊，举人，官海盐教谕；考讳辛甲，举人，截取知县。所聘章恭人已死寇难，乃娶施恭人，精勤慈俭，能佐先生成其志，前十年卒。所出子曰育，殇，曰涵，曰迈。女一，乌程邱培涵其婿也。涵擅刻印与绘事，前先生五月卒。迈及女并工篆隶，互传先生一艺以自名。孙三人。所著有《缶庐诗》若干卷，《别集》若干卷，《缶庐

印存》若干卷。先生卒之岁，逢重九，尚集群流为登高之会。酒罢揖别先生层楼上，对之竦然，若古木，若瘦藤寒石，缥渺出霄光霞气中也。未几而先生死矣。铭曰：

古有绝艺群所宗，杂糅蓄变尊养空，灵清出跃与天通。山海四照一秃翁，濯溉培根插鸿濛，骈罗朱实灿而丰，光气腾跃扶桑东。浩浩盘拏万怪胸，独立只手掷虬龙，奏刀弄笔夺化工。襟抱恢疏谁与同，超世奋翮谢樊笼，国能不灭讯无穷。

门生周梅谷镌字

（陈三立著《散原精舍文集》）

《安吉吴先生墓表》
慈溪冯开撰文
三原于右任书丹
余杭章炳麟篆额

先生讳俊卿，字昌硕，晚以字行。安吉吴氏世居县西彰吴邨，明宏治中析置孝丰县，村隶孝丰，籍仍其旧，潜德懋学，嬗闻家牒。洪杨之役，郭吴举村熸焉。祖母严，母万，聘妻章及弟妹，与兹掺黩，吴氏不绝，裁比县发。先生奉父流转，饥饿穷谷，幸脱于死，乱定成诸生。追惟家难，罹若在疚，纷华之念，消沮几尽。偃蹇中岁，贫不自周，不得已，试吏江苏，叙劳絫转至直隶州知州，守宰安东，一月谢去，捐势削迹，自此远矣。夙姚文艺，兼擅治印，盘盂鼎碣，沉浸淬厉，恢恢游刃，冥合秦汉，孤文小石，获者矜异，等于璆璧。先生之书，入方出员，肃若栗若，籀篆隶草，靡不晐赡；先生之画，浑罨谲诡，独辟隅奥，千紾万变，无迹可蹑，既

反初服，褒回吴越间，赍金求索，踵趾错集，森然起例，义取无忸，亲戚义故，推赡指肘。七十而后，光名弥著，东国侨士，钦其才品，为冶金艁象，龛置西湖孤山之麓，过其下者，留连嗟慕，增成故实。先生器情宽博，不有其能，深执谦退，与物无竞。自辛亥浚，逡遁辟地，惟与流人野老，舂容瞻接，时政升降，略不挂口，属疾重听，乐于自晦。虽宾坐周旋，小乖应对，而意色冲然，莫测所蕰，生平感忾，一抒于诗，幽搜孤造，深入其阻。晚年属思益劳，片辞涵揉，恒至申旦，家人微止之，即曰："非郁胡申，非茹胡吐，吾自渫所不甘，何云苦也！"春秋八十有四。丁卯十一月六日告终上海寓邸。哀问乍布，遐迩悼叹，及门弟子，咨度典则，相与著谥曰贞逸先生。含章抱节，寒然遐举，彰德旌行，不亦审乎。所著诗歌序跋，综为《缶庐诗》十一卷，外集如干卷。曾祖芳南，国子监生。祖渊，举人，海盐教谕。父辛甲，举人，截取知县，配施恭人，简靖率素，有高世之志，金石证向，同心龟勉，式好偕隐，华首不渝，先十年卒。男子子三，曰育，殇，曰涵，出后从父，曰迈。女子子一，归乌程邱培涵先生。卒前数月尝游唐栖超山，兹地有唐玉潜之遗风，岩栖谷汲，民物隐秀，先生乐其高胜，夷犹林皋，憺焉忘反。迈敬承先恉，谋兹灵宅，旋得吉卜，兆域斯定。粤以壬申之冬下窆封隧，永宁体魄，是用甄述景行，镌石莹表，上质有昊，下谇无纪。

门人周梅谷刻石

（《于右任书吴昌硕墓表》）

《吴先生行述》
王个簃

先生讳俊卿，字昌硕，晚以字行。姓吴氏，世居浙江安吉郹吴邨。明弘治中，分置孝丰县，村隶之。而仍旧籍。文学行义著闻先世。曾祖讳芳，南国学生。祖讳渊，举人，浙江海盐县学教谕。祖妣严恭人。考讳辛甲，举人，截取知县。妣万恭人。先生以道光二十四年八月一日生。自幼颖异，服长上之训，严恭人钟爱之。迨就傅，经史而外益研讨形声故训之学。性不好弄，独好刻印，诵习余暇，辄砻石从牖侧无人处，鉴之束干程课，不敢竟学。弱岁值洪杨之乱，广德既陷，进犯孝丰，村之族数千，死亡流离无算。先生辗转穷谷中，岁又大饥，濒死者数矣。乱平，仅奉知县公还。知县公续娶杨恭人，未几而殁。先生哀恸惨怛，益念严恭人、万恭人殉难事。中夜旁皇饮泣，不得成寐。壮岁服官江苏，由佐贰叙劳，累转至直隶州知州。平生忠爱根于天性，每值时变，辄咨嗟扼腕，宛若有促迫于其后者。甲午中日之役，吴中丞大澂出师榆关，奏调先生赞画军事。先生被命即行，亲友沮尼，不以自馁。尝任安东县知县一月，谢去。盖先生自成诸生，即倦意进取，为贫而仕，非其志也。居恒肆力文艺，书画刻石皆自辟户牖而隐合于古。师友往还，有杨岘见山、施浴升旭臣、谭献仲休、吴云平齐、吴大澂清卿、潘祖荫伯寅、任颐伯年诸先生。证矗探索学日益进。顾绝不以此自多，与人语则曰：我无好，我无能也。夙昔不治生产，自解组归，寒素犹昔，端居杜门，日与施恭人摩挲金石，以为娱乐。盎无见粮，弗问也。辛亥而后，伏处海滨，籍鬻艺自赡给，年已七十矣。先生感念时局，益托于诗歌，以抒悲愤。性故淡退，穷达得丧从不措意，独其忧国危疑耿耿之意，虽老矣犹无能一日以释也。晚病重听，不复与闻世事，故人子弟朝夕过从，往往语蝉鸣不倦。七十后名益盛，书画流传遍于国内外，日本士大夫至辇金求之，东瀛之岛，得先生单缣片纸，珍若璆璧。尝为先生范金铸像，置之西湖孤山。先生天性最挚，厚于待人，鬻艺所得，贫交亲属时时得被沾溉。杨见山先生后嗣凌夷，则为修理其墓道。沈石友先生瑾死，则为刻其遗诗。其笃亲不遗故旧大率类此。人谓先生书过于画，诗过于书，篆刻过于诗，德性尤过于篆刻，盖有五绝焉。识者以为实录云。春秋八十有四，以丁卯十一月六日卒。门弟子上私谥曰贞逸先生。所著曰《缶庐诗》若干卷，《缶庐别存》一卷，《削觚庐印存》若干卷。初聘于章，未娶殉难，先生迎其柩归配。施恭人前先生十年卒。恭人生男子子三：育、涵、迈。先生两兄皆殉难，先生命以育、涵分后之，育早卒，先生命立涵之子志洪为之子。涵前先生五月卒。女子子一，适归安邱培涵。孙一志源。章、施二恭人前葬郹吴邨之凤麟山，以道路之僻左，将为先生别营兆葬焉。贤事先生有年，知先生最详，不揆梼昧，辄为撰次行义如右。文儒巨子幸垂鉴焉。门弟子王贤谨述。

（林树中编著《吴昌硕年谱》）

《艺术大师吴昌硕》节录
吴东迈

先生名俊、俊卿，初字香补，中年以后更字昌硕，亦署仓硕、苍石，别号缶庐、老缶、老苍、苦铁、大聋、石尊者、破荷亭长、芜青亭长、五湖印丐等。伯祖名应奎，字蘅皋，著有《读书楼诗集》。祖父名渊，伯父名开甲，字如川，别号周史，皆中过举人，但只祖父做过一任教官，家境清寒，主要依靠耕耘度日。生母万氏夫人，孝丰中莞村人，继母杨氏夫人，安吉

晓墅镇人。先生排行第三，长兄名炳昭，次兄名熙英，还有一妹。

郹吴村距孝丰城五十里。原属安吉县，现属孝丰县，吴先生照习惯自称安吉人，诗文画幅往往自署为安吉吴昌硕。山村依山傍水，充满诗情画意。先生怀念故乡，有《郹南》一首："九月郹南道，家家云半扉。日斜衣趁暖，霜重菜添肥。地辟秋成早，人荒土著稀。盈盈烟水阔，鸥鹭笑忘归。"

（吴东迈著《艺术大师吴昌硕》）

《吴昌硕》
马国权

吴昌硕（1844 年 9 月 12 日 -1927 年 11 月 29 日），原名俊，又名俊卿，字仓石，后改字昌硕，以字行。别署缶庐、老缶、缶道人、破荷、苦铁，晚号大聋等。所居曰仓石斋、齐云馆、芜园、篆云轩、削觚庐、破荷亭、石人子室。浙江安吉人。

其先世皆积学有科名。先生幼颖异，经史而外，于文字之学多所用心，喜镌印，束于程课，未能恣意研求。年十七，遭逢战乱，逃难中与家人散失，只身流浪三载。靠采野粮疗饥，或充零工为活，困厄备尝，及还家，众口之家仅余老父耳。翌年，学官催赴县试，得补诸生。先生性耽艺术，于八股之文殊无志趣。自是遂绝意科场。家居勤习诗文，研索书刻，欲补离乱所缺。年廿九，赴杭州谒俞曲园先生，乞列门墙。随至苏州，谒杨岘藐翁，求为弟子，藐翁极重先生，许以兄弟相称，婉谢拜门之请。又遍访潘祖荫、吴云等著名学者请益。卅四岁问画法于任伯年。数年间，学艺大进。年卅七，应吴云之邀客其家两罍轩，吴中收藏家至伙，以是金石书画名迹多所寓目。越两年，以友好之助，纳粟出为佐贰，以赡家给。小吏所入虽微，然事简可不废研艺，故权为之。累晋至后补知县、直隶州知州衔。甲午（1894）之役，应邀参吴大澂幕，出师榆关，不避艰危，惜清廷昏聩，战事败绩，未能展其所志。年五十三，出为安东县令，不堪上官逼迫，强令鞭挞百姓，仅一月即乞去，曾刻"弃官先彭泽令五十日"一印见怀，并附边跋云："官田钟秫不足求，归来三径松菊秋。我早有语谢督邮。"从此鬻艺自给，后移家上海，以迄谢世。

先生廿余岁即攻各体书法。楷书学钟繇，隶主《张迁》，行或借径王铎，篆则初以晚清名家杨沂孙为法，后得明拓《石鼓文》遂专究于是，复以行草笔法参之，字形展长，结构往往左低而右高，用笔遒劲，气息深厚，开篆一派面目，画宗徐青藤、陈道复，参以沈周、石涛、八大诸家，得力处在以篆笔入画，苍茫古厚，构思布局，迥异恒蹊，而题字用印之妙，三者交相辉映，堪推独步。作画以梅、竹、松、菊、荷、兰、水仙、牡丹、紫藤及瓜果为多，偶亦涉笔山水、佛像。年近三十锐意篆刻，初访浙派，于邓石如、赵之谦、徐三庚皆曾致力，尤得于吴让翁之运刀如笔，与钱叔盖切中带削之刀法，后获见周秦两汉封泥暨砖甓文字，融会变化，而以《石鼓》之笔入之，清刚高古，自成体貌。用圆杆钝刀驱驰石骨，益显浑朴。其印看似不经意，而虚实呼应，某处借边，其画拼连或残缺，皆从整体考虑，细心经营，非率意者可比。葛昌楹序先生《缶庐印集·三集》有云："今昌硕吴先生以书画名海内，而其篆刻，更能空依傍而特立，破门户之结习，挈长去蔽，自为风尚，盖当代一人而已。先生印学导源汉京，凡周秦古玺、石鼓、铜盘，洎夫泥封、瓦甓、镜缶、碑碣，与古金石之有文字资料考证者，莫不精研其旨趣，融会其神理。故其所诣，直可轹赵（之谦）撝吴（让之），迈丁（敬）超黄（易），睥睨文（彭）何（震），匹

俪吾（衍）赵（孟頫），由是隋两汉跂姬赢，俾垂绝之学得以复续，又不仅为当代一人已也。"评析至当。

先生自题《削觚庐印存》有四绝句："裹饭寻碑苦不才，红崖碧落莽青苔。铁书直许秦丞相，陈邓藩篱摆脱来。""铜斑玉血摩挲去，外奖当前誓不闻。风雨吾庐成独破，了无人到一书裙。""岐阳鼓破琅琊裂，治石多能识字难。瓦甓幸饶秦汉意，乾坤道在一盘桓。"凿窥陶器铸泥封，老子精神本似龙。只手倘扶金石刻，茫茫人海且藏锋。"不独可以窥见先生印学主张与处世之道，抑亦略知其诗之旷远高逸。

近世艺坛，如先生之兼精诗书画印、享盛名于海内外者，殆无第二人。1913年，西泠印社正式成立，被举为社长，尝撰书一联曰："印讵无源？读书坐风雨晦明，数布衣曾开浙派；社何敢长？识字仅鼎彝瓴甓，一耕夫来自田间。"具见谦淡之情。1921年，东瀛人士更范金铸像，贻置孤山，用表尊仰。先生平居和易，治艺至勤，迄老不稍懈；乐于提挈后辈。从游者不下数十人，若陈师曾、赵古泥、徐星州、李苦李、萧蜕闇、钱瘦铁、王个簃、沙孟海、诸乐三及河井荃庐等，并各有成就。子三，长曰育，早殇；次曰涵、三曰迈，皆能传家学。殁后五年，葬于杭县塘栖超山之宋梅亭畔，遵遗命也。

1983 年 10 月 23 日

（马国权著《近代印人传》）

吴昌硕研究文献目录

岳小艺 辑录

吴昌硕一生于诗书画印深耕不辍，取得了很高的艺术成就，影响深远。几十年来国内学者对其生平、作品、艺术风格等进行了深入研究，吴昌硕印谱、书画作品集、诗稿、传记等大量出版刊行，相关研究成果不断涌现，且不乏海外尤其日本学者等相关研究论著。本文拟对国内及日本的吴昌硕论著及研究成果作分类整理汇总，形成吴昌硕研究文献目录，以期对未来吴昌硕研究的拓展深入提供一定的线索和文献帮助。

凡例

1. 本文是对中日两国与吴昌硕相关的部分著作、论文等文献进行收集、分类和整理汇总，形成吴昌硕研究文献目录。

2. 本文按专著与期刊论文两大类进行整理，其中专著包括国内部分 133 种（含钤印本），日本部分 102 种（含钤印本）；期刊论文包括国内部分 474 篇（含国内学位论文），日本部分 52 篇（含日本学位论文）。

3. 各分类下按年编次，以出版或发表时间为序。

一、专著

国内部分：

1. 《苍石斋篆印》,吴昌硕刻并辑，钤印本，清末（1851—1911）。

2. 《吴昌硕治印》，成湛堪辑，钤印本，清末至民国（1851—1949）。

3. 《观自得斋印集》，（清）徐士恺藏并辑，钤印本，清光绪二十年（1894）。

4. 《缶庐印存（初集、二集、三集、四集）》，西泠印社辑，光绪至民国年间（1895-1921）。

5. 《吴仓石印谱》，有正书局辑，钤印本，清宣统三年（1911）。

6. 《观自得斋集缶庐印谱》，钤印本，民国年间（1912-1949）。

7. 《苦铁碎金》,吴昌硕,西泠印社，民国四年（1915）。

8. 《吴昌硕花卉十二帧》，商务印书馆，民国八年（1919）。

9. 《吴昌硕花卉一册》，商务印书馆，民国八年（1919）。

10. 《缶庐印存》,褚德彝辑,钤印本，民国八年（1919）。

11. 《缶庐集（5卷）》，刘承干增刊本，民国九年（1920）。

12. 《缶庐近墨（一集、二集）》，吴昌硕，西泠印社，民国十一年至十二年（1922-1923）。

13. 《缶庐写生妙品》，吴昌硕，西泠印社，民国十二年（1923）。

14. 《吴昌硕画册》,商务印书馆，民国十四年（1925）。

15. 《吴昌硕先生遗作集》，天马会出版部制版，民智书局发行，民国十七年（1928）。

16. 《吴昌硕书画册》，西泠印社，民国十八年（1929）。

17. 《吴昌硕印存（不分卷）》，宣和印社辑录，民国二十五年（1936）。

18、《吴昌硕故事》，余再新著，儿童书局总店，民国三十三年（1944）。

19、《苦铁印选》，方节盦集拓，宣和印社刊，1950年。

20、《晚清四大家印谱》，宣和印社，1951年。

21、《艺术大师吴昌硕》，吴东迈著，浙江人民出版社，1958年。

22、《吴昌硕画选》，上海人民美术出版社，1959年。

23、《吴昌硕画集》，中国古典艺术出版社，1959年。

24、《吴昌硕花卉册》，人民美术出版社，1959年。

25、《吴昌硕》，吴东迈著，上海人民美术出版社出版，1963年。

26、《吴昌硕篆刻选集》，朵云轩，1965年。

27、《吴昌硕集》，张莲清编著，太平洋图书公司，1972年。

28、《吴昌硕画选》，台北艺术图书公司，1973年。

29、《吴昌硕金石集》，段维毅编著，台中发行所兴学出版社，1974年。

30、《吴昌硕印集》，马国权编著，九龙南通图书公司，1974年。

31、《近代三家印谱》，香港宏图出版社，1975年。

32、《吴昌硕篆刻选集》，上海书画出版社，1978年。

33、《吴昌硕画辑》，人民美术出版社，1978年。

34、《吴昌硕、齐白石、傅抱石三石书画选集》，蔡辰男编著，李锡敏主编，台北国泰美术馆，1978年。

35、《吴昌硕印谱》，香港博雅斋，1979年。

36、《历代法书萃英：吴昌硕石鼓文墨迹》，上海书画出版社，1979年。

37、《吴昌硕自用印集》，浙江美术学院水印厂编辑室编，浙江美术学院，1979年。

38、《吴昌硕自用印集（四卷）》，浙江美术学院水印厂编辑室编，钤印本，1979年。

39、《吴昌硕作品集：书法篆刻》，上海人民美术出版社、西泠印社，1984年。

40、《吴昌硕作品集：绘画》，上海人民美术出版社编，上海人民美术出版社，1984年。

41、《吴昌硕书法字典》，香港万里书店，1984年。

42、《吴昌硕印谱》，上海书画出版社，1985年。

43、《缶庐集》，台北文海出版社，1985年。

44、《吴昌硕作品集：书法篆刻》，上海人民美术出版社编，上海人民美术出版社，1986年。

45、《回忆吴昌硕》，刘海粟著，上海人民美术出版社，1986年。

46、《吴昌硕花卉画的创作背景及其风格研究》，陈肆明著，台北市立美术馆，1989年。

47、《吴昌硕、齐白石、徐悲鸿、傅抱石四大名家款印》，许礼平编著，翰墨轩出版公司，1990年。

48、《荣宝斋藏三家印选(吴昌硕、陈世曾、齐白石）》，荣宝斋，1990年。

49、《吴昌硕作品集：绘画》，丁茂鲁责任编辑，上海人民美术出版社，1990年。

50、《三石选集》，台北鸿禧艺术文教基金会，1990年。

51、《吴昌硕印影》，戴山青编著，北京广播学院出版社，1992年。

52、《吴昌硕、齐白天、黄宾虹、潘天寿四大家研究》（潘天寿基金会学术

丛书），李松著，浙江美术学院出版社，1992年。

53. 《吴昌硕谈艺录》，吴东迈著，人民美术出版社，1993年。

54. 《吴昌硕年谱》，林树中著，上海人民美术出版社，1994年。

55. 《吴昌硕作品集续编》，西泠印社，1994年。

56. 《吴昌硕早期诗稿手迹两种》，西泠印社，1994年。

57. 《吴昌硕篆刻艺术研究》，刘江著，西泠印社，1995年。

58. 《缶庐翰墨》，上海书店出版社，1995年。

59. 《吴昌硕生平及书法篆刻艺术之研究》，苏友泉著，蕙风堂笔墨有限公司出版部，1995年。

60. 《缶庐诗》，上海古籍出版社，1995年。

61. 《中国近现代名家画集吴昌硕》，天津人民美术出版社，1996年。

62. 《吴昌硕卷》，河北教育出版社、广东教育出版社，1996年。

63. 《吴昌硕篆刻及其刀法》，刘江著，西泠印社，1997年。

64. 《我的祖父吴昌硕》，吴长邺著，上海书店出版社，1997年。

65. 《赵之谦、蒲华、吴昌硕画风》，重庆出版社，1997年。

66. 《吴昌硕》，浙江人民美术出版社，1998年。

67. 《吴昌硕传》，王家诚著，台北国立故宫博物院，1998年。

68. 《中国书法全集77·近现代编·吴昌硕卷》，荣宝斋出版社，1998年。

69. 《钱君匋藏印谱》，安徽美术出版社，1998年。

70. 《近代印人传》，马国权著，上海书画出版社，1998年。

71. 《吴昌硕精品集》，人民美术出版社，1999年。

72. 《吴昌硕印集》，张荣、马云贤编著，北京工艺美术出版社，2000年。

73. 《吴昌硕篆刻作品集》，戴山青编著，广西美术出版社，2000年。

74. 《吴昌硕篆刻及其边款》，刘江著，西泠印社，2000年。

75. 《吴昌硕印谱》，西泠印社，2000年。

76. 《鉴识吴昌硕》，丁羲元著，福建美术出版社，2002年。

77. 《金石书画大师吴昌硕》，张毅清，海峡文艺出版社，2003年。

78. 《吴昌硕——中国书画名家画语图解》，边平恕著，中国人民大学出版社，2003年。

79. 《吴昌硕题画诗笺评》，光一著，浙江人民出版社，2003年。

80. 《艺术大师吴昌硕》，上海书画出版社编，上海书画出版社，2004年。

81. 《吴昌硕篆刻精品赏析》，汪星燚著，西泠印社，2004年。

82. 《吴昌硕印论图释》，刘江著，西泠印社，2004年。

83. 《日本藏吴昌硕金石书画精选》，陈振濂主编，西泠印社，2004年。

84. 《吴昌硕（汉英对照彩图本）》，紫都、苏德喜编著，中央编译出版社，2004年。

85. 《纪念吴昌硕诞辰160周年学术论文集》，西泠印社编，西泠印社，2004年。

86. 《百年一缶翁：吴昌硕传》，吴晶著，浙江人民出版社2005年。

87. 《吴昌硕生平与作品鉴赏》，紫都、苏德喜编著，远方出版社，2005年。

88. 《现代名家翰墨鉴藏丛书：吴昌硕》，丁羲元，西泠印社出版社，2005年。

89. 《中国近现代书画真伪鉴别：吴昌硕卷》，杨新主编，潘深亮执行主编，

大象出版社，2005 年。

90、《金石之韵：西泠印社藏陈洪绶、赵之谦、吴昌硕花卉册页及文房清玩拓片精选》，西泠印社编，上海书店出版社，2005 年。

91、《吴昌硕自书元盖寓庐诗稿》，上海书画出版社编，上海书画出版社，2005 年。

92、《吴昌硕印谱》，王冰、高惠敏编著，中国书店出版社，2006 年。

93、《吴昌硕经典印作技法解析》，陈道义著，重庆出版社，2006 年。

94、《盛世鉴藏集丛 1·吴昌硕专辑·图像、文献》，陈振濂著，浙江古籍出版社，2006 年。

95、《吴昌硕篆刻砚铭精粹》，上海吴昌硕纪念馆编，上海书店出版社，2007 年。

96、《吴昌硕传》，王家诚著，百花文艺出版社，2007 年。

97、《吴昌硕手札》，上海书画出版社，2007 年。

98、《与古为徒：吴昌硕逝世八十周年书画篆刻特集》，陈浩星主编，澳门艺术博物馆制作，澳门艺术博物馆，2007 年。

99、《吴昌硕书画篆刻艺术》，澳门艺术博物馆，2007 年。

100、《艺璨扶桑：日本藏吴昌硕作品精粹》，陈高宏、张恩迪编著，上海吴昌硕纪念馆，上海书店出版社，2009 年。

101、《吴昌硕诗集》，华东师范大学出版社，2009 年。

102、《吴昌硕书画鉴定》，邢捷著，天津人民美术出版，2010 年。

103、《吴昌硕印谱》，西泠印社出版，2010 年。

104、《苦铁道人梅知己：吴昌硕艺术人生》，王东声著，文化艺术出版社，2010 年。

105、《吴昌硕山水八纸卷》，上海书画出版社，2010 年。

106、《国粹四大家：吴昌硕、齐白石、黄宾虹、潘天寿》，商务印书馆，2010 年。

107、《吴昌硕流派印风》，茅子良著，重庆出版社，2011 年。

108、《中国印谱全书：缶庐印存初集》，人民美术出版社，2011 年。

109、《吴昌硕篆刻集粹》，王义骅编著，吉林文史出版社，2011 年。

110、《中国历代名家名品典藏系列·三希堂藏书书系·近现代绘画：吴昌硕》，中国书店出版社，2011 年。

111、《中国篆刻艺术精赏：吴昌硕》，毛修陆编著，福建美术出版社，2012 年。

112、《中国美术馆馆藏精品系列：吴昌硕书画合璧册页》，湖南美术出版社，2012 年。

113、《与古为徒：吴昌硕书画篆刻学术研讨会论文集》，澳门艺术博物馆，2012 年。

114、《东方吴昌硕》，赵遵生著，上海锦绣文章出版社，2013 年。

115、《青年吴昌硕》，赵遵生著，上海锦绣文章出版社，2013 年。

116、《缶庐拾遗及其他（插图本）》，吴民先著，中国发展出版社，2013 年。

117、《海派百年代表画家系列作品集》，上海书画出版社，2013 年。

118、《吴昌硕印举》，吴超编著，上海书画出版社，2014 年。

119、《吴昌硕评传》，王琪森著，文汇出版社，2014 年。

120、《吴昌硕纪念馆、吴昌硕研究丛书：吴昌硕年谱长编》，朱关田编著，浙江古籍出版社，2014 年。

121、《纪念吴昌硕诞辰一百七十周年、西泠印社甲午春季雅集专辑》，陈振濂编著，西泠印社出版社，2014 年。

122、《吴昌硕纪念书法绘画篆刻录》，

浙江古籍出版社，2014 年。

123.《印人传合集》，（清）周亮工等撰，于良子点校，浙江人民美术出版社，2014 年。

124.《吴昌硕篆书心经（老碑帖系列第 1 集）》，孙宝文编，吉林出版集团有限责任公司，2014 年。

125.《吴昌硕全集：篆刻卷》，邹涛、沈乐平编著，上海书画出版社，2015 年。

126.《吴昌硕篆刻精选》，江苏凤凰美术出版社，2015 年。

127.《与古为徒：吴昌硕书画篆刻学术研讨会论文集》，澳门艺术博物馆编，故宫出版社，2015 年。

128.《吴昌硕与二十世纪写意花鸟画名家》，中国美术馆藏画辑，人民美术出版社，2015 年。

129.《缶庐翰墨》，王镛主编，四川美术出版社，2015 年。

130.《墨宝图书：中国篆刻》，吴昌硕、黄牧甫、齐白石等，湖北美术出版社，2016 年。

131.《缶庐老人诗书画》，吴迈编，中华艺术大学第 1 集。

132.《削觚庐印存》，钤印本。

133.《梅舒适旧藏吴昌硕印集一册》，邹涛辑，钤印本。

日本部分：

1.　《吳昌碩真蹟拾遺》，丸孫商店。

2.　《昌碩畫存（1、2）》，田中慶太郎編，宣和印社，1912 年。

3.　《缶廬臨石鼓全文》，田口米舫編，1919 年。

4.　《缶廬集（4 卷）》，1920 年。

5.　《吳昌碩先生画帖》，林源吉編，双樹園，1920 年。

6.　《吳昌碩畫譜》，田中慶太郎編，文求堂書店，1920 年。

7.　《吳昌碩書画譜》，田口米舫著，

至敬堂，1921 年。

8.　《吳昌碩花果冊》，1926 年。

9.　《吳昌碩畫冊》，有正書局，1927 年。

10.　《缶翁遺墨記念册》，高島屋吳服店美術部，1928 年。

11.　《吳昌碩先生遺作集》，楊清磐、錢瘦鐵編輯，大東書局，1931 年。

12.　《日支名家印譜》，下中彌三郎編，東京：平凡社，1934 年。

13.　《石鼓文；西泠印社記（和漢名家習字本大成，第 25 卷）》，吳昌碩筆，下中彌三郎編輯，平凡社，1934 年。

14.　《書斎管見：吳昌碩翁的书斋》，楠瀬日年，翰墨同好会南有書院，1935 年。

15.　《惲壽平、趙之謙、吳俊卿花卉集錦（支那南畫大成，續集）》，興文社，1936 年。

16.　《書道文庫第 19 卷：鄧完白、包世臣、吳讓之、趙之謙、吳昌碩》，楠瀬日年編，アトリエ社，有信書房（発売），1939 年。

17.　《吳昌碩研究》，松村茂樹著，研文出版，1942 年。

18.　《吳昌碩印譜（初集）》，松丸東魚編纂，白紅社，1955 年。

19.　《吳昌碩印譜（第 2 集）》，松丸東魚編纂，白紅社，1956 年。

20.　《吳昌碩印譜（第 3 集）》，松丸東魚編纂，白紅社，1957 年。

21.　《吳昌碩印譜（第 4 集）》，松丸東魚編纂，白紅社，1960 年。

22.　《吳昌碩篆書西塘記》，松丸東魚編，白紅社，1957 年。

23.　《吳昌碩書畫集》，松丸東魚編，西東書房，1958 年。

24.　《吳昌碩隷書冊》，松丸東魚編，白紅社，1958 年。

25.　《吳昌碩臨石鼓文》，松丸東

魚編，白紅社，1959年。

26. 《中国古印図録》，神田喜一郎、野上俊静編，大谷大学禿庵文庫編，大谷大学，1964年。

27. 《呉昌碩の遊印：篆刻名品選》，高畑常信編，木耳社，1965年。

28. 《缶廬榑桑印集》，松丸東魚輯，1965年跋。

29. 《缶廬扶桑印集二冊》，松丸東魚輯，西川寧題扉頁，鈐印本，1965年。

30. 《呉昌碩書畫集》，松丸東魚編，西東書房，1965年。

31. 《石人子室印萃四巻》，松丸長孾篆竝輯，1968年。

32. 《呉昌碩尺牘、詩稿：清（書跡名品叢刊）》，二玄社，1970年。

33. 《鉢印集林》，呉昌碩編，徳鄰堂，1970年。

34. 《呉昌碩臨金石文三種》，松丸東魚編，白紅社，1971年。

35. 《呉昌碩石鼓文》，松丸東魚編，白紅社，1971年。

36. 《呉昌碩墨芳》，思文閣，1971年。

37. 《呉昌碩篆刻字典》，伏見冲敬編，雄山閣出版，1972年。

38. 《呉昌碩硯銘》，松丸東魚編，白紅社，1972年。

39. 《呉昌碩篆書般若心経》，松丸東魚編，白紅社，1972年。

40. 《續缶廬扶桑印集二冊》，松丸東魚輯，鈐印本，1972年。

41. 《續缶廬榑桑印集四巻》，呉俊卿、呉蔵龕篆；松丸東魚輯1972年跋。

42. 《呉昌碩扁額集》，松丸東魚編，白紅社，1973年。

43. 《呉昌碩、王一亭、齊白石展》，東洋書芸振興会，1973年。

44. 《呉昌碩（人と芸術）》，呉東邁著，足立豊訳，二玄社，1974年。

45. 《文人畫粹編》，中央公論社，1974年。

46. 《三大巨匠展：呉昌碩、王一亭、斉白石：中国現代書画の先駆者》，東洋美術センター，1974年。

47. 《呉昌碩絵画：呉昌碩とその周辺》，本間美術館，1975年。

48. 《苦鉄砕金（1-5）》，国書刊行会，1975年。

49. 《缶廬印存》，書学院出版部，1976年。

50. 《苦鐵印選》，方節厂集拓，書學院出版部出版，1976年。

51. 《図解篆刻講座：呉昌碩に学ぶ 1》，師村妙石監修，比嘉南牛、矢野萊山編著，鷗出版，1976年。

52. 《呉昌碩の画と賛》，青山杉雨編著，二玄社，1976年。

53. 《呉昌碩削觚廬印存（上下巻）》，清雅堂編，清雅堂，1976年。

54. 《削觚廬印存（第二種）》，雄山閣出版，1977年。

55. 《呉昌碩》，長尾正和、鶴田武良著，講談社，1976年。

56. 《苦鉄印選（12冊附釈文1冊）》，方節厂編，書学院出版部，1977年。

57. 《呉昌碩のすべて：近世五十年呉昌碩記念展》，謙慎書道会編，二玄社，1977年。

58. 《呉缶翁の芸術（呉昌碩のすべて：近世五十年：呉昌碩記念展）》，小林斗盦，謙慎書道会編，二玄社，1977年。

59. 《趙觚廬印存》，書学院，1977年。

60. 《呉昌碩篆書修震沢許塘記（篆書基本叢書，第1集）》，比田井南谷編，書学院出版部，1978年。

61. 《呉昌碩印集二冊》，容庚題扉頁，沙孟海署檢，上海朵雲軒、日本東

方書店出版，鈐印本，1979 年。

62. 《削觚廬印存（第二種）二冊》，小林斗盦璆嵓，懷玉印室藏本，書學院出版部出版，影印本，1980 年。

63. 《呉昌碩篆書呉氏先世記（篆書基本叢書第 2 集）》，書学院出版部，1980 年。

64. 《呉昌碩談論：文人と芸術家の間》，松村茂樹編，柳原出版，1981 年。

65. 《西泠印社："呉昌硯書画展"目録》，岐阜日日新聞社，岐阜放送，1981 年。

66. 《中国篆刻叢刊：呉昌碩》，小林斗盦編，二玄社，1981 年。

67. 《呉昌碩信片册（別册）》，二玄社，1982 年。

68. 《西泠印社"呉昌碩書画展"目録》，岐阜日日新聞社，1983 年。

69. 《呉昌碩とその周辺展：第二回特別企画展》，観峰館編，日本習字教育財団，1983 年。

70. 《削觚廬印存（第二種）》，雄山閣，1983 年。

71. 《続缶廬榑桑印集》，松丸東魚輯，1985 年。

72. 《呉昌碩先生の思い出 ：王个簃随想録》，王个簃著，森秀雄、北川博邦訳，二玄社，1986 年。

73. 《缶廬榑桑印集》，松丸東魚輯，1987 年。

74. 《甸印北川蝠亭とその交友》，会津八一、伊達南海、呉昌碩、王一亭著，大橋成行編集，泰山書道院，1987 年。

75. 《呉昌碩自用印譜五種》，北川博邦編，東京堂出版，1988 年。

76. 《中国法書選：呉昌碩集》，二玄社，1990 年。

77. 《呉昌碩伝》，王家誠著，村上幸造訳，二玄社，1990 年。

78. 《わが祖父呉昌碩》，呉長鄴著，河内利治、北川博邦共訳，東方書店，1990 年。

79. 《中国篆刻叢刊第 34 巻：呉昌碩》，小林斗盦編集，二玄社，1991 年。

80. 《削觚廬印存：呉昌碩自［ケン］印譜五種（1）》，北川博邦編，東京堂出版，1991 年。

81. 《削觚廬印存：呉昌碩自［ケン］印譜五種（2）》，北川博邦編，東京堂出版，1991 年。

82. 《老缶印蹟：呉昌碩自［ケン］印譜五種》，北川博邦編，東京堂出版，1991 年。

83. 《鉄函山館印存：呉昌碩自［ケン］印譜五種》，北川博邦編，東京堂出版，1991 年。

84. 《蒼石斎篆印：呉昌碩自［ケン］印譜五種》，北川博邦編，東京堂出版，1991 年。

85. 《中国篆刻叢刊第 35 巻：呉昌碩》，小林斗盦編集，二玄社，1992 年。

86. 《苦鉄印選（普及版）》，天来書院，1992 年。

87. 《信可楽也：呉昌碩日下部鳴鶴結友百年銘誌碑建立記念》，南鶴溪監修，西泠印社、天溪会共同編集，天溪会，1993 年。

88. 《新編篆書基本叢書：呉昌碩篆書幅二種》，北川博邦編集，雄山閣出版，1997 年。

89. 《上海博物館書法名品集：呉昌碩集》，北川博邦監修，高橋蒼石編，北辰堂，1999 年。

90. 《甸印北川蝠亭とその交友：会津八一、伊達南海、呉昌碩、王一亭》，泰山書道院，泰山書道院，2001 年。

91. 《篆刻全集：呉昌碩》，二玄社，2001 年。

92. 《呉昌碩展 ：新潟放送創立 25 周年記念特別展》，ＢＳＮ新潟美術

館編，ＢＳＮ新潟美術館，2003 年。

93. 《呉昌碩とその周辺：生誕一六〇年》，ふくやま書道美術館編，ふくやま書道美術館，2004 年。

94. 《呉昌碩とその周辺：栗原コレクションより》，ふくやま書道美術館編，ふくやま書道美術館，2004 年。

95. 《四字熟語で書く中国名碑名帖選：石鼓文·呉昌碩》，劉洪友監修執筆，角川学芸出版，2006 年。

96. 《呉昌碩臨石鼓文·散氏盤銘》，遠藤彊編，天来書院，2008 年。

97. 《中國書画篆刻名家總鑑（清末·民初）》，編原田幹久著，萱原書房，2009 年。

98. 《松丸東魚蒐集印譜解題》，高山節也著，二玄社，2009 年。

99. 《呉昌碩研究》，松村茂樹著，研文出版，2009 年。

100. 《呉昌碩の書·画·印》，東京国立博物館、台東区立書道博物館編，台東区芸術文化財団，2011 年。

101. 《図解篆刻講座：呉昌碩に学ぶ》，師村妙石監修，比嘉南牛、矢野菜山編著，鷗出版，2013 年。

102. 《民間に眠る名品：呉昌碩手札詩巻合刊》，林宏作釈文監修，アートライフ社，2016 年。

二、期刊论文

国内部分：

1. 《吴缶庐刻印》，吴昌硕，《艺林月刊》，1931 年第 18 期。

2. 《吴昌硕简介》，易，《美术》，1957 年第 1 期。

3. 《回忆吴昌硕先生》，潘天寿，《美术》，1957 年第 1 期。

4. 《谈吴昌硕的绘画》，于非闇，《美术》，1957 年第 1 期。

5. 《浙江博物馆举办吴昌硕纪念室》，赵人俊，《文物》，1958 年第 1 期。

6. 《吴昌硕中晚年治印》，孙昕雯，《故宫博物院院刊》，1982 年第 1 期。

7. 《苦铁画气不画形——吴昌硕的花卉创作》，李松，《名作欣赏》，1982 年第 1 期。

8. 《吴昌硕绘画艺术初探》，丁涛，《南京艺术学院学报》（美术与设计版），1982 年第 4 期。

9. 《五岳储心胸,峥嵘出笔底——吴昌硕书法篆刻艺术特色初探》，刘江，《书法研究》，1983 年第 3 期。

10. 《"缶庐"的由来》，龚产兴，《美术研究》，1983 年第 4 期。

11. 《吴昌硕的绘画艺术》，郑文，《美术研究》，1984 年第 2 期。

12. 《吴昌硕的艺术》，胡海超，《美术研究》，1984 年第 4 期。

13. 《吴昌硕艺术论》，丁羲元，《西泠艺丛》，1984 年第 9 期。

14. 《略论吴昌硕》，钱君匋，《上海社会科学院学术季刊》，1985 年第 3 期。

15. 《吴昌硕迁居上海年代考》，吴民先，《苏州教育学院学报》，1986 年第 2 期。

16. 《吴昌硕与杨藐翁》，吴民先，《苏州教育学院学报》，1986 年第 3 期。

17. 《吴昌硕与石鼓文》，胡建人，《宝鸡师院学报》（哲学社会科学版），1987 年第 2 期。

18. 《吴昌硕》，张杭生，《浙江档案》，1988 年第 3 期。

19. 《近现代的传统派大师——论吴昌硕、齐白石、黄宾虹、潘天寿》，郎绍君，《新美术》，1989 年第 3 期。

20. 《中国近代画家吴昌硕》，孙长茂，《师范教育》，1991 年第 2 期。

21. 《吴昌硕黄士陵篆刻艺术之分野》，牛克诚，《书法丛刊》，1992年第3期。

22. 《吴昌硕篆刻艺术综论》，陈荣，《曲靖师专学报》，1992年第3期。

23. 《吴昌硕先生的风趣》，吴长邺，《炎黄春秋》，1992年第4期。

24. 《借古开今——吴、齐、黄、潘四大家学术研讨会综述》，王志纯，《美术》，1992年第10期。

25. 《墨痕深处是真红：吴昌硕绘画论》，丁羲元，《名家翰墨》，1993年2月。

26. 《平生足迹半天下：吴昌硕山水人物画论》，丁羲元，《名家翰墨》，1993年3月。

27. 《自我作古空群雄：读吴昌硕的篆刻》，叶一苇，《书法丛刊》，1994年第2期。

28. 《吴昌硕"缶翁"印对传统汉铸印与门派让翁印的取弃分析》，李汉宁，《百色学院学报》，1994年第4期。

29. 《黄宾虹吴昌硕篆书的比较研究》，许宏泉，《艺坛》（台湾），总第318期，1995年6月。

30. 《浅谈缶翁画气》，黄镇中，《西泠艺报》，第116期，1995年8月。

31. 《吴昌硕与湖州藏书家》，刘建华，《杭州师范学院学报》（社会科学版），1995年第1期。

32. 《论吴昌硕书法创作与审美》，刘光明，《西北师大学报》（社会科学版），1995年第1期。

33. 《"千寻竹斋"与中朝跨世纪金石缘——吴昌硕篆刻艺术一窥》，徐梦嘉，《文艺研究》，1995年第6期。

34. 《吴昌硕书画辨伪》，潘深亮，《收藏家》，1995年第6期。

35. 《中国画的"忌"与"犯忌"——序<'吴昌硕画宝'评注>》，黄格胜，《南方文坛》，1995年第3期。

36. 《唐云先生赠我吴昌硕对联》，童衍方，《上海艺术家》，1995年第2期。

37. 《遁入<猎碣>成斌玦——浅谈吴昌硕书法成就在其整个艺术中的作用》，李光一，《书法艺术》，1995年第4期。

38. 《吴昌硕篆刻艺术的特色》，刘景云，载杨震方著、郭鲁凤译《中国书艺80题》，《韩国汉城》，1995年。

39. 《吴昌硕不守画坛"家法"》，潘德熙，《咬文嚼字》，1995年第9期。

40. 《漫谈吴昌硕与黄牧甫篆刻艺术的风格》，孙国柱，《书画艺术》，1996年第1期。

41. 《独往之往谁与俱：吴昌硕篆刻艺术研究的意义》，张韬，《中国书画报》，1996年4月11日。

42. 《吴昌硕与朝仓文夫——参观日本朝仓雕塑馆有感》，聂崇正，《收藏家》，1996年第4期。

43. 《富冈铁斋晚年的五方落款印——兼谈其与罗振玉、吴昌硕的印缘》，刘晓路，《美术观察》，1997年第1期。

44. 《各臻其美一时瑜亮：吴昌硕与黄牧甫篆刻艺术比较研究》，李彤，《书法之友》，1997年第3期。

45. 《集古典之大成 开现代之新风——吴昌硕书法篆刻艺术述评》，桂雍，《书法之友》，1997年第3期。

46. 《吴昌硕先生书法篆刻年表》，林树中，《书法之友》，1997年第3期。

47. 《关于吴昌硕、黄宾虹篆书的比较研究》，许宏泉，《书法之友》，1997年第3期。

48. 《自我作古空群雄——吴昌硕艺术发微》，杨士林，《书画世界》，1997年第3期。

49. 《吴昌硕行书<天汇潭记>》，吴昌硕，《书画世界》，1997年第3期。

50. 《滑川澹如记事——吴昌硕和日本文人交流侧记》，松村茂树，《书画世界》，1997年第3期。

51. 《缶庐探赜三题——在韩国刚庵书艺馆的演讲》，吴民先，《苏州教育学院学报》，1997年第4期。

52. 《书法与画法的交互为用——吴昌硕对近代中国书艺的贡献》，（台湾）姜一涵，《美育》，总第88期，1997年10月。

53. 《揭开"天下第一章"的真相——采访"吴昌硕'大吉羊'印"的前前后后》，曹志苑，《新闻记者》，1997年第7期

54. 《吴昌硕其人其事》，苏友泉，《美术学报》，总第30期，1997年。

55. 《吴昌硕和中日艺术交流》，许亚洲，《中外文化交流》，1998年第6期。

56. 《海上巨擘——任伯年、吴昌硕》，吴晓丁，《美术之友》，1998年第3期。

57. 《吴昌硕的花卉画——篆刻入画的两个层次》，李季育，《国立历史博物馆学报》（台湾），总第8期，1998年3月。

58. 《吴昌硕荀慧生师徒情深》，鲍世远，《世纪》，1998年第6期。

59. 《追求郁勃 追求古拙——略评吴昌硕的艺术成就》，汤宝玲，《上海大学学报》（社会科学版），1998年第2期。

60. 《墨池点破秋冥冥 苦铁画气不画形：简析吴昌硕的"画气"之道》，朱颖人，《中国书画报》，1998年9月3日。

61. 《气: 吴昌硕绘画艺术的精髓，施作雄》，《南通师专学报》（社会科学版），1998年第2期。

62. 《印外求印之我见》，徐梦嘉，《文艺研究》，1999年第3期。

63. 《李鹤云、刘正成关于吴昌硕作品考释的通信》，《中国书法》，1999年第6期。

64. 《评现代名家和大家·吴昌硕》，陈传席，《江苏画刊》，1999年第4期。

65. 《有关吴昌硕艺事代笔的三信札》，夏顺奎，《西泠艺报》，1999年7月25日。

66. 《新见吴昌硕遗印鉴真》，孙慰祖，载《孙慰祖论印文稿》，上海书店出版社，1999年1月。

67. 《金石派书风盛行下吴昌硕书法艺术的探讨》，（台湾）张忠明，《高雄餐旅学报》，1999年10月。

68. 《诗书、画印的集大成者——吴昌硕》，丘禾，《名作欣赏》，2000年第6期。

69. 《书画篆刻大师吴昌硕》，今哲，《今日浙江》，2000年第7期。

70. 《自我作古空群雄——论吴昌硕绘画中的文人性与世俗性》，承杰，《书画艺术》，2001年第1期。

71. 《试论吴昌硕的艺术品格》，徐芳，《社会科学家》，2001年第3期。

72. 《论吴昌硕自订润格》，松村茂树，梁少膺译，《书法赏评》，2001年第4期。

73. 《家园寒蔬满一畦——吴昌硕绘画中的饮食》，一直，《食品与生活》，2001年第5期。

74. 《吴昌硕与酒》，一直，《食品与生活》，2001年第6期。

75. 《吴昌硕一人而己》，张弓者，《美术报》，2001年5月26日。

76. 《吴昌硕＜达摩像＞的际遇》，范一安，《中国文物报》，2001年8月8日。

77. 《吴昌硕花卉画构图上的篆刻要素》，李周玹，载上海书画出版社编《海派绘画研究文集》，2001年12月。

78. 《古玩交易中的艺术理想——

黄宾虹、吴昌硕与＜中华名画——史德匿藏品影本＞始末考略》，洪再新，《美术研究》，2001 年第 4 期。

79. 《复兴文人画传统的最后一次搏击——吴昌硕和海上金石画派》，沈揆一，《美术研究》，2002 年第 3 期。

80. 《印艺精湛 人格高尚》，韩天衡，《中国书法》，2002 年第 1 期。

81. 《略论吴昌硕的石鼓文书法艺术》，龙鸿，《重庆三峡学院学报》，2002 年 18 卷 5 期。

82. 《吴昌硕对八大山人＜孤松图＞的评语》，刘国俊，《上海集邮》，2002 年第 5 期。

83. 《吴昌硕的艺术与作品市场行情》，朱浩云，《美术观察》，2002 年第 1 期。

84. 《吴昌硕与鄣吴故居》，景迪云，《文艺报》，2002 年 3 月 8 日。

85. 《论海派文化时空中的吴昌硕》，王琪森，上海大学海派文化研究中心首届学术研讨会，2002 年。

86. 《吴昌硕篆刻作品编年研究二三事》，黄华源，载欧豪年编《中国水墨艺术之回顾与前瞻 2001 研究生学术研讨会论文集》，台北中国文化大学，2002 年 3 月。

87. 《离奇作画偏爱我 谓是篆籀非丹青——谈吴昌硕绘画中的创新意识》，唐建，《中国成人教育》，2002 年第 9 期。

88. 《金石大家吴昌硕治印二三事》，乔梅，《华夏文化》，2003 年第 1 期。

89. 《缶庐印话（五）》，洪亮，《荣宝斋》，2003 年第 2 期。

90. 《缶庐印话（六）》，洪亮，《荣宝斋》，2003 年第 3 期。

91. 《缶庐印话（七）》，洪亮，《荣宝斋》，2003 年第 4 期。

92. 《以学术为旨归——西泠印社社史研究二题》，陈振濂，《浙江艺术职业学院学报》，2003 年第 3 期。

93. 《对＜缶庐印话（二）＞部分史实的考订》，邹绵绵，《中国书法》，2003 年第 2 期。

94. 《书画印"三绝而一通"初探——兼论吴昌硕的艺术世界》，韩天衡，《中国书画》，2003 年第 1 期。

95. 《文章有力自摺迭——简说吴昌硕诗的艺术风格》，郑雪峰，《中国书画》，2003 年第 5 期。

96. 《吴昌硕与白石六三郎》，魏丽莎，《杭州师范学院学报》（自然科学版），2003 年 2 卷 3 期。

97. 《吴昌硕的篆刻》，查仲林，《青少年书法》，2003 年第 2 期。

98. 《富贵神仙浑不羡 自高惟有石先生——代宗师吴昌硕》，寇丹，《青少年书法》，2003 年第 8 期。

99. 《吴昌硕与西泠印社》，张学进，《青少年书法》，2003 年第 12 期。

100. 《吴昌硕绘画艺术思想初探》，边平恕，《浙江树人大学学报》，2003 年第 4 期。

101. 《从吴昌硕先生佚印谈缶翁与合肥人的不解印缘》，徐家伦、张海斌，《书法世界》，2003 年第 5 期。

102. 《高古与创新——读吴昌硕行书诗轴》，耕之，《书法世界》，2003 年第 12 期。

103. 《风雨诗作证——记一代宗师吴昌硕》，郎忆倩，《文化交流》，2003 年第 6 期。

104. 《与古为徒——从吴昌硕语录看其书法的传统情结》，温存，《中国艺术报》，第 403 期，2003 年 5 月。

105. 《晚年的吴昌硕》，新原，《人民政协报》，2003 年 6 月 18 日。

106. 《吴昌硕的＜为石仓大平撰润例说＞》，沈嘉俊，《中国书画报》，2003 年 6 月 19 日。

107.《吴昌硕故居的呼唤》，季颖，《新民晚报》，2003年8月29日。

108.《诗书画印吴昌硕》，顾飞，《中国石化报》，2003年9月27日。

109.《吴昌硕篆刻艺术特质》，苏友泉，载《"百年名社·千秋印学"国际印学研讨会论文集》，西泠印社出版社，2003年11月。

110.《吴昌硕的绘画艺术》，董玉龙、西泠，载《中国近现代名家作品选粹·吴昌硕》，人民美术出版社，2003年。

111.《颜真卿、吴昌硕以及古墨收藏——朱关田访谈录》，曹鹏，《中国书画》，2004年第5期。

112.《缶庐印话（八）》，洪亮，《荣宝斋古今艺术博览》，2004年第1期。

113.《吴昌硕篆书评述》，范斌，《湖州师范学院学报》，2004年26卷4期。

114.《论吴昌硕篆刻刀法的当代意义》，洪亮，《中国书法》，2004年第4期。

115.《吴昌硕论诗信札》，刘荣华、陈子凤，《收藏家》，2004年第5期。

116.《吴昌硕两度入仕途》，华振鹤，《文史天地》，2004年第10期。

117.《诗文书画有真意 贵能深造求其通——论吴昌硕诗歌的美学特色》，张维，《苏州市职业大学学报》，2004年第4期。

118.《吴昌硕篆刻艺术赏析》，岳德功，《西北美术》，2004年第4期。

119.《吴昌硕：艺术史上的贡献与地位》，丁羲元，载《纪念吴昌硕诞辰160周年学术论文集》西泠印社出版社，2004年10月。

120.《吴昌硕绘画的现代价值》，洪惠镇，同上。

121.《画之所贵贵存我——谈谈吴昌硕对潘天寿的影响》，卢炘，同上。

122.《民族精神与浓郁表现——吴昌硕美学思想略述之一》，刘江，同上。

123.《考鉴缶庐法绘三题》，韩天衡，同上。

124.《吴昌硕先生晚年砚铭创作活动初探》，任道斌，同上。

125.《壬子开社 碑书不误——关于吴昌硕＜西泠印社记＞碑的一个问题》，余正，同上。

126.《吴涵与吴昌硕篆刻的风格关联——兼议缶翁篆刻的合作问题》，孙慰祖，同上。

127.《三绝四全 独张异军——吴昌硕的绘画艺术》，徐建融，同上。

128.《下笔力重金鼎扛——吴昌硕的山水画》，梅墨生，同上。

129.《吴昌硕印谱校勘》，黄华源，同上。

130.《从＜刻印＞诗看吴昌硕的印学观》，蔡显良，同上。

131.《吴昌硕诗篆双绝之结晶》，林乾良，同上。

132.《家父诸乐三谈大师吴昌硕——纪念吴昌硕诞辰160周年》，诸涵，同上。

133.《重气·养气·写气——吴昌硕艺术的永恒价值》，杜高杰，同上。

134.《消费吴昌硕——怪物史莱克的幸福生活》，曹工化，同上。

135.《百年沧桑谁是雄》，姜澄清，同上。

136.《对吴昌硕重气的一点认识》，张耕源，同上。

137.《熔古铸今 推陈出新——吴昌硕先生篆刻艺术简介》，唐存才，《中文自修》，2005年第10期。

138.《杞记六则》，邹涛，《中国书画》，2005年第1期。

139.《缶庐印话（九）》，洪亮，《荣宝斋古今艺术博览》，2005年第3期。

140.《＜吴昌硕论诗信札＞释文正讹及其他》，陈根民，《甘肃社会科学》，

2005 年第 1 期。

141、《吴昌硕、齐白石作品》，《中国书法》，2005 年第 11 期。

142、《吴昌硕田黄自用印》，余正，《收藏拍卖》，2005 年第 5 期。

143、《吴昌硕的绘画艺术》，丁羲元，《荣宝斋》，2005 年第 3 期。

144、《吴昌硕研究之回顾与省思》，万新华，《艺术探索》，2005 年 19 卷 4 期。

145、《海上巨擘吴昌硕与二十世纪诸画派》，乃泉，《上海艺术家》，2005 年第 2 期。

146、《日本藏吴昌硕书画篆刻作品选》，《中国书画》，2005 年第 1 期。

147、《吴昌硕：我喜拙无巧》，骆阿雪，《艺术市场》，2005 年第 9 期、

148、《<石鼓文>原作与吴昌硕书<石鼓文>之比较》，杨豪良，《边疆经济与文化》，2005 年第 7 期。

149、《谈吴昌硕的艺术创新》，王小军，《成都大学学报》（社会科学版），2006 年第 4 期。

150、《经典的误读与艺术的创造——吴昌硕篆刻艺术的启示》，李彤，《福建艺术》，2006 年第 5 期。

151、《吴昌硕具有一定的市场意识和操作手段》，叶艺，《美术观察》，2006 年第 9 期。

152、《吴昌硕"塘栖"诗稿》，包明达，《收藏》，2006 年第 4 期。

153、《吴昌硕<岁朝清供>引出的一段佳话》，杨永平，《收藏》，2006 第 4 期。

154、《杨岘与吴昌硕师友信札》，刘荣华，《收藏》，2006 年第 7 期。

155、《吴昌硕花卉真伪对比》，韩劲松，《农村·农业·农民》（B 版），2006 年第 10 期。

156、《再论吴昌硕六十以后纪年篆刻作品与史料之考察》，黄华源，《书画

艺术学刊》，2006 年第 1 期。

157、《吴昌硕研究拾遗三题》，刘曦林，《荣宝斋》，2006 年第 5 期。

158、《论吴昌硕艺术在当代的价值》，徐沛君，《荣宝斋》，2006 年第 6 期。

159、《梅竹气质 文人遗韵——记"文人遗韵——蒲华·吴昌硕书画作品展"暨学术研讨会》，王东声，《美术观察》，2006 年第 9 期。

160、《吴昌硕绘画的"气"论》，李淑辉，《贵州大学学报》（艺术版），2006 年第 4 期。

161、《简朴浑厚 郁勃苍劲——吴昌硕的篆刻艺术》，童衍方，《中国书法》，2007 年第 11 期。

162、《辄假寸铁驱蛟龙：吴昌硕的篆刻》，吴长邺，《篆刻》（齐齐哈尔），2007 年第 4 期。

163、《吴昌硕研究拾遗——以中国美术馆藏品为例》，刘曦林，《中国书画》，2007 年第 6 期。

164、《清心赏印 道法自然——吴昌硕"道法自然"印往事叙旧》，胡西林，《艺术与投资》，2007 年第 7 期。

165、《雄浑朴茂的吴昌硕印风》，成君，《青少年书法》（青年版），2007 年第 12 期。

166、《吴昌硕与海上画派的观念转型》，李淑辉，《浙江艺术职业学院学报》，2007 年第 1 期。

167、《吴昌硕绘画创新思想的美学解读》，陈健毛，《理论月刊》，2007 年第 4 期。

168、《吴昌硕"与古为新"的美学思想》，陈健毛，《南通大学学报》（社会科学版），2007 年第 2 期。

169、《湖州博物馆藏吴昌硕行书卷考识》，陈子凤，收藏家，2007 年第 1 期。

170、《论吴昌硕"画气不画形"的绘画美学思想》，陈健毛、张华，张家口

职业技术学院学报，2007 年 20 卷 3 期。

171、《吴昌硕绘画的金石气及其渊源》，李淑辉，《美苑》，2007 年第 1 期。

172、《吴昌硕书法艺术市场探析》，石子、一方，《青少年书法》（青年版），2007 年第 11 期。

173、《走近大师吴昌硕和他的后代们》，何菲、袁龙海、李志春，《上海采风》，2007 年第 6 期。

174、《寓庸斋中老门生——记杨见山和吴昌硕的师生情怀》，吴超，《收藏》，2007 年第 2 期。

175、《大师语言的重新解读 任伯年、吴昌硕绘画形式语言的比较研究（节选）》，周凯达，《当代艺术》，2007 年第 2 期。

176、《吴昌硕＜桃实图＞研究》，郭珊珊，《艺术探索》，2007 年第 2 期。

177、《清代吴昌硕的篆刻"文章有神交有道"》，艾珺，《文化学刊》，2008 年第 5 期。

178、《吴昌硕＜西泠印社记＞疑为沈石友代作——吴昌硕致沈石友信札及其他》，邹涛，《中国书法》，2008 年第 9 期。

179、《吴昌硕绘画艺术的金石味》，单国强，《紫禁城》，2008 年第 4 期。

180、《从吴昌硕题跋、诗文画论管窥其书法艺术思想》，李建春，《中国书法》，2008 年第 2 期。

181、《吴昌硕致沈石友信札选》，《中国书法》，2008 年第 9 期。

182、《晚清文人画大师吴昌硕》，孙爱君、孙召勤，《宿州教育学院学报》，2008 年 11 卷 5 期。

183、《从吴昌硕＜朱子家训＞观照吴氏早期生平及隶书风貌》，王小红，书画世界，2008 年第 1 期。

184、《"一月安东令"的困境与解脱》，侯开嘉，《书画世界》，2008 年第 9 期。

185、《论石鼓文对吴昌硕大写意花卉艺术的影响》，张春新、关杰，《美术大观》，2008 年第 1 期。

186、《吴昌硕及黄宾虹书画同源观研究》，徐海东，《教师教育学报》，2008 年第 4 期。

187、《论吴昌硕"与古为新"的绘画创新思想》，陈健毛、张华，《忻州师范学院学报》，2008 年第 1 期。

188、《浑朴厚重 烂漫缤纷——嘉兴博物馆藏吴昌硕遗札》，葛金根，《收藏家》，2008 年第 5 期。

189、《吴昌硕的"湖州"情结》，薛元明，《老年教育》（书画艺术），2008 年第 5 期。

190、《道在瓦甓 情系石鼓——吴昌硕篆刻艺术评析》，王兆卿，《青少年书法》，2009 年第 10 期。

191、《清代吴昌硕的篆刻"鲜鲜霜中菊"》，艾珺，《文化学刊》，2009 年第 2 期。

192、《风格标新——论吴昌硕绘画的创新观》，陈健毛，《广西师范大学学报》（哲学社会科学版），2009 第 5 期。

193、《吴昌硕"破体"书法十年探索及其中止之迹》，侯开嘉，《书法赏评》，2009 年第 2 期。

194、《蒲华与吴昌硕书法比较分析及其他》，王东声，《中国书法》，2009 第 3 期。

195、《从吴昌硕题中医匾额追溯沪上徐氏儿科》，俞宝英，《中医药文化》，2009 年 4 卷 6 期。

196、《吴昌硕绘画的金石韵味》，周大鹏，《河北能源职业技术学院学报》，2009 年 9 卷 3 期。

197、《纯乎金石气 发于笔墨间——南京博物院藏吴昌硕绘画作品》，韩祥，《书画艺术》，2009 年第 1 期。

198、《直从书法演画法——浅谈吴昌硕先生以书入画的独特艺术风格》，万

娟，《文艺生活·艺术中国》，2009 年第 7 期。

199.《月明每忆斫桂吴——吴昌硕于王个簃的师生恩遇》，梁培先，《中国书画》，2009 年第 7 期。

200.《谈吴昌硕印边的残破》，欧阳永梅，《中国书法》，2010 年第 6 期。

201.《<沈氏研林>中的吴昌硕铭文当也是沈石友代作》，邹涛，《中国书法》，2010 年第 2 期。

202.《吴昌硕与南通的翰墨情缘》，魏武，《南通大学学报》（社会科学版），2010 年第 2 期。

203.《吴昌硕及其书法艺术》，李刚田，《青少年书法》（青年版），2010 年第 2 期。

204.《缶庐题画》，吴昌硕，《中国画画刊》，2010 年第 3 期。

205.《吴昌硕篆刻的印外求印研究》，陈颖昌，《明道学术论坛》，2010 年 6 卷 3 期。

206.《任伯年、吴昌硕绘画构图形式的比较——以视觉心理学为角度》，周凯达，《艺术探索》，2010 年第 4 期。

207.《吴昌硕王一亭关系考》，沈文泉，《新美术》，2010 年第 3 期。

208.《吴昌硕、齐白石花鸟画构图对篆刻章法的运用》，彭作飚，《艺术探索》，2010 年第 24 卷第 3 期。

209.《文人遗韵：蒲华、吴昌硕的写意艺术》，梅墨生，《中国书画》，2010 年第 5 期。

210.《吴昌硕的"一月安东令"》，仰石，《少儿书画》，2010 年第 5 期。

211.《浅析吴昌硕艺术作品的形式美》，朱丽娟，《美与时代》（下半月），2010 年第 5 期。

212.《试论吴昌硕书法艺术成因》，陈培站，《青少年书法》（青年版），2010 年第 2 期。

213.《论吴昌硕绘画的雅俗观》，陈健毛，《江南论坛》，2010 年第 1 期。

214.《从吴昌硕到齐白石》，王好军，《文史杂志》，2010 年第 1 期。

215.《"引书入画"的吴昌硕》，孙登成，《老年教育》（书画艺术），2010 年第 1 期。

216.《援"俗"入雅 撷"俗"入画——吴昌硕和齐白石艺术"俗"缘价值探微》，王青灵，《商丘师范学院学报》，2010 年第 2 期。

217.《吴昌硕的<石鼓文>及其对后人的影响》，李维，《洛阳师范学院学报》，2010 年第 3 期。

218.《论吴昌硕大写意绘画艺术》，王福才，《齐鲁艺苑》，2010 年第 2 期。

219.《吴昌硕、齐白石大写意花鸟艺术同异论》，周正碧，《大众文艺》（学术版），2010 年第 21 期。

220.《浅析吴昌硕绘画的风格特征》，刘应军、陈登文，《大众文艺》，2010 年第 23 期。

221.《浅析吴昌硕写意花卉的艺术特色》，陈晓曦，《大众文艺》，2010 年第 13 期。

222.《吴昌硕书法艺术赏析》，李从新，《检察风云》，2010 年第 18 期。

223.《吴昌硕绘画作品的特点》，夏万杰，《艺海》，2010 年第 8 期。

224.《简论吴昌硕大写意花鸟画之风骨》，张韬，《国画家》，2010 年第 6 期。

225.《与人交 与物融——漫谈吴昌硕的交游与性情》，李永新，《东方艺术》，2010 年第 16 期。

226.《浅谈吴昌硕与齐白石篆刻法》，孟宪恩，《中国科技博览》，2010 年第 24 期。

227.《吴昌硕对石鼓文的理解与创

新》，陈维彪，《中国民间文化艺术之乡建设与发展初探》，2010 年。

228、《篆刻大家齐白石 VS 吴昌硕》，高鹏，《中国收藏》，2011 年第 10 期。

229、《吴昌硕艺术的"通会之境"论》，徐智本，《艺术百家》，2011 年 S1 期。

230、《吴昌硕篆刻创作的代刀现象》，孙慰祖，《上海文博论丛》，2011 年第 1 期。

231、《吴昌硕绘画中的民俗意象》，龙红、陈鹏，《民族艺术研究》，2011 年第 4 期。

232、《经济因素对吴昌硕绘画风格的影响》，陶小军，《艺术百家》，2011 年第 6 期。

233、《吴昌硕与小名头画家及其开放的交谊观》，郑盛龙，《文艺研究》，2011 年第 2 期。

234、《吴昌硕写"谢啮帖"》，苏斋，《山西老年》，2011 年第 3 期。

235、《浅议＜散氏盘铭＞对吴昌硕书法及绘画风格的影响》，王振，《文艺生活》（下旬刊），2011 年第 11 期。

236、《识字仅鼎彝瓴甓——我解吴昌硕》，徐迅，《中国画画刊》，2011 年第 4 期。

237、《论"气"是吴昌硕绘画之灵魂》，梁至淳，《大众文艺》，2011 年第 1 期。

238、《吴昌硕花鸟画构图的创新性研究》，白珂，《阴山学刊》，2011 年第 1 期。

239、《吴昌硕篆书对其花鸟画的影响》，曾正，《艺海》，2011 年第 4 期。

240、《吴昌硕蒙受的不白"石冤"》，方宗珪，《东方收藏》，2011 年第 6 期。

241、《食金石力 养草木心——吴昌硕行书浅谈》，恒庐，《东方艺术》，2011 年第 16 期。

242、《浅谈吴昌硕先生的花鸟画》，王娟，《贵阳学院学报》（社会科学版），2011 年第 1 期。

243、《浅谈吴昌硕的题画诗》，张营，《数位时尚》（新视觉艺术），2011 年第 2 期。

244、《从吴昌硕为闵泳翊所刻印章边款看中韩印学交流》，朱文琼，《书法赏评》，2012 年第 2 期。

245、《论吴昌硕画作与石鼓文书法之渊源》，关杰，《大舞台》，2012 年第 2 期。

246、《石鼓文的结体章法对吴昌硕大写意画造型的影响》，关杰，《美术教育研究》，2012 年第 11 期。

247、《终生嗜猎碣 一化成三绝——吴昌硕的书法艺术及思想》，任军伟，《荣宝斋》，2012 年第 2 期。

248、《一月安东令》，丁安祥，《江苏地方志》，2012 年第 3 期。

249、《画家身份是诗人本色——论吴昌硕的题画诗艺术》，张营，《美与时代》（中），2012 年第 2 期。

250、《浅谈吴昌硕的两大绘画特色》，林潇倩，《美与时代》（中），2012 年第 9 期。

251、《齐白石与吴昌硕交往考证（上）》，侯开嘉，《书法赏评》，2012 年第 5 期。

252、《齐白石与吴昌硕交往考证（下）》，侯开嘉，《书法赏评》，2012 年第 7 期。

253、《吴昌硕与＜曹全碑＞》，仲威，《中国书法》，2012 年第 9 期。

254、《论吴昌硕制订润格》，林想、谢菁菁，《美术大观》，2012 年第 12 期。

255、《谈谈吴昌硕先生》，潘天寿，《老年教育》（书画艺术），2012 年第 8 期。

256、《诗文契 金石铭——吴昌硕、沈石友事略》，恒庐，《东方艺术》，2012 年第 8 期。

257、《吴昌硕与＜郙吴村义冢碑＞》，

操声国，《书法赏评》，2012 年第 5 期。

258.《吴昌硕的十二方田黄印》，杨忠明，《检察风云》，2012 年第 2 期。

259.《朴茂雄浑话老缶——吴昌硕作品赏鉴》，张建业，《人民之友》，2012 年第 9 期。

260.《吴昌硕水墨大写意画中的"诗书画印"综合美探究》，洪明骏，《大众文艺》（学术版），2012 年第 5 期。

261.《吴昌硕论"气"的渊源及其个人特色》，杜宁，《书画世界》，2012 年第 4 期。

262.《吴昌硕与齐白石花鸟画构图艺术比较》，王小路，《艺术探索》，2012 年第 6 期。

263.《吴昌硕点戏》，邓小秋，《中国演员》，2012 年第 4 期。

264.《吴昌硕与耦园》，邹绵绵，《中国文物报》，2012 年 10 月 24 日。

265.《吴伯滔、吴待秋与吴昌硕的情缘》，鲍丹，《中国文物报》，2012 年 2 月 8 日。

266.《海派书画大师吴昌硕定居上海考》，王琪森，《文汇报》，2012 年 5 月 21 日。

267.《齐白石与吴昌硕恩怨史变考辨》，侯开嘉，《荣宝斋》，2013 年第 1 期。

268.《"四绝"老人吴昌硕——浅谈吴昌硕诗、书、画、印艺术》，蒋沁珂，《美术教育研究》，2013 年第 8 期。

269.《道在瓦甓——论吴昌硕篆刻鸿蒙之境（上）》，方建勋，《荣宝斋》，2013 年第 9 期。

270.《道在瓦甓——论吴昌硕篆刻鸿蒙之境（下）》，方建勋，《荣宝斋》，2013 年第 10 期。

271.《吴昌硕篆刻艺术考略》，卜可，《兰台世界》（上旬），2013 年第 8 期。

272.《书印相通与金石趣味——兼论当代篆刻创作的审美语境》，朱天曙，《文艺研究》，2013 年第 11 期。

273.《任伯年和吴昌硕册页小品画初探》，周颖，《美术教育研究》，2013 年第 14 期。

274.《吴昌硕篆书的金石美》，夫舟，《中国书法》，2013 年第 1 期。

275.《老树著花无丑枝——吴昌硕行书艺术赏析》，尧远生，《青少年书法》（青年版），2013 年第 8 期。

276.《"四绝"老人吴昌硕——浅谈吴昌硕诗、书、画、印艺术》，蒋沁珂，《美术教育研究》，2013 年第 8 期。

277.《论吴昌硕的篆书艺术》，司玉花、刘清扬，《艺术科技》，2013 年第 11 期。

278、《吴昌硕：大美出至丑》，谷卿，《人才开发》，2013 年第 1 期。

279.《齐白石与吴昌硕恩怨史迹考辨（下）》，侯开嘉，《东方收藏》，2013 年第 1 期。

280.《倚石写人——论毕业创作中对吴昌硕写意石头的借鉴》，王梦晗，《文艺生活·文艺理论》，2013 年第 12 期。

281.《转变之年的光华——小林斗盦旧藏吴昌硕刻"学稼轩"朱文印及其他》，翰庐，《市场瞭望》，2013 年第 9 期。

282.《吴昌硕篆刻书法空间之研究》，陈静琪，《人文与社会研究学报》，2013 年第 1 期。

283.《东西方艺术趣味之不同——吴昌硕与维米尔比较》，金清，《大众文艺》（学术版），2013 年第 11 期。

284.《苦思力索铁意孤行——简论吴昌硕大写意画的艺术手法》，茅宏坤，《上海艺术家》，2013 年第 3 期。

285.《＜缶庐别存＞与梅石写意的人文性——兼论吴昌硕的"道艺"气象暨价值自圆》，夏中义，载《"思想的旅行：从文本到图像，从图像到文本"国际学术研讨会论文集》，2013 年。

286、《金石大写意画家作品分析——以赵之谦、虚谷、蒲华、吴昌硕为例》，张见，《大众文艺》，2013年第16期。

287、《吴昌硕花卉作品及真伪鉴别》，徐成文，《团结报》，2013年8月15日。

288、《吴昌硕为大仓喜七郎制印》，杨勇，《书法》，2014年第11期。

289、《道在瓦甓——吴昌硕书法篆刻的金石基因》，郑利权，《书法》，2014年第11期。

290、《吴昌硕书法》，解小青，《书法》，2014年第11期。

291、《大气磅礴的文人精神——吴昌硕艺术浅议》，汪新林，《文化月刊》，2014年第4期。

292、《印章格趣：吴昌硕篆刻艺术撷珍》，杨小军、张雪林，《艺术市场》，2014年第31期。

293、《缶门同辉：吴昌硕及其弟子的书画市场》，王可人，《艺术市场》，2014年第34期。

294、《吴昌硕与晚清吴门印学》，顾工，《中国书法》，2014年第9期。

295、《吴门明清篆刻专题："吴门派"与吴门篆刻》，周新月，《中国书法》，2014年第9期。

296、《吴昌硕藏<智鼎铭>真伪谈》，仲威，《中国书法》，2014年第10期。

297、《吴昌硕与石鼓文》，王良煊，《中国书法》，2014年第11期。

298、《吴昌硕对近代印坛的影响》，朱琪，《中国书法》，2014第12期。

299、《吴昌硕篆刻的分期与艺术风格》，沈乐平，《中国书法》，2014第12期。

300、《吴昌硕的篆刻人生》，辛尘，《中国书法》，2014年第12期。

301、《吴昌硕：篆刻先行》，邹涛，《中国书法》，2014年第12期。

302、《吴昌硕与闵泳翊的篆刻艺术交游》，桑椹，《中国书法》，2014年第12期。

303、《刀拙而锋锐 貌古而神虚——吴昌硕篆刻刀法探析》，贺贵富，《中国书法》，2014年第12期。

304、《诗书画印"四绝"的世界——吴昌硕艺术的历史定位》，邹涛，《中国书画》，2014年第3期。

305、《西泠印社史研究导论（四）》，陈振濂，《青少年书法》（青年版），2014年第7期。

306、《吴昌硕的"酸寒尉"生涯考略》，彭飞，《美术学报》，2014年第5期。

307、《吴昌硕诗文事略》，李庶田，《东方艺术》，2014年第24期。

308、《吴昌硕篆刻艺术对当下印坛的几点启示》，高庆春，《中国艺术报》，2014年11月14日。

309、《吴昌硕的花鸟画成就考证》，张燕丽，《兰台世界》（上旬），2014年第7期。

310、《吴昌硕<桃实图>的艺术特色探寻》，夏雨，《作家》，2014年第3期。

311、《自由观念的中国面孔——论陈寅恪、吴昌硕对陶渊明的思想认祖》，夏中义，《探索与争鸣》，2014年第8期。

312、《论"气"在吴昌硕绘画中的艺术魅力》，杨子昕、熊显林，《中华文化论坛》，2014年第5期。

313、《让吴昌硕酸鼻的<僧渊造像记>》，松门，《书法》，2014年第2期。

314、《画家本色是诗人——读<吴昌硕诗集>》，杨季，《西北大学学报》（哲学社会科学版），2014第5期。

315、《直起横破 虚实相生——读吴昌硕<掩映清光竹一丛>》，周望，《荣宝斋》，2014年第9期。

316、《晚清"后海派"领袖吴昌硕的艺术成就探析》，韦桂来，《才智》，

2014 年第 30 期。

317. 《刍议吴昌硕的篆书艺术创作》，司玉花、刘清扬，《青少年书法》（少年版），2014 年第 7 期。

318. 《吴昌硕年表》，《中国书画》，2014 年第 3 期。

319. 《海上双璧 辉映艺坛——吉林省博物院藏吴昌硕、王一亭书画精品》，闫立群，《收藏家》，2014 年第 10 期。

320. 《写的艺术——论吴昌硕绘画中的书法意蕴》，邱虹霞，《戏剧之家》，2014 年第 10 期。

321. 《印外求印——篆刻对古代金石碑版文字的取法》，陈慧清，《苏州工艺美术职业技术学院学报》，2014 年第 3 期。

322. 《吴昌硕写意花鸟画的艺术风格浅析》，焦海龙，《大舞台》，2014 年第 11 期。

323. 《吴昌硕文人精神的当下思考》，吴涧风，《美术报》，2014 年 12 月 27 日。

324. 《吴昌硕和他的弟子们》，张亚萌，《中国艺术报》，2014 年 8 月 20 日。

325. 《吴昌硕书画印皆可玩赏》，朱浩云，《美术报》，2014 年 2 月 15 日。

326. 《对吴昌硕色彩语言形成原因的思考》，单玉，《品牌》，2015 年第 1 期。

327. 《品画录·吴昌硕》，魏春雷，《美术报》，2015 年 1 月 10 日。

328. 《晚清赵之谦、吴昌硕边款艺术略论》，司玉花，《美与时代》（美术学刊），2015 年第 7 期。

329. 《吴昌硕的人物画艺术及市场行情》，司玉花、刘清扬，《美与时代》（中），2015 年第 8 期。

330. 《试论吴昌硕写意花鸟画艺术风格的独特性》，田鹏，《美与时代》（中），2015 年第 8 期。

331. 《吴昌硕为王一亭治印拾零》，凌士欣，《中国文物报》，2015 年 12 月 15 日。

332. 《老夫也在皮毛类乎——论齐白石对吴昌硕艺术的传承与发展》，冯朝辉，《齐白石研究》（第三辑），2015 年。

333. 《近代日本对中国书画市场的影响——以吴昌硕、齐白石为例》，陶小军，《艺术百家》，2015 年第 6 期。

334. 《现代中国绘画的序曲——吴昌硕、齐白石、黄宾虹特展》，牛孝杰，《上海艺术家》，2015 年第 6 期。

335. 《从吴昌硕论书诗看其书学思想》，于洁、吕金光，《江西社会科学》，2015 年第 9 期。

336. 《篆刻边款创作的思考》，芦海娇，《中国书法》，2015 第 3 期。

337. 《古玺印的学习》，刘永清，《中国书法》，2015 年第 12 期。

338. 《从＜西泠印社记＞看吴昌硕的古文字学视阈》，吴晓懿，《中国书法》，2015 年第 20 期。

339. 《吴昌硕＜西泠印社记＞代笔疑云及其篆书艺术》，黎向群，《中国书法》，2015 年第 20 期。

340. 《规矩从心 中和为的——谈吴昌硕＜西泠印社记＞的艺术风格美》，高森，《中国书法》，2015 年第 20 期。

341. 《吴昌硕＜西泠印社记＞》，《中国书法》，2015 年第 20 期。

342. 《西泠印社"社长现象"研究》，陈振濂，《中国书法》，2015 年第 20 期。

343. 《吴昌硕石鼓文书法的背景与风格浅析》，谢婧，《美术教育研究》，2015 年第 20 期。

344. 《浅论吴昌硕石鼓文书法与绘画的互通性》，陆忆宁，《美术教育研究》，2015 年第 20 期。

345. 《西泠五贤》，高友林，《江南》，2015 年第 2 期。

346、《吴昌硕书法的补笔研究》，

陈述，《大众文艺》（学术版），2015年第 20 期。

347、《吴昌硕三字印的留空》，谷松章，《青少年书法》（少年版），2015 年第 6 期。

348、《入古出新——吴昌硕石鼓书法浅析》，侯艳如，《北方文学》（下），2015 年第 5 期。

349、《南京博物院藏吴昌硕书画作品评述》，费明燕，《文物鉴定与鉴赏》，2015 年第 8 期。

350、《"新浙派"篆刻的市场价值》，陈岩，《书法》，2015 年第 7 期。

351、《初读吴昌硕》，张雨婷，《美术大观》，2015 年第 12 期。

352、《吴昌硕与郑孝胥交往考述》，宋玖安，《艺术品》，2015 年第 3 期。

353、《金石善本过眼录·吴昌硕题曼生壶拓本》，仲威，《艺术品》，2015 年第 9 期。

354、《吴昌硕的仕途经历及心态》，马明宸，《艺术品》，2015 年第 10 期。

355、《论＜石鼓文＞对吴昌硕书法及绘画创作的推动》，齐彦，《国画家》，2015 年第 1 期。

356、《十指参成香色味 一拳打破古来今——吴悦石先生眼中的吴昌硕》，张泽石、梁超，《中国书画》，2015 年第 5 期。

357、《吴昌硕花鸟画用线之浅论》，傅嘉芹、万兵，《戏剧之家》，2015 年第 19 期。

358、《吴昌硕绘画的"筋"与"骨"》，周子牛，《老年教育》（书画艺术），2015 年第 10 期。

359、《对吴昌硕"以书入画"的认识》，王金敏、任金彦、贾松源，《文物鉴定与鉴赏》，2016 年第 1 期。

360、《吴昌硕写意花鸟画的特点及影响》，路遥，《艺术教育》，2016 年第 1 期。

361、《浅谈吴昌硕篆刻作品＜湖州安吉县＞和＜破荷亭＞》，来园园，《美术教育研究》，2016 年第 5 期。

362、《吴昌硕和黄牧甫篆刻艺术比较》，程亮，《美与时代》（美术学刊［中］），2016 年第 8 期。

363、《"缶庐"与"齐璜"写意印风略论》，秦文文，《书法赏评》，2016 年第 2 期。

364、《浑穆渊雅 自然冲淡——论吴昌硕晚年印风》，顾琴，《中国书法》，2016 年第 5 期。

365、《吴昌硕的北京之行》，倪葭、闫娟，《荣宝斋》，2016 年第 1 期。

366、《吴昌硕书法创新思想探析》，温存，《艺术品》，2016 年第 2 期。

367、《浅谈吴昌硕篆刻作品中的章法》，来园园，《艺术品鉴》，2016 年第 7 期。

368、《吴昌硕的意义》，蔡树农，《美术报》，2016 年 7 月 23 日。

369、《＜吴昌硕八十寿像图＞考》，周飞强，《新美术》，2016 年第 3 期。

370、《"画气不画形"——浅析吴昌硕绘画形式语言中"气"的体现》，杜宁，《美术学报》，2016 年第 1 期。

371、《＜沈氏研林＞与吴昌硕砚铭》，邹涛，《中国书法》，2016 年第 13 期。

372、《印风开拓与书法临摹——以邓石如、赵之谦、吴昌硕为例》，李毅华，《中国书法》，2016 年第 24 期。

373、《拓本博古花卉从吴昌硕＜鼎盛图＞谈起》，石炯、孔令伟，《新美术》，2016 年第 1 期。

374、《民国沪、京两地书画市场与地域文化关系的再考察——以吴昌硕、王一亭与陈师曾、齐白石为例》，陶小军，《南京大学学报》（哲学、人文科学、社

会科学），2016 年第 2 期。

375.《吴昌硕花鸟画题款美学探微》，段单，《大众文艺》（学术版），2016 年第 1 期。

376.《苏州篆刻六十年概述》，寿南、无相、静斋，《中国书法》，2016 年第 1 期。

377.《不该被遗忘的民国海上"四吴"》，吕友者，《东方收藏》，2016 年第 2 期。

378.《晋博藏吴昌硕画作》，赵晓华，《中国拍卖》，2016 年 Z1 期。

379.《光绪时期吴昌硕在苏事迹补考——以潘钟瑞＜香禅日记＞稿本为主》，李军，《艺术工作》，2016 年第 4 期。

380.《篆籀丹青——吴昌硕的艺术世界》，《荣宝斋》，2016 年第 11 期。

381.《古雅与繁盛的形式契合——以吴昌硕＜鼎盛图＞为例》，鲁庆哲，《荣宝斋》，2016 年第 6 期。

382.《吴昌硕印章边款的刀法》，陈述，《大众文艺》（学术版），2016 年第 20 期。

383.《苦铁画气不画形——我看吴昌硕》，张渝，《中国书画》，2016 年第 1 期。

384.《水墨图像的嬗变处理——以吴昌硕的艺术作品为例》，朱琳，《大众文艺》（学术版），2016 年第 9 期。

385.《略论吴昌硕的写意印风》，秦文文，《老年教育》（书画艺术），2016 年第 5 期。

386.《壮美风格下的不同印章形态——以吴昌硕、齐白石为例》，苏适，《书法赏评》，2016 年第 4 期。

387.《浅析吴昌硕花鸟画中的构图形式》，解学晖，《大众文艺》，2016 年第 14 期。

388.《石鼓写铸金石气 五绝盖世一缶翁——中国美术馆藏吴昌硕作品赏析》，

赵辉，《中国美术》，2016 年第 6 期。

389.《小论民国篆刻的基本艺术风貌——以吴昌硕、齐白石为例》，王一开，《大众文艺》，2016 年第 15 期。

390.《吴昌硕花鸟形象的现代性表现》，解学晖，《艺海》，2016 年第 8 期。

391.《吴昌硕与任伯年之成名》，陈定山，《书摘》，2016 年第 9 期。

392.《陈巨来说吴昌硕》，陈巨来，《中国画画刊》，2016 年第 4 期。

393.《且茶且印之吴昌硕的茶印》，叶梓，《普洱》，2016 年第 12 期。

394.《吴昌硕松梅图中的笔墨趣味浅析》，侯玲，《西部皮革》，2016 年第 8 期。

395.《吴昌硕的仕途与艺途》，马明宸，《老年教育》（书画艺术），2016 年第 10 期。

396.《吴昌硕两拒刘海粟题画请求》，周家有，《世纪》，2016 年第 6 期。

397.《书画中的隐性互动——吴昌硕的交游圈与艺术作品的形成关系研究》，朱琳，《长江丛刊》，2016 年第 30 期。

398.《殊途同归：开拓中国画的现代境界——吴昌硕与齐白石的写意画辨析》，陈滢，《齐白石研究》（第四辑），2016 年。

399.《一代宗师吴昌硕》，蒋频，《美术报》，2016 年 10 月 29 日。

400.《且饮墨渖一升》，芜生，《中国美术报》，2016 年 12 月 12 日。

401.《吴昌硕〈石交集〉校补（印缺）补订》续补，邹绵绵，《中国文物报》，2016 年 11 月 15 日。

402.《从与吴大澂的交谊谈吴昌硕的大篆书法》，薛垲睿，《中国书法》，2017 年第 2 期。

403.《吴昌硕艺术风格的探析》，高文静，《今传媒》，2017 年第 2 期。

404.《吴昌硕佛教人物像小议》，

张艺帆，《西北美术》，2017 年第 1 期。

405．《缶翁传人吴东迈》，蒋频，《美术报》，2017 年 2 月 11 日。

406．《随笔说缶翁》，石开，《美术报》，2017 年 6 月 17 日。

407．《苦铁道人梅知己》，高堃，《美术报》，2017 年 6 月 17 日。

408．《奇峰叠起话缶翁》，许江，《美术报》，2017 年 7 月 1 日。

409．《重读吴昌硕：画出己意 坦荡自然》，陈永锵，《美术报》，2017 年 7 月 1 日。

410．《古人为宾我为主——吴昌硕的跨世纪抉择》，何水法，《美术报》，2017 年 7 月 1 日。

411．《吴昌硕"金石画派"之鉴定一得》，陈振濂，《杭州日报》，2017 年 7 月 6 日。

412．《大师的荷塘系列之一吴昌硕》，侯骁韬，《中国航空报》，2017 年 7 月 8 日。

413．《镌琬刻玉 寒山片石——记吴昌硕书唐氏汉贞阁润例》，张晓颖，《文物天地》，2017 年第 3 期。

414．《曾熙与吴昌硕交游考——曾熙事迹考析之六》，张卫武，《荣宝斋》，2017 年第 2 期。

415．《吴昌硕篆刻实践研究——以"印从书出"和"印外求印"为视角》，武蕾，《赤峰学院学报》（汉文哲学社会科学版），2017 年第 5 期。

416．《"六法论"视角下吴昌硕写意花鸟品评》，李萌，《艺术科技》，2017 年第 1 期。

417．《窥见日中篆刻交流的一面（一）——楠濑日年著＜吴昌硕翁的书斋＞》，崛川英嗣，《印象》，2017 年总第 24 期。

国内学位论文

1．　《古树新花——吴昌硕的石鼓文》，蔡宜璇，台湾大学艺术史研究所，硕士，1999 年。

2．　《吴昌硕养生印语及其文化渊源》，陈雪莲，成都中医药大学，硕士，2003 年。

3．　《吴昌硕画风在韩国的流入与展开——以闵泳翊为中心》，权晓槟，中国美术学院，硕士，2004 年。

4．　《吴昌硕的绘画与传统文人画的异同》，李波，东北师范大学，硕士，2005 年。

5．　《吴昌硕"与古为新"绘画创作论的美学解读与文化观照》，陈健毛，广西师范大学，硕士，2005 年。

6．　《吴昌硕引书入画之研究》，邵仲武，曲阜师范大学，硕士，2005 年。

7．　《对任伯年、吴昌硕绘画形式语言的比较研究》，周凯达，西安美术学院，硕士，2005 年。

8．　《吴昌硕篆刻用字研究》，陈颖昌，中国文学系所，2006 年。

9．　《时空交界下的文化抉择——吴昌硕绘画思想研究》，李淑辉，南京艺术学院，博士，2007 年。

10．《论海派画家吴昌硕绘画艺术创新》，张丹，中央民族大学，硕士，2007 年。

11．《基于统计分析的对吴昌硕篆刻的考察》，小坂克子（久保克子），中国美术学院，硕士，2008 年。

12．《石鼓文对吴昌硕写意花鸟艺术的影响之研究》，关杰，重庆大学，硕士，2008 年。

13．《吴昌硕的花鸟画和篆书中"写"的比较研究》，武凌海，中央美术学院，硕士，2008 年。

14．《清代碑学对吴昌硕绘画艺术的影响》，林潇倩，南京师范大学，硕士，

2009 年。

15. 《论吴昌硕诗书画印的融通性》，刘亚斌，河北大学，硕士，2009 年。

16. 《宗法＜石鼓＞各有千秋——吴昌硕、杨濠叟代表作与＜石鼓文＞比较研究》，曹卫东，首都师范大学，硕士，2009 年。

17. 《寓沪之后的吴昌硕及其书画市场研究》，姜长城，中央美术学院，硕士，2009 年。

18. 《写意花鸟中石的表现形式比较研究——就任伯年、吴昌硕、潘天寿进行比较》，赵雯婷，山西大学，硕士，2010 年。

19. 《明清中国篆刻对韩国篆刻的影响》，申铉京，中国美术学院，硕士，2010 年。

20. 《吴昌硕花鸟画构图研究》，吴柳，河北大学，硕士，2011 年。

21. 《论吴昌硕的艺术》，小坂克子（久保克子），中国美术学院，博士，2011 年。

22. 《关于吴昌硕出任西泠印社首任社长前后略考》，孟磊，中国美术学院，硕士，2011 年。

23. 《吴昌硕艺术思想研究》，徐智本，东南大学，硕士，2011 年。

24. 《艺术赞助对吴昌硕梅艺创作的影响研究》，王轶，武汉理工大学，硕士，2011 年。

25. 《吴昌硕题画诗研究》，魏然，首都师范大学，硕士，2012 年。

26. 《吴昌硕书法研究》，何瑞乐，内蒙古大学，硕士，2012 年。

27. 《作画须凭一股气—吴昌硕笔墨与＜墨花系列＞》，李杰，南京大学，硕士，2012 年。

28. 《一拳打破古来今——论吴昌硕题画诗》，傅欢，南昌大学，硕士，2012 年。

29. 《齐白石对吴昌硕写意花鸟画的汲取》，孙晓冰，陕西师范大学，硕士，2012 年。

30. 《吴昌硕写意花鸟画研究》，刘少娟，河北大学，硕士，2013 年。

31. 《吴昌硕书法与绘画关系研究》，田晶，曲阜师范大学，硕士，2013 年。

32. 《吴昌硕篆书风格成因初探》，荣钢，中国艺术研究院，硕士，2013 年。

33. 《吴昌硕艺术价值与市场价格的反应研究》，任文，华东师范大学，硕士，2013 年。

34. 《吴昌硕篆刻美学研究》，吕高飞，南昌大学，硕士，2014 年。

35. 《清代碑学审美思潮对吴昌硕画风的影响》，陈秀明，曲阜师范大学，硕士，2014 年。

36. 《吴昌硕书风对我篆书创作的影响》，李勤，南京师范大学，硕士，2014 年。

37. 《吴昌硕、齐白石对近现代韩国画的影响》，柳时浩，中国艺术研究院，博士，2014 年。

38. 《吴昌硕写意花鸟画中线条的艺术魅力》，段肖瑶，山西师范大学，硕士，2014 年。

39. 《金石入画研究——以金农、赵之谦、吴昌硕、黄宾虹为中心》，池长庆，中国美术学院，博士，2014 年。

40. 《吴昌硕与齐白石的写意花鸟画比较研究——以“六法”为视角》，张亚文，江南大学，硕士，2014 年。

41. 《缶翁衰年别有才——浅析吴昌硕书印融合》，杨雪，曲阜师范大学，硕士，2014 年。

42. 《浅析吴昌硕写意花鸟画中的构图》，张旭朋，西北师范大学，硕士，2014 年。

43. 《浅谈吴昌硕写意花鸟画中线条的艺术魅力》，岳文娟，南京师范大学，

硕士，2015 年。

44、《吴昌硕花卉画色彩语言探析》，
国荣知，南京大学，硕士，2015 年。

45、《吴昌硕山水画探颐》，操声国，
中国美术学院，硕士，2015 年。

46、《赵之谦与吴昌硕"梅花图式"
的比较研究》，程颖泰，陕西师范大学，
硕士，2015 年。

47、《吴昌硕书法篆刻融合研究》，
杨瑞，山东建筑大学，硕士，2016 年。

48、《吴昌硕篆刻款识研究》，赵
作龙，渤海大学，硕士，2016 年。

49、《吴昌硕印章边款研究》，陈述，
南京艺术学院，硕士，2016 年。

50、《吴昌硕绘画题跋艺术研究及
应用》，李鹏辉，重庆大学，硕士，2016 年。

51、《吴昌硕的篆刻与其花鸟画的
相关性》，莫恩来，中国美术学院，硕士，
2016 年。

52、《试论清代篆书、篆刻的发
展——以邓石如、吴让之、赵之谦、吴昌
硕为例》，朱晓艳，山西师范大学，硕士，
2016 年。

53、《论吴昌硕与石鼓文》，韩剑锐，
山西师范大学，硕士，2016 年。

54、《吴昌硕绘画题材的文化特点
研究》，孙泽华，中央美术学院，硕士，
2016 年。

55、《吴昌硕写意花鸟画色彩研究》，
孙小玉，曲阜师范大学，硕士，2016 年。

56、《古拙·浑厚·苍润——吴昌
硕花鸟画艺术对我毕业创作的启示》，张
平，云南大学，硕士，2016 年。

57、《大篆书法创作的发展与突
破——以吴昌硕＜石鼓文＞为例》，梁
中瑞，湖北美术学院，硕士，2016 年。

日本部分：

1. 《呉昌碩の題画文学》，台麓
隠士，《書道及画道》3(7)，書道及画道

社，1918 年 7 月。

2. 《呉昌碩の芸術（緒言）》，《芸
苑》1(4)，帝国美術社，1919 年 9 月。

3. 《缶翁の人格と芸術》，長
尾雨山，《芸苑》1(4)，帝国美術社，
1919 年 9 月。

4. 《呉昌碩の絵》，新海竹太郎，
《芸苑》1(4)，帝国美術社，1919 年 9 月。

5. 《呉昌碩と其作品》，桑名鉄城，
《芸苑》1(4)，帝国美術社，1919 年 9 月。

6. 《韻致が高い》，江上瓊山，《芸
苑》1(4)，帝国美術社，1919 年 9 月。

7. 《呉昌碩翁の南画》，八木春帆，
《芸苑》1(4)，帝国美術社，1919 年 9 月。

8. 《風韻に富む呉昌碩の逸品》，
田中慶太郎，《美術写真画報》1(5)，博
文館，1920 年 5 月。

9. 《呉昌碩翁雑感》，碧水郎，《美
術写真画報》1(8)，博文館，1920 年 9 月。

10. 《呉昌碩翁》，井土霊山，
《書道及画道》6(11)，書道及画道社，
1921 年 11 月。

11. 《呉昌碩について》（特集：
呉昌碩），神田喜一郎、長広敏雄，《墨
美》15，墨美社，1952 年 7 月。

12. 《呉昌碩先生伝》（特集：呉
昌碩），須羽源一，《墨美》15，墨美社，
1952 年 7 月。

13. 《南呉北斉の世界》，村松暎，
《文人画粋編 10：呉昌碩、斉白石》，
中央公論社，1977 年 2 月；新装愛蔵版
（中国篇），1986 年 7 月。

14. 《呉昌碩と斉白石の芸術》，
ジェイムス・ケイヒル，《文人画粋編
10：呉昌碩、斉白石》，中央公論社，
1977 年 2 月；新装愛蔵版（中国篇），
1986 年 7 月。

15. 《呉昌碩の画論をめぐって》，
中田勇次郎，《文人画粋編 10：呉昌碩、
斉白石》，中央公論社，1977 年 2 月；

新装愛蔵版（中国篇），1986 年 7 月。

16. 《近代中国の画人 2：呉昌碩》，鶴田武良，《季刊水墨画》9，日貿出版社，1979 年 7 月。

17. 《近代中国の画人 3：呉昌碩周辺の画家》，鶴田武良，《季刊水墨画》10，日貿出版社，1979 年 10 月。

18. 《呉昌碩のこと》，足立豊，《不手非止》1，不手非止刊行会，1979 年 11 月。

19. 《呉昌碩・斉白石の文人的素養について 1：特にその側款を中心として（1-3）》，足立豊，《不手非止》2，不手非止刊行会，1980 年 5 月；3：4 号（1981 年 5 月）。

20. 《呉昌碩（特集：呉昌碩の世界）》，鶴田武良，《中国水墨画》3，日貿出版社，1986 年 7 月。

21. 《職業書画家としての呉昌碩およびその弟子達》，松村茂樹，《大妻女子大学紀要》（文系 23, 89-100），1991 年 3 月。

22. 《呉昌碩と日本人》，近藤高史，《書道研究》5（1），美術新聞社，1991 年 1 月。

23. 《現代の名画家たち 19：呉昌碩》，杉谷隆志，《趣味の水墨画》5(7)，日本美術教育センター，1993 年 11 月。

24. 《滑川澹如記事：呉昌碩和日本文人交流側記》，松村茂樹，《大妻女子大学紀要》（文系 28, 91-102），1996 年 3 月。

25. 《呉昌碩と白石六三郎：近代日中文化交流の一側面》，松村茂樹，《大妻女子大学紀要》（文系 29, 127-142），1997 年 3 月。

26. 《中国文人論集：王一亭にとっての呉昌碩》，松村茂樹，《内山知也博士古稀記念会編》，明治書院，1997

27. 《「漱石全集」の装幀から：漱石と呉昌碩そして長尾雨山》，松村茂樹，《漱石研究》9，翰林書房，1997 年 11 月。

28. 《呉昌碩と朝倉文夫：朝倉制作呉像石膏原型の発見を通して》（特集：西泠印社），前田秀雄，《書論》30，書論研究会，1998 年 4 月。

29. 《呉昌碩が定めた潤格について》（特集：西泠印社），松村茂樹，《書論》30，書論研究会，1998 年 4 月。

30. 《西泠印社を創始した四人と呉昌碩、河井荃廬、長尾雨山》（特集：西泠印社），弓野隆之，《書論》30，書論研究会，1998 年 4 月。

31. 《河井荃廬上呉昌碩書草稿、訪中日記、書簡》（特集：西泠印社），《書論》30，書論研究会，1998 年 4 月。

32. 《朝倉彫塑館蔵呉昌碩関係資料》（特集：西泠印社），《書論》30，書論研究会，1998 年 4 月。

33. 《呉昌碩と大倉喜七郎：并せて呉昌碩最晩年の代刻と真刻を論ず》，松村茂樹，《大妻国文》30，大妻女子大学国文学会，1999 年 3 月。

34. 《呉昌碩と大谷是空：近代日中文化交流の一断面》，松村茂樹，《中国近現代文化研究》5，中国近現代文化研究会，2002 年 12 月。

35. 《呉昌碩の印の章法について》，三嶋咲，《卒業研究梗概集》（書道学科 H15 年），2004 年 3 月 20 日。

36. 《呉昌碩の印における輪郭と界線》，清水飛鳥，《卒業研究梗概集》（書道学科 H15 年度），2004 年 3 月 20 日。

37. 《呉昌碩と日本人士：田口米舫》，松村茂樹，《中国近現代文化研究》7，中国近現代文化研究会，2004 年 12 月。

38. 《呉昌碩研究：臨石鼓文を中

心として》，小池麻実，《卒業研究梗概集》
（書道学科 H16 年度），2005 年 3 月
20 日。

39.　《呉昌碩篆刻 " 倣漢 " 試探》，
黄華源，《書道学論集：大東文化大学大
学院書道学専攻院生会誌》3，2005 年。

40.　《中国近代作家「呉昌碩」の
篆刻と書画》，蓮見行廣，《白山中国学》
12，東洋大学中国学会，2006 年 3 月。

41.　《呉昌碩と周夢坡：近代中国
文人交流の一形態》，松村茂樹，《書論》
35，書論研究会，2006 年 10 月。

42.　《石鼓文を素材とした作品制
作：「呉昌碩臨石鼓文」と「石鼓文」を
比較して》，立津友里，《卒業研究集録》
（書道学科 18 年度），2007 年 3 月。

43.　《呉昌碩の書法研究》，渡邉
奈津子，18 年度），2007 年 3 月。

44.　《河井荃廬研究：呉昌碩から
の影響》，宮澤覚順，《卒業研究集録》
（書道学科 19 年度），2008 年 3 月。

45.　《呉昌碩の晩年の印について》，
豊田まゆみ，卒業研究集録，《卒業研究
集録》（書道学科 19 年度），2008 年 3 月。

46.　《呉昌碩と水野疎梅》，松
村茂樹，《大妻女子大学紀要》（文系
40），2008 年 3 月。

47.　《呉昌碩「魯道人重定詩文潤格」
をめぐって》，松村茂樹，《大妻女子大
学紀要》（文系 43），2011 年 3 月。

48.　《呉昌碩書画の長崎における
受容について》，松村茂樹，《大妻女
子大学紀要》（文系 44），2012 年 3 月。

49.　《呉昌碩の篆書法に関する一
考察——臨石鼓文作品の書風の変遷をた
どって》，岸田 優希，《美術科研究》
34，2016 年 7 月 20 日。

50.　《呉昌碩と長尾雨山の上海愛
而近路の旧居について》，松村茂樹，《大
妻女子大学紀要》（文系 49），2017
年 3 月。

日本学位论文
1.　《日本における中国古印の研
究》，陳波，関西大学，博士，1997 年。
2.　《呉昌碩研究》，松村茂樹，
筑波大学，博士，2008 年。

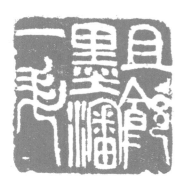

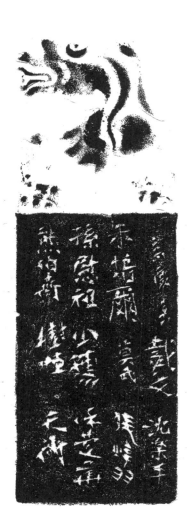 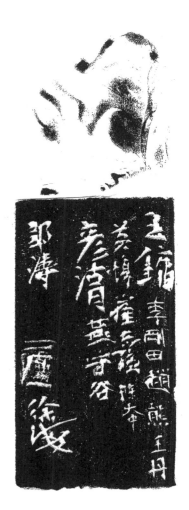 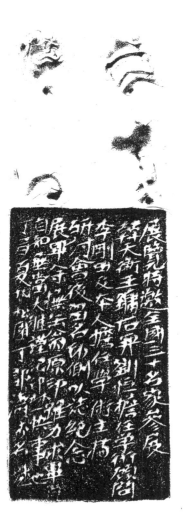 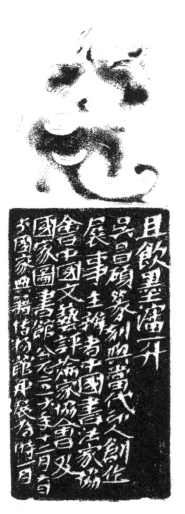

图书在版编目（CIP）数据

且饮墨渖一升：吴昌硕的篆刻与当代印人的创作 /
中国书法家协会编. -- 上海：上海书画出版社，
2017.11
ISBN 978-7-5479-1649-0

Ⅰ.①且… Ⅱ.①中… Ⅲ.①汉字—法书—作品集—
中国—现代②吴昌硕（1844-1927）—书法评论—文集
Ⅳ.①J292.28②J292.112.7-53

中国版本图书馆CIP数据核字(2017)第262314号

且饮墨渖一升：

吴昌硕的篆刻与当代印人的创作

中国书法家协会 编

责任编辑	朱艳萍　杨少锋
编　辑	李柯霖
审　读	雍　琦
书籍设计	龙丹彤
技术编辑	顾　杰

出版发行	上海世纪出版集团 上海书画出版社
地址	上海市延安西路593号　200050
网址	www.ewen.co
	www.shshuhua.com
E-mail	shcpph@163.com
印刷	北京永诚印刷有限公司
经销	各地新华书店
开本	635×965　1/8
印张	51.5
版次	2018年1月第1版　2018年1月第1次印刷

书号	ISBN 978-7-5479-1649-0
定价	328.00元

若有印刷、装订质量问题，请与承印厂联系